7 VEIER TIL DRAMA

Grunnbok i dramapedagogikk for lærere i barnehage og skole

通往教育戏剧的 **7** 条路径

[挪威] 卡丽·米娅兰德·赫戈斯塔特（Kari Mjaaland Heggstad） ■ 著
王玛雅　王治 ■ 译　陈玉兰 ■ 审定　郑丝丝 ■ 审校

华东师范大学出版社

This translation has been published with the financial support of

本书翻译出版得到以下机构和个人资助：

and/和

and/和

Kari Mjaaland Heggstad

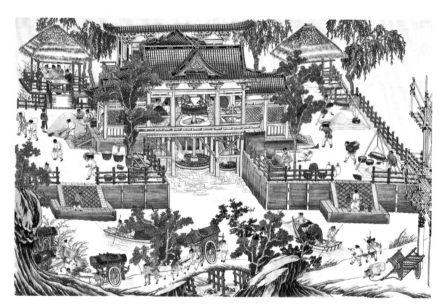

彩插1：闸口盘车图，作者卫贤（五代宋初画家），现藏于上海博物馆。

彩插 2: Terje Resell, *Siblings*, 1990. © Terje Resell/ BONO 2019.

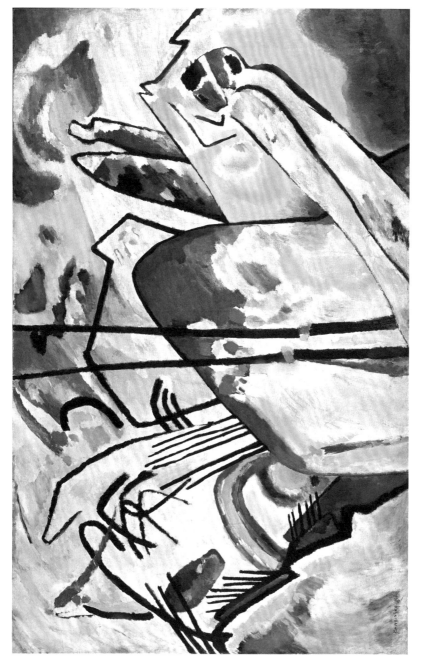

彩插 3：Wassily Kandinsky, *Composition IV*, 1911.
Kunstsammlung Nordrhein-Westfalen, Dusseldorf, Germany/Peter Willi/Bridgeman Images.

彩插 4：Pieter Brueghel, *Tower of Babel*, 1563. © 2019. Photo Austrian Archives/Scala Florence

彩插 5: Detail of the same painting. Pieter Brueghel, 1563. © 2019. Photo Austrian Archives/Scala Florence

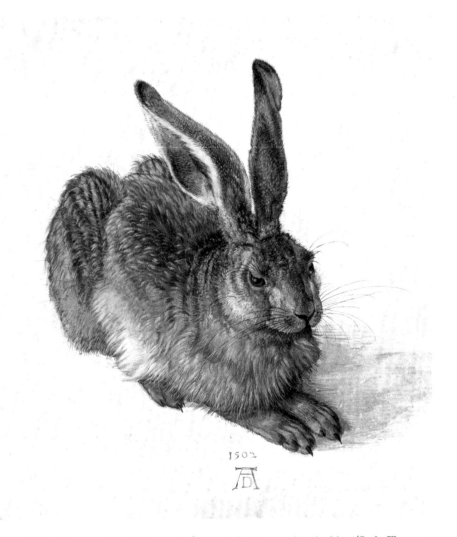

彩插 6：Albrecht Dürer, *Hare*, 1502. © 2019. Photo Austrian Archives/Scala Florence

致　谢

我诚挚地感谢我的中国同事与好友们！在他们的不懈鼓励与协助下，本书在经历一个漫长的过程后，最终得以翻译并出版。首先，我感谢李婴宁女士，中国大陆教育戏剧的伟大先锋。没有她的介入，我可能永远都不会一头扎进这个艰巨（且在当时也非常复杂）的项目。同样，我想感谢华东师范大学的李晓文教授和何敏副教授对本书的一贯信任与支持——以及他们急切盼望本书中文版问世的心情。我还要感谢我的同事王蕾（Wang Lei Hodneland），她是我在挪威卑尔根的好友和邻居，长期以来给了我很大的支持。

我也要感谢我的历届中国硕士生：徐阳（上海戏剧学院戏文系老师），汪湛穹（北京开心麻花娱乐文化传媒股份有限公司儿童剧与喜剧导演），以及王一鸥（上海戏剧学院、西挪威应用科学大学双硕士毕业）。他们在中国文学、戏剧和音乐方面给予了我重要帮助。

我感谢两位译者王玛雅（Maja-Stina Johansson Wang）和王治，感谢他们在翻译《通往教育戏剧的 7 条路径》过程中的艰辛奋斗。我感谢陈玉兰（Phoebe Chan）女士，她在 2018 年本书最后的翻译阶段是重要的顾问和校对者。在最后的审校过程中，我感谢郑丝丝女士（西挪威应用科学大学博士生），感谢她在本书出版的关键时期所付出的系统而细致的工作。

最后，我要感谢与我共事四十年的同事兼好友，斯蒂格·埃里克森

(Stig A. Eriksson)教授。这本书中的例子,有三个是我与他共同开发的;还有我的女儿兼同事,卡特莉娜·赫戈斯塔特(Katrine Heggstad)助理教授,书中的一个例子是由她创作;我的儿子马里乌斯·克里斯蒂安·赫戈斯塔特(Marius Kristian Heggstad),他为本书制作了五个音景,特供戏剧案例所用;还有我亲爱的丈夫凯耶尔·奥拉夫·赫戈斯塔特(Kjell Olav Heggstad),感谢他在漫长过程里对我的不懈支持、宽慰和鼓励,最终迎来了中文版的《通往教育戏剧的 7 条路径》。

卡丽·米娅兰德·赫戈斯塔特

2019 年 8 月于卑尔根

译者寄语

　　我最初遇见卡丽是在 2009 至 2010 年期间，她应邀为上海戏剧学院的学生主持工作坊，我现场协助并担当翻译。她的教学风格简约实用，构思想法无比精彩，为我自己的教学和导演工作带来很大启发。几年后，我与我丈夫王治有幸承接了本书的中文翻译工作。

　　翻译一本书需要克服语言障碍和文化差异，这并非易事。况且，戏剧教育在中国处于发展的初始阶段，相关的中文书籍和学术文章较为匮乏，致使中文参考资料成为我们翻译过程中的一大瓶颈。无论是组织文字，还是表达意思，我们花费了大量的时间和精力进行推敲——包括拓展阅读和请教专家，以实现行文与现有主流书刊的尽量接轨，同时又要保持卡丽原著的意图与特色。

　　对于外来的想法与构思，很多人的处理方式是简单的复制，但本书远远超越那个层次。它教我们如何独立思考与创造，它使我们认识到通往品质无捷径。这一切很简单，同时也很难。作为老师，你必须耐心地观察你的学员，研究他们的群体动态，搞清楚你想要给予的是什么，然后运用本书作为启发，创建一个适合你的学员群体的工作项目，帮助他们成长并成为我们这个小社区的友爱成员。

　　我衷心希望本书的中文译本能让更多的人领悟教育戏剧的力量与价值，在基础教育阶段的戏剧教学与实践中勇于面对挑战，同时尽享其中的快

乐。我也希望借此把一份尊重之情献给卡丽——一位卓越、鼓舞人心和至
关重要的老师。

玛雅

2019 年 7 月于上海

中文版序一

李婴宁

　　等了五年，终于等到了 *7 Paths to Drama* 的中译稿！

　　早在 2013 年，西挪威应用科学大学（原挪威卓尔根大学学院）教育戏剧专家 Kari Mjaaland Heggstad 就赠送了她的这本原著给我。可惜面对的是挪威文字，翻来覆去地翻览了几遍，无可奈何，一窍不通！但我知道这一定是一本中国教育戏剧工作者十分需要的力作，因为我曾几次邀请西挪威应用科学大学 Stig A. Eriksson 和 Kari 来上戏访问讲学，她的 DIE 工作坊受到上戏学生热切的欢迎，那正是我们在普及学习中急需的方式方法。

　　迫不及待地读完《通往教育戏剧的 7 条路径》中译本全部书稿，读者不必被英文书名中的"路径"、"戏剧"所限，本书论及的主要就是教育性戏剧的理论和方法；所谓 7 条路，即从 7 个观点来论述教育戏剧。虽然中文版晚来了几年，但对中国教师来说犹未为晚。因为在近些年的学习、实践中，碰到的问题几乎都可以在这本书中得到启发。或许在多年实践基础上，我们倒可以更好地理解本书所涉及的戏剧学、教育学、心理学理论，并能更有效地借鉴 Kari 教育戏剧优秀案例的实践经验了。

　　本书分别在以下 7 个方面展开了详尽的论述：戏剧作为一个艺术课题；游戏（包括普通游戏、小物件游戏、戏剧游戏）与戏剧教育的本质；教育戏剧作为综合型教育模式的建构模块；不同类型的儿童剧场；教育戏剧作为艺术教学法；教育戏剧作为学科的发展；教育戏剧中的评估方式。每章后面都

附有所涉及的戏剧术语概念、规划任务实例、生动的工作坊练习案例和小结分析。特别是那 27 个工作坊案例，有许多我们曾经得到 Kari 亲授并在近年培训中传播给了更多戏剧教师，受到孩子们热烈欢迎。今天读来真是倍感亲切。

北欧的 Educational Drama/Drama Education 与英国的 DIE/TIE 理论体系相同，方法基本一致，我们把它与美国的 Creative Drama，同列为教育性戏剧范畴。所有这些国外的方法在被引进中国后，都结合我们的本土实际，创造出我们自己的方式方法来传播推广。

Kari 有非常深厚的戏剧学养，长期在教育学院教授戏剧课程，也深谙教育学、心理学、认知学的理论，并能在教育戏剧领域内发挥创造出北欧特色的教育戏剧课程和教材，本书正是她多年创造、实践的结晶。

我特别同意她说的"教育戏剧是一种学习的方式"，"是一门以赋予学识与体验为目的的艺术学科，我们通过充满象征意义和艺术性的戏剧语言进行交流、互动与学习"。我之所以强调这一见解是因为近两年，当我们推广普及教育戏剧方法几乎遍及全国的时候；当许许多多中小学、幼儿园教师开始学会并在工作中实践教育戏剧教学方法的时候；当教育部、国务院明确发文将"戏剧"列入普通教育教学大纲的时候；当千千万万孩子在教育戏剧和教育剧场中受益的时候，突然有舞台戏剧专家著文说：教育戏剧是西方的东西，不合中国国情；对中小学生来说戏剧课主要就是模仿；所以要由戏剧专家把经典剧目压缩至能在 40 分钟内演完的剧本，由专业舞美灯服道效化设计好，打包制成一种所谓"教育示范剧"送到学校去，让学生模仿排练演出就可以算作"戏剧教育"了。

这实际上仍然是我国自 20 世纪就有的普通学校课余活动的校园戏剧

演剧方式,它通常就是以模仿表演舞台剧为主,孩子从中会潜移默化得到教益,我们并不反对在学校模仿演出一部戏剧。这种方式有其自身的价值,有助于让学生在模仿尝试中了解戏剧经典。但是教育戏剧的功用在于以戏剧做教育,教育戏剧注重的不仅是孩子的模仿力,更重要的是激发孩子的想象力,开启孩子的创造力,培养孩子的思辨力。这样的戏剧教育应当是以孩子为主体的、创造性的、探究式的。而不是让孩子去模仿由成年人越俎代庖的"示范剧"。所以,教育戏剧的方法和意义都远远大于只是模仿表演一部戏剧的作用。

教育戏剧、创造性戏剧是 20 世纪众多欧美戏剧学家、教育学家、心理学家近百年的发展和创造,也是人类文化教育的实践和创造积累。在 21 世纪的今天,无论西东、不管地域,只要是人类文化的优秀创造,都是可以借鉴学习的。正像 20 世纪初中国引进话剧并在 100 年间落地实践中国化一样,教育戏剧 20 年来在中国实践也是一个"洋为中用"的发展过程,其在全国的发展证明,我们完全可以本土化发展创造,完全可以开展得有声有色。所谓符合国情是一个学习、借鉴并结合本国文化与现实的过程,也就是在尝试的过程中学到精髓并逐渐转化的过程。可能存在学得好与不好、通与不通、转化得优良与否的阶段,但是不能笼统说教育戏剧本身不适合中国国情。人,生而有呈现、表达、表现自己的本能,也有交往、互动、共建意义的本能,不会因为是哪一国的人而有所改变,而这就是教育戏剧的人性基础。忽略这样的过程而企求现成的、符合国情的无论何种教育,都是简单化不负责任的论断。

本书列举的 7 个方面论述的教育戏剧 DIE(Drama-in-Education),在中文翻译中也曾译为课堂戏剧、教学戏剧、过程戏剧、戏剧教学法等等。为了

便于在中国和华语地区推广，我们于 2005 年至 2007 年在上海、台湾、香港三地的三年互动中与港台同行探讨达成共识，统一将 DIE 称为教育戏剧，TIE 称为教育剧场。这样也就区别了传统的戏剧教育一词，这样，我们明白教育性戏剧只是戏剧教育的一种独特方法和方式。

在英语国家看来，似乎 DIE、TIE、Creative Drama 等中文都可以笼统翻译成戏剧教育，因为英文文化背景下本来就有比较清晰的大戏剧概念，当在一些跨界的领域使用这些词汇时，人们仍然明白其在此种情境下所指的含义。但在华语语境下，由于 20 世纪中期以来，中国话剧一直就有以舞台表演性为主的、以舞台戏剧为基础的戏剧教育概念和方法。而 DIE 则是在 20 世纪中后期我们与世界隔绝期间发展成熟并形成的一种跨界结合的学科和教育教学方法，这对我们来说其实是一个新领域。我们的学术概念中本来就不够清晰，不强调它区别于过去概念的特性、所指模糊，则不利于理解和实践的运用，也容易导致不必要的混淆与无谓的纷争，因此相对清晰的界定至少在大家对教育戏剧还不太清楚的情境下是非常必要的。我想，清晰的界定在现阶段及未来较长的一段时间内，可以避免陷于无谓的初级误会与糊涂之中。不然在中国推广时很可能就都被稀里糊涂消解掉了！要知道在中国不乏非常善于和稀泥的国人。你看，即使我们这样煞费苦心地在理论上、实践上强调，仍然有些专家从各种角度在有意无意地消解它、泯灭它。

Kari 在书中说，过程戏剧"用一个给定的材料创建一项工作任务，其内容的前后关系具有鲜明的主题性。这有别于那些由脱节的戏剧活动和戏剧练习构成的戏剧课"。这恰是说明教育戏剧的"过程"意义不同于"基于各种独立性戏剧活动"的普通戏剧课程，这也就是不同于中国传统戏剧教育的普

通戏剧课程之处。因为"在过程戏剧中,我们试图通过不同手段、从不同角度去探索某一个问题。为此,我们采用不同的视角和活动,并且通常也花费较长一段时间去处理同一个事情。过程戏剧经常会成为一个跨学科的工作过程。如果你想做一个规模较大的项目,那你可以完全重建工作空间,把工艺、美术、音乐、文学、地理、历史、自然科学、伦理学等不同学科用作戏剧性虚构内容和情景的主要元素"。看看,这岂是那种把"经典压缩在 40 分钟内让学生去模仿"的样板剧所能"示范"的!

所以,在戏剧教育中我们优选运用教育戏剧方法的主要原因就是它能为孩子们提供深入探讨以及多层面去理解社会、人生问题的可能性。这有关某个事物,并且有一个主题内容,其关键又是我们能通过某些特定方式实现对主题、意义的深刻理解。这才是我们选取并尽力推广普及这一戏剧艺术形式于教育的真正原因所在。

Kari 是北欧承继桃乐丝·希思考特、凯文·勃顿等大师的中间一代戏剧教育家,与我的导师大卫·戴维斯等人虽有先后但当属同代。这一代人在上世纪末已经在欧美创下教育性戏剧的辉煌业绩。他们承继了 20 世纪西方戏剧实验的发展和创造,也更多地承继了戏剧方法在教育领域的应用和创造。我们在本书论及的理论、方法、技巧,除了看到希思考特、凯文·勃顿等前辈的理论和方法建树外,也可看到从布莱希特、奥古斯都·波瓦、爱德华·邦德等前辈在戏剧实验和革命中汲取的精华。当然我们更可以看到挪威戏剧教育专家们在挪威本土实践创造中的诸多课堂戏剧习式运用和精选实践案例。

我有幸在 1995 年 IDEA 的第二届年会上认识 Stig 和 Kari,以后又在伯明翰 UCE 的暑期学校遇见 Stig 几次。2003 年西挪威应用科学大学 13 名

教师曾访问上戏和华东师大。上戏建立艺术教育专业后他们曾几次来上戏为学生授课。后来还与上戏艺教建立了留学生交换计划，这个计划一直延续至今，上戏现在的骨干教师就是从这所大学毕业的 Kari 的硕士生。多年来正是这些年轻教师支撑了上戏艺教的教育戏剧学业，并为中国培养了诸多新一代教育性戏剧教学人才。

至此，也许我们就可以看清楚什么是我们提倡的"艺术教学法"了。是单纯让中小学生模仿演戏吗？是套用一些习式让教师带着孩子表面比划两下吗？当然不是！教育戏剧是一门戏剧方法应用于教育的跨领域整合新学科。Kari 说它具有其极大的特殊性，因为"戏剧的特别之处在于戏剧是一种身体的表现，学科涉及复杂的交流过程。我们的工作通过形式来完成，有形式上的意识是我们工作的前提"。因此，我们对于教育戏剧形式必须有所认知、熟识，这是一个先决条件。无论中外，这都恰恰是我们遇到的最大的挑战：概念与术语的不健全发展、含糊不清的概念运用和理解，是我们在教育戏剧普及中的一些误区与偏见得以生存的原因。相信欧美国家优秀的科研成果和教材（既有来自英国的，也有来自北欧的）能够协助我们改善概念与术语的可信度和精准性。

当然，我们在教育戏剧实施过程中也有能力创造编排出孩子们自己参与的、既不失学科性品质也能公开演出的、较传统校园戏剧更多戏剧和剧场形式的新型作品。须知我们所重视的除了模仿之外，更重要的是激发孩子们的想象力和创造力，让他们能够在戏剧实践中学习，并为未来成长做好准备。

20 年来，在中国实践教育戏剧，深感人们对教育戏剧学科作用的信任与否深深影响着这个学科的发展氛围。对于业外人士而言，他们的怀疑有

时也是可以理解的。这毕竟是在我国落地仅十余年的新事物。在英国和北欧也曾经经历过类似的现象。其实,无论戏剧界或教育界都会有囿于传统观念而对教育戏剧学科作用的疑惑或否定,在教育戏剧学科中,挪威也是随着学科本身的不断变化而发展的;上课的形式与内容之间的主次作用和关系也是随之相互交替的;在某些历史阶段,参与者的体验程度连同他的个性发展,也可能会成为本学科方法在实施中成败的关键。

因此,教育戏剧在基础教育体系中的功用、地位赋予我们从事教育戏剧的人一个艰巨的责任,那就是严谨地在理论和实践中阐明、证实它在中小学和幼儿教育中的功能与需求性,努力去争取教育界实现教育戏剧学科的合理、合格、合法地位。这也就是我们当前推广普及教育戏剧学科的意义所在。

本书也特别提及今天教育戏剧学科的重点也在于其他方面,比如更多样的艺术形式,只有当形式与内容相互关联起来之后才可能产生知识与洞见。当前中国的校园戏剧大多还是比较单一的传统舞台表演形式,我们需要而且可能借鉴更多的,诸如故事剧场、论坛戏剧、纪录剧场、教育剧场、一人一故事剧场等等活泼、多样的戏剧形式,以丰富当代的校园戏剧领域,真正把进入戏剧的权利还给每一个孩子和年轻人。

另外,本书也特别提到教育戏剧学科的评估。我们知道教育戏剧实施的价值很难量化评定,因为人的体验和感受不像有些技巧性艺术有一定指标,很难以机械量化来测定。戏剧艺术作用于成长中孩子的基本素养培育,不像音乐舞蹈等艺术有明显的技术技巧指标,即使戏剧表演培训,对那些戏剧艺术的宽泛信息进行量化评定也绝非易事。因此,我们对某些已有的儿童戏剧考级之类测量持怀疑态度。要知道,评估和考级是两个完全相反的

概念。评估是对于孩子作为全人的发展，在以学习为目的的戏剧活动中取得的成效和变化进行的评量。学习作为戏剧教学的目的，让评估成为了可能，它并不是技能的体现。而考级多是戏剧表演技巧、技术的指标考核，它并不涉及儿童作为全人发展变化的评量。

　　教育戏剧是应当有科学评估的。我们一直关注于这个方法的研究，也在与欧盟的国际合作中参与探索其成效的评估方式和方法。正如 Kari 所说，评估的目的具有两个方面：老师的视角和孩子的视角。我们正在实践、研究并创造一些评估方法和操作工具，相信在东西方合作实践中，它将会更为完善。

<div align="right">

2019.4.14 于上海

（本文作者为上海话剧艺术中心剧作家）

</div>

中文版序二

李晓文

　　拿到这本书稿，读了好几遍。尽管艺术教学难以言表，Kari Mjaaland Heggstad 教授在她的字里行间呈现出她的领悟和洞察。这让我每读一遍，都会觉得又看到了新的东西。第一次接触教育戏剧，是 Kari 在华东师范大学教育学系会议室里，Kari 入戏的神情吸引了大家，给我留下了深刻的印象。后来，在西挪威应用科学大学，听了教育戏剧理论的讲座，参与了好些个工作坊，进一步感受了 Kari 教育戏剧的高超能力。这些经历让我感受到，教育戏剧蕴含着丰富的心理学原理，对师范院校的学生很有用。因此，我想着要把教育戏剧带到我们心理学院的课堂。在婴宁老师帮助下，我的研究生获得了去上海戏剧学院学习教育戏剧的机会。于是，我们尝试着教心理学院师范生学习教育戏剧，请婴宁老师和上海戏剧学院的研究生前来指导。从那时起，心理学院的学生开始与教育戏剧结缘，教育戏剧成为心理学学生的论文研究话题和心理干预的一种手段。在教学和指导论文的过程中，我领略了教育戏剧独特的优势，以及驾驭她的艰难。

　　Kari 深谙教育戏剧的性质，她说："戏剧是一个以赋予学员学识和协同创造的体验为目的的艺术学科。"在这本书里，Kari 从不同角度向我们讲述她的领悟。Kari 通过讲述杜威和维果茨基的相关学说，来阐述教育戏剧用于教育的道理。我们都知道杜威的一个重要观点——"做中学"，杜威提出的"做中学"包含着对知识的观点。知识常常呈现于道理的语言表述中，但

记住理解并且模仿说出了道理的表述，未必就学会了知识。因为道理的表述概括和蕴含着好多东西，若要深刻理解和运用，仅达语言层面的认知是不行的。需要身心的感触，才能把握道理所涵盖的内容、领悟其中的深意，从而指导行动。维果茨基提出"最近发展区"，在中国形象比喻为"跳一跳摘果子"。维果茨基认为，儿童的最近发展区是在老师和较高水平的伙伴们搭的"脚手架"上跨越的。维果茨基还认为，游戏情境可以让儿童大胆尝试，产生超常的表现。维果茨基特别强调心理机能的整体性，强调形成调节在心理机能发展中的重要作用。当儿童沉浸于文化资源情境中，施展潜能去思考、想象、创造，在融入了自己创造的情境中去感触体验，从而领悟内化知识，实现心理发展。

在书中，Kari 通过分析迷思来明晰教育戏剧的认识。特别在介绍儿童剧部分，Kari 谈了一系列的迷思。她指出，不要以为儿童在剧院中想看的是简单娱乐，不要以为儿童要求持续的热闹与情节；也不要认为儿童观众的大笑与欢呼就代表着演出的成功。如果没有成人的介入，孩子不会自然而然地把戏剧中的经历与现实生活挂钩，儿童观众不能够自然而然联系自己去认同剧中的儿童角色。这些判断实际上反映了对儿童发展与教育的理解。发展不会自然产生，需要引导扶助，这就是教育的功能。表演可以轻松，但未必激活儿童的挑战感。戏剧可以让儿童快乐，但未必能够让儿童产生学习。难就难在设计出引导学习、产生创造性体验的戏剧过程。这就是 Kari 这本书的精华。

教育戏剧是教育的一种艺术路径，需要设计艺术性的形式来构造教育情境。Kari 系统介绍了艺术表现的元素和手法，告诉我们可以如何通过肢体和声音、幻想和想象力，形成艺术形式去构建戏剧情境。教育戏剧又称过

程戏剧,教师要在过程中编导,要让参与者投入于戏剧情境创造,"我们把自己代入虚构中的角色和情境,学习用新的方式表达自己"。参与教育戏剧工作坊的体验让我知道,这需要逼真的表演和随机创造的引导力。在书中某一部分之后,Kari 分门别类地呈现教学案例让我们去琢磨体会。在书里,Kari 对教育戏剧过程的这段描述很精彩:"在自发性和固定结构之间转换,我们创造和翻新不同的形式与结构,从戏里和戏外的不同视角回顾与反思戏中的事件与情节。"我想,这就是 Kari 的教学风格:在设计好的结构于引导参与者创造的结构不留痕迹地自如转换,在戏剧过程中不断形成新的形式,导出意料之中又超出预设的结构。她将戏以外的教学目标化为戏剧里的一个角色投入于戏中,不露声色地跳出角色不断思考着戏外的目标,带领着参与者在戏中用角色的方式表达自己的反思。这样同时采取不同视角穿梭于多重角色之间,用戏剧的创造过程来达到教育目的,需要思想,需要艺术,需要经验的不断修炼。Kari 在这本书里把自己对教育戏剧的领悟和经验,通过比较游戏与教育戏剧,比较戏剧设计的不同形式和相关现象,帮助我们理解和掌握。当然,真正读懂还需要实践。

2019 年 6 月于上海

(本文作者为华东师范大学心理与认知科学学院教授)

致读者的话

　　本书以儿童戏剧性扮演和剧场艺术形式为基础,讲述戏剧(教育戏剧),旨在从理论与实践两个层面对之作出基本解读。本书是一本有关教育戏剧的入门教材,受众群体为幼儿园和中小学在职教师,以及学习剧场与戏剧教育专业的在校大学生。

　　无论你的任教岗位是在幼儿园还是在学校,戏剧的基本思维方法是一样的。本书为不同年龄段的孩子提供一系列戏剧工作坊的例子,各章节带出戏剧的不同主题和领域,阐述相关理论。本书的一个重要目标是鼓励和帮助读者开始从事戏剧教育工作,进而开始为不同年龄段的孩子创建优秀的戏剧工作坊或教案。

　　挪威语版本的《通往教育戏剧的 7 条路径》于 1998 年第一次出版发行,第二次修订版与第三次修订版分别于 2003 年和 2012 年出版发行。每一次修订都根据相关领域的最新发展与研究作出一系列修改与调整。

　　2014 年,由第三次修订版翻译而成的瑞典语版本出版发行。今天,本书的中文版也终于问世。中文版本在内容上经过了深度修改,删除了那些只有北欧文版本的(关于理论和实践)的文献,亦略去了与挪威教育体系相关的描述。但凡有中文版的参考文献,读者都能在参考文献目录中找到相关信息。这一版本还收录了一些之前没有发布过的教案实例,其中有两个是专门为中国孩子创作的:《神笔马良》(由中国同名童话改编),还有《一千

年前……》（灵感来自中国宋代的一幅古画）。

对许多人来说，《通往教育戏剧的 7 条路径》意味着进入一个复杂、全新的领域。七条路各有不同：有些是笔直的，有些是崎岖不平的，有些是上坡，有些会让人视野开阔——当然也可能导致你迷失。本书的七个章节提供了入门与研究戏剧教育的多个不同视角，并自始至终坚信与秉持：理论与实践的紧密结合是理解"戏剧"这一课题的关键。

章节概述

我们首先着眼"戏剧"这一概念。第一章主要讨论的是戏剧（舞台戏剧）的根源与它的诸多表达形式，然后我们通过回顾历史发展以及一些传统与理念来讲述戏剧这一学科，阐明了戏剧领域的多样性与广度。在第一章的尾声，我提出一些观察任务的建议，并展示两个实例。

在第二章，我们将儿童游戏作为一种现象来研究，并运用一些选定的游戏理论来研究儿童戏剧扮演，并将它与剧场传统和戏剧传统进行比较。我们也研究教师的不同角色和功能。本章的五个实例向我们展示如何利用扮演和游戏来探索表达形式、创造新内容，并激发幼儿园和学校课堂中的集体体验。

在第三章，我们探讨不同的方法和策略。戏剧教师通常围绕一个前文本或一个主题来构架。我们把这种类型的戏剧称为教育戏剧，更多的时候也称为过程戏剧。我们研究不同的方法和习式所蕴含的可能性，其中对"教师入戏"进行了尤其深入的探讨，因为它对老师提出特殊要求。本章收录了四个例子，前面两个例子展示童话故事如何成为戏剧工作坊的出发点，之后两个例子则是基于儿童文学作品。这四个例子展示了"教师入戏"这一习式

的不同用法。

第四章主要讨论成年人/演员为儿童创作的剧场。我们研究 20 世纪初至今在不同国家和地区发展起来的一些儿童戏剧传统，也探讨一些有关儿童剧的迷思，以及这些迷思在当今时代仍然存在的程度。本章中的第一个实例展示老师如何能创造一个可以用在不同情形中的特殊角色；第二个实例给出一个策略，指引如何在小规模团组中发展出小型演出。

贯穿全书，我们自始至终都是从艺术教学法的角度探讨戏剧。在第五章中，我们尤其关注教学法的问题。我们首先探讨"艺术教学法"这个概念，继而探讨"戏剧教育"。最后，我们列举老师在教案规划阶段中的考虑，阐明戏剧教育。第一个实例包含七个构想，每个构想都以其各自不同的艺术形式作为出发点。紧随其后的是本书中最详尽的例子，详细评论一个过程戏剧中的各个教案环节，以此具体地分享与教学法相关的考虑。

第六章探讨戏剧与进展——换言之，是有关儿童在不同阶段与水平上的发展，以及我们如何应他们的实际情况去增强挑战。我们用两种不同方法深入探讨进展这个观念，并讨论如何根据不同的水平将其调整。我们分享这样一案例：如何通过一个简单的适合婴幼儿的故事作为发展起点，最终成为一个过程戏剧，让所有的孩子都能够参与进来。同时，我们也探讨老师面临的挑战。本章最后一个实例针对十岁以上的孩子，它既激动人心，同时也很具挑战性。

第七章论述戏剧工作中的评估。戏剧教育需要发展评估这个领域去提高评估的能力，也需要好好地讲解评估这个领域。我们讨论不同的评估内容，探讨如何评估以及我们手头上有哪些工具。最后一个实例说明不同戏剧传统如何影响不同的思维方式、不同的策略以及不同的总结方法。由此，

我们试图整理一些头绪,启发你在今后的工作中评价戏剧的潜力。

章节学习

理论基础

戏剧意味着行动。我们对于戏剧学科的学习首先通过现场实践来实现,但理论基础对于戏剧活动的引导者而言也是至关重要的。本书紧密结合实践,以幼儿园阶段至 13 岁以下的儿童作为受众群体,为相关戏剧教育理论的学习提供了出发点。除本书之外,读者将会需要更具针对性的、深入的领域学习,比如被压迫剧场、戏剧性游戏、讲故事、儿童剧场、舞蹈和动作等等。相关的文献信息在脚注中有所提及。

任务

每一章的最后都有任务,目的是鼓励读者在各章内容的基础上进一步深入探索。有些任务适合个人独立完成,有些则适合小组集体完成(如果你是一名学生,你可以和同学合作;如果你是一名教师,也许你可以和一个或多个同事共同完成)。你们可以讨论文献,更可以共同创建工作坊来试验一些实践性的构想。在幼儿园和学校里,你甚至可以把戏剧纳入日程,以便较长期地、集体地探索戏剧。

例子

在每一章中,我都给出戏剧教案的实例,这些实例可以在参与者团组中实践运用。这些实例用汉字数码标注,比如:例七。其中一些例子与你自己的能力发展直接挂钩,并为你的工作提供策略。如果场地与设备条件允许,你可以和同学、同事或你任教的幼儿园、学校里的孩子一起试验这些实例。这些实例不是死板的菜谱,而是用来激励你开启探索。渐渐地,你会从

方法、形式和结构上找到自己的工作方式。在这些实例中，没有哪一个是仅限用于一门学科，它们同样也可能适用于跨学科的场合。

学科术语

新学科意味着新词汇、新术语。在每一章的正文末尾，我们提供了一些戏剧概念与术语的汇总列表，它们都是在正文中出现过的。但是，本书没有给出很多固定的定义。因为概念可以以不同的方式使用，它的意义可能会随着时代和文化的变迁而变化。在本书中，我们尽可能地使用与现有中文戏剧文献中较为一致的概念与术语。通过研究这些概念在理论和实践中的应用，你对这些概念的理解也会得到发展。戏剧概念列表可以帮助你检验你对这些概念的理解，本书末尾的索引也会为此提供进一步的帮助。

目　录

第一章　戏剧—— 一门艺术学科

教育戏剧（Drama in Education）广泛落
足于两类"意图"： 体验的意图与表现
的意图。

——凯文·勃顿（Gavin Bolton）

戏剧的概念

戏剧的英文 *Drama* 一词起源于希腊语，原意是生成物，或者说一个行动。希腊语中另有一词叫 *Theatron*，意思是演出的场所。如果把这两个词联系起来，Drama 即可解释为在演出的场所生成的行动。戏剧也是那些以对话形式表现剧情的文学作品的代名词，这些作品生成的目的是为了登台表演。

本书所关注的焦点是戏剧教育（Educational Drama）[①]。在这门特定学科里，我们必须明确这一点：戏剧首要在于扮演与虚构。以前，教育性质的

[①] 戏剧教育（Educational Drama）是一个统称，泛指具有教育性质和目的的各种戏剧和剧场活动。它包含不同的具体类别，比如：教育戏剧（Drama-in-Education）、教育剧场（Theatre-in-Education）、过程戏剧（Process Drama）、儿童剧场（Children's Theatre）等等。若不做特殊说明，本书所言"戏剧"（Drama）即为"戏剧教育"（Educational Drama）。

戏剧课程经常被理解得非常宽泛，致使团体敏感性训练和"做人训练"被视为主要课题。而后来的戏剧教育基本摒弃了这一传统观念——尽管很多这类的练习仍被视为具有价值，尤其是当受训团体或是实际情况有此需求的时候。

人们已经无数次地尝试为戏剧（戏剧教育）作出定义。以下是我们的尝试结果，意在简要却又深刻地描述戏剧的可能含义：

> 戏剧是一个以赋予学员学识和协同创造的体验为目的的艺术学科。通过肢体和声音、幻想和想象，我们把自己代入（identify with①）虚构中的角色和情境，学习运用新的方式表达自己。我们在自发性和固定结构之间转换，我们创造和翻新不同的形式与结构，从戏里和戏外的不同视角回顾与反思戏中的事件与情节。

戏剧是一门以赋予学识与体验为目的的艺术学科，我们通过充满象征意义和艺术性的戏剧语言来进行交流、互动与学习。戏剧工作具有很大的教育潜力，因为戏剧能激活一个人的全部学习感官——包括情感、审美、肢体、认知和社交各个方面。

我们常说，肢体和声音是我们的表达工具，但是如果没有幻想和想象力，我们就不可能将自己代入虚构的情境。也正是想象力致使我们能够相信一个创造出来的情境——虚构情境——以及我们扮演的所有角色。这样，那些戏剧性的情节和表达就为新的洞察与理解敞开了大门。

① 亦译为"认同"。

在自发性和固定结构之间转换是戏剧这门艺术学科的一个核心。结构给出明确的方向和表达形式,而自发性则是混沌与无序的。在给定的框架里,结构和自发性以即兴表演的形式会合。

戏剧里的表达形式非常丰富。在运用戏剧语言的时候,我们其实是在寻找合适的表达形式用来补充和强化我们工作任务的内涵。而戏剧形式的工作就是不断地重建和新建不同的表达形式。

戏剧学科的另一个特征是反思(reflection)。学习是通过反思来实现的,包括对整个戏的反思,还有在戏剧扮演过程中的反思。在一部戏里同时存在两个反思角度:你扮演一个角色,并对这个角色在戏中所处的情境产生反思;同时,你从你个人的、非角色的视角反思整个事件和各个剧情。这样,在戏里就形成了一种双重回应①。事后,我们也会进行回顾性的回应,反思剧中所发生的事情,反思它的含义、它的起因以及它的预示。

戏剧的根基

戏剧这门学科的根基是什么?最显而易见的答案莫过于剧场或舞台戏剧(Theatre)。如果追述一下剧场的来源,我们还会发现游戏的元素。缺了游戏者的剧场是不可想象的——不管是从历史角度来看,还是从个人层面而言。那么,在我们的教育理念和教育传统中,戏剧学科究竟归属哪里呢?我们需要什么前提条件才能使戏剧工作适用于幼儿园和学校呢?

① 丹麦戏剧教育工作者及戏剧研究员雅涅克·萨特科夫斯基(Janek Szatkowski)把它叫做艺术美学双重性(aesthetic doubling)。

教学法

参考改革教育学的经典理论、人本主义心理学的思想方法，以及进步主义教育和解放主义教育理论，我们可以找到一些戏剧教育的重要定位点，比如约翰·杜威(John Dewey)的著名理念"做中学"，它是任何戏剧教育工作的一个中心原则①。其他主要推动力还有来自利维·维果茨基(Lev Vygotsky)和他的"最近发展区"理论，他表明，儿童通过戏剧性游戏能提前达到下一发展阶段的水平②。保罗·弗雷勒(Paulo Freire)的解放主义教育理论也对当代戏剧教育的发展具有重大意义(Freire，1968)。

戏剧是一种学习方式。通过自己在虚构中对于角色和情境的主动代入，我们学会探索和研究各种主题、事件以及人与人之间的关系。我们其实可以这样说，从古希腊到今天，所有的戏剧活动都是关于"一个麻烦重重的现实真人"(a real man in a mess)，关于他是如何与*众神、大自然、社会和他自己做斗争的*③。戏剧的具体内容来源于历史和今天，来源于神话、故事和文学，来源于遥远或虚构的社会，来源于我们自己眼前的现实。因此，戏剧是一种可以融合多元学科的工作模式。在学前教育和学校中，它能为学生的学习过程创造整体性和相关性。很重要的一点是，戏剧所使用的材料能够使学员真正参与进来，并让他们感到有意义。因此，工作任务必须根据团

① 杜威(2005)强调指出"做中学"不能用于随机或偶然的事物上。这个模式的核心是智慧的思想，而智慧的思想的前提是智慧的行动，思想和行动总是相辅相成的。杜威这一有关学习方式的观点奠定了方案教学法，或称设计教学法等学习方式的发展基础。从 20 世纪 70 年代起，集体进行方案教学是戏剧教育的一个通用模式。

② 这一视角在《游戏及其在儿童精神发展中的角色》(*Play and Its Role in the Mental Development of the Child*，1976)一文中得到特别的关注与发展。

③ "一个麻烦重重的现实真人"这一概念来自希思考特(Heathcote)的《三部织机在等待》(*Three Looms Waiting*)的第一部分，BBC《综合性纪录片》(Omnibus Documentary)栏目。也可参见 Morgan 和 Saxton(1999)。

组的年龄和实际情况量身订制。如果我们是要为一岁至三岁之间的孩子制作一个"椅子戏"（见例二），那么我们就必须走近这些幼童，创作一个完全适合他们的故事。我们知道孩子能够参与重复性的练习，他们喜欢看肢体活动中的人物角色。对他们来说，行为动作比语言更重要。真正地关注并理解孩子是一门艺术，如果老师能保持足够的敏感和清醒，就会避免低估孩子的能力，就会感受到孩子强大的积极性和有趣的表现，比如：一群一年级的六岁孩子扮演他们的老师召开学生工作会议，而会议的内容正是有关这些孩子切身的现实生活。

若要戏剧教学工作取得成效，必须具备以下几个前提条件：

1. 引导者和孩子之间的关系必须以开放和相互尊重为主导。对话至关重要。我们必须努力营造一个充满保障感的氛围，让孩子以至于成人都敢于共同走进一个虚构的世界。然而，一个团体里的保障感不是从*刚开始*就能一蹴而就的，而是必须靠我们持续不断的努力才能实现。作为成人，我们必须做到诚恳并敢于直视自己的错误和弱点。我们必须敢于"放权"，当然也不能一味追求民主而放弃我们自身作为教育引导者的职责。作为成人，我们还需要在自己的想象能力、自发性以及求知欲上多下功夫。

2. 戏剧引导者必须相信孩子是能够有所贡献的，相信他们具备*协同创造*的先决条件。孩子有自己的经历和资源，这些都能在扮演中展现出来。即使是下至幼儿园年龄的幼童都具有作出选择和面对挑战的能力。我们赞同维果茨基的观点，戏里的孩子比他们实际的自己高出一头。我们必须学会听取孩子的倡议，尽可能地采用他们的想法，敢于把我们自己的"好主意"搁置一旁。换言之，我们必须保持

敏感、灵活,不让自己的计划和需求取代孩子的想法和需求。

3. 关于学习方法,我们的基本态度是相信学习首先是通过积极的参与和实践来实现的(类比杜威之"做中学")。这并不是说参与者必须自始至终保持积极的肢体行为,而是说,当孩子从感性和知性上都能积极地参与到工作任务里的时候,学习的效果也就随之产生了。

游戏

孩子的游戏是我们研究课题的基石之一。它兴许就是教育戏剧最原始的基础,我们猜想最初的一切也就是从这里开始的。游戏、模仿以及认同,这些似乎是人的基本需求。我们认为,就是出于这些需求或者说能力,再加上对仪式和社群的需求,导致了最初形式的戏剧。在下一章节里,我们将把游戏作为一种现象,把戏剧性游戏作为一种表达方式深入研究。

剧场(Theatre)

戏剧的根基可以在剧场这一艺术形式中找到。在从事戏剧工作时,无论目的是为了创作表演还是为了经历体验,我们都会用到剧场的艺术表达方式。如果我们的目的是创作一个给观众看的作品,我们自然会更加在意剧场形式,我们的工作任务也随之增加了维度:我们希望观众能看到、听到、感受到并且思考我们想要传达的信息。

戏剧的目标群体不是外部的观众,尽管我们还是处在一个剧场创作和交流的过程中,但这个过程只是针对参与者自己。通过相互交流想法、观点和感情,大家既是演员,也相互成为彼此的观众,而与此同时,表演也应运而生。因此可以说,参与者在整个过程中充当了"演员"、"戏剧编剧"、"导演"

和"布景设计"多个功能。

不管采用哪种戏剧形式,很重要的一点是戏剧老师需对这种戏剧形式所包含的种种可能性了如指掌。选择了适合相关内容的形式之后,就可以开始为工作任务添加强度、结构、艺术表达和焦点。孩子以自身和直觉参与其中,而对老师而言,重要的任务不是给孩子们纠错,而是运用专业眼光为工作任务的整体性添加构建性的元素,从而使得孩子的整个经历与学习过程更加丰富多彩。

现在,我们深入探讨一下剧场表达形式,并以经典童话《小红帽与大灰狼》的戏剧化改编为例步步深入。也就是说,我们要把这个故事搬上舞台,向观众传达某种信息①。同时,我们也会介绍一些戏剧实施过程的例子。

剧场的表达形式

我们怎样建立内容与形式之间的整体性关联?

当我们戏剧化创作是以呈现一场演出为目的时,充分了解演出本身的场景和语境,对决定具体如何进行创作来说很重要。我们要知道演出将在哪里举行,我们要知道观众是谁,我们需决定想要*传达*的是什么,以及用怎

① 这个故事在全世界家喻户晓,也存在很多不同的版本。第一个书面版本是法国人夏尔·佩罗
(Charles Perrault)于 1697 年完成的。格林兄弟的第一个版本于 1812 年推出,而 1857 年又推出
了另一版本,较第一版有所改变与调整。在挪威,经改编搬上舞台的戏剧演出多数以格林兄弟的
第二个版本为原型。19 世纪 60 年代还出现了另外一个非常怪异的《小红帽》版本,在那个版本
里,外婆被一个恶魔杀害并吃掉,而小红帽却在不知情的情况下吃掉了外婆的剩余肢体部分。这
个版本在意大利和奥地利都存在。同一时期的另外一个"食人版本"来自法国,故事名字叫《虚假
的外婆》。在这个版本里,小红帽最终成功摆脱了大灰狼。(请注意类比:比如希腊神话中,阿特
柔斯杀了他弟弟堤厄斯忒斯的儿子们,把他们做成饭食献给毫不知情的弟弟吃。)

么样的方式将其传达出来。这些信息影响着我们对素材的戏剧化处理。当老师为学生备课时,也会从课堂的实际角度出发、如同创造一部演出一样规划他的课程。简单地说,对于我们而言,剧作法(或称戏剧构作),关乎戏剧内容与形式之间的构建。在本书的例子中,我们重点强调作为老师的你所做的选择,因为它是整个戏剧活动的中心和需要着重考虑的。如果老师经验丰富,应在实施过程中充分调动学生的积极性,与学生共同创造更加活跃的课堂。

戏剧叙事形式

戏剧的叙事形式有很多种,这里我们介绍其中四种:戏剧性叙事形式,史诗性叙事形式,共时性叙事形式和元小说叙事形式。

戏剧性叙事形式,是基于故事的线性发展进行叙述的一种形式。张力持续增大,直到关键性矛盾产生,导致情节突变(故事中的大转折)。张力曲线从第一幕开始就建立起来,之后不间断地持续延伸。作为观众,我们被舞台上的故事情节深深吸引,并伴随着不断增大的张力紧紧跟随舞台上剧情的发展。剧中的人物角色经历了一场变革,产生了新的见解。戏剧性叙事形式的根源是我们通常所说的亚里士多德剧作法——是亚里士多德从他对古典悲剧的研究中总结出来的剧作法,而且在他的《诗学》中有所应用。[①] 如果我们是想通过强烈的情感来表述《小红帽与大灰狼》,并且完全按照故事本身的构架把它编成一个经典剧的舞台演出,那么我们就可以应用戏剧性叙事形式。而在注重过程的戏剧工作中,我们很少完全应用戏剧性叙事形

① 亚里士多德(1996)。

式。但是我们发现，缺乏经验的师范院校的大学生在取材现实生活里的震撼性事件来创建戏剧教案时，往往很容易被现实事件里的自然时序所束缚，因而采用一种类似戏剧性叙事的线性叙事构架。

史诗性叙事形式，与贝托尔·布莱希特（Bertolt Brecht，1898-1956）的戏剧形式存在很大关联。所谓"史诗性"，就是采用非戏剧性的形式作为表述元素。史诗性叙事不遵循戏剧性叙事之"不间断的舞台情节发展"这一要求，而总是包含至少两个明确分开的虚构层面。如果我们希望观众能考虑从新颖的视角去感受《小红帽与大灰狼》，那么就可以运用史诗性叙事形式，我们因此也必须建立另一个虚构层面。要做到这一点，我们可以在故事情节中直接插入一个"评论员"，或者一首歌曲，让他们预示将会发生的事。在背景墙面上播放一组纪录片风格的幻灯片，这也可能具有创建虚构层面的功能，用来评价人物关系和故事情节，或者批判并打破故事的线性发展。我们想要传达的信息会左右我们如何选择表述元素，布莱希特把这些元素叫做*间离效果*。[①] 在戏剧工作过程中，这是一个常用形式。我们从不同的角度去看待一件事物，我们更换视角与角色，我们回到过去，我们采用片段性叙述，我们研究虚构故事内外发生的不同的反思阶段。斯蒂格·埃里克森（Stig A. Eriksson，2009）就此进行过详尽分析。[②]

共时性叙事形式，是指在同一剧场空间里同时并列进行多个戏剧情节。核心原则是"蒙太奇"——既可以是同时传达多个信息，也可以是同时创建多个虚构世界。观众必须自己去联想，建立起剧中的前后关系，而作品的意义会通过观看者和演出之间的互动而出现。"共时性叙事"这一术语让人联

① 布莱希特（1964），"Verfremdung"被译作陌生化、疏远或者间离。
② 埃里克森（2009）把布莱希特的间离方式和戏剧教育专家希思考特的理论与实践相对照。

想起中世纪剧场中的共时性场景,但是当时的故事还是按照线性叙述形式表达的。共时性剧场是对以言词为主导地位的剧场模式的对抗。① 这种形式对观众和表演者都提出了很高的要求,但如果你想用一种"无言"的语言、用一种新颖复合式的方法来呈现《小红帽与大灰狼》,那就可以尝试共时性叙事形式。每一位观众都会对演出构建自己的理解和"版本"。共时性叙事形式要求观众具有协同创造的能力。在戏剧工作过程中运用这种形式也许并非易事。

元小说叙事形式,把其他叙事形式结合起来并"自立"为一个形式。它评论自己的虚构故事,把玩自己的表达方法。在很多当代剧场和行为艺术形式里都可以看到元小说叙事形式。如果一个少儿团组要为其他同龄人表演《小红帽与大灰狼》,这种同时"把玩"内容与形式的工作模式可能会是一个很有意思的探索。通过戏中戏、场景重复、言词与行动的"引用"、角色互换和那些把故事用全新的视角重新呈现的奇特想法以及反讽等等这些不同的手法,我们可以为观众传达一种新的故事内容,为演员提供新的挑战。

我们可以结合多种叙事形式建立一个环形表现结构,最后回到开始的地方,表明"刚才发生了很多事情,却什么都没有改变"。这叫作"平衡"表现形式,所有的元素都具有同等重要性(不同于以言词为主导的形式)。它可以从根本上改变表达的方式,是剧场中的一种重要表现形式。"平衡"的表达方式可以和上述几个叙事形式结合,类似的案例可以在当代儿童剧场和学生作品中找到。

① 共时性剧作作法与安托南·阿尔托(Antonin Artaud)的"残酷戏剧"(Artaud,1994)有关联,它影响了 20 世纪很多戏剧艺术家。

与虚构相关的重要概念

空间/地点

戏剧行动或者剧场事件,是在一个空间里发生的。[①] 这样的空间首先是通过演员的行动和台词构建出来的。《小红帽与大灰狼》的故事发生在三个不同的地点:家里,森林里,还有外婆家。不同的地点被赋予各自具体的意义,而叙事方式的选择对于我们如何呈现这些不同的地点而言非常重要。我们可以把它们呈现得非常具体并且充满细节(近乎现实主义表达形式);我们可以仅用标记示意(在地上用胶带贴出方框),每个方框里摆放一件简单道具作为意义的象征;或者在地点跟着剧场中的事件随时变换的情况下,干脆连标记框也不需要。从表演形式的角度看,我们如何实现地点的变换取决于叙事方式的选择。

角色

以前,人们很喜欢谈论舞台戏剧中的人物性格,重点强调如何把人物(他的历史背景、心理背景和社会背景)塑造出来。而"角色"是一个比较自由的概念,涵盖从简单的标记性描写(贴近演员的自我)到较为复杂的人物描述。当今的行为艺术中,我们经常看到,演员并不是在表演一个角色,而是在舞台上表演他们自己。

遵循经典模式,我们的故事中有一个主要人物:小红帽。在希腊语中,这个角色叫作 Protagonisten,即主人公。主人公是整个戏剧情节所讲述的中心人物。主人公角色通常被描述成是剧中那个有问题需要解决的人。我们

① 剧作家爱德华·邦德(Edward Bond)也非常热衷于"教育剧场"(TIE)的模式,他重新定义了"Site"(场域)的概念。Site 包括空间、时间和情境,可以和修辞学中的"部目"(topos)的概念相对比。邦德的诸多言论中包括:"戏剧所关注的不是人物角色,而是人物角色所处的'场域';它关注的不是故事本身,而是故事发生所在的'场域'。"(Bond,2000:47).

还遇见一只狼——一个"坏蛋"。在希腊语中,这个角色叫作 Antagonistes,即反面人物。我们还有三个配角:妈妈、外婆和猎人。配角非常重要,他们每一个人都对故事的进展具有重要意义。这里,我们其实可以这样说,猎人是故事的英雄,他解决了主人公的问题。

如果想通过其他形式讲述这个故事,那么角色的存在形式也会发生变化。其他形式也许是程式化形式、表现主义形式、肢体表演形式等等。当我们的工作对象是人数较多的团组时,我们可以根据需求灵活扩充角色的数量。我们可以为故事创造新的人物,我们可以让多个演员表演同一个角色,我们可以改变角色的原有地点。在排练不同场景时,强调角色的行动和动机非常重要,这样,演员才能真正参与到具体的(并且有挑战性的)事件中来。如果孩子把全部注意力集中在强记台词上,表演会变得非常死板,自然也就无趣。一种精彩的形式可以是:在了解角色和矛盾之后,参与者在每一场演出时都采用即兴表演的方式。这样,参与者会感受到自己对这部戏的一种较大的拥有感。①

在戏剧工作过程中,角色的功能会略有不同。这里,我们的即兴程度会比较高,并且经常会运用集体角色。比如说,在《小红帽与大灰狼》的开始,让孩子们一同扮演小红帽的妈妈,而老师扮演小红帽;小红帽不愿去外婆家,而妈妈(孩子们)需要设法说服小红帽去外婆家。在故事的结尾,孩子可以扮演儿童保护机构人员,质问妈妈怎么可以让小红帽单独一人进入森林;孩子还可以集体扮演一群被追赶的狼,狼群刚刚目睹了他们的兄弟被猎人宰割,为此,狼群需要找一个能够理解他们的人并与他交谈,比如一个心理

① 在 BBC《综合纪录片》栏目中的《三部织机在等待》第三部分(共四部分)中,我们可以看到非常精彩的案例。

医生,或者一个动物保护官员(由老师扮演,"教师入戏"——详见第三章有关戏剧习式);或者分小组把剧场事件搬上舞台,把重要瞬间以定格形式表现;等等。这样,角色不仅是存在,我们对这个角色的态度与情感也变得更清晰了(参见第五章中的构想一与构想二)。因此,戏剧工作过程中的策略在舞台表演剧的排演过程中也会很好用。

寓言

寓言是一种短篇故事形式。寓言一词"Fable"来源于拉丁语"fabula",意思是小故事。作为文学题材的一种,寓言是指以诗歌或者散文形式用来阐明一个警世智慧或者道德主张的短篇故事。而在谈论戏剧和剧场时,寓言这个概念却不受诸多规则的左右,而是更愿意以中立的角度讲述,并且摒弃细节描述。比如,小红帽的奇遇用寓言形式可以这样表述:一个小女孩要去看望她生病的外婆,途中经过大森林,小女孩被一只大灰狼骗了,大灰狼把外婆和小女孩吃掉了。一个猎人把狼的肚皮剪开,救出了她们俩。如何表述寓言和我们选择如何理解这个故事紧密相关。编写寓言非常有助于在剧本创作过程中确定故事的构架。

在某些戏剧叙事形式中,多个寓言会同时进行。当今时代,也有一些创作是不讲故事的(比如,行为艺术)。但同时,寓言仍然广泛应用于大多数戏剧话题和场合,它也能激励观众自己创建作品对他的意义和他对前后关系的理解。在戏剧工作过程中,寓言可以被看成是一个戏剧教案中所讲述的故事整体的浓缩。

时间

在剧场里,虚构情境中的时间是一个可以通过行动、言词、服装和道具来定义的元素;或者,它也可以是一个没有具体定义的"时间段"。多个时间

段可以同时、并列或者交叉存在。多个时段可以同时、并列或者交叉存在。①

奇遇故事从根本上说是史诗型（叙述型）的，按照时间顺序讲述与呈现（故事的时间在时间轴上是前进的）。但是，在故事中——尤其是将它编成剧本时，可能会出现并列发生的事件：小红帽在采花，同时大灰狼吃掉外婆；妈妈在家忧心忡忡地等待，同时小红帽却在大灰狼的肚子里；大灰狼鼾声如雷，同时猎人正在外捕猎。在舞台剧里，时间可以通过突然前进或后退而被压缩或者缩短：小红帽刚进入森林，就坐在了森林深处的一个树桩上、脱下鞋子，以此告诉我们她已经走了很多路。时间也可以被拉长或者拖延，比如用慢动作展现大灰狼是如何吃掉外婆和小红帽的。一个重要的短暂瞬间可以通过对角色的定格实现长时间的保持。

在过程戏剧②中，虚构情境的时间同样可以实现某种变化、转移、强化或者延续，这些可以通过短暂的表达方式来呈现，比如记忆、梦境、回想和死亡。

张力

张力存在于表演中，存在于角色之间的关系中，存在于行为片段中，存在于说出的或是隐匿的言语中，存在于连角色自己都浑然不知而观众却心知肚明的细节中，等等。《小红帽与大灰狼》的故事里就有很多场景可以在表演效果上予以加强，比如小红帽与大灰狼在森林中的相遇。我们让诡异的大灰狼在毫无戒心的小红帽周围爬来爬去，张力就随之增强了。其实大家都很熟悉这个故事，知道要发生什么，但是森林相遇这段场景却仍然可以

① 约恩·福瑟（Jon Fosse）的剧作品中包含很多时段，它们随机地相互进入或偶然相遇，这些作品包括《一个夏日》《秋之梦》《灯光熄灭而一片漆黑之际》（Fosse，2016）。

② 在过程戏剧（Process Drama）中，我们引导一组参与者，围绕某一个主题实施一个持续的过程；在这期间，我们反复进入与退出虚构世界，反思所发生的事件、不同的视角和我们相互分享的经历。参见第三章。本书中，"过程戏剧"和"教育戏剧"是同义词。

拉长,以增强效果。另一个张力点是外婆和大灰狼的相遇,当然还有小红帽敲外婆家的门想要进去的时候。从表演角度而言,我们有很多选择。时间效果的处理也会增强张力,包括暂停、等待和无声的行动。

我们可以尝试不同的方案。是什么把故事推向了高潮?是大灰狼把小红帽吃掉的时候?还是小红帽意识到危险降临的那一瞬间?诸如眨眼、体姿和角色间的距离等这些微小的细节在这里起着重要作用。

在戏剧工作过程中,影响张力的元素最好掌握在老师的手中。老师知道如何运用技巧来控制节奏,给出提示,加入新奇的想法,表现犹豫,暗示可能发生的事情等等。信件、消息、电话、音效、音乐或是黑暗都能在不同的情况下扩大张力。

对比

对比是两者的对照——光明与黑暗,声音与寂静,活动与静止,高兴与难过,强烈与微弱,轻与重,冷与热,等等。对比能扩大张力、激励观众积极思考并使其深度参与。在我们的戏剧扮演中,对比可以通过角色的行动方式来强调突出:苍老体弱的外婆,开心欢跳的小红帽,匍匐快速前进的大灰狼。运用声音也可以制造对比:颤抖的声音,明亮轻盈的声音,粗犷低沉的声音。通过布景设计也可以实现对比,比如色彩斑斓的大森林对比黑暗惨淡的卧室,宁静对比热闹。

象征

象征是指符号、行动、道具、服装、布景、灯光和声音这些不同的元素,蕴含着除了表面意义之外更重要的、更有深度的其他意义。简单的舞台元素(衣帽架和床)就能协助创造或重新创造一个空间。这些元素给出一种迹象,引导观众的想象力和幻想。《小红帽与大灰狼》的服装象征是大家都

很熟悉的，也再明显不过：带帽子的红袍、睡帽、狼皮和猎人帽。这里，我们必须确定所要传达给观众的信号应达到什么样的明显程度和明确程度。整个故事充满了象征，灯光和音效也是我们演出时可以利用的象征载体。

在戏剧工作过程中，比如当我们要讲一个有关昏庸的国王和饥饿的城民的故事时，我们用传递一袋大麦的方式来象征故事中的矛盾。另一个故事里，我们用*骰子图片*的贴画标识来象征某个特殊团体的成员身份。第三个故事里是一个看似装有水的*陶瓷碗*，象征着伙伴关系和欢庆。第四个例子是*角色（学员）坐在地上，背靠背并且手臂相扣*，象征着他们手脚被捆、关押在一艘海盗船的甲板下面。

仪式

仪式是一种社会和公共活动，也可以是重复性的行动和语言，类似行为动作艺术化。小红帽在森林里采花的场景就可以发展成为一个仪式，通过她采花的独特和重复的方式予以实现；或者是让整个森林一起参与进来，那里的一切都按照同一个给定的模式发生，而聚集点便是小红帽的篮子。类似的仪式也可以发展成为舞蹈。敲门也可以成为一个仪式，想进门的人都会用同样的方式敲门，但是每个人又有他们各自的特点。也许在最后一个场景里也可以加上一个仪式：森林里，好奇的动物们全都聚集在一起，庆祝猎人的成功营救。作为一种戏剧形式，仪式被称为是一个"戏剧习式"，用于戏剧工作过程中（见第三章）。

节奏

节奏这个概念很难描述，它是人们在所有舞台剧工作中都试图达到的效果。与之紧密相关的事物是叙事方式以及如何汇总故事中的不同的部分

从而建立起一个整体。简单地说,节奏所关注的是如何让一部戏成为一个整体,从而使戏中的不同部分做到一气呵成。观众不应需要坐等场景的切换,而演出也不应过于激烈以致观众来不及吸收与消化。要达到这样一个超级平衡的进行状态是很难的。和孩子一起工作时,这个挑战便显得尤其巨大,而一旦做到了,我们也会立刻感受到成功。

此外,我们再介绍两个工具,可以用来协助创造张力、对比和象征。

音效

音乐或声效通常具有刺激作用,无论对于演员还是观众来说都是如此。声效是一个音景,在剧场或广播剧里用来加强呈现力,比如汽车的声音、吵闹的说话声、重重的脚步声、各种铃声、暴风雨声。音乐和声效能通过对地点和情境的"上色"制造张力,营造气氛。有时,我们也可以用声效制造对比——与戏中其他部分所传达的气氛产生对比。比如在《小红帽与大灰狼》的创作中,我们可以在大灰狼出现以前加入一些低沉而"危险"的音乐,起到预示警告的作用。

这样一来,我们也强调了可怕的一幕即将发生,而同时也与小红帽高兴的、毫无防备的表现形成对比。声效可以通过不同的方式来制作,比如和学员们一起自己动手,可以借助嗓音、乐器和其他材料工具,如纸、沙子、水和金属瓦。我们也可以用手机或其他录音工具提前录制所需要的声效,我们可以用录有音效的文件存储器或从网上下载不同音效。

在过程戏剧中,音乐和声效也有同样的作用。本书中的很多例子都建议使用音乐和声效,但如果我们过分使用音效,让音景持续存在,那么它的价值就会削减。在教案实施过程中使用音乐时,仔细用心地选择音乐至关重要,就像我们做舞台创作一样。

灯光

灯光设计技术要求较高,因而在幼儿园和中小学校园里并不常见,但在表演的场合,我们还是可以运用一些简单的灯光设计,以便营造气氛以及台上不同位置之间的对比。小型的探灯应该是较为经济的方案,最简单的当然还是利用现成的室内灯光设备,手电筒的效果也可以是不错的。即使老式的投影仪也可以用作光源,它可以通过多种方法使用——从场景设计到影子剧,某些特殊舞台它甚至用作额外的聚光灯。在我们的小红帽的故事中,我们可以用温暖的灯管来创造森林中的夏意,用减弱的灯光或者冷色光使外婆的房子变得那么惨淡(这儿就是邪恶的事情就要发生的地方)。又或者,我们可以让夜幕先降临,然后猎人戴着头灯进来。不管如何,我们应优先考虑尽可能简单而且有效的灯光方案。

至此,我们尝试解释了一些关键的戏剧概念,并用我们的小型戏剧作品《小红帽与大灰狼》为例进行说明。我们也注意到这些剧场概念如何影响到戏剧工作过程,我们在第三章和第五章中将就此继续讨论。下面,让我们回顾一下戏剧学科的历史发展。

戏剧发展历程

20 世纪之前

戏剧在西方文化里有着悠久的历史。早在古典时代和中世纪时期,人们就一直关注剧场的教育潜能。到了文艺复兴和宗教改革时期,这一点显得越发清晰。在儿童的——尤其是男孩子的——教育和抚养问题上,学校剧场占据了一个很重要的地位。在挪威,我们所知道的第一部剧场演出是 1562

年由一位城堡牧师阿布萨隆·彼得森·贝耶尔(Absalon Pederssøns Beyer)编排的中世纪作品《卑尔根亚当之戏》(*The Paradise Play in Bergen*)。演出应该是在大教堂广场上进行的,演员应该是当时阿布萨隆的拉丁语学生。因此可以说,挪威历史上有所记载的第一部剧场演出就是一部学校作品。这是一个良好的开端,但是后来,虔诚主义者却逐步地阻碍了戏剧教育的发展。

　　戏剧教育的产生与发展受到了卢梭儿童思想的启发,它同时也受到 20 世纪初的教学改革大潮的影响。教学改革派希望改变当时学校里死板的、对孩子极不友好的教育风格,主张在学习过程中激发孩子们的主观能动性,并以此作为学校工作任务的重点。同时,游戏被视为童年生活中的重要组成部分,而艺术可以为学校的教学课程提供重要的推动力。所有这一切都是我们首批戏剧教育前辈的灵感来源。

前辈与新人

　　我们在这里介绍几位重要的先驱人物以及 20 世纪后半叶戏剧教育的一些发展方向,本书后面的章节还将对此进行更为详细的论述,我们在这里仅简要介绍。

　　最具影响力的戏剧理念来自英美文化。重要的先驱者包括英国人彼得·史莱德(Peter Slade)和布莱恩·威(Brian Way),他们在 1950 年至 1980 年间颇有影响,而且不仅限于英国本土,还包括其他英语国家和北欧地区。史莱德和威两人都首要强调戏剧对个性发展的直接作用。在《儿童戏剧》(*Child Drama*,1954)中,史莱德展示了孩子是如何通过游戏和戏剧来实现自我发展的。他主张成人应尊重孩子的游戏与表达方式,成人应该为孩子的游戏创造条件,并且积极激励这种儿童戏剧。威从史莱德那里获

得强烈启发,但比史莱德更进一步——他创造了一套适用于儿童和青少年戏剧的系统性的工作方法。这个方法操作简单,老师运用起来很方便。在《在戏剧中成长》(*Development Through Drama*,1967)一书中,他引介了不同的理念,其中包括"个性多面"(facets of personality)的概念,用"个性发展图表"展示戏剧对个人的专注力、感官、想象力、自身、演讲、情绪和智力方面的促进作用。

在美国,最前沿的开创者是温妮弗列德 · 瓦德(Winifred Ward),她在《创造性戏剧》(*Creative Dramatics*,1930)一书中介绍了由她本人开创的针对儿童和青少年的工作方法。瓦德的理念产生了重大影响,特别是在课余剧场领域,但也影响到学校里的教育工作和大学里的戏剧教师与剧场教师的培训。"创造性戏剧"的目的是让孩子们通过创造性的活动增强表演能力。从不同难易程度的哑剧形式训练开始,到下一步包含语言表达的即兴形式训练,进而逐渐发展到改编故事,最后专攻文本。瓦德培养了很多学生,他们也进一步发展了瓦德的戏剧法。

20 世纪 90 年代,以英国人凯文 · 勃顿(Gavin Bolton)和桃乐丝 · 希思考特(Dorothy Heathcote)为代表的新兴理念成为戏剧发展中的重要影响力量,影响范围覆盖英语国家及北欧地区。从 80 年代开始,这一理念逐渐传播到更多的国家与文化地区。诸多专业书籍和期刊报道称,戏剧老师将这一英国模式灵活使用,以适应各自不同的文化、社会实情以及各自教育工作中的不同背景。这个新兴理念主张,戏剧是一个积极、富有创造性的学习过程,而在这个过程中,老师用近乎挑战的方式积极鼓励学员(在其角色之中)对于进退两难的窘境做出明确的表态,让他们在虚构的世界里大胆做出选择与尝试解决问题的各种方案。除了勃顿和希思考特自己的实践应用,这

一理念还出现在诸多著名戏剧教育家所撰写的教科书里,因而得到了进一步的发展。西西莉·欧尼尔(Cecily O'Neil, 1982;1995)深入探究发展了这一理论,并给出了如何应用的例举;约翰·奥图(John O'Toole, 1992)还曾经把过程戏剧描述成一个单独的类型;乔纳森·尼兰德斯和托尼·古德(Jonothan Neelands & Tony Goode, 2015)把诸多方法及工作模式系统化,统称为"戏剧习式"(详见第三章)。2014 年,大卫·戴维斯(David Davis)给教育戏剧带来新的视角。在过去的四十多年中,戴维斯在戏剧教育领域一直秉持着批判性的态度。在《想象真实:迈向教育戏剧的新理论》(*Imagining the real:Towards a new theory of drama in education*)一书中,戴维斯特别强调了勃顿对于整个戏剧教育领域的重要影响,得益于他的"在经历中生活"(living through experience)的思想,以及他基于希思考特早期戏剧工作而发展出来的戏剧理论。关于勃顿,戴维斯还说:"他的影响把我向邦德式戏剧拉近了。"(2014:167)爱德华·邦德所发展的戏剧形式中的关键视角以及他所提出的主题(*center*)、场域(*site*)和置身事内地应对(*enactment*)等概念在戴维斯主张的戏剧教育中具有重要作用,而这种戏剧教育也正是戴维斯认为当今社会所缺失的。

这种批判性的戏剧教育也获益于 20 世纪 70 年代的德国。当时,戏剧及剧场工作者在柏林工人聚集区的孩子身上尝试解放性(自由性)戏剧(见第四章)。但它的目的并不是尝试或发展某种戏剧方法,而是为了对孩子以及他们所处的现实生活建立一种了解途径和所秉持的态度。

巴西剧场艺术家奥古斯都·波瓦(Augusto Boal)开发了很多实践方法,它们对于戏剧教育工作者来说非常有用。波瓦把自己的剧场形式命名为"被压迫者剧场"。在幼儿群体的戏剧教育活动中,波瓦的形象剧场常被

借鉴运用。他的论坛*剧场*也展现出用途，很适用于五岁以上儿童——当然，前提是把该剧场形式大力简化与调整。

在北欧的创作新秀中，我们要提一下瑞典的彼约·马格涅尔（Björn Magnér）和他的社会分析型的角色扮演，这一套方法是专为课外活动中心研发出来的。通过一系列不同阶段的角色扮演和其他工作方式，马格涅尔试图让学员从重要的社会问题角度（蓄意破坏、酗酒吸毒、种族歧视和街头暴力）来关注自己的角色。他的工作重点是针对青少年的，他运用一系列实例展示我们应该怎样面对和处理充满禁忌的话题（Magnér，1980）。

丹麦戏剧教育工作者及剧场研究人员雅涅克·萨特科夫斯基（Janek Szatkowski）在北欧戏剧教育发展中具有重要地位，一方面这要归功于他的理论分析，另一方面归功于他极有章法的思维模式。他开发实践方法，让学员从自身出发来创造主题，并展示如何以艺术形式把这个主题予以发展。在《开放式戏剧》一文中，他把戏剧入学考试用作一种戏剧教育战略的模式（1991）。萨特科夫斯基的实践方法首先面向的目标群体是青年人和成年人，但他所采用的工作方法可以简化与相应调整，以适用于年龄更小的群体，其具体做法是让全组学员一起工作，由老师一步一步分解指导。这个方法会在例十三中用到。

理念与方向

戏剧这一学科经历了许多发展阶段，包含许多不同的理念和方向。我们下面通过实例来简单概述几类意义相对的理念和方向：

1. 按照传统习惯，学校剧场和教育性质的戏剧被视为两个完全不同的概念。传统的学校剧场以作品为导向，工作任务的焦点是最终作

品：一场演出。而教室和幼儿园里的戏剧一般以过程为导向，聚焦眼前的、发生在每个孩子身上和整个班级里的事情。20 世纪 90 年代，人们开始以前所未有的程度试图在这两个戏剧方向之间构建桥梁，并同时强调两者共存的价值。

2. *体验教学法和戏剧理解法*之间也被划清明确界限。在体验教学法中，戏剧工作首要是为了唤起学员的经历和感情，从而帮助他们变得更加开放、更具创意。在戏剧理解法中，通过集体的戏剧化学习过程，我们试图让学员们积极参与到全世界人民都共同面对的窘境和问题的讨论中，这样，艺术体验、经历和反思共同形成学习与吸收过程。

3. 第三组对比概念是*补偿戏剧和解放戏剧*。所谓补偿戏剧，是指用戏剧里的虚构世界替代无奈的现实生活——比如，暗淡无光的学校生活。我们借此机会开开心心地享受片刻，从而帮助我们更加容易接受现实中的不良局面。如果采用*解放戏剧*的教育形式，那么戏剧就会成为一个实现思想解放进程和发展批判性思维（社会分析能力和问题解决能力）的工具。

4. 我们也可以对比*心理剧和舞台剧*。在心理剧里，戏剧成为针对一个人的疗法，它的工作素材往往取自参与者的个人经历或他对现实生活的主观体验。在这里，表达形式并不重要，重要的是个人所能获得的释负感和自我认识。而*舞台剧*则从根本上强调学员的表演水平与技巧的训练，以使他有能力利用表演这个艺术形式来实现自我表达。

这些方向和理念对戏剧老师来说可能会是有用的定位点。这里存有不少"交叉点"，它们会帮助从事戏剧教育的人在今后的工作中逐步发展出他

自己对戏剧的看法,发觉哪些方面才是最重要的。而每个人所坚信的戏剧教育的基本原则也会越发地清晰化,这取决于各自对戏剧学科的理解、对社会的理解以及对价值观的取向定位。

戏剧艺术学科通过激活想象力和即兴创造力唤醒我们玩耍的本能。通过实际运用这些表达方式,我们学会如何驾驭戏剧。我们从学员的需求和水平出发,把戏剧教学的方法和内容嵌入有相关意义的大背景——一个以集体创造过程为重心的大背景。一旦取得成功,我们便会觉察到协同效应的出现。内容与形式的合成所能带来的深度理解超越了二者单独所能达到的程度。这便是我们的艺术学科。

 ## 戏剧概念

反面人物	配角
叙述形式	寓言
人物	虚构
声效	对比
情节突变	过程戏剧
主角	仪式
角色	空间
节奏	布景
张力	风格化

象征 剧场

时间 转折点

间离效果 创造性戏剧

任务

我们首先做两个不同的观察任务。如果你有机会观察正在参与戏剧性游戏的孩子(家里、幼儿园、学校里或是课外活动中),这些任务将会为你提供重要且有用的信息。

儿童的戏剧性游戏

观察孩子自己的戏*剧性*游戏,即孩子自己主动发起或者积极参与其中情境的那种扮演游戏。准备一本观察日志,记录相关观察内容。系统与周全地考虑问题,记录所观察到的东西。看看你是否能在下面的一个月内记录两次不同的观察。这些观察记录将让你得到很多与孩子的创造力相关的信息,以及他们的兴趣是什么,他们与其他孩子的合作能力怎样,还有他们在这类游戏中的参与程度如何。

在观察日志中,你记录日期、孩子在游戏中建立起来的情境(根据内容给游戏起一个名字,比如"驾车游"、"小宝宝"、"拳击赛")、有谁参与、谁是发起者、选择了哪些角色、游戏包含哪些阶段,还有在游戏中或游戏外所遇到的问题与矛盾是如何解决的,以及活动进行了多长时间。

这并不是说你必须坐在那里不间断地连续记录，而是确保你在游戏过程中在场，随机记录所发生的事情，或是在游戏结束后统一记录。或者你也可以选择一个片段，对它进行较为详细的全程观察与记录。

当你的小组全部完成了各自的观察记录时，每一位组员展示他的成果，你们随之就可以讨论一些非常有趣的问题：格局、趋势、引人注意的事件，以及孩子何时会邀请大人一起玩游戏，以及融合程度如何。还有以下三种孩子之间有什么共同之处——中途退出的、根本不参与的和被其他孩子拒之门外的。在这种情况下，带给老师的挑战是什么？

定向跟踪一个孩子

这个任务要求我们在整个观察过程中定向跟踪一个孩子。如果能够在一年的时间里完成三次观察，你就能勾画出一幅有趣的画面，展示这个孩子可能取得的个人发展。最好是能够同时跟踪观察多个孩子，既有男孩也有女孩，并且年龄不一。

制作一份游戏技巧清单表，它可以帮助你勾画出孩子成长发展的概貌。以下清单的内容并不完整，你可以根据自己的需要删减或添加。尽早在新学年的第一学期就开始填写清单表，并注意把它保管好，第二学期的后期便可以用此汇总所有已完成的观察记录（见第七章）。

清单表

请注意：这个清单表只是一个协助手段。当你每次观察到孩子的游戏能力有所体现时，在表格里的相应处打"√"；或者，在一个观察期结束之后，根据实情选择相应游戏能力的发生频率："没有"—"偶然"—"经常"—"一

贯"。若有需求,可以添加游戏能力内容。

游 戏 能 力	没有	偶然	经常	一贯
● 具有表现性地运用肢体				
● 运用声音表现性格特征				
● 根据角色和情境灵活变化个性化言语				
● 运用戏剧性效果(来呈现张力等)				
● 空间利用(空间里的表达方式)				
● (与角色或情境)产生共鸣				
● 专注程度(入戏程度)				
● 想象力(出谋划策、原创思想)				
● 自发性(轻松面对、快速接受新建议和新想法)				
● 易与他人合作				
● 游戏中主动融入新来的小朋友				
● 接受并采用他人的建议和想法				
● 能把形式和内容结合				
● 能在表演、引导和其他功能之间变换				
● 不让自己被他人主宰或轻易说服				
● 不必须依靠成人解决游戏中的矛盾				
● 能和成人平等合作				
●				
●				
●				

例一 一场小型演出

学习了本章有关戏剧的知识之后,你可以计划一个自己的小型尝试,把

一个故事或一本书中的一个场景进行戏剧化改编。首先,你必须决定这段戏是由成人表演还是孩子表演,或者是由成人和孩子一起演。你也必须要确定观众群体:是五岁的孩子、三年级的学生、七年级的学生、你的同学、同事、父母还是什么其他人。

如果我们把这场小型演出当作一次剧场表演练习,那么排一个场景就足够了。如果是多位同学或同事共同参与练习,我们就可以采用"拼接形式",把每个单独排出来的场景拼接在一起,成为一个前后连贯(或者前后不连贯甚至荒诞的)整体演出。

选择你的主题,之后根据主题选择选定的文本素材里的一个场景。

考虑以下问题:

- 你想采用哪一种叙述形式?

- 事件所发生的空间是哪里? 这个空间是什么样子的?

- 你需要几个角色?

- 你需要道具、设备或辅助工具吗?

- 文字:台词原本就有吗? 你需要自己编写台词吗? 或者你想尽量精简文字,而在肢体表达上下功夫?

- 你怎样把演员融入到项目里来? 你如何安排首次排练? 你希望怎样处理角色的表达方式(肢体与声音)? 对于整个场景,你心中有数吗(角色在舞台空间里的动作和移动)? 你如何处理灯光、音效和其他的效果? 你怎样处理场景的开始与结尾。

你看,作为初次尝试,单单一个场景就已经是一次足够大的挑战。而且,没人能保证你第一次实践就能成功贯彻全部想法,但是制订计划本身对你来说仍然是大有益处的,它让你思考剧场对你来说意味着什么。

例二　咯哩咯啦，噗哩噗啦，嘘嘘

一部低龄幼儿的椅子剧

如果你的工作对象是幼儿园里最小的孩子们（1—3岁），那就必须保证近距离感和密切的沟通。我们认为，一个简单的剧场形式能给孩子们带来很好的集体体验。为了能够创造近距离感并且汇集注意力，一种方式是制作一个给少量小观众看的微型戏剧演出。可以用枕头或者小椅子在地上摆一个紧凑的半圆作为观众席，或者让孩子们坐在大人的腿上也可以。拿两把幼儿园日常用的椅子（平板直腰那种）并肩放好，再用一大块布（最好是丝绒或其他厚重织物）盖住椅子，这就成了一个小舞台——一个演出的舞台。在这里，通过讲故事和使用小玩偶作为人物角色，一个简单的情节便魔术般地出现了。这样一个舞台可以用来讲述许多小故事。如果孩子们喜欢，这样的演出可以重复多次，孩子们也会逐步成为主动积极的参与者。我们的故事兴许还会得到进一步的发展和拓宽。道具和玩偶人物可以用模型黏土制作而成，模型黏土是一种耐用的材料，演完之后，这些玩偶还可以供孩子们玩耍。这些玩偶人物必须保证可以独立站稳，这一点很重要。另一个替代方案是用现成的塑料洋娃娃，给他们穿上衣服，再配上塑料玩具动物和树。如果能把房间里的灯光调暗，再用一盏射灯给小舞台打光，那么孩子们的注意力和专注程度便会大大提高。当然，对于完成我们这样一个小型椅子剧而言，射灯并不是必需品。

设备

- 一小块蓝色的布（水/水池）。
- 两三棵小树（松树）。

- 一块黄色的布(太阳)。

- 三个角色：一个小妇人、一只鸭子、一只狐狸。

- 一块较大的石头(一座山,至少比小妇人大一倍)。

- 一些燕麦片。

- 音乐(如果条件允许),在演出的开场和结尾使用。

现在,你已经布置好了观众席,自己也坐在了那两把盖着布的椅子后面。所有设备要隐蔽地摆放在你身边——以便需要时随时拿起。现在,你要叫孩子们过来:"快来看呀! 快来看呀!"然后你开始讲故事。记住要慢慢讲,给孩子们充分的时间去发现与理解故事里的角色和他们的行动。除此之外,你还可以借助你的声音(耳语、呼唤、明亮或阴沉的声音等),使故事更加扣人心弦。这其实就和大家熟悉的大声朗读和讲述故事的效果一样。在下面的剧本里,我针对你能讲述的故事内容或说出的独白提了一些建议(斜体字部分),希望你能得到启发,创造出自己的、适合孩子的剧本和演出。

演出步骤

1. *在一个小森林里(或者公园里——如果孩子们对公园的环境更熟悉一些的话)有三棵美丽的树(一边数一边把树拿出来)。那里有一个小水池(把那块蓝布铺上),水池后面有一座大山(把石头放好)。太阳照在天上(把那块黄色的布挂在椅子背上)。*

2. *看! 小妇人狄娜穿着木底鞋走过来啦*(小妇人从一边上台):*咯哩咯啦,咯哩咯啦。她咯哩咯啦地走——她绕着所有的树走;咯哩咯啦,咯哩咯啦*(手拿小妇人玩偶在台上行走、绕着走过所有的树,然后把玩偶放在舞台上)。

3. *再看! 鸭妈妈来了*(鸭子从另一边飞上来)。*跳进水池里扑腾:噗*

哩噗啦,噗哩噗啦! 它在水池里扑腾:噗哩噗啦,噗哩噗啦! (把鸭
子也放好。)

4. (耳语)哎呦哎呦——看那边! 狐狸麦克跑过来啦(狐狸跟鸭子妈妈
从同一边进来),它爬上山去(让狐狸东奔西跑,然后消失在石头后
面),它藏起来了,听见了吗? 它在发出一个声音! 它说:嘘嘘,嘘
嘘! (前面这几个阶段也许可以自发性地唱演出来? 不管唱不唱,
重要的是要让孩子们一起说出前面这三个象声词。你要掌握孩子
们的节奏,需要的话,把以上几个步骤再重复几遍。)

5. 现在,小妇人狄娜走到水池边去喂鸭妈妈了:咯哩咯啦……她引鸭
妈妈过来:过来吧,过来吧! ——看看,这里有吃的! (把燕麦片撒
在水池边。)

6. 鸭妈妈在水池里扑腾:噗哩噗啦……鸭妈妈来到小妇人狄娜面前吃
饭(吃燕麦片)。

7. 这个时候狐狸麦克从山后面走过来:嘘嘘……它悄悄地向鸭妈妈逼
近。它到鸭妈妈旁边了。狐狸麦克窜跳出来,想擒获鸭妈妈。但是
小妇人狄娜发现了,大声地踩踏她的木鞋:咯哩咯啦,咯哩咯啦……
狐狸麦克害怕地说:嘘嘘,嘘嘘! ……然后,它飞快地跑到山后面藏
起来。

8. 鸭妈妈吃掉所有燕麦片,飞走了(鸭子角色离场)。小妇人狄娜咯哩
咯啦地走回家(小妇人角色离场)。太阳落山了(黄布拿掉)——一
切都变得很安静,只剩森林(或公园)里的一个安静夜晚。

第二章　游戏与戏剧

一块碎陶片

被孩子发现

其乐无穷

胜过拥有那原本完整的陶器

蓝色的玫瑰花纹

闪亮的陶器碎片

在孩子的眼睛里

它是如此完美与惊艳

　　　　　——奥拉弗·郝格（Olav H. Hauge）

　　在这首小诗《孩子的游戏》中，挪威诗人奥拉弗·郝格展现了儿童如何为他们所发现的东西创造价值，把成人认为毫无价值的东西赋予内涵。一个花盆碎片可以变成小男孩的盘子、巫婆的魔力炒锅、弗兰克太太的咖啡杯或者是黑胡子船长棺材里的大金元宝。对于孩子而言，一切皆可能。想象力和创造欲强烈伴随着儿童对现实的认知。游戏是快乐的、充满能量。但是游戏也是认真和严肃的——一种完全自发的认真和严肃。

　　社会人类学研究表明，在大多数社会里都存在游戏性质的活动，但其

程度和内容似乎取决于孩子在每个特定社会里的地位与作用。在有些社会中,这些游戏性的活动是与目标明确的生产工作过程强烈绑定的,以至于我们很难将其视为游戏。而在当今西方社会,游戏很少与生产活动挂钩。

人类学研究成果表明,游戏源远流长,它在我们所知道的最古老的文化中都有存在。因此,无论社会结构和生活条件怎样,各种形式的游戏对于人类的发展和人类的社会生活必定产生过根本性的影响。

游戏理论—剧场形式—戏剧理念

我们不去定义游戏究竟是什么,只是强调游戏的类型多种多样。按类别,我们通常把它们划分为功能性游戏(探索人体等)、模仿性游戏(直接同步模仿)、投射性游戏(实物游戏)——最好是作为象征性游戏的一部分(这些实物所代表的是它们自身以外的其他东西)、构建性游戏(运用材料、肢体和语言)、戏剧性游戏(角色扮演)和规则性游戏(不同种类的游戏,通常伴有隐蔽的角色)。

我们会关注几个重要的游戏理论,探讨它们与剧场理论、剧场历史和戏剧教育之间的关联。而试图找出这些关联的过程本身就像是一个游戏:我们寻找相似的轨迹,我们进行比较,我们为了有所发现而尽力延伸思维,我们构建一个虚构世界——但同时我们也完全清楚:分门别类并非易事,地图和实际地形不总是相互吻合。记住了这些,让我们投入到游戏中,希望游戏能通过它特有的方式为我们提供新的想法和视角。

心理分析理论

游戏的首要功能是宣泄（净化）。根据西格蒙德·弗洛伊德（Sigmund Freud）的理论，游戏就是发泄情绪，它成为一种情感净化的过程（Freud，2007）。儿童会通过游戏表达压抑的情绪，发泄经受的挫折。游戏是儿童处理和表达经历的一种极为特殊的方式，有点类似成人做梦。通过游戏，儿童可以打破现实并变换角色。弗洛伊德的追随者继续研究弗洛伊德的理论，并强调游戏使参与者通过变换、检验和自愈来实现自我发展的重要意义。埃里克·埃里克森（Erik H. Erikson）将游戏与科研和艺术性呈现相比照，把游戏解释成为一个创造性的过程（Erikson，1950；1992）。在这个理论下，游戏的治疗功能是主要的。

从心理分析理论到剧场的历史视角

我们可以发现古典时代和亚里士多德宣泄理论（Aristotle，1996）之间的相似之处。亚里士多德认为，观众在看舞台悲剧的时候就是经历了一次情感净化。这一观点对于始于古希腊时期的西方剧场文化以及我们如何看待剧场及其功能产生了根本性的影响。亚里士多德在他的诗学（有关戏剧的本质、形式和工具的理论）中描述了悲剧应当如何构成。

从心理分析理论到戏剧教育的视角

这里值得一提的是纯粹治疗性质的戏剧，所谓心理剧。心理剧疗法是由奥地利人雅各布·莫雷诺（Jacob Moreno）于 20 世纪 20 年代开发的（Moreno 1946；1959），是一种团体心理疗法，让参与者把各自生活中遇到的矛盾与问题表演或呈现出来。这个疗法对于该团体的引导者要求很高，因为这个引导者的职责实际上就是心理医师。一些简单的心理剧技巧也可以运用到教育戏剧中，但此时的戏剧中所用的情节应是虚构的，而不是参与者

自身的。

在此,值得一提的是戏剧教育之一的所谓"体验教学法"(出现在 20 世纪 70 年代早期)。"体验教学法"虽然不具有明确宣称的心理治疗作用,但显而易见的是,人们很希望能通过这种方法寻求到某种形式的自我解脱和解决自我问题的处理方式。该方法尝试运用一系列的敏感性练习和即兴发挥。"体验教学法"对于部分瑞典戏剧教育的发展具有重要意义。

波瓦在他的《欲望的彩虹》(英译本 *Rainbow of Desire*)一书中对此有所探讨。波瓦就如何结合剧场/戏剧与疗法展示了不同策略(Boal,1995)。

认知游戏理论

认知游戏理论是让·皮亚杰(Jean Piaget)的游戏发展观点的直接产物。在这一领域,皮亚杰是一位杰出而又充满争议的学者。他是一位发展理论学者,把游戏理论和他自己的儿童智力阶段性发展理论直接联系起来,描述了儿童在每个智力发展阶段中的特殊游戏行为。这一理论通常叫做认知游戏理论(与知识和认可相关)。

皮亚杰明确区分游戏与模仿(Piaget,1962)。游戏是由皮亚杰所称"同化过程"主导,这是一个强调快乐的过程,它给孩子一种成功感;而模仿则是由"顺应过程"所主导,皮亚杰认为这一过程要求极大的适应性。综合起来,它们成为儿童智力发展过程的重要组成部分。皮亚杰指出,儿童用自己的行动和实物来象征想象中的行动和实物。但皮亚吉基本忽视了文化和社会因素的影响,也忽视了游戏是处理经历和矛盾的一种独特方式。也有人认为,皮亚杰从一定程度上低估了一位积极主动的教育工作者对儿童的成熟和发展所能发挥的作用。皮亚杰也被指利用狭隘的研究得出广义的结论。

从认知游戏理论到剧场的历史视角

找出认知游戏理论与剧场这两者之间的关联并不容易,不过努力思考一下也能发现,欧洲*中世纪宗教剧场*形式是强调快乐的,但同时也融合了知识和当时的社会规则。当局(主要是教士)将圣经里的故事改编成剧场,试图向百姓灌输圣经的内容和教会的知识,从而使他们实现"更高尚的品德"。之后,更多的社会团体开始对剧场过程产生兴趣,而民间的剧目也获得了更大的存在空间。剧场逐渐向共时性场景发展,观众辗转于不同表演区域之间、跟进故事的发展。观众这时处于一种学习的状态。

欧洲宗教改革时期的*教导性剧场*也具有清晰的知识性目的。但在那时,是演员(即学生)本人通过练习、模仿和代入来实现自身的学习和发展。这些剧场类型的内容都是由当局强加于演员和观众的,这违反了皮亚杰的相关理论——皮亚杰认为,游戏内容应当来自于认知过程中的参与者。

从认知游戏理论到戏剧教育的视角

史莱德赴卢梭(Rousseau)的后尘,但在思想方法上却与皮亚杰有诸多共同之处,尽管史莱德从未明确表示对皮亚杰有所参考。史莱德也是以年龄划分不同的发展阶段,他认为老师是为一个良好的学习环境创造条件的首要人物,他发挥了组织者(园丁)的作用。老师应当只是观察者,而不是和孩子一起游戏的参与者。如同皮亚杰一样,史莱德秉持常规理论,但是基于较为薄弱的研究依据。皮亚杰通过他系统的观察、采访和分析得出逻辑性的理论;相比之下,史莱德的理论则更多地表现出他是一位热衷于童年之纯真的实践者。对于那些不理解和不欣赏他的理论的成年人,史莱德总是予以严正告诫。他的追随者——威,创造出了能够发展个性不同方面(想象力、专注程度、智力水平和感情)的练习,使得史莱德的理论更加系统化。然

而,史莱德和威都没有强调戏剧的认知性,希思考特和勃顿的理论在这个方面则比较侧重,我们还会在下一节发现他们其他的侧重点。

苏联游戏理论("文化历史学派")

苏联游戏理论的共同基石是认可社会文化对儿童发展的重要作用[①],因而也更加强调成人(比如老师)的作用,成人的协助或者直接的参与被认为具有非常重要的意义。这种理念为不同的年龄阶段指定了各自的主导活动。而对于幼儿园的孩子来说,这个主导活动就是游戏,因为儿童最关键的心理过程正是在游戏中发展起来的。列昂节夫(Leontjev)把游戏看作儿童对于理解客观现实的尝试。游戏(角色游戏)的意义备受强调,被赋予一种早期预备功能——无论是就社交还是认知而言。这里,游戏的宣泄功能不作考虑。

维果茨基把角色游戏视为进入抽象思维前的一项准备工作。想象类游戏最重要的特征是它创造思想与意义。在关于儿童的发展和潜力的阐述中,维果茨基提出一个重要的概念:最近发展区。他说:"儿童在游戏时总是超过他的实际年龄的平均水平,超越他的日常表现;游戏中的孩子比他实际的自己高出一头。"(Vygotsky,1976)我们必须搞清楚,儿童的发展和游戏所包含的潜力这两者之间的关联是什么。同样要搞清楚的是,教育作为外部过程和它所要促进的内部发展过程之间的关联是什么。

此学派的理论在苏联幼儿教育中的运用方式引来很多批评。批评指出,它把游戏变成了一个政治意识形态的培养工具,从而破坏了一个自然的

① 我们所说的苏联游戏理论是基于维果茨基(Vygotsky)、列昂节夫(Leontjev)和厄尔克尼(Elkonin)的游戏理论。

发展过程。

从苏联游戏理论到剧场的历史视角

从剧场的历史角度来看，我们会很自然地聚焦布莱希特和他的史诗性剧场。布莱希特的剧场所代表的可谓是反亚里士多德剧场。布莱希特摒弃"宣泄理论"，主张观众与表演之间保持距离——让观众去回应与反思舞台上所呈现的内容，而不是让他们完全融入剧中的事件并为之产生情感。为了达到这个目的，布莱希特采用了不同的*间离效果*（创造陌生感，拉开距离）。"间离效果"可以以多种方式实现：演员走到舞台前沿，谈论剧情或者唱一首有关剧情的歌；一个人手举标语牌横穿舞台；背景上播放纪录照片或影片；等等。戏剧的功能应当具有意识性和政治性，就如同苏联心理学家们声称的，游戏的首要功能是创造认知和社会发展。我们也许可以这样说，演员充当了老师的角色，正是这位老师向观众指明正确道路，帮助他们获取预期的见解。在布莱希特编著的教育剧中，他在内容上走得更远了[1]。在这些教育剧[2]中，他有时甚至给人以宣传和煽动的感觉。演员（学生/工人阶级）本身是思想觉醒的对象，这种思想觉醒是在排演过程中实现的。在一般情况下，这种作品是不为观众表演的。

从苏联游戏理论到戏剧教育的视角

如前所述，波瓦的剧场理念（"被压迫者剧场"）经常出现在与教育戏剧相关的场合。起初，波瓦与亚里士多德式的剧场是保持绝对距离的，一直到

[1] 布莱希特（1898—1956），德国剧作家、教员、戏剧理论家、20 世纪最伟大的戏剧创新者之一。教育剧是 1929 年至 1930 年间布莱希特发明的带有教育启蒙目的的小短剧类型。这些教育剧是为在校学生和工人们创作的，并由他们来排演。在布莱希特生命的最后时期，他强调了教育剧的重要性，并希望继续发展这种模式（Brecht，2015；Hughes，2011；本书第四章）。

[2] 教育剧，德语原文 Lehrstücke，该词中文译法出现在《布莱希特论戏剧》（1990）中。

他撰写《欲望的彩虹》(1995)一书才有所改变。马格涅尔的社会分析性的角色表演也介于这种批评理念和治疗理论之间。"文化历史学派"的直接影响主要体现在希思考特/勃顿理念中,而勃顿更是提及维果茨基,称他是自己工作方式的启发者。在"教师入戏"这一方法中,老师积极地参与并创造戏剧的内容,同时,他也负责从戏剧内部组织构建整个戏剧过程。这个方法中的一个重要成分是*中断表演*——整个戏全部停下,所有人从角色中走出来,老师和孩子们一同反思戏里发生了什么(对照布莱希特的"间离效果")。相比全身心地入戏和宣泄效应,我们在这里更愿意有意识地体验一次虚构与现实共存的经历。我们通过角色扮演来探索世界,并反思这个虚构故事所给予的经历与体验。我们根据孩子们的实际情况选择更高的难度——超过孩子这阶段平均发展水平的难度(对照维果茨基的"最近发展区"理论)。而这一切的目的是为了创造深度理解[1]。显而易见,这与"文化历史学派"类似,但有一个重要区别:与情感层面的关系。苏联心理学家对这个领域不是很感兴趣,只字不提角色游戏对于儿童情感发展的影响。而希思考特和勃顿却大力推崇他们命名的所谓"情感品质",认为它对于戏剧促进学习这个课题具有至关重要的意义。这个理念从某种程度上也受到了皮亚杰的影响。在我们所研究的这个课题版图上,既有模糊不清的灰色地带也有明显划分的界限。

戏剧性游戏

我们前面所提到的游戏这个概念是一个统称,指孩子自愿并且无明确

[1] 参见埃里克森(2009)等。

目标地投入参与的特殊和有趣的活动。这个统称很得当,因为不同的游戏理论对"游戏"这个概念的定义和所赋予的内容不尽相同。有些理论家——比如皮亚杰,对游戏的理解很宽泛,而其他理论家——比如"文化历史学派"理论的代表,把游戏无一例外地定义为"假装游戏",也就是虚构性游戏。

对"游戏"保持一个宽泛的理解是非常重要的,但现在我们要着重讨论的是*戏剧性游戏*。这里的"戏剧性游戏"是所有"假装游戏"的统称。在不同的文献中,这种游戏形式会以多种不同的名字出现:角色游戏,想象游戏,虚构性游戏等等。戏剧性游戏包含了所有这些游戏种类,而它们所共有的元素就是虚构——不管是孩子自己的虚构游戏(他们亲自扮演其中的角色,即"过家家"),还是投射游戏(孩子们借助车、松果、小木偶等实物)。

戏剧性游戏作为一种现象

孩子们充当不同的角色,在玩耍的同时为自己创建一个虚构的现实。根据自己的需求,他们随时进出这个虚构的现实;他们相互引导,调整修改故事内容,扮演着他们自己的角色。这里,我们发现了所谓的*儿童自然扮演技能*,这是笔者提出的一个概念。如前文所示,传统上从心理分析学的角度研究游戏是很常见的,但后来,艺术审美的角度取得了更大的影响。加拿大及挪威学者菲丝・加布丽埃勒・古斯(Faith Gabrielle Guss)从艺术审美的角度对游戏进行了大量调查研究(Guss,2001)。布莱恩・萨顿-史密斯(Brian Sutton-Smith)谈论过有关游戏中的所谓"四大要素"沟通法,他指出游戏总是包含四个固定组成部分:(1)创造游戏,(2)引导游戏,(3)扮演,(4)接受。我们可以深入探讨这些组成部分在游戏中是如何发挥作用的

(Sutton-Smith，1979)[①]：

1. 孩子充当*编剧*的角色，构建故事或者寓言。孩子也决定游戏的内容（比如：内容是"手术"，主题是"生病"），构思可能出现的各种矛盾和阴谋。

2. 孩子当*导演*。由孩子决定怎样进行表演，决定什么该说什么不该说（"你学狗叫要大声点！"），时常跳出自己的角色以便不断引导其他的孩子。最常见的是运用这种方式实现时间的变换（"现在是夜里啦！"）和地点的变换（"我们现在到了非洲！"），但也可能是为了增加张力或创造高潮（"我们要潜入狮子洞穴吗？"），或者提出建议（"狮子躺在灌木丛的后面，然后在草丛中匍匐前行，悄悄地向我们逼近，一直到我们跟前！"），甚至也可以是启动一些小仪式（"现在，所有的人向国王致敬并献上一份礼物！"）。

3. 孩子是*演员*。孩子进入角色，通过扮演使得整个虚构故事生动起来。这里，我们可以看到孩子扮演技能的展示：他们如何运用声音；采用什么语气；如何运用肢体，并主观意识到自己的肢体语言，把它非常到位地带入角色中。进入角色的程度以及如何创造出气氛——也许甚至还有张力和戏剧性——这些也很重要。除此之外，扮演技能还包括与别人合作的能力：提出自己的想法，同时接受别人的想法；主动倡导，同时也接受别人的引导；保持积极的创造欲望，同时确保别人能跟上。

4. 最后一个功能是充当自己和其他伙伴们的*观众*（保持双重意识）。

[①] 本书第六章将介绍一些在研究儿童戏剧性游戏时所能用到的分析工具。第一个工具有关孩子在游戏中所担当的职能；第二个工具有关游戏中的扮演风格；第三个工具有关孩子的扮演技能。

在这里,感知至关重要——感受到、"读懂"并且理解扮演过程中所释放出的信号。

除了萨顿-史密斯指出的四个功能之外,我们还能挖掘出第五个功能:舞台设计师。这在戏剧性游戏中是非常重要的。游戏的表演区域应该是什么样的? 我们应该穿什么样的衣服? 介于不断出现的修改和调整需求,舞台设计在游戏规划阶段和游戏进行过程中都会需要。[①]

当笔者自己观察幼儿园孩子的戏剧性游戏时,注意到孩子在组织和规划游戏上会花费很多时间。舞台设计和导演成为两个极为重要的功能。孩子真正游戏的时间相对较短,因为他们总是不停地中断游戏,制订出新的计划,相互间进行新的讨论。

一个有趣的现象是:孩子们很善于给出明确的信号,用来示意他们进入或是退出游戏的进程。而混乱的出现往往正是由于成人的参与,因为成人不给出明确的信号。但成人却把问题归咎于孩子,说他们混淆虚构与现实。

关于戏剧性游戏的历史演变与发展,现有的戏剧研究涉及得很少,但前面提到的有关角色游戏的研究也许会对我们略有帮助。瑞典幼儿教师及戏剧教育工作者碧吉特·厄恩-巴鲁施(Birgit Öhrn-Baruch)对于戏剧性游戏的发展持有几点独到的想法,她把它分成三个阶段:简单的开端是*同步模仿*,一个孩子同步学另一个人的动作;之后是*角色模仿*,在这个阶段,孩子会变换角色,他们用记忆中别人的方式或者他们自己认为正确的方式去做。

① 1989 年,萨顿自己补充了第五功能:舞台监督。

渐渐地,孩子"成为"他人(而不仅仅是模仿他人)的能力得到发展。从而,代入角色的能力慢慢发展起来,孩子的装扮和改变外表的需求越发明显。之后,协同能力也得到发展。角色游戏成为了一种社会游戏,孩子们用它作为"模型"去模仿社会,试验社会角色,诠释对现实世界的概念,满足自己的需求,探索未知的事物。

在这种类型的游戏中,游戏内容来自孩子自己的经历,并通常以他们眼中的成人作为参考。孩子尝试不同的成人角色,从成人的视角探索他们与孩子之间的关系。游戏的主题大部分来源于父母和孩子之间的关系,还有父母的职业生活。当然,也有很多游戏是有关孩子临时所处的这个小组此时此刻所感兴趣的东西。而这时,孩子对于公共媒体的共同经历会成为一个强大的游戏动力。

戏剧性游戏的重要性

"文化历史学派"声称"假装游戏"是儿童发展和社会化过程中最具决定性作用的活动。通过这种游戏,孩子学习到社会行为的形态与模式,意识到自身行为和他人行为的影响。戏剧性游戏的前提是让孩子从他人的角度面对问题,"穿别人的鞋子走路"。这对于能够理解别人、理解团结和友谊而言是至关重要的。一个孩子的社会化发展也与孩子所接受的合作能力训练紧密相关。孩子必须学会遵守游戏的潜规则,能在游戏中表现出比现实中更好的个人控制能力。而且,戏剧性游戏也非常有助于儿童的认知发展。孩子发展概念性理解能力、扩充词汇量、激活语言、运用成人语言,从而在游戏里的语言表达上实现高于现实生活中的水平。通过游戏,孩子获得知识,比如关于他的角色,关于角色所处的情境,关于角色中的自己。这些经历与经

验能够发展孩子的抽象思考能力和归纳能力。游戏还能训练孩子解决问题的能力,提供处理情感的机会。

对于成人而言,戏剧性游戏也非常有用,它帮你理解儿童的世界。用观察者的眼光,你能获取很多有关每个孩子的信息:他在忙什么,他怎样看待周围的世界,他在游戏里和游戏外分别是怎样解决问题的,他怎样处理自己心里的矛盾,他有什么被关心和被保护的需求,等等。你也可以通过游戏研究孩子的发展和成熟度。对于教育工作者而言,理解儿童是否能够以及怎样参与游戏场合是很重要的。所有这些信息能够给成人释放出一种信号,暗示一个孩子和他所处的小组有哪些需求。

幼儿园戏剧性游戏一瞥

笔者访问过一所幼儿园,去那里观察孩子的戏剧性游戏。那所幼儿园设计独特,在地下室有一个九边形的房间,被叫作"戏剧室"。那里就是戏剧性游戏经常发生的地方——可能是单个游戏,也可能是几个游戏同时进行。但观察游戏不仅限于"戏剧室"里,在学校的其他地方也可以进行,比如:在更衣室,在那个被称为"静屋"的小房间,在餐厅里的洋娃娃角落,在名为"蓝房"的团组房间。下面是四个简要的观察描述。[①]

更衣室里

两个男孩,一个四岁半,另一个五岁半,两人坐在幼儿园的更衣室里。时间是早晨,自由活动时间。一个男孩戴上露指手套,说:"我们是拳击手!"就这样,游戏开始了。他们朝着一根柱子狠狠地打了几下。两人一会儿打

① 这个研究项目的成果是笔者与另外两位游戏研究人员共同编著的《聚焦游戏——美学、进展与文化》,遗憾的是,此书至今未被译成英文版本。

拳击,一会儿摔跤,两种运动交替进行。突然,一个三岁的小男孩进来了。他看到地上两个"打架"的男孩,感到很兴奋。他觉得这很好玩,很想加入,所以也扑了上去。"打架男孩"觉得这个趴在他们身上的三岁男孩太重,便给他分配了一个裁判的角色。三岁男孩觉得这样挺好,只要裁判也能扑到拳击手身上就行!后来,因为比分的问题出现了一点摩擦,之后大家决定休息一下。拳击手们先去卫生间,然后喝水,重新入场。其中一个男孩刚要直接挥拳,就被另一个男孩中断了游戏,说:"我们必须得带上拳击手套和头盔。"男孩子们继续打,比分继续攀升。这只不过是一个游戏,但在某一瞬间,它却几乎变得非常严肃,孩子们几乎真的要打起来了。于是,观察者(笔者)像体育记者一样冲上前去,对拳击选手们进行一两个闪电式的快速采访。比赛结束,结果出炉。男孩们摘下手套和头盔,全速奔向"戏剧室",因为与其他孩子集合的时间到了。

餐厅里的洋娃娃角落

三个女孩和一个洋娃娃正置身于一场繁忙的家庭生活游戏,其中出现了一个平静的瞬间:"姐姐"帮"妈妈"做饭,"妹妹"在自己的房间里,坐在一张铺着布的长凳下面。"妈妈"抱着最小的孩子(洋娃娃)坐在椅子上,手里拿着一本大大的奇遇故事书。她试图把一条腿扣在另一条腿上(像成人一样翘"二郎腿"),但是腿总是滑下来,最后终于坐稳了。她把几乎被压在自己身下的洋娃娃拽出来,翻开了书。书拿反了,但她还是大声朗读,然后翻页,继续朗读,再翻页——读书的声音听起来极具戏剧色彩。她一个故事接着一个故事地读,故事之间没有任何逻辑性,但是她读得那么栩栩如生,让我们轻易看懂这是一个妈妈正在为她的小女儿讲述一个非常精彩的故事。

戏剧室里

一天早上，一个孩子拿来一本有关海盗的纪实书。笔者心里正做好准备要观察记录孩子们的游戏，可他们却要求笔者给他们读这本书。孩子们围坐在笔者旁边，笔者读着书，同时指着书中的图片。所有孩子被深深地吸引了。突然，一个男孩喊道："我们来玩这个游戏吧！"所有孩子瞬间就跑散到房间的不同角落——大海里。大家都做好了捉拿邪恶海盗的准备。他们在房间里乱跑，但他们需要找到一个坏蛋。最勇敢的一个孩子主动充当坏蛋。这样就太好了，终于有一个孩子们可以捉拿的海盗了。他们到处击剑打斗——在桌上、长凳上、地板上。一场激烈的海战打响了，枕头靠垫成为了武器和盾牌。有的孩子找到了很好玩的管状服装，并把自己装进去。他们继续玩海盗游戏的同时，也在玩另一个游戏——研究管状衣服中能做的不同动作。人最多的时候有十个孩子加入海战，坏蛋几乎招架不住了，但他还是很勇敢地坚持下来了。声音和行动达到最高潮，之后精力用尽，游戏结束。孩子们大汗淋漓，但他们也因为共同经历了这样一场惊心动魄的游戏而感到开心。

蓝房（一个宽敞的集体房间）

两个五岁的孩子，一男一女，躺在地上玩乐高和摩比玩具。两人各有一张大的乐高板，可以在上面搭建。这两个孩子相互看望对方，并用轻柔的语气相互交流。一头牛以优美的姿态向天上飞去，问上帝一堆问题。游戏中，孩子们讨论究竟是谁给我们带来雨水——是上帝还是魔鬼。摩比和乐高玩具搭好了，孩子们现在要去探索世界了。他们要"搬家"，乐高板成了他们的船只，运送他们的房屋。一个孩子来到一个岛上（桌子），想在那里定居。另一个孩子跟着一起搬。突然，第三个孩子出现了——虚构被打破，一个新的

游戏开始。

我们看到,通过电视和书籍获得的经历与体验在孩子的游戏中有所体现,日常生活中的情境不断启发着孩子,游戏的内容来自孩子对运动和掌控感的需求。对于老师而言——无论是幼儿园老师还是中小学老师,赋予孩子*自己游戏的空间和时间*是一个非常关键的任务。

游戏与戏剧

戏剧性游戏与戏剧之间的共同之处显而易见,二者都与虚构和扮演紧密相关。那么,它们之间的不同之处在哪里?我们有必要把二者区分开吗?

我们所说的戏剧性游戏是指孩子自己主动发起的虚构性游戏,换言之,是一个没有外界因素掌控、完全由孩子自己的能力产生的游戏。而戏剧与戏剧性游戏的主要区别在于:不同于游戏,戏剧是蕴含其他意图的一种教育性促进活动。对于老师而言,区分这两个概念(两种活动)非常重要,只有这样,才能充分把握与利用这两种活动中各自蕴含的发展可能性。游戏和戏剧互不冲突,而且还应该把它们视为取长补短和相互激励的两种活动形式。游戏能够启发戏剧,这在本章最后的例子中会讲到;而戏剧也能够启发游戏,一节戏剧课之后,孩子们往往会把其中的角色、题材或者工作模式带到他们自己的游戏中。

游戏与戏剧的运用

戏剧性游戏和戏剧有着显而易见的共同之处,但本质上不同。对于教育工作者来说,很重要的一点是要有意识地思考如何在幼儿园和学校里创

造出这样一种工作环境，使得戏剧性游戏和戏剧这两者以自然和谐的活动方式得到兼容。还有一点也很重要：教育工作者必须清楚地认识到他本人在这两种活动中的职能是什么，以及这对他所提出的要求有哪些。

前提条件

戏剧性游戏和戏剧都需要在某些前提条件得到满足的情况下才能够有效开展。而对于二者而言，大多数前提条件都是共同的，只是侧重会有所不同。

框架条件——包括空间、团组大小、团组编制和时间这些类型的前提条件，都是老师可以在某种程度上调整和控制的。在幼儿园里，我们是能够做到合理安排活动条件的，从而创造出不同类型的空间以激发自发性的戏剧性游戏，比如准备足够大而且平坦的地面以便进行集体性的戏剧工作任务。近些年来，有学者曾多次进行过关于幼儿园里孩子和空间的调查研究。调研课题包括孩子如何运用空间、孩子如何找到他们自己的秘密地点以及空间如何激发创造性活动。无论是从空间大小角度而言还是组织安排角度而言，我们一定要保证足够的空间和时间，既能满足个别孩子的、沉思型游戏的需求，也能满足群体的、活跃型游戏的需求。戏剧老师通过摒弃惯例、添加新元素和新内容来探索一个给定空间里的各种可能性（见例三）。

同样，在学校里我们也必须探索空间的可能性。我们也许并不总能得到一个完美如意的活动空间，而是只能利用客观存在的条件，把它改造成适合的活动空间。在幼儿园和学校里，我们还可以利用室外的环境为戏剧性游戏和戏剧工作提供灵感。

就游戏和戏剧活动而言，很重要的一点是要给足*活动时间*和*清静的活动环境*。我们必须能够在不受干扰的条件下工作。很多人也许都经历过类

似笔者曾经的一次经历：笔者给一个四年级班级上戏剧课，同时笔者的大学班的学生在观摩。学校给了我们一个很宽敞的大厅，那里有足够大的戏剧活动空间和成人观摩空间。我们才刚刚开始创建我们的虚构故事，突然间就有一帮一年级的孩子从我们身边呼啸而过。之后又有校长走过，而那帮一年级的孩子回来时又一次呼啸而过，其他老师从不同的门进进出出，保洁员拖着清洁机器走过。我们恰巧身处一个所有人都要经过的地带。相比之下，一个狭小但隔绝的小空间反倒会更适合我们。团组的大小和组成取决于这些孩子的实际情况以及工作人员的数量。但无论如何，作为老师，我们应当具有随机应变的灵活性，这对于活动效果的好坏具有重要影响。

社交性互动氛围在儿童和大人间持续酝酿着。儿童通过游戏，全身心投入在这个戏剧过程里。这代表他们需要一个安全、稳定和开放的环境。成人有责任来保证这一点，以及减少孩子之间的竞争和对抗，鼓励和激发他们的想象力和创造力。尤其是，给予孩子和他们的游戏以尊重。

老师的观察与学识——老师对于戏剧性游戏和戏剧的观察与学识是必不可少的，否则就很难为这两种活动形式的实施创造前提条件。老师必须能够注意到孩子们的需求，利用即时出现的可能性，创造积极向前的局面，一步一个脚印地前行，为孩子提供充分与对路的挑战。

老师的灵活性也非常重要。如果我们把时间与日程安排得过于规矩和死板，会很有可能将那些原本会意外出现的可能性拒之门外。所谓灵活性，是指能够变换轨道与改变计划。我们必须相信孩子们的游戏是"好的"，而不是破坏性的。

物质环境（不包括空间）对于孩子的想象力和表现力也可能会产生影响。说到戏剧性游戏，很多幼儿园都认为它需要"合适的环境"和大量的道

具与服装。但实际上,这些并不一定保证具有激发作用。很多幼儿园的一些"固有"环境(商店,厨房等等)就肯定能给予游戏中的孩子相当的激发作用,但同时我们也得考虑到,这些"环境"在很大程度上也可能会限制游戏的内容。有时我们也应考虑到性别差异,创造那些"宁静"和稍具"女性化"的儿童游戏场景。而对此,反对的呼声也有所加强,认为在教师女性化的幼儿园环境中,男孩子对于激烈游戏的需求没有得到尊重与满足。其实,在孩子们的日常生活里,存在一些较为激烈和疯狂的游戏也是很重要的[①]。在计划游戏时,灵活机动的解决方案会是明智之举——提供足够的物品架和带轮子的盒子,以便轻易地重新布置房间。仿真的塑料玩具通常太具体,会限制孩子的想象。我认为,木块儿、罐子、沙发垫、大块儿的彩色布、小型的射灯和手电筒、沙子和橡皮泥更能为想象和变换打开思路。

在戏剧里,我们经常看到这样的案例,大量道具设备的使用会从一个层面上创造出刺激(行为层面),而在另一个层面上失去了焦点(从内容角度来讲)。正因如此,我们建议只用戏中最必要的那些道具与服装,用那些具有明确象征意义的东西。

老师对游戏和戏剧的认识对于这些活动在幼儿园和学校的地位以及在每一个孩子心目中的地位都具有重要影响。如果老师能做到尊重孩子们的游戏,并运用戏剧作为一个很自然的工作形式,那么,孩子们就会受到鼓励,向往更多的戏剧活动。

引导者的任务与责任

这个问题我们已经谈及了一些(观察、创造可能性、组织以及鼓励)。现

① 对比荷兰心理学家弗莱德里克·布伊藤迪克斯(Frederik J. J. Buytendijk,1933)的儿童过剩能量理论。

在,我们从老师作为参与者的角度来看,看老师可能以什么样的形式参与,以及由此带来的教育结果是怎样的。

很久以来,为教育工作者们所崇尚的是不介入或参与角色的扮演和戏剧中(对比 Slade,1965)。在虚构游戏中,成人的参与被认为会产生扰乱甚至破坏作用。这是孩子自己的游戏,它首要的意义在于每个孩子的发展以及他处理个人经历的可能性。而老师的干涉会破坏这个过程。引导者的任务是观察,并为孩子们的游戏创造条件。在戏剧中,老师也应该是观察者,同时也是组织者和发起人。

而在俄国心理学者的理论影响下,人们对于成人参与戏剧性游戏和戏剧这个问题的看法产生了一些变化。苏联和东欧理念中成人参与的方式仍然受到批评,但人们也不再简单主张成人不应参与,而是要看在什么程度上、什么前提下以及通过什么样的方式进行参与。新近的调查研究表明,孩子们在幼儿园里不经常把老师融入到游戏中。只有在孩子们需要什么东西的时候,他们才让老师介入,老师也因此更像是"服务员"。成人同时也对介入孩子的游戏持谨慎态度。

我们不能做出硬性规定,强制规定成人在多大程度上能够或是否应参与孩子们的戏剧性游戏。老师必须根据孩子们的需求,甚至必须严格评审自身的游戏能力从而做出判断:作为孩子们游戏里的一个参与者,我的表现怎样?很重要的一点是要考虑到,孩子们必须能够自己经历戏剧性游戏,而不是依靠成人的参与。当孩子们的共同游戏顺利进行的时候,成人没有任何理由介入其中[1]。

[1] 莫里斯·梅洛-庞蒂(Maurice Merleau-Ponty,1996)在其《知觉现象学》中指出我们常常很难看到年幼儿童之间的互动。为了促使幼童之间的关系得到发展,成人必须与孩子们保持一定距离。

如果成人参与的话，我认为前提条件无非是：一、*孩子们自己提出愿望*（把成人主动带进游戏中）；二、从社会性和教育性的视角，老师发觉很有必要（如：帮助有需要的孩子进入游戏中，在出现问题时协助恢复游戏的继续进行，帮助协调矛盾或激励身处弱势的参与者）。但是，孩子们的游戏总是应该在孩子们自己的规则下进行，因此，如果我们介入并夺取领导地位，那就是错误的。成人的角色是以助手身份参与，是供孩子们"利用"的。游戏不应该是遵循教育法则的，也就是说，游戏是不应该由老师的目标和想法而控制。作为老师，你应该竭力避免主导身份，这会是很困难的，因为在你自己眼中和孩子们眼中，老师这个角色本来就应该是起主导作用的。但是，从你进入游戏的那一刻起，你就脱离了老师的角色，你就必须为你自己的这一举动负责。这样一来，你作为教育者自然是一个观察者，但在这里同时也成为游戏的参与者。这对于单纯从局外角度观察来说是一个很好的弥补，它能协助我们改进和跟进我们的工作。如果孩子们对于你的角色感到疑惑不解，那你必须做出澄清，就像孩子们对自己角色的认识那样清晰，向他们表明"我只不过是装的，现在我是报童啦"。对于游戏和戏剧来说，老师的参与对于孩子和成人之间的关系发展——甚至是游戏以外的关系发展——是具有积极作用的。

如果我们想在教育性质的场合里运用虚构方式，那我们自然要选择戏剧。那时，老师的角色和功能也就不一样了。老师需要事先精心准备，为活动设定清晰的目标。在这里，尽管我们也希望遵循孩子们的要求与规则，但涉及需求、兴趣、熟练程度和团组编制，大部分工作还是由成人掌控的。我们可以选择参与的方式：可以置身于表演活动之外，从边线外指导工作（布置任务、组织、鼓励和引导），或者和孩子们一起积极地投入虚构故事中去

（定格、焦点人物、配乐、教师入戏、有组织的戏剧性游戏等）。相比游戏而言，在角色扮演中，老师参与的前提体条件有所不同。老师从里到外细致地组织与构架整个工作，掌控的程度取决于每一个具体布局的目标是什么（参见第三章的角色分类）。作为参与者之一，老师必须全神贯注于自己所选择的角色和与其相应的态度，这一点很重要。因为孩子们能受助于此，从而也紧紧把握他们自己的角色。无论老师选择什么职能（不管是在戏里还是戏外），对于结果而言，很重要的一点是老师在备课时必须基于一个能让孩子感情融入的主题，老师相信孩子们自己的资源和创造力，还有老师保持灵敏机动、以应对随时出现的多变情况。

当游戏呼啸而来

　　身为外婆和奶奶的笔者拥有这样一个难得的机会，能在二十多年的时间里实地研究孩子在家庭环境中的游戏。几年前，笔者（以下用第一人称）记录了下面这段游戏经历：

　　当年，我的外孙女玛蒂娜只有三岁半，每次到我家来做客，她就玩起"莫尔芙丽德太太"的游戏。莫尔芙丽德太太是托儿所的一位年长的老师，在玛蒂娜每天四个小时的托儿所时光之余，莫尔芙丽德太太也充当玛蒂娜的看护人。

　　玛蒂娜几乎连外套都来不及脱下、鞋子都来不及蹬掉，就径直冲刺到客厅里，问我们是不是可以玩"莫尔芙丽德太太"的游戏，而且她根本就不等大人答复。"外婆，你当莫尔芙丽德，我当妈妈。"她推出那个50年代的老式童车，抱起我小时候的洋娃娃艾尔莎（只要我们把艾尔莎肚皮朝下翻转过身来，她就会哭）。玛蒂娜往前探着头，凝望艾尔莎的双眼，说："艾尔莎，你当

维多利亚！"维多利亚是玛蒂娜在幼儿园里最好的朋友，而玛蒂娜自己家里有一个洋娃娃也叫维多利亚。好了，角色分配完毕。而我却还在琢磨，这个洋娃娃艾尔莎现在究竟是玛蒂娜的好朋友维多利亚，还是玛蒂娜家里的那个洋娃娃维多利亚。

"莫尔芙丽德太太住在'蛇'里。"在客厅的一个角落，我有一个长六米半、自家打造组装的"蛇形沙发"。我在"蛇"上坐好。妈妈大声叫道："我和维多利亚马上就来了！"玛蒂娜推着童车走两圈之后，游戏就正式开始了。

妈妈把孩子送到托儿所，把包和雨衣挂起来（假装），一本正经地凝望着维多利亚说："我很快就会来接你了……好吗？"莫尔芙丽德太太接管了孩子，安慰她一下，向她保证妈妈很快就回来。而一转眼的功夫，妈妈就已经推着童车回来了。妈妈气喘吁吁地说："你好，维多利亚，妈妈来接你了！"妈妈把包和雨衣取下来挂在童车上（假装，但是极具细节），孩子被放进童车，并盖上毯子。"要和莫尔芙丽德太太说再见吗？"母女俩离开了，我在"蛇"上伸了一个懒腰，可瞬间她们又来了："你好，莫尔芙丽德太太！我们来了！"莫尔芙丽德太太问："今天尿不湿多带了几片吗？""哦，带了！在这里！维多利亚今天有点不高兴（把孩子抱起来，拥抱）。不要难过，维多利亚，我很快就来接你了。"妈妈很一本正经地看着维多利亚，把她肚皮朝下翻转过来，这样娃娃就开始哭，然后妈妈又紧紧地抱住她，最后把她交给了莫尔芙丽德太太。突然间，妈妈很戏剧性地倒吸一口气、瞪大了眼睛并惊恐地看着莫尔芙丽德太太："糟了！孩子午餐盒忘在家里了！我必须跑回家去取！很快回来！再见！"妈妈跑了一圈又回来了，把午餐盒留下（假装），说："我今天特别忙。再见！"莫尔芙丽德太太和维多利亚大声交谈，不一会儿，妈妈又气喘吁

吁地回来了："你好！我们得回家做饭了！"

游戏就这样继续：送和接，接和送，每次都有事件发生——但从不雷同。我跟她一起玩，扮演着我那和蔼周到、有时也有点严格的太太角色。玛蒂娜总是保持着极佳的状态。家里只要有其他人经过，他们就会被玛蒂娜分配一个角色：莫尔芙丽德太太的丈夫、维多利亚的爸爸或者维多利亚的奶奶。

一个星期天的下午，玩了很长时间的"莫尔芙丽德太太"之后，我对玛蒂娜解释说，我需要下楼工作一会儿，在电脑里写点东西。玛蒂娜答应了，没有问题。我坐在电脑前工作了很长一段时间，玛蒂娜突然间站在那里，怀里抱着洋娃娃说："外婆，你知道吗？维多利亚想让你当妈妈。"谁能拒绝这样一个挑战？"是吗？好的，我很愿意当她的妈妈。那你当莫尔芙丽德太太吗，玛蒂娜？"我问。"好的……呃，不行！她要我当奶奶。"说着，玛蒂娜把娃娃递给了我。我连忙在电脑上保存了正在编辑的文件，接过维多利亚，搀着奶奶的手上楼，回到了客厅和"蛇"上。

 戏剧概念

剧作家	戏剧性游戏
史诗型戏剧	中断表演
同步模仿	代入角色

角色模仿	入戏
教员	宣泄
教育剧	服装
心理剧	观众
导演	舞台设计
共时场景	间离效果
最近发展区	框架条件
即兴	

任务

观察

尝试观察一个虚构游戏（在幼儿园里、学校里或者附近周边），记录你所看到的事件（包括现实发生的事件和游戏里的虚构事件）。游戏结束后，给孩子们提几个简单的问题，问他们玩了些什么，为什么事情会那样发生与发展。（不过，你得做好思想准备，很多孩子也许对回答问题不感兴趣。）记录你自己对游戏的理解，和同事或同学一起讨论你的观察和理解。

如果你找不到能够观察的虚构游戏，可以学习和分析本章所描述的"莫尔芙丽德太太"的游戏，和一个同学或者同事进行讨论。

关于例子

以下各项任务可以个人独立完成或与他人共同完成：

1. 例三：看看所给出的三个建议。其实，这里可以有很多不同的选择。你能否想出自己的"舞台设计"方案，用来激发孩子们的自发性游戏？

2. 例四：你能想出其他运用魔毯的方式吗？

3. 例五与例六：设法回忆一些儿时的活动，或者你的童年游戏，看看能否发现一些具有戏剧性潜力的素材。比如一个规则性的游戏，可以将它进行戏剧化的改编，为创建一个戏剧课程教案迈出第一步。

例三　首先空间，然后游戏

不寻常的一天会给人带来兴趣和快乐。装点一下我们的空间，给孩子们的游戏提供一些新的动力源。游戏里会发生什么？我们不需要事先制定什么特殊的目标，这里要发生和展现的是孩子们自己的游戏。这里蕴藏着很多舞台设计创意，下面是几个建议。别忘了先把原有的布置拆移。

1. 在天花板上的不同地方挂起几块轻质的彩色布，或者在天花板下方系一些绳子横穿整个房间，把彩色布挂在绳子上面。这样，房间就已经变得不同，一个大房间形成了数个小房间。如果条件允许，我们可以用家用射灯来照亮舞台设计的元素。

2. 我们可以用白色的纤维布在房间中间搭起一座沙漠帐篷。最好用两块布料，布料的一端固定在天花板上，另一端用胶带固定在地板的踢脚线上。这种布料（又薄又轻，宽度两米）价格很低，但容易吸附灰尘，因而抖动时容易落灰。连接缝制的丝绸布也可以是一种选择。同样，家用射灯在这里也会增强效果。

3. 用灰色的纸覆盖（用胶带粘住）地面及靠近地面的墙面。老师们迅速地在纸上勾画一些对称图形，如圆形、三角形和四方形，但同时也

要记得留白。如果愿意,也可以为这些图形涂上不同的颜色。

例四　魔毯

找一块色彩鲜艳和具有异国情调的毯子,或者自己缝制一块这样的毯子。这条毯子就是我们的魔毯,可以以不同的方式反复使用。下面是两个建议:

舞蹈王国之旅

和孩子们一起创造一个仪式。魔毯怎样被拿出来,又怎样展开?大家(或者其中几个人)能同时坐在魔毯上吗?大家能用手臂、手指、头或者眼睛做一些特别的动作吗?我们能施一些魔法吗:魔咒,韵律或者一首歌?当仪式进行完毕,大家在地上各自找到一个位置,音乐响起。

- 你们来到了"手臂舞王国"……在中国西北。在这里,在这酷热的戈壁沙漠深处,人们不用腿脚跳舞,只用上半身、用手臂、用手指来舞蹈。

音乐:《天使花园》(*The Garden of Angles*)。[*]

回到仪式

- 现在,你们到了"蹦跳舞王国"……在辽阔的宇宙空间里,也许在火星上?在这个王国,所有的人只能原地蹦着跳舞,或者到处乱蹦着跳舞。

音乐:《孩童之歌》(*Hey child's theme Heychild*)。

回到仪式

- 你们继续前行,到了大海里的一座孤岛上的"连排舞王国",也许是爱尔兰,奥克尼,或是其他地方……这里,只要大家手牵手就会开始跳舞。他们站成一排跳,他们站成一圈跳,他们站成线跳。

[*]　本书举例中的音乐或音景请根据书后附录所示二维码查找或下载。——编辑注

音乐：《帕迪·奥斯纳普》(*Paddy O'Snap's*)。

在你例举了几个音乐及舞蹈建议之后，孩子们就可以自己开始寻找音乐并创造新的跳舞方式。对于小学生来说，寻找音乐将是一个非常有趣的作业。舞蹈王国之旅可以反复进行。

童话山窟之旅

毯子可以以其他方式使用，但参与者需要创造新的仪式。如果我们玩一个名叫"童话山窟之旅"的游戏，我们可以怎样用这块毯子呢？我们抓住毯子的四个角旋转？我们肩并肩紧紧挨着把毯子像屋顶一样举过头顶？我们要不要说"很久很久以前"？等我们到达了童话山窟之后，我们找到了各种各样的童话故事（老故事新故事）和各种各样讲故事的人（大人小孩）。讲故事时，我们是紧紧地依偎着坐在毯子上面，还是围着毯子坐一圈，还是把毯子放在一把"故事椅"上——或者把毯子变成一条"故事披风"，让讲故事的人披在身上？这里，我们可以和孩子们一起讨论、制定"规则"。

例五　街头游戏

我们从孩子经常玩的几个室外游戏开始。我们利用哑剧的表述形式，把不同的任务逐个布置下去。老师站在一旁，对学生进行指导和启发。这个游戏针对参与过类似游戏的孩子们，或者至少他们曾看到过其他孩子玩类似游戏。因此，这个游戏可能更适合中小学生，而不是幼儿园的小孩子。

设备

● 音乐：《被人看到没带伞》(*Caught With out An Umbrella*)。

掷球

所有的学生拿起各自的球（想象手里捧着球）。能用球做些什么呢？可

以拍球、运球或者掷球,在空间内随意跑动过程中也可以做这些动作。注意:管好自己的球!别打掉别人的球!我们还可以通过眼神,来暗示自己精湛的球技。过一会儿,学生们可以两人一组相互掷球,然后多人一组相互掷球。这些游戏孩子们都会!

跳绳

现在大家都拿起自己的跳绳(假装跳绳)。先让他们自己跳,试试自己会的不同跳法:正手跳,反手跳,双手交叉跳,两次连环跳。真棒!然后,可以让学生们两人一组一起跳,或者直接改跳长绳。两个人摇绳,其他人站好队,学生们选择最简单的跳法("8"字跳长绳,或双人跳法之类的)。现在你们可以让目光敏锐起来,能看见绳子吗?我们看得出谁没有跳过去吗?那个没跳过去的人得摇绳,等等。

跳皮筋

我们跳皮筋,但是不要难度太大、把皮筋抬高至腋下。四人一组一起玩,两人站,两人跳,之后交换,所有的人都得有机会尝试。这个游戏曾经是女孩子们的专利,但现在已经不是这样了,至少不应该是这样。

跳格子

三人一组(新搭档)画一幅他们会跳的格子图(假装画),然后就像往常一样跳。

现在我们把所有这些游戏都串起来,用音乐作为灵感和整体背景。所选的音乐是一首节奏适中的轻快说唱歌曲、现代化都市音乐。它让人联想起街头,给人一种节奏上的支持,尤其是在扔球那个环节。

街头游戏联欢

街头游戏中,跳绳、跳皮筋、跳格子和球这些游戏交替进行。当音乐响

起时,所有的学生都已假装拿好球并在跑动中同时扔球。然后,各自找到一个伙伴,不说话,两人直接开始游戏(运球、跳皮筋、跳绳或者跳格子)。突然间,有一个学生停止游戏并原地定格,其他学生看到后,也立刻定格,所有人都定格。然后,一个学生又开始跑动掷球,而其他人也跟着一起跑动运球。找到新的伙伴,跳绳、跳皮筋、跳格子,一个人定格,所有人定格……如此继续。

我们可以先试验一轮,如果孩子们一开始对于主动定格和游戏启动感到困难,老师可以出面用声音叫停或者给以其他声音信号。

这个游戏可以反复进行,不断提升(打造精确性),如果有需要,还可以继续将它发展成一个小的表演片段,供他人观摩。

例六 国王的钥匙

这个游戏是从众所周知的传统游戏"红绿灯"演变而来。我们先按照"红绿灯"原本的规则游戏开始,然后将它戏剧化——加入不同的结构(运用不同方法与习式)并发展成一个小小的戏剧教案。即使是最简单的出发点也可以运用形式元素[1]。

设备

● 国王的披风。

● 钥匙串。如果参与者是幼童,一把钥匙也许就足够了;而对于年龄稍大一点的孩子,我们可以多给他们一些挑战,让他们用一串钥匙。因为多个钥匙容易产生碰撞,孩子们得小心地拿钥匙才能避免发出声

[1] 在笔者编创这一课程的时候,安·厄尔维格(Anne Ørvig)女士给予了很好的建议。后来,我也接触到尼兰德斯(Neelands)教授所创造的一个教案,也是运用类似的游戏,游戏名字叫作"奶奶的脚步"。他把这个游戏和一个受过欺凌的十岁孩子所写的文字结合在一起,创造了一个适用于青少年学生的有关欺凌的教案,教案名字叫《欺凌团伙的威胁!》(*The Bully Gang's Threat* !)。

音。我最喜欢用那种古式的钥匙。

- 一小麻袋的大麦。如果能花点功夫特制道具,那它必定会带来特殊的价值。不然,有些人也可以认为,一个沙袋就足够了。
- 音景:《饥饿》(*Hunger*)。

 音乐:《拉罗塔》(*La Rotta*)。

传统游戏规则

一个参与者面对房间一侧墙壁站立,钥匙串摆放在他身后的地面上。其他参与者背对房间另外一侧的墙壁站立。

参与者想拿到国王的钥匙,当国王面对墙壁大声数数,在数到五之前,他们可以往前移动。但当国王突然转过身时,他们必须站定。如果国王看到有人在动,这个人就出局。如果一个人拿到钥匙,他必须不出声地把钥匙传给他身后的其他人,一直到钥匙传到房间的另一侧墙壁。整个团组必须保持合作以便"蒙骗"国王。如果国王发现了钥匙在某人的手中,游戏结束。更换国王,游戏从头开始。

给游戏添加一点戏剧性

换一个孩子扮演国王,这一次国王不要面对墙壁站立,而是身着披风,坐在一把椅子上,面对人民。国王睡觉时,他眼睛紧闭,头下垂。

老师讲道:"现在,我们回到了遥远的五百年前。那时没有汽车,没有电视,没有手机。你们是一个王国的百姓,刚刚经历过一场战争。虽然停战了,但是百姓们——你们——正在挨饿。国王有一座装满大麦的大粮仓,但是大门是紧紧锁住的。国王坐在城堡里,日日夜夜地看守着那串能打开粮仓大门的钥匙,但国王有时候会打个盹儿(睡着的时候,国王心里默默地数到十,然后醒来)。饥饿的百姓聚集起来,今晚,他们要齐心协力,试图拿到

钥匙,打开国王的粮仓。百姓们很明白,如果他们深夜在城堡花园里被发现,那就意味着死亡(国王指向你,喊道:'去死!')。"如果国王的钥匙不见了,国王怀疑是某人偷走了,就指向这个人大喊:"我的钥匙!"但国王知道,如果他指错人,百姓就会领先一步,因为国王每一次犯错,都意味着他必须额外多数五个数(错第一次,国王要数到十五;错两次,国王要数到二十;以此类推)才能醒来。

游戏开始之前,我们问百姓饿不饿,紧张不紧张,有没有做好准备去完成这项艰巨的任务。午夜十二点的钟响后,所有的百姓都准备好了。国王睡着了(心里默默地数到十),百姓悄悄地前行。

在这个新版游戏中,我们给参与者分配了角色,把故事加工成一个更具明确动因的事件,它强调的是集体意识和相互合作。故事发生的地点非常明确(城堡,城堡公园和粮仓),时间也很明确(深夜)。一个传统的规则性游戏现在被赋予了额外的张力和注意力。这是一场决定生死的斗争。

故事接龙

我们以童话故事的结构为框架:很久很久以前……大家席地而坐,围成一圈,从老师开始讲,圆圈的最后一个人结尾。装大麦的小麻袋一个人接着一个人地传递下去,拿到麻袋的人讲述故事。我们事先讲好,如果有人一时不知该说什么,他可以慢慢想慢慢说,或者也可以把袋子传给下一个人。我们事先只知道百姓最终是否得到了大麦,但我们不知道故事发展的具体细节,也不知道结尾怎样。

会见一个人物角色

若时间许可,孩子可以用"焦点人物"的方法来探索故事中的某个人物角色,他们可以选择任何一个他们想加深认识的对象。故事中可能出现很

多不同的角色：王国的人民英雄，国王，王后，面包师，豚鼠，蠢猫。而参与者也决定他们自己所要扮演的角色：自己，王国的百姓，记者，历史学家，等等。老师扮演那个参与者决定想要会见的角色，即兴发挥。

家庭戏即兴表演

这一部分很像孩子们自己经常玩的家庭角色游戏，我们把参与者分成每组四至五人的家庭小组。首先，他们的任务是相互认可角色的分配：谁是妈妈、爸爸、外公、外婆、大儿子、小女儿，他们叫什么名字，多大年纪。然后，每个家庭小组选择一位成员，他将很快从酒吧回家。酒吧里，客人们（每家派出的一个成员）聚集在老师的身边，得知他们要回家告诉家人，让家人决定一位人选，午夜十二点参与窃取国王钥匙的行动。这是一个非常危险的任务，大家在酒吧里就决定了每家需要贡献一至两个人参加行动。即兴表演就此在每家每户开始了。

几分钟后，老师去采访所有的家庭，听取他们的讨论结果。采访是一家一户地进行的，其他家庭旁听。老师提出相关问题，每个家庭做出回答，告知他们选定了哪一位成员去参加行动，为什么做出这样的选择。这是一个很有意思的部分，所有人都有机会发言。而针对这些回答，老师可以即兴发挥，追问更多的问题。

定格

决定一个瞬间，比如正值家里的一位或两位成员即将离开去参加那次危险行动的时刻。每个家庭用身体（还可以用表情）摆出一幅定格画面，尝试着表现出当时的那种气氛。当所有的家庭都准备好，大家轮流，一个一个地展示每家的定格画面。现在，我们可以添加思想。老师将手轮流搭到每个定格角色的肩膀上，被搭到肩膀的学员以角色的身份说出角色当时正在

思考着什么。在这个部分,我们通过风格化来增强戏剧性——我们运用前面的定格形式,连同即兴表演、融入虚构和理解情境。

风格化版本的钥匙之争

如果愿意的话,我们可以把刚开始的游戏再重复一次。现在玩偷钥匙游戏的参与者是每家每户选派出来的一名成员。等到人数减少,起点线到钥匙之间的距离也可以缩短一些。如果孩子们能做到,他们这一次还可以用慢动作来玩。其他的参与者坐在两边观摩。这种风格化形式的游戏也会要求国王具有一定风格,所以老师在这里可以介入并扮演国王。沉重的慢节奏音乐能够创造出气氛(音景:《饥饿》)。

焦点人物"坐针毡"

如果在前面的"会见一个人物角色"中没有选择会见国王,那么我们可以把国王或是他的一个卫兵请上"针毡"。如果孩子们对"坐针毡"的做法不是很熟悉,我们可以带着整组学生先练习一次。如果孩子们以前参与过这个活动,就可以直接把他们分成两组,让更多的人有机会"坐针毡"。活动进行之前把规则交代清楚总是很明智的,即使大家以前都参与过这个活动(参见第三章)。只要有人"坐上针毡",即兴表演也就开始了。

仪式

在课程的最后,我们创造一个仪式。根据窃取钥匙行动进展的结果,我们可以创造出一个悲伤的仪式或一个快乐的仪式。

跳舞庆祝:如果结尾是快乐高兴的,我们可以运用中世纪音乐:《拉罗塔》,让孩子们创造一个小舞蹈。舞蹈可以以小组(每个家庭)为单位来创造,然后我们举行一个小小的派对作为结束,一家一户逐个在广场上跳舞,而其他参与者鼓掌欢呼。所有的这一切最终以圆圈集体舞结束。大家手拉

手,以一条长龙穿过房间。

悲伤定格：一个悲伤的仪式也许可以是创造一个定格画面的过程本身,这个定格画面展示出在那个倒霉透顶的一天后,每一个人是怎样一般模样。一个人接着一个人的,大家走上前,找到自己在定格画面中的位置。如果我们想加强气氛,可以添加背景音乐。比如音景:《饥饿》。

最后的心得交流

故事的结尾是怎样的? 为什么会变成这样? 为什么国王那么邪恶? 如果参与者非常投入地参加了前面的扮演,他们会非常愿意讨论所发生的一切,甚至在课堂结束之后仍然滞留在他们的角色中继续讨论。我们也许还可以对那段历史时期做更深入的研究,我们可以看当时的照片,听当时的音乐或者故事。大家也许会关注我们这个年代里是否有人和当时的人们一样痛苦地生活。这个《国王的钥匙》的课程曾用于不同年龄的孩童,覆盖从幼儿园到七年级的整个阶段。

例七　白雪皇后

我们以丹麦著名童话作家安徒生的作品《白雪皇后》为原型(H. C. Andersen,2010)。整个故事很长,其中包含了很多小故事①。老师对于整个故事必须了如指掌,在授课过程中恰当划分不同的叙述阶段,运用不同的戏剧工作形式。在这个教案中,故事的有些部分必须大幅度删减,比如我们删去了所有由花儿讲的故事。简单地说,这是一个有关加伊和格尔达这两个孩子的故事。加伊被邪恶的魔镜碎片击伤了心脏和眼睛,之后被白雪皇

① 这个教案曾用于小学不同年级的孩子,但即便是对于四五岁的孩子,只要他们对戏剧不感到陌生,这个教案也能适用。

后绑架;格尔达踏上漫长的征程去营救他。途中,她遇到了一个会施魔法的老婆婆、一只热心的乌鸦、一个国王和一个王后、一帮强盗、一个拉普兰德老太太和一个芬兰老太太。最终,她在遥远的芬马克的白雪皇后的城堡里找到了加伊。

如果参与者从没接触过动作与定格以及"照镜子练习",应该在课前的准备阶段对此先稍作训练,因为故事的第一部分就涉及这些表达形式。我们可以在准备阶段的最后练习"鬼脸照镜子"。这节课是围绕游戏理论中的三个活动形式(或发展水平)来构建的:同步模仿、角色模仿和角色代入(参见 Öhrn-Baruch)。

设备

音景:《巨大的山妖魔镜》(*The Huge Troll Mirror*)。

音景:《在白雪皇后的城堡中》(*In the Snow Qween's Castle*)。

镜子片段

两个志愿参与者扮演魔鬼的弟子,第三个参与者扮演魔鬼本人。如果孩子们中没人敢扮演魔鬼,老师可以充当这个角色。其他人太平无事地走在这个世界上,直到被镜子施予魔咒而改变了模样。魔鬼的弟子搬着大魔镜走来走去,魔鬼就跟在镜子后面。只要有人照到了魔镜,他就会立即定格成为魔鬼在镜子后面的姿态和表情。魔鬼总是做出最丑恶的姿态和表情(音景:《巨大的山妖魔镜》)。

老师讲述加伊和格尔达的故事,直到白雪皇后出现。

塑造白雪皇后

一个孩子充当"塑泥",其他孩子依次上前,挪动、调整"塑泥孩子"的肢体位置、面部表情、姿势等,以打造一个白雪皇后的形象或她的一个静止动

作。例如，白雪皇后从屋顶花园中向加伊挥手的样子。这做法可以类比成现实中的捏泥人。

老师继续讲述镜子的一个碎片怎样击中了加伊的眼睛和心脏，讲述他是怎样中邪的，以及他后面发生了什么。

同步模仿

现在，我们做一个模仿游戏——一个人领头，其他人跟上。老师可以先开始，表演加伊模仿小瘸子报童的样子。之后，参与者们提议加伊还模仿了其他什么人，描述他是怎样模仿的。所有的参与者都跟着同步模仿每一个人物，而在模仿的同时，大家在房间里站成一个圈，向前走动。

老师讲述加伊失踪时的情景，讲述那荒山野岭之中的拖车之行，讲述格尔达的悲伤。

哑剧片段

老师口头讲述故事，同时，参与者们用哑剧形式模仿相应的故事内容。首先，他们躺下，扮演躺在床上左思右想格尔达。然后她爬了起来，穿上衣服，找出她崭新的红鞋，偷偷摸摸地溜进外婆的房间，向熟睡的外婆道别。她跑下长长的旋转楼梯——一圈又一圈——来到大街上，来到河边，脱掉鞋子，和河水说话，然后把鞋子扔了进去。可鞋子又漂回来了，她把鞋子捞起来，爬进了小船，又扔了一次。小船突然顺势往前一拱，滑进了河水中，吓坏了船上的格尔达。顺着蜿蜒的河道，小船载着格尔达驶向前方，停在了那座古怪的屋子前面。

老师在讲述时要表达得尽量生动，这一点很重要。同时，老师也可以参与到哑剧表述中。充分利用空间。

老师讲述樱桃园和那个老婆婆，而格尔达继续她的旅程。

与乌鸦的相遇。有关公主和所有那些寻找幸福的人的情节,老师在讲述的时候最好模仿乌鸦的声音,以表区别和增强效果。可以尝试压低嗓音,或提高音调等做法。

朗读

接下来,我们直接朗读格尔达进入了国王和王后卧室的部分。

> 他们来到卧室里。房间的天花板看上去就好像一棵硕大的棕榈树,长满了水晶玻璃叶子;地板中央,两张床长在一根金子做的树干上。床看上去就像百合花。一张是白色的,里面躺着公主;另一张是红色的,就是在那里,格尔达找到了小加伊。她用手把一片红色的叶子拨到一旁,看见一个棕色的脖子。哦,那是加伊!她大声叫着加伊的名字,把灯提在他的上方。这时,那些梦里的人又骑着马回到了房间——他醒了,回过头,但——那不是小加伊!
> (H. C. Andersen, 2010)

然后直接过渡到以下部分。

"教师入戏"扮演格尔达

在这一片段开始之前,老师说所有的参与者都是王子和公主(一种集体角色),而老师本人扮演格尔达,然后直接入戏。"入戏"的老师坐在地板上双手捧着头大哭。她哭啊哭,大声抽泣,也许偶尔抬起头看看参与者们,然后继续哭。要让参与者们意识到他们必须说点什么,这可能需要等一段时间(不用着急,继续你的"哭戏",不久就会有人慢慢主动起来)。然后,你们开始交谈,你告诉他们你的全部所需,但是不直接说,而是间接表达。你疲

惫不堪,无处睡觉,很久没吃东西了,还丢了鞋子,正在寻找加伊,但长路漫漫,你希望能拥有一匹马和一驾马车。你可以表现出你对他们的惊羡,羡慕他们所拥有的美好,羡慕你眼前看到的美好。如果他们要给你吃的,你想知道会得到什么吃的;如果他们要给你鞋子,你想知道鞋子会有多漂亮;如果他们要给你衣服,你想知道什么颜色。如果你会从他们那儿得到一驾马车,你就问马车是不是金子做的。所有你能从王子和公主那里得到的东西都可以用在后续故事里。

老师(简单)叙述城堡里最后发生的事情以及格尔达离开城堡,尝试提到参与者刚才创造出来的各项细节。最后,老师也讲述了格尔达在森林里与强盗的遭遇。

即兴表演: 强盗们围聚篝火堆

所有人围坐成一个圆圈,你粗野地大声叫道"干杯! 所有的朋友们,森林中最棒的强盗们!"等等。若想保持吸引孩子们的注意力,你可以随意聊聊刚刚发生的事情,说说没有找到那个小女孩是多么的扫兴。"想想如果抓住那个小女孩儿,把她烤了,我们就不至于坐在这里干啃车夫了!"这一个场景应当是很滑稽的,要把孩子们的那种奇特古怪的想象力和幽默表演出来。从一开始,你就要设法达到这个效果。你可以先从人体上哪些部分最好吃说起,比如:"一只小孩儿的耳朵洒上点胡椒烤一烤该有多棒啊!"然后,你问下一个"强盗"最喜欢什么。如果这样问对于某些孩子来说过于直接,你可以改变措辞来帮助他们一下,比如:"你觉得这个什么什么怎么样? 还是那个什么什么更好吃?"这样一整圈下来,所有围坐的人都有机会发言。有时候你们可以暂停一下,干一杯,大骂那个被宠坏的强盗小女孩儿……

注意! 参与者所说的一切都是合格的,对于这帮*强盗*来说,没有什么事

情是太过分的。但你有时完全可以提出质疑,这样会使得扮演变得更加逼真。"难道你真的喜欢吃充满了鼻涕的鼻子?我觉得那玩意儿太甜了!幸亏我……"这时你可以问其他人:"有多少人同意他说的,那个什么什么最好吃?"孩子们也可以相互打断彼此的发言,说:"我知道的最好吃的是……"

老师重新回到讲述者的角色,讲述着格尔达听着强盗们交谈时自己感觉有多么的可怕,之后她又是怎样脱身并坐上一驾驯鹿拖车驶向拉普兰德——一路到了芬马克,那里,她不得不独自走完最后一段路。

戏剧化表现/哑剧表现冰雪城堡

重新请出之前("塑造白雪皇后"部分)的那个扮演白雪皇后的参与者,选择两个志愿者扮演加伊和格尔达。谈论冰雪城堡。其他人筑成冰雪城堡:冰冷,庞大,封闭。白雪皇后和加伊在里面。格尔达在城堡外面徘徊,寻找入口。在整个场景中,你一直讲述着,而孩子们则用戏剧化的方式表演着这个故事(音景:《在白雪皇后的城堡中》)。强调永恒这个词,它是通往自由的钥匙。格尔达的眼泪把镜子碎片融化了,加伊认出了格尔达。音乐渐渐消逝。

最后,老师讲述结局。

课后工作

学员们参与了一次奇遇历险,获得了很多印象和经历。经历可以用不同的方式来处理。孩子们完全可以通过绘画来描述他们脑海里最精彩的、最激动人心的记忆,但我们也可以口头谈论这些经历并交换观点与想法。具体怎么处理这些经历取决于参与者的年龄段,以及孩子们提出的问题,还有实际存在的需求。

孩子们进入房间——地板上散落着一大

堆报纸。

细微的攒动——报纸堆轻声作响。

孩子们连忙后退。

睁大了眼睛。"对——在那儿。"

"不是吧。"挪近一点，静不出声。

报纸堆轻声作响——其中几张滑了下来。

一个衣衫褴褛的男孩，一双惊恐的眼睛。

他用报纸紧紧包裹住自己。

——选自戏剧教案《阿尔伯特》

戏剧教案—— 一种综合型教育模式

概念解析

在英语文献中，"戏剧教案"通常与"过程戏剧"同义。本书中，"过程戏剧"与"教育戏剧"同义。戏剧教案用一个给定的材料创建一项工作任务，其内容的前后关系具有鲜明的主题性。这有别于那些由脱节的戏剧活动和戏

剧练习构成的戏剧课。

戏剧教案总是围绕着一个题材或主题构建,整个过程包括几个不同的阶段。戏剧教案的内容是在不同的"戏剧框"[①]内发生的,比如一个社会:被一个不公正的国王统治着的小国家(例六),帝国的村民们(例九),巴别塔的居民(例十四—6);再比如一个组织或机构:警察(例十八)、TOXY 公司(例十五);或者一个地方:在森林里(例十六),在孩子的房间里(例十一),在冰雪城堡里(例七)。在过程戏剧中,这些戏剧框是可变的。参与者进入他们的角色,但在之后的进程中可以变换成另一个角色(他们开始可能是海盗,后来变成被海盗抓获的船员;他们集体扮演格尔达,集体扮演国王,之后集体扮演盗窃团伙成员,在这些不同角色之间交换)。[②] 一个戏剧教案分成几个阶段,有的阶段是开始进入戏剧世界、建构角色与场景的过程,有的阶段是需要扮演的虚构世界,而有的阶段是虚构世界之外的讨论和反思。一个戏剧教案可以在一堂课内完成,也可以分用几天时间来完成,或者它也可以成为学校其他课程的一个组成部分。

与脱节的戏剧性活动、游戏和练习不同,在戏剧教案中,我们试图通过不同手段、从不同角度去探索某一个问题。为此,我们用不同的切入点和活动,并且通常也花费较长一段时间去处理同一件事情。戏剧教案往往是跨学科的。如果你想做一个规模较大的项目,那你可以完全重建工作空间,把工艺美术、音乐、文学、地理、历史、自然科学、伦理学等不同学科用作剧中的

① 参见黄婉萍、陈玉兰编译,2005 年,《戏剧实验室——学与教的实践》,台北:成长基金会。(原著:Haseman,B.,& O'Toole,J.（1986）. *Dramawise:An Introduction to the Elements of Drama*. Sydney:Heinemann.)

② "frame"和"framing"这两个概念在英文中很常用。"戏剧框"和人物角色在一个戏剧教案中总会经常变化。学生所扮演的不同角色和故事的戏剧框为参与者呈现他们从外部看待剧情的视角(参见 Heggstad,2011)。也可参见大卫·戴维斯(Davis,2017)提出的"框架距离"(frame distance)概念。

虚构内容和情景的主要元素。

我们运用戏剧教案的主要原因之一，是它能为我们提供深入探讨以及多层面理解问题的可能性。有的人认为，这种戏剧工作只能服从其他学科并以之作为工作前提：比如我们在探索一个社会问题或者一个道德问题时，就只能在这些问题本来已有的知识框架内进行。对于这类观点，我们的回复是：戏剧总归是有关某个事物，它总归会有一个主题内容，但关键是我们通过某些特定方式实现了对主题的深刻理解，这一点才是我们愿为戏剧这一艺术形式保驾护航的真正原因。我们通过戏剧的形式打开了洞见的大门，我们通过工作实践学会如何把握这个形式。可以与学习写作比较一下：写的过程当然至关重要，但是如果我们没有什么可以探究和传达的趣事，这个写的过程也就变得没有意义。

很多人认为，在开展戏剧活动之前，老师与参与者之间需要签订一个所谓"虚构协议"。对我来说，课前更需要做的是说明我们将要做些什么，要求大家对于当下所处的小组或班级保持开放的态度。也有些老师更偏向口头或书面的"正式"协议（Neelands，2001）。不管怎样，对于参与者而言，虚构情景一定是一个"无惩罚地带"①。如希思考特所说，戏剧中的"无惩罚地带"，让我们不必担自己所作的选择带来的后果，因此我们才能够真正处在情境的"当下"来解决问题（Heathcote，1984：130）。

开局

如同剧场的开场一样，戏剧教案的开局也是至关重要。我们希望从第

① 在诸如强盗、官员以及巫婆的角色中，我们可以用现实生活中无法实现的态度与方式去待人接物，但并不会因此而受到任何惩罚。由此，我们的虚构成为一个"无惩罚地带"。

一秒就抓住参与者的注意力。我们不可能通篇创造出像本章开头的《阿尔伯特》那样充满张力和激动人心的场景。[①] 开局是为了吸引参与者的兴趣、调集他们的动力并产生互动，以创造出前后呼应、一气呵成的内容与形式。我们可以用无数种方式来开启一个戏剧教案，找到一个好的开局是我们必须优先考虑的事情。建立开局是一个非常重要并且需要创意的备课环节。

方法、技巧与习式

在专业书籍与文献中，有关戏剧工作模式的讨论都会同时用到方法、技巧和习式这三个概念。在英语文献中，"戏剧习式"（drama conventions）已逐渐成为一个汇总性的概念。但我们认为，有些概念——比如方法和技巧——还是区分开来更为可取。现在，我们通过举例来研究几个不同的方法、技巧和习式，它们都可以用来创建戏剧教案。[②] 当然，这些方法、技巧和习式也可以用于其他类型的戏剧工作，比如剧场的排练过程。在此值得一提的是，戏剧工作中没有完全固定的方法、技巧和习式。因此你会看到，不同的文献对习式的描述会有些许不同。下文所介绍的内容是经由不同戏剧实践者的实地经验和文献记录所启发的，也许更多的是基于笔者多年不同实践途径的累积。

① 这个工作坊由 Chris Lawrence（1982）创作。我们在幼儿园实施这一教案时，笔者本人扮演阿尔伯缇娜，盖着一身报纸躺在地板上。孩子们和老师走进房间，发现报纸堆的攒动，孩子们立刻被那激动人心的情境吸引住。

② 参阅 Neelands & Goode（2005）。同时也建议参考大卫·戴维斯（Davis, 2017）第二章中对于习式工作模式的批评。

定格

定格经常被描述为"静止画面"。我们让一瞬间静止,从而能更加仔细地观摩它。定格经常被用在戏剧性或是意义重大的情境,它使参与者能更加细致深入地研究事物、理解表述以及回应情境。定格是扣人心弦的,无论对于扮演者还是观摩者都是如此。我们创造定格的方式有多种:

1. 参与者正在进行即兴表演,在接到老师的信号后转变为静止不动。

2. 根据事先共同确定的主题,参与者一个一个地先后进入定格。

3. 其中一个参与者按照他自己的想法像雕塑家一样把其他参与者模塑成他心目中的形象或画面。

4. 大家先统一意见,建立一个主题或者想法。甲参与者把其他参与者模塑成他心目中的画面,最后他自己也加入到画面里;乙参与者从画面出来,按照他自己的想法对画面做必要的调整,之后再回到画面里;丙参与者走出画面,以此类推。

在进行定格活动时,很重要的一点是要投入充分的时间去理解并讨论定格的内容和表达。我们可以让参与者为每一个定格画面起一个名字或标题;我们可以让他们讨论,他们认为画面所要表达的是什么;或者,我们也可以让定格画面中的每一个参与者大声说出自己的思想。老师可以把手搭在参与者的肩上,以示他要发言(参见例六　国王的钥匙)。

形象剧场

这是波瓦剧场形式中的一种。在 20 世纪 60 年代到 70 年代期间,波瓦发展建立了三种剧场形式,统称被压迫者剧场。这三种形式分别是形象剧

场、论坛剧场和隐形剧场。波瓦和他的剧团去了很多地方，在不少拉美的独裁统治国家，他感受到当地人民的被压迫感。波瓦希望通过剧场能给予这些人民声援、勇气和策略，以使他们挣脱压迫，而波瓦本人也多次入狱并受到严刑拷打。20 世纪 70 年代后期，波瓦来到欧洲，北欧斯堪的纳维亚的戏剧领域也因此深入接触到他的理论与方法。当他重新回到巴西后，他成为里约热内卢的市政议员。在那里，他通过他的剧团去研究人民在社会上正在经历哪些问题，以及他们自己有何解决方案或改善现状的建议。

形象剧场有它独特的工作方法，它要求运用动作练习、游戏和不同的技巧作为戏剧工作任务的开始（Boal，2000；2006）。在有些情况下，这种形式也可以运用在过程戏剧中。形象剧场的开端即是我们前文讨论的定格。但对于波瓦而言，他的工作重点总是不同的被压迫的情形，大家对其进行集体研究以及试图找到解决方案。

不同的小组分别创建各自的定格，在所有小组的定格分别展示完毕后，整个班级可以选择出其中的一个或几个定格进行更加深入的研究。参与者坐成一个圆圈或者半圆，而被选中的定格在中央位置进行展示。现在，我们进入了一系列各式各样的*动态化阶段*，观众和演员都要共同参与：

- 定格的加强（进一步突出压迫）。这时，观众可以上前来改变原有画面。这一切都在无声中进行。
- 我们探解思想。观众一个一个地先后进入画面，站在画面里某一个人后面，大声说出画面里的这个人的思想。
- 通过重复动作、声音和言词让定格机动起来。
- 创造理想画面。最后我们尝试从被压迫画面到理想画面的转变之路：老师用很慢的节奏拍手，参与者按节奏从被压迫画面用慢动作

过渡至理想画面。之后,观众决定所采取的解决方法是可能的还是
离奇的。

在很多情况下——尤其是对于小孩子而言,想象剧场的某些元素很适
用。我们不必完全参照波瓦的工作流程来操作,只需采用最适合你工作对
象、工作目标的部分——对照《神笔马良》中的定格(例九)。因此,形象剧场
形式完全可以不受约束地作为一个独立项目单独使用。但如果主题合适,
它也可以嵌入一个戏剧教案中。

论坛剧场

论坛剧场是波瓦的另一种剧场形式。对于这种表演的构架、观众如何
参与以及整个过程应当怎样在一个引导者(joker)的引导下进行,波瓦都制
定了明确的规则。在本书里,我们会根据参与者的实际情况灵活应用论坛
剧场这一形式。论坛剧场可以作为一个戏剧教案的一部分,也可以以一个
单独的小剧场项目的形式存在——用作研究方法来探索一个问题。主要原
则归纳如下:

- 一个小组,两人或两人以上,表演一段含有被压迫情形的场景,其他
 参与者观看。
- 只要是有解决问题的想法和主意,每一位观众都可以中断表演。这
 个观众此时可以上台,接替舞台上演员的角色,用他的想法在台上通
 过表演解决问题。或者,观众不上台,以给建议的方式,告诉台上的
 角色接下去应该如何行动。
- 很重要一点,演员本身也可以中断表演,尤其是在他们觉得很难推进

情节,以及需要观众给建议的时候。

- 如果老师(引导者)觉得演出迷失了方向、急需一些新的主意,或者感觉到戏里的某一个演员需要支持,他也可以中断演出。

- 这个小片段可以重复进行多遍,以便尝试不同的解决办法。

实践表明,这种形式对于幼儿园和小学的孩子都适用。比如,老师可以给所有的小组布置相同的任务,任务内容最好取自手头上正在使用的资料(例如,格林童话中的《花衣魔笛手》和《糖果屋》,还有《好撒马利亚人的比喻》)。当论坛剧场开始时,我们可以从不同的小组中分别选出故事里的主要人物角色,让他们即兴创造出一个场景。这样,对于大家来说,这个场景就会显得既熟悉又陌生。[1] 之后,参与者便会逐渐领悟到如何利用不同的方式变通论坛剧场这一形式,以适用于自己的需要。

仪式

仪式是一种集体性的情境,那里的一切都是根据参与者事先的共同协议而发生的。我们运用仪式给一个情境增加张力与色彩,无论这个情境是欢庆还是相反的情形。仪式创造专注力和集体主义精神,提高严肃性。对于塑造象征意义而言,仪式是一种至关重要的戏剧形式。

参与者统一一种站位:一个圆圈、一个半圆,或者一排。仪式中的某些环节往往具有重复性。一个动作的重复,或者一句言语的重复。此外,还可以再添加一些参与者的个人想法。以下列举几个不同的仪式:盗窃团伙新

① 布莱恩·伍兰德(Brian Woolland, 1993)向我们说明了如何能够机动灵活地变通论坛剧场的形式,和孩子们一起创造一些简易适用的规则。比如,伍兰德建议每个表演者可以拥有一组所谓"辅助表演者"充当智囊团,前者有权向后者寻求帮助,但也许需要设定"一分钟原则"——表演者必须尝试至少一分钟的即兴表演才允许寻求帮助。

成员的入伙仪式（例十八），人们成功获取国王粮仓钥匙后的喜悦舞蹈（例六），俘虏们被迫把自己心爱的东西送给海盗船长时的送礼仪式（第五章），或者学生接过神笔走到圆圈中央在沙中画画（例九），以及大家一起分享水源（例十九—3）。还需值得注意的是，仪式给予参与者一种很重要的保护（参见第五章，进入角色的保护）。虽然每个参与者常在仪式中单独"亮相"，完成自己的动作。但这是发生在一个明确安全的（戏剧）框架里的。

在戏剧教案中，老师也很乐意运用仪式化行动，但仪式化不一定代表完整的仪式。一个仪式化的行动可以是一位以"教师入戏"形式进入角色的老师用某种特殊方式向所有参与者打招呼，也可以是打开一封信或给出某种信号，或者是整个班级的参与者排列成某种形状的队伍，并按照事先说定的规则做出动作或是说话。仪式化经常意味着慢节奏的动作和语言表达。

舞蹈

如前所述，舞蹈可以运用到仪式中，但舞蹈也可以运用到戏剧教案的其他组成部分。要知道，舞蹈可是一门独立的艺术形式，对于孩子来说，舞蹈非常带劲、令人振奋。创造性舞蹈游戏对于年幼的孩子而言是一种非常自然的活动，而对于学龄阶段的孩子来说，结合不同舞蹈类型的游戏（比如探戈、桑巴等）就很重要了。我们需要注重观察游戏过程中孩子的舞蹈和他们的舞蹈能力，以便更有效地激励他们对于舞蹈的渴望。舞蹈中，参与者可以运用自己的想象力、节奏感、肢体灵活性和能量（例四、例五、例六）。在戏剧教育的场景下，开发舞蹈戏剧教案往往是有意思的，参与者共同创造自己的舞蹈、共同起舞，共同探究不同主题。

哑剧

哑剧是剧场艺术的一个独立类别，是只用肢体和表情制造幻想的艺术。在游戏和扮演中，哑剧常用在与"物件"相关的象征性行动：我们用哑剧假装喝咖啡，我们用哑剧假装付钱给商店的服务员，我们用哑剧假装开车。孩子用哑剧，有时是因为他们手边缺少此刻需要的道具，也可能是因为他们觉得，哑剧的表达最匹配当时情境。或者也可能因为哑剧在那一刻确实就是最佳选择。哑剧打破了现实主义的表达形式，而同时它恰恰也代表着现实，比如：整个班级假装玩球、跳绳或跳皮筋（例五），构建巴别塔（例十四—6）。

在戏剧中，我们给参与者分配角色和与之相应的行为动作，从而构建起虚构情境。在儿童的戏剧性游戏中，哑剧常常被用作一种象征性的行动，孩子透过想象的物件或动作来达到扮演的效果。比如：整个小组挖一口深井；他们在田地里劳动；他们扯起船帆；他们划着维京海盗船；他们围坐长桌大吃大喝，而且旁边还有人服务；他们做好准备，上床睡觉；他们是动物，在吃自己的猎物；他们是飞翔的小鸟；等等。这里，我们需要老师在开局时给予一些口头形式的助动："能给我看看你的锄头吗？""独轮车在哪儿？""你能抱起多大的石头？""你有你的房门钥匙吗？""让我看看，你的翅膀有多大？"等等。参与者中的一组可以中途定格，停下手中的动作，让其他小组来研究他们在干什么，或者新增加一些元素以增强行动张力。老师可以边讲故事边请参与者根据所讲的内容用哑剧形式表现（例七和例九），比如，修理一个大型机器的零部件（例十五）。

集体即兴表演

一个戏剧教案中的大部分活动内容都包含即兴表演[①]。我们在那一瞬间创造新事物、想出新办法。哑剧是一种即兴工作方法——不管动作行为是在无声的条件下完成的，还是配有台词。把参与者分成小组，每个小组要通过即兴表演完成一个任务。孩子们的年龄越小，任务的明确性、具体性和肢体性就越发重要。在这样的集体即兴表演中，孩子的注意力有时候容易分散，表演就无法进行下去。如果这时老师能进入一个角色并与小组产生互动，孩子们往往会重新回到即兴表演中，继续完成他们的任务。例如，在《在一个仲夏夜之梦中》（例十四—7）中，整个班级在森林里进行集体即兴表演，老师扮演帕克，也是整个过程戏剧的发起者。这样的小组即兴表演与孩子自己的戏剧性游戏有很多共同之处，因此孩子相关能力也能从中得到发展。

集体绘画

让所有的参与者集体作画可以帮助一个戏剧教案良好开局，因为这样可以使大家有充分的时间进行调整，从而进入状态和熟悉虚构情境。而不是被"扔"进情境。绘画的功能可能会体现在不同的层面：它引出不同的概念，它成为一个大家眼前都看得见的集体作品（感觉到"这是我们的"），它可以运用到后面的教案中（例八）。

老师可以充当参与者的帮手："我在白板上画，如果画错了，我们就擦掉重来。"这种方式的好处是，参与者可以随时表达他们对于图画内容的异议，

① 即兴表演也是一个独立的戏剧形式，参见 Keith Johnstone（1987）等。

而老师接受异议并对图画内容进行修改也会比较容易。如果参与者之间相处得轻松融洽并能相互尊重彼此的见解，那么我们也可以让参与者自己绘画他们的想法。在白板上绘画是一种便利的方式，因为我们可以随时擦掉、修改"错误"。此外，在地板上铺一张很大的白纸也是不错的选择，这样很多人可以同时绘画，而且比起用白板绘画更容易把作品保存下来。

我们要事先想好规则，这一点很重要。是直接采纳第一个建议方案呢，还是一直讨论到大家意见一致？我们是让那些主动自愿的人来参与，还是按照顺序让所有的人都能参与？

创建空间

有时候，我们很有必要改变一下我们的空间，以构建表演场地，创造舞台。一种简易却好用的方式是用美纹纸胶带在地面上贴出不同的格局，比如带门的警察局，这样我们就知道应该从哪里进出（例十八　"骰子"盗窃团伙）。我们也可以用美纹纸胶带在地面上贴出一个儿童房：轮廓、门、窗户、床等（例十一　穿条纹睡衣的男孩）。这种简单的空间创造法使得我们能非常方便地进入空间，比如一个参与者可以径直走进房间，坐在床上（地板上）等待。有时候，我们也可以让整个小组讨论一些我们看不见、但却能够启发他们想象力的事物：房间的墙壁是什么样的（颜色、壁画、窗户）？地板是什么样的（什么材料做的，是否有地毯）？还有其他什么重要的细节？这样，我们就会置身于一个由所有参与者共同想象的空间，在其中工作。

创建空间也可以借助小组讨论，以有趣的方式来完成。每个参与者都可以贡献自己的想法，从而使整个空间持续扩张并一步一步地呈现在我们

眼前。① 也许我们不愿每次都用那么多的时间进行空间的创建，但标示出一些地点总归是好的。还有，树立一个良好的"整洁规则"，把所有扰乱视线的东西全部事先移开（背包、外套、玩具）。培养与发展参与者对于虚拟空间的存在意识，是戏剧教育的一个重要教学内容。有的时候，为了营造一个激励性的气氛，老师可以提前改造好一个虚拟空间，这样能使参与者从第一刻开始就进入了一个"全新"的空间（例三　首先空间，然后游戏；例十五 TOXY 有限公司）。

焦点人物"坐针毡"

参与者围坐成一圈并在圆圈的开口处放一把椅子。选择虚构故事中的一个角色，把角色请到座椅上。往往这个角色是一个引起孩子们兴趣的对象，或许因为这个角色所做的一件不体面的事或者是因为他的某种态度。椅子是空的，谁想坐就可以坐，而坐上去的人在那一刻就成为角色。大家对他连续质问，向他在虚构故事中的行为、态度发问，孩子可以打听任何想探知的事情。

我们事先要明确两条规则：（1）如果椅子上的"焦点人物"感到受够了，他可以随时离开椅子，换一个新人，大家继续发问；（2）椅子上的"焦点人物"可以拒绝回答某些问题。

孩子们通常非常喜欢参与这种形式的活动。如果小组是初次尝试，我们最好先委派一个成人充当"焦点人物"，以此作为示范。主要责任总是落

① 戏剧教案《圣地亚哥的故事》是当时卑尔根大学学院（现西挪威应用科学大学）中国硕士研究生徐阳（2009—2011）为五到七年级学生创作的。在孩子们进房间之前，她把十六把椅子摆放在地板正中央，由此建造了一艘大船。在教案中，学生们需要改变空间，用椅子在安达卢西亚建两座大山，之后在塞勒姆建一个寺庙，最后在埃及建造一座金字塔。任务很复杂，但是整个虚构故事营造了足够的动机与动力。整个过程中，没有人放弃，直到完成任务。

在集体头上，是他们创建出问题，让大家能更深入地了解或探索该人物。在所有的戏剧教案、童话和故事中都有适合充当"焦点人物"的角色，比如我们可以去质问国王（例六　国王的钥匙）、加伊（例七　白雪皇后）、女王（例八　白雪公主）、主管（例十五　TOXY 有限公司）或者海盗船长（第五章）。不论是故事的主人公，还是反面人物，都可以成为"焦点人物"。

会晤角色

采访角色，可以让我们更细致地探视故事中某些问题或一些困难的处境。采访者可以是剧中某个角色，而被采访的人可以是剧中"对头人"的角色（例如孩子和父亲、老板和工人、公务员和村民）。又或者，采访者是"外来"的角色，例如记者、侦探、监察员等。这个即兴表演可以全组一起进行，也可以小组或二人小组进行。进行采访时，我们会聚焦角色在某个特定处境中所做的决定，他的态度、动机或者技巧。即兴表演以一问一答的形式进行（你叫什么名字，你住哪儿，你最喜欢什么，你为何沮丧，你认识那个……）。这种采访形式有时也被称为会晤角色。而这个角色往往会是一个历史人物、一本书中的人物或是一个被关注的人物。这里，老师或者一个成人可以充当被采访的角色，回答问题，以刻画出不同的小故事，比如服务员玛丽亚或帕维尔（例十一　穿条纹睡衣的男孩），或者画家瓦西里·康定斯基（例十四—3　场景），或者帕克（例十四—7　在一个仲夏夜之梦中）。

墙上的角色

这个习式是一种集体性的信息采集。我们先从纸卷上裁出一张长于一名成人高度的纸片，纸片也要够宽。如果参与者是低龄儿童，那么最好先跟

他们一起剪出一个人型纸片,再让他们分成小组,同时进行剪裁。我们让一名孩子(或者成人)平躺在纸片上,在纸上勾勒出身体的轮廓。这个人型轮廓象征着我们即将要深入研究的人物。孩子手里配有随时可以使用的彩笔或记号笔。这个习式在不同情况下适用,比如当小组已经通过"会晤角色"了解过一个人物时,或者所要研究的人物是一本书里或者一则童话里的角色时。现在,我们一起尝试研究一下这个人物形象——对于他,我们知道些什么,认为他怎样。所有人把所知道的有关这个人物的信息写在人体轮廓以内,比如阿斯特丽德·林格伦的《狮心兄弟》中的卡尔:9 岁;他有一个名叫约拿旦的哥哥,哥哥管他叫斯科尔班(一种面包干);他重病在身;他们的房子被烧毁了;他来到了一个叫"南极亚拉"的地方……而有关孩子们对于这个人物的猜测、认为或他们想知道的方面都写在纸块上人体轮廓的外侧:斯科尔班是全国最好的人;他不甘当一个不起眼的人;他想象哥哥约拿旦一样勇敢;他很同情索菲亚女王;想知道他最惧怕什么……所有人同时写,之后我们大声朗读,并相互提问。如果我们相互讨论中采集到了新的信息,也可将有些已经写下的文字划掉。如果参与者是年幼的小孩,我们可以让他们口述,让成人帮他们在纸上记录。最后,我们把纸片挂在墙上,写下最后发掘出的补充信息。这个习式给参与者一个深入思考人物角色的机会,并能与其他参与者分享相关事实与思想。

声音拼贴

这里,我们借助自己的嗓音为行动配上声音。这些声音可能是自然的发声,也可能是经过处理编辑的。我们可以创造森林的声响、街道的声音或者火灾和自然灾害等戏剧性事件所发出的声音。在一段哑剧片段之后,我

们可以加入一段声音。航船在海中遇险时,暴风雨的声音会时升时降(例九
神笔马良),从房间的这一边跑到那一边。声音拼贴为故事情境增添了一
种诗意效果,比如布鲁诺沿着铁丝网走他的"发现之旅"的时候(例十一 穿
条纹睡衣的男孩)。声音拼贴还可以增加噩梦效果的音景(例十八 "骰子"
盗窃团伙)。

讲故事

在戏剧教案中,老师可以加入一些短小的叙述片段。用诗意的语言来
总结、过渡,或者开始一个新章节。比如,在一段哑剧和即兴表演片段结束
后,老师运用叙述方式对其予以总结(例七 白雪皇后,例八 白雪公主),
这样就会让孩子们感到自己的努力得到支持与承认,同时也能将孩子集中
起来,细数大家至此了解到的信息具体有哪些。再比如,叙述可以用来介绍
新东西、新事件,以激发好奇心、探索欲(例十 狮心兄弟)。

在本章最后的两个例子中,老师会用到一把所谓"叙述椅"。椅子充当
一件简易工具,用来区分表演片段和叙述,同时它也是集中参与者注意力和
构建课程的有效方式。老师的叙述能力非常重要,其可以通过有意识地运
用声音、语汇、模仿、手势、肢体动作、眼神和停顿,来增进效果。除此之外,参
与者还可以集体叙述。(例六 国王的钥匙,例十八 "骰子"盗窃团伙)。

生命中的一天

这里,我们聚焦教案中的一个角色,结合定格,来探讨角色的一天生活
是怎样的。我们可以关注早晨、上午、下午和晚上。所有的小组同时、并列
地各自开展人物的一天,或者也可以把这四个时间段安排给不同的小组分

别进行。针对年纪大一点的孩子，我们可以让他们以一个与情节相关的、简短的戏剧性表述为出发点，创作微型场景（30 秒），比如：上午 10 点——他在结冰的河道上走；中午 12 点——他很饿；下午 2 点——他从一个男人那儿偷走了夹克；下午 2 点 30 分——他被警察逮捕了；诸如此类。[①] 这种习式的变型可以在布鲁诺日常生活的展示中看到（例十一）。完成的定格或场景，可以按时间推进的方向依次呈现。参与者围成一个圆圈，以象征钟面。小组站在"钟面"上具体的时间位置来展示成果。若要增强戏剧张力，我们可借助于一个节拍器，用它打点的声音来强化时间的流动。作为引导者，由你来决定这个呈现顺序，和时刻的切换。如果我们只用了定格，那么引导者可以叙述时间的流逝，并可以多次邀请学生呈现角色在每个时刻的生活画面，以示角色重复性的日常、艰难的生活，或其他经历（取决于学生的定格选择）。作为整个过程的引领者，要把握住活动进程的框架，决定何时变换时间段。如果我们运用的是定格，那么我们可以让时钟的秒针多走几圈，以呈现重复性，还有呈现该角色日复一日的艰难生活。

以下将要介绍的习式对于幼儿园的孩子而言难度过大，有些更适合小学里高年级的孩子，其他则也可适用于低年级的小学生。

在角色身份里写作

我们在角色身份里写日记、信件、短信（便笺）、重要的报告等等，这是一个令人兴奋的习式。写作任务基于角色背景和所发生的事件，学生们首先

① 参见 DICE 项目组出版物：《创造一个不同的世界》（*Making a World of Difference*）中的过程戏剧《人类的手》（*The Human Hand*），（DICE Consortium，2010）. www.dramanetwork.eu。

辨认并代入角色,之后用第一人称书写。如果我们采用的是传统的写作方式,各人用纸笔书写,那么整个习式过程中的情节框架和如何进行后续跟进很重要。在开始写作前,很要紧的一点是要将情境放到时间与空间里:想象一下你是一个五年级的学生——和卡尔一个班;你自己决定你是男孩还是女孩,还有你叫什么名字(稍等片刻);你已经很久没见到过他了;你们以前在一起做过什么? 卡尔因病已经半年没来学校了,他也不会再来学校了。老师一边发纸笔一边有条不紊地说:"今天,我们大家都给卡尔写封信。我知道写这样一封问候信很不容易,我们都很想念他。有些人可能愿意写信,其他人也许更愿意送一首诗给他。你们可以用'亲爱的卡尔'开头。"(例十狮心兄弟)。有的时候,学生会在写完后把信读给大家听,这种方式有点"敏感"。取决于学生与小组的具体情况,我经常建议老师把所有的书面素材搜集起来并向全班朗读(朗读全部或其中一些)。通过老师庄重地、投入地和技巧娴熟地朗读,学生写下的文字会得到完善和提升。老师朗读信件时不公开作者的名字,这样给予学生充分的自由去敢于写下那些他们可能本不敢写下的话。不同的文本集合成一个整体,表现出这个人物角色内心潜在的很多不同的、甚至有些矛盾的思想。

我们也可以集体采用一种口头形式来"写"日记(参见第五章中的"海盗船")。学生们围坐成一圈,第一个学生开头:"亲爱的……",最后一个学生收尾并开始新的一天:"亲爱的"。每个人贡献自己或多或少的内容。我们用书面语进行"口头"书写。

墙壁的话

这一习式适用于处境困难的人物角色,他进退两难、必须做出选择。我

们让全班学生站立,用身体排列出房间的四面墙,相关人物角色将置身其中。一位志愿者进入房间,他代表这个人物角色。人物角色可以站立、坐下或者躺下。有时候,学生可以自己选择姿态,而有时候则必须听从"墙壁"的安排。老师可以这样开场介绍:"四周的墙壁耳闻目睹了所有的一切,它们会说话,但每次只能一个声音发话。听听它们都说了些什么。"

我们也可以在墙壁内摆放两个人物角色。这里,我们以易卜生的《玩偶之家》为例。我们用墙壁搭建出海尔茂夫妇家里的客厅,老师放一把椅子在房间里,参与者们讨论椅子应当放在哪个位置——参与者(一次一人)走进房间摆放椅子——直到全班对椅子的位置表示满意为止。两位志愿者(或者是老师指定的参与者)进入房间,他们扮演娜拉和海尔茂。老师问道:"谁将坐在椅子上?"全班就此做出选择。"另外一个人应该站在哪里? 这两个人的眼睛应该看哪儿?"全班给这两个角色依次锁定位置。四周的墙壁耳闻目睹这对夫妻已经八年了,现在它们开口说话了。娜拉和海尔茂听着,但绝不回答。他们两人几乎是处在定格状态,只是在感觉自然的前提下对他们所听的东西做出一些非常细微的反应。这个工作任务非常仪式化,这强化了人物角色的艰难处境。墙壁可以提出异议与批评、给予安慰和建议。[1]《狮心兄弟》(例十)是一种简化了的"墙壁的话",墙壁所讲述的是母亲的思想。[2]

回音巷

这种形式与"墙壁的话"从某种程度上有些类似。这里,我们可以把学

[1] 这个例子来源于教育戏剧教案《深入玩偶之家》,是笔者于 2003 年和斯蒂格·埃里克森一起创编的。该版本分别于 2006 年和 2009 年在上海戏剧学院进行展示。参见 Eriksson 和 Heggstad (2008)。

[2] 该工作坊于 2018 年在上海戏剧学院本科班进行教学展示,由卡特莉娜·赫戈斯塔特引导。

生排列在一个通道(人行横道线、曲折的长路或者狭长的过道)的两侧。中心角色人物需要帮助,当他在通道里走动,每经过一个参与者时,参与者为角色提出建议与忠告。这一习式完全可以用在《白雪皇后》里(例七),而那时格尔达正因加伊的失踪而不知所措。参与者可以以自己的真实身份向角色提出忠告,也可以以和这个中心角色相关的另一个角色的身份提出忠告。

综述

以上提到的习式,是几种我们可以应用在戏剧教案中的。当然,还有很多其他的形式,但并不是所有的形式都适用于所有年龄阶段的孩子。而且,戏剧老师在创建自己的戏剧教案时,也不断地创造出新的习式。需要强调的一个要点是:这些方法与习式的运用不仅限于戏剧教案,还可以运用在很多不同的场合。它们可以独立存在,它们可以运用在剧场作品的准备与排练中,或者也可能成为演出的一个部分。

戏剧教案不是线性发展的故事,经常出现许多暂停与中断。整个教案由不同的阶段组成,运用于很多不同的工作模式、视角转换、虚构故事的中断、对话和角色之外的策划工作等等。有时我们暂停戏剧教案以向参与者提供一些额外的注解和说明,有时是因为时机成熟,我们感到对这个部分已经研究透彻,亦或我们已经置身于事件发展的终端,达到了戏剧高潮点。

教师入戏——引导者的挑战

我们着重探讨一下"教师入戏"这个习式,因为它对老师提出了特殊的要求,若想有效运用这一习式,必须首先对它有深刻的理解。"教师入戏"的

片段不应成为老师在孩子们面前的自我表演炫技。

背景

这一习式的发展源于 20 世纪 70 年代的英国,首要人物是桃乐丝·希思考特,但凯文·勃顿也功不可没。[①] 希思考特基于她的长期实践经验发展出这一工作模式,这些经验包括对戏剧专业学生的教学,以及和儿童一起进行的戏剧尝试。她写下了很多有关自己工作和戏剧教育理念的文章。此外,我们还能找到大量与她的理论和实践相关的二手资料,还有一些她的讲课录像以及她对于相关工作的一些评论的录影资料。勃顿是希思考特的紧密合作伙伴,在他们多年的合作过程中,勃顿发表与出版了很多相关理论与实践的文章和书籍。[②] 希思考特和勃顿的工作目标是为了实现戏剧教育在学科内容和方法上的更新。他们一直关注戏剧所蕴含的巨大的教育潜力,他们希望把戏剧发展成为不局限于用来培养人的个性与性格的工作方法。他们强调戏剧的艺术审美特征,同时,他们还表明戏剧能够激活人的认知与情感。这使得戏剧成为一种完全特殊的学习模式。

概念解释

顾名思义,"教师入戏"是指老师担当戏中一个角色,这种做法可以应用在幼儿园或中小学里的很多不同的场合。老师可以和孩子一起扮演一个情景,或者由孩子从自己的游戏中或者戏剧活动中分配一个角色给老师。我

① 1995 年希思考特和勃顿联合编著了一本书《通过戏剧学习》(*Drama for Learning*)。
② 我们曾经提及两个相关文献(Bolton,1992;1997)。他也曾写过一本桃乐丝·希思考特的传记(2003)。

们所说的"教师入戏"是一个独立的戏剧工作方法，并非但凡有老师扮演角色的情况就能被称为"教师入戏"。这两者之间的界限有时会比较模糊。本章结尾会提及一些类似但不是"教师入戏"的案例。

"教师入戏"案例

我们深入分析《白雪公主》中的"教师入戏"片段，后面还有该案例的详细介绍。关于创建戏剧教案时所需要的规划战略，我们将在第五章中进行全面阐述。

白雪公主(例八)

本教案分为两部分。第一部分为故事建立起情境框架，第二部分对故事进行情节处理。我们采用绘画习式作为开端，然后给孩子们分配城堡里的任务，这些任务借助哑剧的表演形式来完成。随后，老师进入角色，和孩子一起进行即兴表演。这样安排的目的主要不是为了和孩子一起发展创造出什么具体的内容，而是为建立一个戏剧游戏状态，同时能在过程中给孩子提供一些回应。老师要设法调动戏中所有人的积极性——包括口语表达上的积极性——另外，给予他们支持(以增强孩子的表现)。同时也给予一些阻力(比如拒绝连续两天吃鱼丸晚餐)。老师在扮演猎人和女王两角的时候，我们可以看到"教师入戏"的操作方法。

1. 老师的表演要能挑战孩子们去思考。孩子得自己想出解决问题的办法("猎人的困境"那一段)、做出权衡("是把毒药给他们呢还是不给"那一段)、运用自己的创造力(上述两段都包括)。

2. 老师依据事先制定的工作目标来构架与安排整个教案：他决定遵循原本故事的走向，不采用新的解决方案，但他总是给孩子提供一起

参与创编的空间。

3. 孩子们是同一个小组中的参与者。在第一个情景（即"猎人的困境"）中，孩子们没有明确被分配的角色，他们可以是自己、猎人或城堡里的其他人。前提是，他们必须接受并把自己带入这个虚构情境——孩子们需相信他们就是猎人的朋友，是猎人的好帮手。在孩子们扮演药剂师的片段中，他们将要面对一个比他们的权威和地位更高的对手（即女王），并与其抗衡。此时的参与者类似在一个戏中戏的状态。因为孩子们知道故事剧情，他们了解女王的动机，所以他们必须要把握好该如何应对女王的虚情假意。如果老师觉得"药剂师们"对女王的回应过于顺从，那么这位"入戏的老师"应该适当增加一点难度，以挑战孩子们的抉择。

在这两则"教师入戏"中，我们所工作和探索更多的是角色的心理活动，而非外在行为动作，除了关于苹果的那段。那段我们可以看作一个小高潮，这是对于那两个角色（女王及女佣）和"无形的窥视者"来说的。

《白雪公主》——以一年级孩子的实践工作为例

戏剧的一个先决条件是，你必须得进入虚构的世界，担当不同的角色。有时，保留一个人自己在现实中的"社会角色"——比如：班级里的小丑、快嘴或者打架大王，比进入虚构情境来扮演一个其他的角色来说更为重要。还有时，我们会遇到那些总想挑战大人极限的孩子，热衷于反抗"成人权威"的斗争。这种时刻，我们真恨不得管他们叫破坏分子，但如果那样，也就意味着我们已经失败，并放弃了他们。真正需要的通常还是多一些耐心和巧妙的对策。有一次，我给一个一年级的班级上《白雪公主》的课，班里就有这

么一个与我作对的男孩子。从课堂刚开始的第一步,我就注意到了那个身穿米老鼠 T 恤的小家伙,他给我"出难题",而且心神不定,别的孩子都围坐在白板前,他却坐在那里摇椅子。到了课堂的第二个阶段,小家伙开始大声叫喊,声音压过所有其他人。他选的角色是城堡的园艺工,当我过去检查他所在的小组的工作时,他显得胸有成竹。他控制着我俩的对话,反应"机智"。我问花草的事情,他一无所知;我问苹果的状况,他说没看见;直到我问他们刚刚都做了什么,我才发现他们是偷懒去了。他的每一个回答都惹得全班哈哈大笑。而我冷静地想,这小家伙是想挑战老师的极限,而且他并不想参与到集体扮演中来。从教案的第八阶段开始了《白雪公主》的故事叙述,而这小家伙显得心神不宁、注意力分散,甚至还打扰了课堂。我对此故意不予理会,继续叙述故事、扮演猎人,和学生共同完成了几个很出色的小片段,最后我回到了"叙述椅"。

到了"药剂师场景"的时候了。扮演女王的我决定挑战一下这个穿米老鼠 T 恤的小家伙——我想用点儿积极的方法把他带动起来。我站在离他一米左右的地方,开始即兴表演:

女王

(友好同时带有女王霸气):

亲爱的药剂师先生,我想要点儿毒药!

小男孩

(生气地看着女王):

我不是药剂师!

［学生小声笑］

女王
（朝上翻了个白眼）：
亲爱的药剂师先生，我能从你这里买一点儿毒药吗？

小男孩
（快速地）：
我不是药剂师！我是一个普通的小男孩！

［学生小声笑］

女王
（失望，但冷静并仍带有女王霸气）：
我—女王—站在这里—叫你—药剂师—给我那么一丁点儿
毒药！
给我点儿毒药——马上！

小男孩
（先转向同学，又转向我）：
你不是女王！你只是个普通的老太太！

［全班大笑］

女王

(仍然带着女王霸气,但开始怀疑这招儿是否真能奏效,她看着这个不愿当药剂师的小家伙):

你竟敢说我不是你的女王,而你只是一个普通小男孩! 你怎敢否认你是药剂师……

(犹豫,看着小男孩 T 恤衫上的米老鼠)

……你的衣服上明明写着……

(走近,指着 T 恤衫、慢腾腾但咬字清晰地拼读)

国—家—药—剂—师—协—会!

[全班一片肃静。小男孩抬头看着这位戏剧老师。]

药剂师

(叹了口气,伸出抓了点什么东西的手):

好吧! 就给你点儿毒药吧!

女王

(笑了,伸手接过):

太感谢了,亲爱的药剂师!

我连忙回到"叙述椅"继续讲述故事,基本没有停顿直到结束——除了在女王与一位厨师的那一段稍有间断。小家伙的态度与表现发生了变化,

他坐在那里专心地听着，身体前倾。现在，他已经置身故事之中了。

下课后，我向孩子们致谢道别。正要走，小家伙站在教室门口，抬头看着我问："你下次什么时候再来？"我心满意足地离开了教室。这是一段和七岁的孩子们共度的好时光。一个教室空间被我们转变了。一场集体性体验，有趣、吃力，还出了点儿汗，还有那些无法提前遇见的意外，都让每节课充满惊喜和挑战，对老师也一样。对了，还有那句能令戏剧老师无比振奋鼓舞的话："你下次什么时候再来？"

那个小家伙的表现究竟为什么发生了转变？我的理解是，直到我把他的米老鼠 T 恤衫成功转变成药剂师制服的那一刻，他才意识到（或者说他才愿意去意识到）这个游戏。我曾遇到过很多这样的孩子，他们竭力抵触虚构情境与人物角色，但一旦领悟了戏剧"代码"，他们就会变身成戏剧世界中积极、踊跃、给人带来惊喜的参与者。

四种人物角色类型

剧作家及导演杰夫·吉尔汉姆（Geoff Gillham）曾尝试归纳一些老师可以运用在"教师入戏"方法中的角色类型。[1] 我们将重点关注可为老师选用的那几种。我们也会分析它们各自的优点、缺点以及潜在的学习领域有哪些。[2]

1. 领导者——权威角色

成人是"懂得最多的"那个，他通过角色的崇高地位所赋予的力量控制着将要发生的事情，参考国王（例八　白雪公主）和奥尔瓦（例十　狮心兄弟）。这里我们以一个国王或女王统治下的王国为例。

[1] 参考 Neelands & Goode(2005)。

[2] 这里的论述是笔者与斯蒂格·埃里克森在吉尔汉姆的启发下共同研究的成果。很有必要说明的一点是，全部角色类型远不止书中列举的这四种。

亲爱的大臣们！我知道你们远道而来,到了城堡你们一定很
累了。但是,我们有重要的事情需要处理,必须立刻开始。王国的
经济濒临崩溃,今天下午五点之前,各位来自全国各地的代表们必
须提交各自的方案,阐明你们的地区能为问题的解决做些什么。

优点　这种角色情境与传统的老师与孩子之间的关系很类似,双方都
很容易识别各自的角色,运作起来也很容易成功。在虚构故事的框架内,老
师也可以试验孩子们是怎样处理承担自己的责任或者使用自己的参与权。
这种角色类型适用于经验有限的老师,因为老师在这种条件下对于决策的
制定、从而对于情节的发展方向拥有完全的控制。

缺点　孩子们做主的空间很小,除非成人授权给孩子们。这种情境还
有可能导致抵抗,从而影响戏剧活动的进行——因为挑战老师或领导者的
权威要比试图解决戏中的问题来劲。

潜在的学习领域　体验与作为权威者的老师的互动,此时的老师是以
一个角色的方式存在;主动、认真地听取所提供的信息;解释,调查;在一个
有异于日常生活的场景中运用与体会语言。

2. 对立者——权威角色

在这种角色类型下,仍然是成人持有权威,但孩子们被"焊接在一起"担
当这个权威角色的抗议者。为了维护大家的共同利益,孩子们与对立者作
斗争,比如海盗船长(第五章)、《神笔马良》中的税务官(例九),或者"骰子"
盗窃团伙的老大(例十八)。还是以王国为例,不过这次的角色是一个待人
不公的国王或女王。

我对你们在城堡里的工作不满意,我还包你们的吃住。从现在开始,你们的工作时间从早上五点至晚上七点,中午半小时的午饭时间。午饭是稀饭、鲱鱼和土豆。(击掌)都回去工作!我一小时后来检查。

优点　尽管成人所扮演的角色拥有崇高的地位,但这个角色仍然会给孩子们行使主动权的机会,比如孩子们对于不公可以尝试不同方式的抗议。根据孩子的实际表现,成人可以灵活增加或减少对他们所施加的压力。这种角色类型让孩子拥有捍卫自己的看法和观点的可能性,孩子们可以自己有所表现。它也可能导致孩子群中领导者的出现。

缺点　对立一旦形成,剧情的发展就很难再转向。如前所述,老师扮演拥有崇高地位的角色可能会激发孩子对国王的反抗需求。最令孩子感到兴奋的很可能是夺取国王的权威,而不是想办法解决不公的问题。另一种极端的情况可能是老师的权威压力过大,阻碍孩子们齐心协力,更不会出现新的领导者。主要风险是孩子的角色被完全覆盖,成人的角色也不再是"对立者",而更像是"领导者"(如同前一个角色类型)。我们的经验是,"对立者"这种角色类型更适合于年龄大一些的孩子。

潜在的学习领域　孩子收获语言运用的经验,从提问、辩论到为自己发声。一个很好的体验是,在一定压力下工作;必须依靠自己的资源,找到最有利于集体利益的解决方案。

3. 中间人——二把手角色

作为中间人,成人自然不是"懂得最多的"那个,但他能主动地去打听与了解事情。这个成人自己没有掌控权,而是禀告给高一级别的权威人士或

机构以获得进一步的指令，比如帕克（例子十四—7　在一个仲夏夜之梦中）或者"骰子"盗窃团伙的二把手（例十八）。再回到那个王国的例子，老师的角色是国王的使者：

> 我是国王的使者，国王陛下向村民们致以衷心的问候，并感谢大家上次热情款待。国王陛下说："这个村子的位置得天独厚，四面八方都是美景——是王室住宅绝佳选址。"他要在这里建造城堡。当然，我们必须拆除全部十三个农场，拆除河边的磨坊和工坊，但这些事在开春之前应该来得及完成。那十三户农家，你们能站出来一下吗？

优点　这个角色给成人很大的灵活性，既可以放权也可以掌控，一切完全根据实际情况行事。孩子必须自己做出一些决定，这会调动起孩子的主动性。故事的节奏与进程仍然掌握在成人手中。"中间人"角色的功能具有多面性，非常好用。成人可以表现得犹豫不决或疑心重重，但也可能提出上诉或提出忠告。"中间人"也可以成为低地位人士联系高地位人士的渠道："我是村民的使者：我们需要帮助。"

缺点　这个角色设定的风险，是故事的发展可能会产生意料之外的转向，风险度超过了上述的两个权威角色。因此，这对于老师的反应与处理能力提出了巨大的挑战。成人很容易成为那个"懂得最多的"人，这样就剥夺了孩子自主决定的机会。

潜在的学习领域　根据实际情况运用适合的语言，培养发展解决问题的技能、独立思考的能力，学会提问，领悟自主决定的重要性。

4. 被压迫者——仆人或无助者

这里，成人可以扮演王国里的一个乞丐、犯人或者最低级别的仆人，比如说那个不告诉别人她为什么需要这么多水的接生婆（例十九—3）。成人完全被掌控在孩子的手中。他需要孩子的帮助，成了"最不懂的人"，并依靠孩子才能把事情解决落实。但是他提问的方式以及发出的其他形式的信号仍然会影响到孩子的反应方式。尽管角色本身的地位低下，但他还是拥有某种控制能力。他可以拒绝，说"我觉得我做不到这一点"，或者选择离开房间。

优点 责任、决策和领导力都在孩子的手中。与前面讨论过的几个角色类型相比，这个角色使得老师更近距离地与孩子们打交道。他可以成为孩子们的"一份子"，或者是他们中真正需要帮助的那一个。孩子在对待弱势群体时所表现出来的集体责任感可以直接被成人感受到。儿童经常会把帮助别人当作很兴奋的事情，他们会在这种情况下想尽各种办法、利用自己的各项资源。孩子对于这种需要帮助的情形往往有共鸣，在这种情形下去帮助他人，孩子也提升了自身的地位。

缺点 成人失去了控制权利，因此，他对于自己和孩子必须要有相当的信心。在这个角色中，成人很难再夺回成人的属性，一旦孩子之间出现难以彼此协调与组织的情况，成人也无法帮助。

潜在的学习领域 除了语言方面的挑战，这个角色结构为孩子们提供了很多锻炼解决问题能力的机会。它也关乎价值观的培养，比如，自身的行为可以基于他人的命运来考虑。此外，孩子们也会体验到能成为大人是一种怎样的感受。

"教师入戏"小结

本书中的案例和其他补充文献中能找到的例子,它们都具有一个明确的结构。老师课前充分备课,明确教学目标和课堂步骤,但是在既定的框架内,即兴地工作。老师接纳孩子的引导,让这些引导影响课堂的后续进行;在整个课堂进行过程中,老师要全程保持开放的态度,和善于倾听。

"教师入戏"并不要求老师本人要有很强的表演天赋,但他必须敢于"穿别人的鞋走路"。具有一定的表演经验固然是好事,但能够带动孩子并把他们融入虚构故事的关键在于老师对于扮演的专注,以及他相信角色、相信情境。此外,老师的投入程度和对于孩子的想法的采纳运用能力也是至关重要的。

在方法上,准备"教师入戏"片段不同于普通演员准备演戏。前者所谈论的是两个维度的问题:角色和态度。我们需要知道的是:我们要扮演的是哪一个角色,这个角色是以什么态度存在的。是一位心情紧张的女王?暴虐的女王?还是天真的女王?我们对于角色态度的选择会决定戏的张力、结构以及角色的表现方式。有很多学生在创作自己的教案时,不自觉地在角色上下很多功夫,包括在服装上和角色刻画上。课前他们还会排练表演角色。而后果往往是在孩子即兴表演与协同合作方面的开放性上大打折扣。

本书中还收录了其他一些教案,其中的角色可以被归类为"需要帮助的人"。但这些角色并不一定是低地位的角色,比如说,猎人(例八　白雪公主)和盗窃团伙的首领(例十八　"骰子"盗窃团伙)。

类似"教师入戏"的方法举例

以下几个例子中所涉及的工作方法都很适用于幼儿园和小学低年级。但在这里，我们将说明的是老师扮演角色的另外一种方式——与孩子们一起扮演。通过这些例子的对比，我们希望"教师入戏"这个概念进一步得到明确。

a) 幼儿园里，我们扮演《三只山羊嘎啦嘎啦》的故事。孩子们都知道这个故事，现在我们把它戏*剧化*，也就是说，通过戏剧性游戏让故事生动起来。老师扮演桥下的山妖，孩子们轮流扮演三只山羊。我们按照故事原版的剧情，不加入新的情境或论题。老师确实扮演一个角色，但这种方法叫做"戏剧化"，而不是"教师入戏"。

b) 孩子们扮演爸爸、妈妈和孩子一家三口，玩自己的*角色游戏*。问题来了："爸爸"非要给"女儿"米饭吃，"女儿"不喜欢米饭，于是推搡了起来。老师一直在旁边观摩。然后，老师走到他们身边，"敲门"询问这家人是否能借用一下电话、联系修车行，因为正忙的时候他的车却熄火了。在这里，老师扮演了一个（路人）角色，目的是为了重新引导游戏的进程，避免往消极的方向发展。老师尝试介入孩子的游戏，但并不施加任何控制，并在自己不再被需要的时候马上撤出。这样一来，老师避免了一场因游戏内容而引发的现实矛盾。老师确实"介入"了游戏，但其目的是为了帮助孩子把专注力重新引导回游戏的虚构故事里。

c) 孩子们被分成若干小组，每个小组都被分配一个编创角色游戏的任务。一个小组正在玩《严斯看牙医》，"牙医"表现得非常被动、犹豫不决。于是，老师充当牙医助理的角色介入了游戏，帮助这个孩子

慢慢进入牙医的角色。在这里,老师扮演一个角色是为了能在戏里
直接协助一个孩子或一个小组,以避免中断整个小组的工作进程或
者开始讨论问题所在甚至重新分配角色。老师通过自己承担一个
协助型的角色来试图解决游戏过程中出现的问题。

d) 老师带领孩子们进入一个"戏剧性故事讲述"或者一个"戏剧性游
戏",老师本人既是讲故事的人,也是组织者,同时他也扮演角色。
随着故事情节的发展前进,孩子们自始至终参与其中。老师讲道:
"今天,我们将带大家去海底一游。大家把潜水服穿好,我来检查氧
气瓶。大家准备好了吗?那我们就跳了……"到海底了,老师接着
又说:"跟我来!把头灯打开。我们现在往这个方向游……这儿有
很多海藻……哦,看,好大一只乌贼……我们怎样才能经过它但又
不会把它吵醒而后发现我们呢?……一条鳕鱼,它看上去很温和。
我们要不要问问它到那艘应该就在附近的老沉船该怎么走?"老师
扮演张着大嘴的鳕鱼,并回答孩子的提问。老师退出鳕鱼的角色继
续说道:"太好了!我们现在知道应该怎样走了。我们继续游。停
下!看!谁敢第一个爬上船?当心!万一你……"这里,老师承担
了很多任务和职能。他课前构造准备好一个既能讲同时又能演的
故事。老师成为某种形式的导游和模板(孩子在某种程度上模仿老
师的动作和行为),但他同时也留有一定的空间,让不可预料的事件
发生,以保持孩子们在戏剧性游戏中的协同创造。老师制定框架、
通过多种方式利用空间,是整个工作任务的组织者。老师是讲故事
的人,同时他也扮演角色——但是是和孩子们一起扮演。当老师扮
演另外一个角色的时候,目的是想通过短小的片段增加一些戏剧性

和张力,使故事更加生动(然后再迅速回到讲故事的角色)。这种工作方法在低龄儿童群体中运用得很多,它也是与"教师入戏"最为类似的。老师上课的同时不断组织着孩子们,他扮演不同的角色,孩子们以一个小组的形式集体参与(大家都扮演同一个角色)。但是,这个工作方法仍然有别于"教师入戏"。它首要目的是为了调动起孩子们共同参与集体游戏的积极性,而在这个集体游戏中,最重要的元素是肢体行动,孩子的想象力在富有创造性的集体活动中得到启发。

"教师入戏"中的片段往往有着一种延伸意义。它是让孩子们通过游戏去发现些什么,让他们在面对不同的情况时能自己思考并采取行动,在不同的场合下做出自己的选择并获取深入的理解。孩子面临情感与智慧的双重考验。

童话故事—— 一个戏剧素材的来源

童话故事引人入胜,也能激发一个参与者创造性的想象力。我们置身一个神奇的世界,那里动物会说话,世界的边缘近在咫尺,公主从百年睡梦中醒来,旅行箱能飞,餐桌会自己摆设餐具。一切都是可能的,很多都是可预见的。这里,正义的力量对抗着邪恶,英雄获胜而坏人得到他应有的报应。童话故事是一个百宝箱,我们在里面能找到各种新老宝藏。

在挪威的学前教育专业及基础教育专业的学科设置中,童话故事是一个独立学科领域。因此,老师和学生对于童话故事这种文学类型以及它的

文化价值非常熟悉。这里，我们探讨几个戏剧和童话故事相结合的案例。

纯粹讲故事

讲故事和阅读故事是有区别的。两者都具有各自的价值，但锻炼讲述能力通常能帮助你在授课中获得最佳效果，尤其是以低龄儿童为工作对象的时候。讲故事可谓一门独立的艺术形式，它用到部分戏剧艺术的技巧和方法。加强讲故事的练习很重要。民间故事是口头流传下来的，而文学童话故事是由某一位作者（比如，安徒生）创造出来的。文学童话故事是需要阅读的，因为它语言上的用词和组织都是斟酌而来的，具有特殊的文学价值。但从另一个角度来说，如果是想让孩子们也能体验文学童话故事，我们也不能过于教条地一味坚持阅读的形式。安徒生在创作时，总是把自己的故事多次讲给别人听，直到他认为故事足够好的时候才把它们写下来。

创作自己的童话故事

集体创作童话故事极具鼓舞性也很令人兴奋。这里，我们通过一个案例，看看戏剧是怎样丰富整个工作过程的。同时，我们也会关注怎样应用仪式来协助建立工作过程中的形式和专注力。笔者为这个工作任务命名为"魔粉"，因为魔粉是我们讲故事常用的工具。

魔粉

进程可以是这样的：

1. 孩子在地板上围聚成一个半圆，半圆的开口就是我们的表演区域（如果需要的话，半圆以内也可以成为表演区域）。老师坐在半圆弧的一端，给大家解释游戏规则。他用双手拢出一个碗的形状，说他

手中有魔粉：*"……是这样的，当你手握魔粉时，你可以讲故事。只要魔粉在手，你就有权随意左右故事的进程。你从同伴手中接过魔粉，你就可以继续讲述这个故事，你爱怎么讲就怎么讲。讲一点儿也行，讲很多也罢。你可以尽情发挥，没有时间限制。你可以创造新的人物角色，而让原有角色消失。你讲完的时候，小心地把魔粉传递给下一个讲故事的人。"*坐在半圆弧最后的那个人必须给故事收尾。现在，孩子们可以开始尝试传递魔粉，尤其重要的是传递的动作和过程要表现出"仪式感"，并且能让孩子们清楚地明白。

2. 老师继续讲述。讲故事的同时，我们也可以在半圆口处把它表演出来。也就是说，在讲故事的过程中，老师会请几个孩子出来表演。如果孩子在开始阶段感觉有困难，我们可以分两步走：第一步，先传递魔粉、把故事讲述完毕；第二步，再讲一遍故事，同时加上表演。另一个办法是，开局阶段请其他几位成人负责表演的部分，以便孩子们熟悉和适应这个表演模式。

3. 老师开始讲述故事，给孩子们一些启发与动力，然后把魔粉传递给旁边的第一个孩子。讲述故事的过程继续进行，而表演也同步进行，直到坐在半圆弧的最后一个人讲完。使用一些零星简单的道具会对整个表演过程有所帮助和启发。道具能起到贯穿事件的作用，成为故事的线索。有些道具会给以"童话般"的联想，因此非常适用，比如：玻璃球、石块、香料、棍子或者一颗牙齿。我们会感受到讲故事者与演员之间所发生的有趣的过程，演员甚至有时会取代讲故事的人而成为故事的创造者。

4. 工作结束之后，和孩子们共同交流一下通常是很有意义的。交流内

容可以有关故事本身，也可以有关这种工作模式。当然，我们也可以开展不同的后续工作：把孩子分成小组，各自再把故事演绎一遍，以便他们即兴发挥，根据需求增添或减少内容。孩子们可以画画，可以把特别吸引人的场景展示为定格，也可以直接写下童话故事。

童话故事的戏剧化

最传统的童话故事加工方式就是将其进行戏剧化改编，具体形式不一。第一章中，我们通过《小红帽与大灰狼》展示了一些不同的可能性。在将故事戏剧化改编之前，孩子一定要对故事本身比较熟悉，这样他们才可能做到在故事寓言的框架内自由表达自己。孩子可以组合成一个大组，一边扮演一边经历着整个童话故事（人物角色根据班里孩子的数量可增可减）。孩子也可以分编成不同的小组，各自即兴表演故事内容，或许还可以相互展示成果。又或者，各小组选定故事片段，分别对其进行戏剧化加工后，按照故事线顺序依次表演展示。简单的服装与道具可能会有助于我们理解人物角色和故事的进展。对童话故事戏剧化改编时，我们也可以使用木偶和皮影戏。

以儿童文学为起点

本章的最后两个例子选材于儿童文学。瑞典儿童文学家阿斯特丽德·林格伦（Astrid Lindgren）的《狮心兄弟》适合九岁以上的小学生。这是一个有关生与死、恐惧与勇气的幻想型故事，它也讲述了美善是如何征服邪恶的。《穿条纹睡衣的男孩》是英国儿童文学家约翰·伯恩（John Boyne）的作

品,适合十一二岁以上的孩子们。它从一个天真的孩子视角看待事件,很多内容没有明写出来,留给读者很多的思考。

 戏剧概念

形象剧场	创建空间
舞蹈	戏剧教案
戏剧化	生命中的一天
讲故事	论坛剧场
焦点人物"坐针毡"	采访
集体绘画	声音拼贴
教师入戏	哑剧
会晤角色	墙上的角色
角色类型	在角色身份里写作
戏剧框	开局
地位	回音巷
定格	墙壁的话
动态化	虚构协议
中间人	被压迫者
无助者	权威角色
对立者	

戏剧实践

　　只要有机会,尽快尝试一次完整的戏剧教案。取决于你的学员团组的具体情况,选取以下四个教案中的一个。最好找两个班级或群体分别试验,这样会使你获得更多的经验,体会到同一个教案在不同的群体中所产生的不同效果。

　　课后,你可以和同学们或同事们讨论教案的效果,探讨某些部分是否出现了问题。参与者相信同一个虚构故事吗？ 他们有没有提出问题,他们的问题有没有让我们感到难以解决？ 在"教师入戏"部分,他们给予了哪些回应？ 对于老师而言,哪个角色最难扮演？

　　建议对以下四个教案的开局加以比较。

例八　白雪公主

　　这里所采用的工作方法展示了故事叙述的一种方式——把参与者融入小型的表演片段中。[①] 这种进入故事情节和展开戏剧工作的途径是一种良好的启动方式。很多孩子把《白雪公主》完全等同于迪斯尼电影。[②] 取材这

① 这个过程戏剧教案是笔者受到了凯文·勃顿在 1987 年引导的一个工作坊的启发而创作出来的。

② 这个故事有很多不同的版本。我们通常认为是格林兄弟在他们 1812 年出版的故事集《儿童与家庭童话故事集》中推出了《白雪公主》的第一个书面版本,该故事集后经改编,于 1857 年再版。苏格兰版本的《白雪公主》写于 1892 年,名叫《金树和银树》。该故事中,这位美丽公主的妈妈对她嫉妒得发疯,要求国王把女儿杀掉,王后还要吃掉公主的心肝,但国王却暗中将女儿许配给了一个王子。发现骗局后,王后继续与她美丽的女儿作对。还有多个意大利版本的故事,其中一个名叫《邪恶的后妈玛丽亚和七个小矮人》,写于 1870 年;另一个名叫《水晶棺》,写于 1885 年。

类知名的故事时,我们需要采用全新的切入点才能调动起孩子们的想象力与协同创造的积极性。

本教案适用于四至六岁的孩子,也适用于小学低年级孩子,课程长度约90分钟,可以分成两节课进行。老师应该对整个故事烂熟于心,并能在讲述的时候熟练并充分应用声音和手势。

教案步骤与阶段

1. 移开所有的桌椅,把孩子集合在白板前或者一张很大的白纸旁边。老师告知,所有的组员将一起画一座城堡,由参与者自己决定城堡的样子("集体绘画")。在一切刚开始的这一阶段,我们完全摆脱原版故事的束缚,让组员构建出一个自己的环境与框架。我们必须从一开始就带动每一个人,这一点至关重要。

2. 城堡需要哪些类型的仆人?孩子们提出建议,老师在白板上列出名单。

3. 现在,每一个孩子可以任意选择一个工种与职业。

4. 不同的小组分别集聚在不同的地方,每一个人找到(或被分配)一项城堡里的重要任务。这些任务让参与者找寻到各自的角色。

5. 大家无声无语,各自"工作"。

6. 国王驾到,所有的仆人进入定格状态。这一点是事先决定的,比如说,孩子一旦听到剧烈地敲打盖子的声音就立即进入定格。

7. 国王与不同工作小组之间的即兴表演。国王会巡视仆人的工作情况,例如问厨子晚餐会吃些什么菜色与甜品,或是提醒他们皇后不想连续两天吃同样的菜色;又或者,他会向士兵(若有)说:"今天有

没有见到什么特别的事情？"或是向园丁说："我心爱的苹果树结果
了没有？"等等。国王的崇高地位清晰表明君民等级差异。他内敛
也威严。

8. 孩子们聚集成半圆，老师坐在"叙述椅"上担当故事的讲述者："从
 前，这个城堡里住着一位善良的女王。"向孩子们说明：一旦从"叙
 述椅"上站起身，老师便会入戏、进入角色。

9. 继续讲述至猎人得到任务。

10. 教师入戏扮演猎人（他很不安，比如可以说道）："女王要我今晚杀
 掉白雪公主，我得到我的好朋友那儿去一趟……（走到一个孩子面
 *前）。我该怎么办呢？"*征求多个孩子的意见，然后做出决定。猎
 人的两难处境为我们后面的讨论主题提供了铺垫——是无条件的
 遵命（权威），还是服从良心（出于人性考虑）？如果需要，老师可以
 把问题的讨论复杂化，提出相反的观点，但同时确保公平地对待所
 有的建议。

这一阶段之后，我们建议把教案暂停片刻，大家脱离角色，老师与孩
子们交谈。老师要记得走回"叙述椅"坐下，以此来明确角色扮演和叙述
对话这两个过程之间的转变与过渡。尝试讨论一些可能的后果，比如有
人知情会怎样？如果城堡里的工作人员知道白雪公主遭遇的实情，会
怎样想？如果厨师、卫兵和哑剧演员知道一些内情，情况会不会很
危险？

11. 继续叙述故事，直到女王发现白雪公主仍然活着。她会怎么做？

12. 教师入戏扮演女王："我必须找点儿毒药，我到药店去。"老师转身

走向一个孩子,向他购买一些毒药。

13. 如果药剂师拒绝女王的要求,女王就去找下一个孩子——再下一个孩子——直到她得到她想要得到的东西,或者找到了其他获取毒药的途径。老师紧随故事的发展,但同时鼓励孩子自己去思考、去选择。作为女王,老师必须根据她所面对的不同个人(有奉承讨好的,也有狂妄自大的)灵活机动地切换情节的走向。

14. 她现在弄到毒药了。她拿出一个苹果和一把(折叠)刀。"厨房的丫头,你过来帮我一下。"她在房间里大叫:"女佣,你在哪儿?"

15. 女佣帮忙切开苹果。下毒。这里是故事的一个高潮,动作行为要缓慢地、意味深长地进行。

16. 老师回到"叙述椅"坐下。故事继续讲下去。老师可以再暂停一次进行戏剧化加工,或者直接把故事讲完。

例九　神笔马良

这个过程戏剧教案取材于一个中国童话故事,是笔者与斯蒂格·埃里克森于 2009 年共同创作完成的。本教案首先是为七至十二岁的孩子设计的,但修改调整后也可用于年纪更小的孩子。老师在整个过程中充当故事的叙述者。

设备

- 一件县官外套。

- 每位参与者人手一支铅笔。

- 收据——见下(每位学生需要一式三至四份的收据)。

- 一支大毛笔。

- 音乐:《东海渔歌》,《筝锋》。

- 音景:《男孩的噩梦》(*The Boy's Nightmare*)。

肖像

所有参与者围站成一个圆圈,我们将根据以下老师所给出的关键词创造出不同的肖像(定格形象):快乐、愤怒、疲惫、活泼、仆人、当权者、父亲、男孩、权力与服从。

办公室

老师把一张桌子(书桌)和一把椅子摆放在黑板前,老师将要进入县官的角色。参与者将要扮演的是一个集体角色——县官的下属。下属三人一组并排坐在县官书桌前面的地板上。在下一段落中,我们会提示老师可以怎样表述与表现,当然,每个老师也可以按照自己的方式表演。在穿上县官外套之前,老师向参与者交代清楚所有的角色。

下属们! 到我们去收税的时间了。像往常一样,你们分组工作,每组三人。今天你们要填写收据,做好准备工作,这样明天就可以出发前往山谷小村造访农户了。还记得怎样填写收据吗? 第一类收据是给农民的,第二类红色字迹的收据是给皇帝的。(分发收据——还有铅笔。)准备好了吗? 我们的操作和上次一样。第一行填写农民的名字;第二行填写交给皇帝的税;第三行填写总额。(大声说道)但是,别忘了给我的那部分提成! (在税收官员之间走来走去。)只要按照我说的去做,你们就不会失业,所以认真听好了! (他拿起一张红色字迹——那份交给皇帝——的收据,慢慢讲

道)拥有一小块地的农民付 3 个硬币;拥有一头牲口的农民付 6 个
硬币;当然,如果两个都有,就付 9 个硬币!(他降低声音,但咬字
清晰地说)给农民的收据上要填写的税额分别是:4 个硬币、8 个
硬币和 12 个硬币!听明白了吗?(他走回到书桌旁,坐下,看着他
的税收官员们,不一会儿他又站了起来)我们今天得特别努力工
作,因为大雨冲坏了通往山谷小村的路。你们得在明天之前到达
那里,不然路就不能用了。(他催促着税收官员们,计算着收据等。
在合适的时间打断。)

现在,老师可以问孩子们他们怎样感受县官角色和下属角色——就此
进行简单讨论,之后继续下一步。

小村

故事叙述者:"14 天过去了。村民把他们所有的钱都缴给税收官员了,
他们没钱购买农耕急需的工具和装备,只能借助手头上现有的工具甚至徒
手劳动。生活很艰难。让我们看看他们是如何在挣扎。"

劳动中的村民（哑剧片段）

你们每个人现在都是农民,大家都在地里干活。当音乐响起,你们任
意选取一件陈旧的工具并带到农田里。然后,你们开始干活。无论你
们用的是什么工具、干的什么活儿,你们都认真尽力地去做。

音乐:《东海渔歌》。

艰难生活（定格）

这是一个贫富悬殊的等级社会。其中有些人有权有势,而有些人却一
无所有。我们探究两种不同的情况。在第一种情况中,我们把班里的同学

分成两个大组,两组做同样的定格:

压迫

创造一个被压迫人民的定格:少数压迫者压迫多数大众。两组学生相互展示各自的定格并共同讨论定格中的情况。

贫苦的家庭

全班共同创造一个穷人大家庭的定格,其中既有年轻人也有老年人。定格中有一位即将离世的老爷爷,我们就从他开始。一个孩子先扮演老爷爷,之后其他孩子一个一个地依次进入角色、扮演其他家庭成员,他们各自在定格中找到自己的位置。保持住这个定格,直到下一段故事讲完。

故事叙述者:*"老爷爷去世了,整个家庭陷入悲痛。小男孩尤其伤心,他在沙子里画出美妙的图画来怀念爷爷。小男孩非常担心他的父母,因为他们在农田里如此辛苦地劳动,每天晚上都筋疲力尽。事实上,全村家家户户都是如此。"*

噩梦

小男孩每晚都做噩梦。他梦见了什么?梦中是怎样的情况?老师播放音乐《男孩的噩梦》并指导说:"闭上你们的眼睛,听他噩梦中的响声。你内心中看到了什么?这些都是小男孩噩梦中的元素。"

分小组,每组五至六个孩子:告诉你同组的伙伴脑海里出现了什么,然后创作一个长度一分钟的噩梦。在各小组创作的过程中,老师持续、重复地播放《男孩的噩梦》的音乐。创作完成,小组进行相互展示。

梦与神笔

故事叙述者:*"每天晚上,小男孩都很害怕入睡,害怕做噩梦。但是有一*

天晚上,他做的不是噩梦。爷爷来到梦中,送给他一支毛笔。这是一支神笔:小男孩画的东西会变活成真。"

孩子两人一组——分别为甲和乙。甲是小男孩,乙是小男孩画出来的东西,比如一只美丽的大公鸡(甲把乙塑造成公鸡)。老师对所有的甲同学说:"让我们一起看看你们画出来的公鸡。(所有的乙进入公鸡姿势。)我们能把所有的公鸡集合到中间来吗?(所有的甲共同协助把公鸡集合起来。)我一拍手,所有的公鸡全部变活并开始打鸣!"

故事叙述者:"小男孩每天都画画。穷苦的村民们有了斧头、铁锹、犁和镰刀等所有劳动所需的工具。小村里的生活越来越好了。"

流言

所有人扮演村民,在房间里走动,每个人都多少听说了一些小男孩和神笔的事情。每次人们相遇,都迫不及待地交头接耳,议论男孩的神力,相互转告自己听说的事情。就这样,一传十,十传百,传遍了周边各个村落。

县官(教师入戏)走来走去、四处监听。突然,他一拍手:"来人呀!把这个男孩和他的神笔马上带到我家!马上!我需要这个工具!(他大声地自言自语)我要发财啦!我能得到世上的一切!我可以让他给我画一个摇钱树。我会变得强大无比!"

摇钱树

故事叙述者:"小男孩被带到了贪婪的县官面前,听到了他的要求,心中非常不安。但他心想:我现在得聪明一些。首先,他画了一片汪洋大海;然后,他在大海中画了一座小岛,小岛中央长着一棵摇钱树。县官要立刻前往

小岛,要求男孩画一艘大船,把他和他的下属送往岛上。"

风暴

船是什么样的?我们用我们的身体搭建这艘船。我们具体怎样才能创造出船和船上的乘客呢?给同学们十分钟时间来完成这个任务。同学们搭建的船启动,老师播放音乐并继续讲述故事。

音乐:《筝锋》。

故事叙述者:"船离岸之后,小男孩开始制造风浪;他制造了一场强烈的风暴(老师示意全班表演出船在风暴中行驶的样子)。风暴的咆哮此起彼伏。最终,船慢慢开始抵挡不住风浪。风越吹越大,浪越来越猛。小船左右摇晃、上下颠簸……直至倾覆……(所有的孩子摔倒在地板上)。这是县官的结局,而村民们从此解放了。"

总结

老师指挥大家集中,在地板上坐成圆圈。他可以提出一些问题,比如:你们听过这个童话吗?参与这个童话故事的扮演感觉怎样?老师可以向大家展示他带来的大毛笔,问大家小男孩的神笔会不会看上去像它一样,如果不像,又会是什么样的?他们还可以讨论一些其他的,小男孩借助于神笔所做的聪明的事。最后,老师可以问:"如果你有一支神笔,你会画些什么?思考一下!"老师留一些时间让孩子们思考。然后,他把"神笔"轻轻地摆放在圆圈中央,注视着大家,邀请一位(愿意参与的)孩子到圆圈中央捡起神笔在沙子里画画,之后告诉大家画的内容,把神笔放回沙中——下一位孩子继续,以此类推。

这样,我们就构成了一个仪式,并以此结束整个课堂。

皇家税收	
村民收据	
村民姓名：	
皇家税收： 1）一小块地——4 个硬币 2）一头牲口——8 个硬币	
总额：	

皇家税收	
皇帝收据	
村民姓名：	
皇家税收： 1）一小块地——3 个硬币 2）一头牲口——6 个硬币	
总额：	

例十　狮心兄弟

这个戏剧教案取材于瑞典儿童文学家阿斯特丽德·林格伦的著名小说《狮心兄弟》。该教案由卡特莉娜·赫戈斯塔特（Katrine Heggstad）创作，它适用于九至十一岁的孩子。老师必须对故事有所了解，并且喜爱讲故事。

设备

- 三只餐烛和火柴。

- （床用）黑色床单和枕头。

- 人手一支铅笔和信纸。

- "教师入戏"扮演奥尔瓦所用的连帽披风。

- 纸条,上面写着来自奥尔瓦的秘密通知:*11 点来参加会议! 别让任何人看到你们!*

- 故事原著中的三个短小的文字选段,共包含七个角色(内容见下)。

教师备课

(1)把奥尔瓦的秘密通知重复打印在纸上并切分成纸条(从而每张纸条上印有一则秘密通知),分发给学生,每人一张。(2)把那三个原著选段的文字打印出来,并以一个选段为单位剪切成纸块,分发给学生,人手一个选段。(3)学生到达之前,教室必须进行整理,地板上必须有足够的空间。(4)黑色的床单和枕头摆放在教室中间代表床,床边摆放三只小餐烛。(5)关掉教室里的灯。

床边的歌

老师让大家围着床坐成一圈,他把蜡烛一个一个地点亮,开始哼唱一支简单的旋律:*嗳嗳嗳——诶诶诶——嗳嗳嗳——诶诶诶。*

老师引领学生们一起唱,重复唱两到三次。这只曲子将会在本教案中重复出现。

卡尔和约拿旦兄弟

老师讲述:"你们现在将要听到的是一个童话故事。小男孩名叫"小狮"卡尔,10 岁了,他和 13 岁的哥哥约拿旦还有妈妈住在一起。卡尔两岁时,父亲就离开了他们。现在卡尔应该上五年级了,但他只上到四年级便生病回家了。病情严重,他已经很久没来学校了。"

致以卡尔的问候("在角色身份里写作")

老师让全班同学转身、背向床坐着,就好像每个人都是单独一

人坐在那里。老师作类似的引导:"想象一下,你是一个五年级的学生——就是卡尔的同班同学。你们自行决定你的身份性别,你们自己给自己起一个名字(老师稍等片刻)。大家已经很久没有见到卡尔了,你们以前和卡尔在一起都喜欢做些什么? 由于重病,卡尔已经有半年没来学校了,他永远也不会再回到学校来了(老师低声慢慢地说话,同时发给大家纸和铅笔)。今天我们大家一起给卡尔写点什么,我知道简单的问候有时也不见得容易,但我们确实都很想念他。你们中的一些人也许想写封信,有人也许想写诗。不论哪种形式,你都可以以'亲爱的卡尔'开头。"

老师给大家一点写作的时间,之后让写完的同学转过身来面向床,等一等其他没有写完的同学。其间,写完的同学可以反复阅读几遍自己写的文字。

朗读信件诗歌("仪式")

大家一个接着一个依次走上前至卡尔的床边,朗读他们写给卡尔的诗信,之后回到圆圈中自己的原位坐好。或者,老师也可以陪同愿意朗读的同学走到卡尔的床边,让学生自己分享——或者也可以替学生朗读——然后再陪同学生走回原位。

如此继续,直到所有愿意朗读自己诗信的同学分享完毕。最后,老师统一收集同学们的诗信和铅笔,同时大家齐唱:"嗳嗳嗳——诶诶诶——嗳嗳嗳——诶诶诶。"

讲故事:南极亚拉的故事

老师叙述:"收到同班同学写给他的诗信,卡尔高兴极了,不再感觉孤单

了。(这里,老师可以引用一些刚刚被朗读的诗信片段。)他体验到返回学校的感觉,感觉他还是班级中的一员,感觉他还好好地活着。这对于卡尔来说是一个极大的安慰,因为他度过了艰难的一天,他听到妈妈对邻居说他很快会死去。为什么没有人告诉他?难道是除了他自己之外大家都知道他要死了?那天晚上,他决定去问哥哥约拿旦是否知情。"

老师朗读原著中第一章第二页的这段对话。或者,如果有两位老师在场,以下的话可以由第二位老师来念:"亲爱的斯科尔班(约拿旦总是把卡尔叫作斯科尔班),不要绝望,你会去一个名叫'南极亚拉'的地方。南极亚拉离这里很远很远……在天上星星的另外一边。那里有江河、山脉和森林,那里常有熊熊篝火和大冒险。你会喜欢那里的,因为所有的历险故事都源自那里,到那里的人会经历兴奋无比的体验,从黎明到黄昏。在南极亚拉,你会立刻康复,变得健壮、英俊、酷帅。在南极亚拉,你可以骑马,在森林里点燃篝火,或者坐在河边钓鱼。所有你所渴望的事情都会在南极亚拉成为现实。放松,我的斯科尔班,明天一切都会变得明朗。"

老师继续讲道:"那天夜里,卡尔睡得格外香。他几乎睡了一整夜。但随后,可怕的事情发生了。卡尔感到异常的热,失火了。他试图站起身来,但双脚却使不上力气。他大叫着哥哥:'约拿旦,约拿旦!'约拿旦赶来了,背起卡尔,穿越火焰跳了下去。那可是五楼。卡尔活下来了,而健壮的约拿旦却抢先去了南极亚拉。"

全班齐唱:"嗳嗳嗳——诶诶诶——嗳嗳嗳——诶诶诶。"

秘密会议"蔷薇谷"("教师入戏")

老师讲道:"南极亚拉有两个山谷,分别是樱桃谷和蔷薇谷。在这两个绿色的峡谷之间有很多小路。以前,人们经常走这些路。而现在,这些路已

经不再使用了,因为自从腾吉尔掌权之后,禁止任何人出入蔷薇谷。腾吉尔独揽大权。如今,他围绕着蔷薇谷建造了一座城墙,日夜有卫兵站岗,无人被允许进出。蔷薇谷的人民身处绝境。他们饥饿,他们疲惫,他们愤慨。今晚,蔷薇谷的人民秘密集会,他们收到了来自奥尔瓦的通知。"

老师静悄悄地走过所有的同学并分发给每人一张写着奥尔瓦秘密通知的纸条:11点来参加会议!别让任何人看到你们!老师做手势,让学生们聚集到房间的一个角落。老师穿上披风,戴上帽子,自我介绍他是来自樱桃谷的奥尔瓦,并轻声地说:"大家都到齐了吗?嘘!你们必须保持安静!你们过来的路上没有被人看到吧?(这位"入戏"老师每个提问都是直接针对学生中的具体一人。他说话轻声轻气但又铿锵有力,同时他也倾听蔷薇谷人民的诉说。)不能让别人知道我们的聚会,腾吉尔的人到处都是,他们试图控制我们,夺走我们的一切。你们有谁还记得自己上一次填饱肚子是什么时候?你们有谁在自己的花园里采摘过水果,却被腾吉尔的卫兵给遣返回去了?你们有谁还记得,上次在蔷薇谷和樱桃谷之间自由穿梭是什么时候?我把大家集中到这里聚会,因为我们必须想办法终结腾吉尔的邪恶。有什么建议吗?"

奥尔瓦和蔷薇谷人民之间展开了对话与讨论。我们认真对待所有人提出的想法,但"入戏"的老师也可以挑战与考验学生们的建议。比如,如果有人建议在城墙下挖一个通往城墙外的隧道,奥尔瓦质疑说:"可以,但如果卫兵听到挖掘声怎么办……"在这个秘密会议上,"入戏"老师要尝试鼓励并完善同学的想法和建议。他们试图一起制订一个计划。会议结束前,大家轻声齐唱:"嗳嗳嗳——诶诶诶——嗳嗳嗳——诶诶诶。"

鸽子女王索菲亚(文字选段改编成舞台剧)

老师脱掉披风,脱离奥尔瓦的角色,讲道:"今晚在蔷薇谷开了一个秘密

会议,已经很久没有这么多人集合起来过了。现在,他们开始相信他们能够反抗腾吉尔,对他宣战并获取胜利。蔷薇谷里有人成功逃往了樱桃谷,他们结识了鸽子女王索菲亚。通过她,他们可以给蔷薇谷里的人发消息。他们把信笺绑在鸽子身上,鸽子飞上天空,穿过山谷,越过城墙而后进入蔷薇谷。"

同学们现在可以开始进行三个原著选段的改编工作了。老师将学生分成两人的小组(改编第一选段)和三人的小组(改编第二、第三选段)。老师把打印出来的文字纸块分发给大家。小组各自阅读所得到的选段、分配角色并排演这场戏。老师来回巡视并为大家提供必要的帮助。每个小组拥有十五分钟来完成作品。

三个片段按照故事发生的时间顺序表演,比如:排演第一选段的三个小组先依次展示完毕,然后由排演第二选段的各小组展示他们的成果,最后是排演第三选段的所有小组表演。如果有的小组不愿意表演,也不需要强迫他们。每场展示之间我们可以齐唱那首短歌。

选段:

第一场:角色包括斯科尔班和约拿旦(摘自原著第四章的结尾)

"这是一个寒星明亮的夜晚,我过去从来没有看见过这么多、这么大的星星。我竭力猜想哪一颗是土星。"这时候约拿旦说:"土星,啊,它在宇宙间很远很远的地方运行,从这里是看不到的。"我觉得这真有点儿让人伤心。

第二场：角色包括斯科尔班、约拿旦和索菲亚（摘自原著第五章）

直到这时她才看见我们。她像平常那样友善地问候我们，但是她不高兴，非常伤心。她低声对约拿旦说："我昨天晚上找到了维尤兰达的尸体，胸口中了一箭。在野狼涧上空，信笺丢失。"约拿旦的眼睛变得暗淡了。我从来没有看到过他这个样子，没有看到他这样痛苦。我几乎认不出他，也辨别不出他的声音。

"我已经确信无疑，"他说，"我们在樱桃谷出里出了一个叛徒。"

第三场：角色包括斯科尔班、约拿旦和索菲亚（摘自原著第五章）

"帕鲁玛，我的好鸽子，"索菲亚说，"你今天有比上次好的消息带给我吧？"她把手伸到鸽子翅膀底下，掏出一个小容器。她从里边拿出一个纸团，跟上次我看见约拿旦从篮子里拿出来后藏进我们家箱子里的纸团一样。"快念，"约拿旦说，"快，快！"索菲亚念纸上的字，这时候她低低地叫了一声。"他们把奥尔瓦也抓去了，"她说，"现在那里确实已经没有谁能做些事情了。"

圆场（"墙壁的话"）

老师重新摆放出床单和枕头——卡尔的床。全班同学如同四面墙壁一样站在床的周围。老师讲道："卡尔和约拿旦的妈妈仍然生活在地球上。她坐在床边，看到了卡尔的同班同学写给他的诗信，又读了一遍。"一位同学

朗读几段诗信。墙壁已经认识妈妈多年,它们明白她坐在床边想些什么。老师走到"墙"的外侧,把一只手依次放在每个学生的肩上,被老师的手搭肩的那位同学说出当时妈妈在想什么。

最后,老师说:"妈妈看向窗台,那里蹲坐着两只白色的鸽子。她知道,这两只鸽子就是约拿旦和卡尔。能这样拥有他们一瞬间真好。他们来也匆匆,去也匆匆。噯噯噯——诶诶诶——噯噯噯——诶诶诶。"

例十一 穿条纹睡衣的男孩

本教案适用于六至七年级的孩子,它是根据约翰·伯恩(John Boyne)同名儿童小说(2007)改编而来的。[①] 它也可以适用于更高年级的孩子。注意:在本教案进行过程中要收敛,避免剧透原著中所构建出的层层推进,但同时也能创造兴趣和好奇感,当然最好还能激发孩子们阅读的欲望。

设备

- 美纹纸胶带。

- 弹性橡皮筋带(用作窗框)[②]。

- 一大张纸,上面列有规则清单。

- 白纸和铅笔。

- 文字纸条——能够粘贴在纸板上(每一纸条一式两份)。

- 音乐:《王者之心》(*Tristan and Isolde*)。

[①] 2008年,同名电影《穿条纹睡衣的男孩》上映。

[②] 2.5厘米宽、5厘米长的橡皮筋,把橡皮筋的首尾连在一起。这个"橡皮筋框架"可以灵活用作窗框或者一个相框(集体照片),也可以是一个表演空间的框架(四个人各持一角)。橡皮筋可以拉伸,也可以把框架折叠成"小照片"使用。

房间——还有窗外的景色

这节课开始之前,我们用美纹纸胶带在地板上粘出一个房间的轮廓。

老师开始讲述:"这是布鲁诺的房间。布鲁诺今年 9 岁,生活在很久以前的一个年代——那时,也许你的外公外婆还只是小孩子。孩子们,你们认为当时的孩子们都有自己单独的房间吗?"听取学生们的见解。

而布鲁诺的确有自己的独立房间。他以前曾经有一个更大的,可现在他们搬家到了这栋名叫"一起出去"的房子里,于是这儿就成了他的房间。这里是门(给大家指明),房间的另外一端是一扇窗户(给大家指明),布鲁诺可以站在窗户边往外看,研究窗外与楼下的事物。

走廊的另一边是一个同样的房间,那是格丽特尔的房间。格丽特尔是布鲁诺的姐姐,今年 12 岁。她的房间门正对着布鲁诺的房间门(给大家指明),而她的房间窗户在整栋房子的另外一侧。

房子一侧的景致让人赏心悦目,而另一侧的景致却让人感觉不适与担忧。

全班分成两组,用定格方法表现窗外的景致。第一组创建布鲁诺窗外的景致,让人感到不适与担忧的景致。另一组创建格丽特尔窗外的景致,让人感到赏心悦目。在创建这两幅画面时,老师让学生一个一个地走进这个巨大的定格中。在此过程中,持续播放《王者之心》。我们可以让两个学生拉开橡皮筋当作窗框,每次请两至三名学生走到窗框前,描述他们所看到的事物。

一个房间里能容几个人睡觉?

老师讲述:"离布鲁诺的房子不远处有几排长长的、矮矮的营房,在那里,一间类似布鲁诺的房间的营房可以容纳很多小男孩睡觉。营房里的床铺上下共四层,一张床上可以睡三至四个成人——也就是说,一个床铺空间

可容纳十二至十六个成人睡觉。那么如果是九岁的男孩子,在这样一个床铺空间,你们认为总共能容纳多少人呢?我们要不要试验一下,把这么多人都挤进同一个房间,然后比较一下和单独一人在房间里的区别?"全班同学尝试体验并相互讨论。体验结束后,揭掉地上的胶带。

布鲁诺的日常生活规则

学生们坐在地板上,老师将一大张纸平铺在地板上,告诉大家他在纸上写下了布鲁诺日常生活的九大规则。布鲁诺并不曾写下这些规则,但他的父母和姐姐教过他几条,也许他还加入了自己制定的几条规则。学生们把规则一条一条地读出来,之后大家共同讨论每条规则的意义。

爸爸的办公室:任何时候绝对不许进入!没有例外!

- 绝不允许打断大人说话(尤其是你的父母)。

- 重要客人来访时,孩子不许说话,除非是客人主动问话——那么,孩子就应该大声清晰地回答——就像大人一样说话。

- 如果父母告诉你"回你自己房间去",你必须立刻服从。

- 如果犯错误了,你会受到惩罚。你必须道歉并表明你是严肃的。

- 你永远要说实话(但不知者不受伤*)。

- 任何时候都不能表现粗鲁,要有教养。

- 进入女士房间之前要先敲门。

- 没完没了地发问通常是不礼貌的。

*　意即如果不知道实情,可以免受怪责。——审校注

之后,老师把纸和铅笔发给大家,大家分成两人一组以便讨论。每组写下两条规则:一条是他们希望能够废除的,另一条是他们认为可以接受的。然后,全体同学汇总讨论,相互分享自己的论点与论据。

布鲁诺在"一起出去"的日常生活瞬间(以舞台表演形式体现)

把全班分组,四人一组。每组被分配一句陈述或者一个规则,以它为出发点排演一段三十秒的舞台表演作品(学生自己控制时间)。所有的作品中都必须有布鲁诺这个角色,每个作品可以包含一至四个角色。

文字纸条:

任何时候禁止任何人进入!没有例外!

格丽特尔真让人没辙儿。她一直就是个麻烦。

你得明白:你住在这里!而且你得在这里住很久!

爸爸做主。爸爸最懂。

学生展示自己的成果,和对文字的理解。

佣人帕维尔或者玛丽亚("会晤角色")

布鲁诺的"一起出去"家中有四个佣人,我们只能认识其中的两个,他们是帕维尔和玛丽亚。我们有机会与其中一人见面并向他/她提问。想清楚你想问什么,想知道些什么。每人只能提一个问题。教师入戏扮演学生想会见的佣人。(老师应该对原著有所了解,但面对学生提出的问题需要即兴发挥以作出回答。)

布鲁诺的探索之旅(定格——回音巷)

在"一起出去"和营房之间隔着很长很长的铁丝网,布鲁诺从自己房间的窗边能看到那无限延伸的铁丝网。铁丝网的另一边有很多人,但他们永

远不会到布鲁诺这边来。有一天,布鲁诺顺着铁丝网走,开始了他的一次探索之旅。他走啊走啊——也许走了整整一个小时。他读过有关历史上"地理大发现时代"的书。他希望发现什么? 他最终看到了什么?

把全班分成甲乙两队。甲队再分成四个小组,他们分别创造一个定格画面,关于布鲁诺希望会发现什么;乙队进行集体定格画面,以布鲁诺沿着铁丝网步行途中看到了什么为主题,描述布鲁诺沿着铁丝网步行中真正看到了什么。当学生们进行工作时,老师可以来回走动、布置任务。例如,建议甲队的学生能否为他们各组的定格增加声音效果,当布鲁诺经过的时候,声音就会响起来。然后,给乙队分配不同的任务,比如让他们在集体定格画面之外再配一些时而重复、音量忽高忽低的声音;或者做一幅在布鲁诺耳边轻语的定格;或是让定格"活"起来,在布鲁诺经过的时候"伸手"去抓他;亦或是一个重复叫着布鲁诺名字的定格(老师分配的任务必须要结合学生现场创作成果来决定)。随后,布鲁诺沿着铁丝网的行走,可以这样来做:

1. 乙队的同学依次排列好,站在教室的对角线上,象征一面长长的铁丝网;甲队的小组把各自的定格画面排列在铁丝网的一边;教师扮演布鲁诺,沿着铁丝网慢慢地走。老师一边行走一边慢慢诉说布鲁诺所看到的事物和景象(注意,这些事物和景象正是学生们的定格画面所呈现的)。这个过程中,学生既是参与者也是观察者。

2. 现在轮到甲队搭建铁丝网,乙队展示他们的定格画面。甲队中的一名志愿者扮演布鲁诺沿着铁丝网慢慢步行。他所看到的定格会以不同的方式与他交流,而布鲁诺自己只看,不说话。

布鲁诺在探索之旅中看到了什么

最后,老师为全班朗读以下片段,以结束这节课:

布鲁诺兴致勃勃地走了一个小时以后,觉得有点饿了,他想,今天的探险也差不多了,应该回去了。然而就在这个时候,远处出现了一个小点。布鲁诺眯起眼睛,努力想看清那是什么。他想起曾经在书里看到过,有个人在沙漠里迷路了,好几天都找不到食物和水,于是就开始出现幻觉,他觉得自己看到了很棒的餐馆和巨大的喷泉,可是当他想过去吃喝的时候,一切都消失殆尽,剩下的只有沙子。布鲁诺现在想,他是不是遭遇了相同的情况。

他正想着,脚步却带着他一步一步地接近那远处的小点,而这个小点也逐渐变成了一个小斑,然后又慢慢变成了一小块。很快,这个小块变成了影子。但是最后,当布鲁诺继续靠近的时候,他发现那不是一个小点,不是小块,也不是影子,而是一个人。

实际上,那是个小男孩。

布鲁诺读过的书告诉他,探险家永远不知道他会发现什么。绝大多数情况下,他们发现了早已存在却不为人知的事物(例如美洲大陆)。其他时候,他们发现的东西还不如不被发现(例如橱柜后的一只死老鼠)。

这个小男孩属于第一类事物,已经存在,却不为人知,等着被发现。

(伯恩:《穿条纹睡衣的男孩》,陕西师范大学出版社 2007 年版,龙婧译,第 95—96 页)

如果感觉合适,我们可以讨论一下大家在这节课中的经历与感想。主题还是有点模糊——原著自始至终都是如此,因为故事是从孩子的视角讲述的。课后,作为自然的补充学习,我们可以阅读原著或是观赏同名电影。而在电影中,主题从一开始就被鲜明地表露出来。

第四章　儿童剧场

第一天

那个没人关注的普通一天

剧院的大阶梯上

只有我一个人

我真小

但我可以免费入场

只要人小都可以免费入场

瞪大眼睛，可能是在沉思

眼神就能发问

劳驾给我张票

　　——海蒂·冯·莱特（Heidi von Wright）

　　儿童剧场是孩子的剧场。如此说来，也许我们没有必要对其追加任何额外的说明。但儿童剧场这个概念在使用时存在多种不同的形式。比如，它可以指由孩子自己创造与即兴表演出来的戏，但这类剧场与游戏的区别可能难以说清。儿童剧场也可以指由孩子表演出来的剧本（现成的剧本或者孩子们自己参与创作出的剧本），这类剧场在中小学、课外文化学校或者

儿童剧场团体中比较常见,而且成人和孩子有时会共同参与表演。最后一种形式的儿童剧场是由成人演员为孩子表演的戏,职业儿童剧场就属于这一类。在本章中,我们所讨论的儿童剧场主要是指最后一种类型的儿童剧场,但在个别场合的描述中,我们也提及孩子们自己的儿童剧场。同时我们也将看到儿童剧场是如何作为戏剧教育的一部分的。

儿童剧场的传统与理念

若想总体了解儿童剧场传统与理念的发展过程,我们必须追溯苏联和美国的儿童剧场发展历史,初步了解一下所谓的解放主义儿童剧场和人本主义儿童剧场。解放主义儿童剧场的根基存在于苏联的部分戏剧传统与理念中,但它在 20 世纪 20 年代的德国展露得尤为明显,特别是在 1968 年之后。经由德国,解放主义儿童剧场在斯堪的纳维亚国家取得了一定的突破。至于人本主义儿童剧场,我们可以在美国戏剧的部分传统和理念中找到它的案例,并在 20 世纪 50 年代传入斯堪的纳维亚。

19 世纪,童年问题逐步引起关注,人们对于儿童文化作为一种独立文化现象的认识与理解也由此逐步发展起来。在大多数欧洲国家和美国的戏剧界都相继出现了一些零星的、儿童剧场方面的尝试与努力,但直到进入20 世纪,儿童剧场才第一次以独立的身份立足于世界戏剧舞台。

中国儿童剧场的发展可以追溯到 20 世纪 30 年代,演员中既有成人也有儿童。1928 年,由黎锦晖导演执导的《小小画家》被认为是中国第一部儿童剧。那是一部儿童音乐剧,包含了儿歌与舞蹈,而黎锦晖导演本人就是一位音乐家。1949 年以后,国家陆续设立了一些儿童艺术剧院,由成人为儿

童演剧。由儿童演剧的校园戏剧也有存在。当然这些剧院与剧团所从事的主要都是舞台表演剧（剧场），不是教育性戏剧，而且它们的存在并不普遍，只能在大城市和有条件的学校里看到。诸如教育戏剧（DIE）与教育剧场（TIE）等教育性戏剧理念是由李婴宁女士于 1996 年才开始引入中国。更多信息可参阅李涵的《中国儿童戏剧史》（2003）。

苏联儿童剧场

苏联儿童剧场随着苏联的建立而诞生。[①] 它最初于十月革命之后的 1917 年开始慢慢形成，尽管之前也曾出现过零星的尝试。舞台戏剧在当时的苏联拥有很高的地位，戏剧表演教育得到迅速的发展。在潜心发展苏联儿童剧场时，那些共和国的演员保持了良好的职业水准和政治与社会觉悟。

先锋时代

十月革命之后的初期涌现出一批短暂存在的舞台戏剧项目，其中一些项目对之后的剧场发展具有特殊影响。"彼得堡项目"应该是最早出现的，由列别杰夫（Lebedev）领导。剧团没有固定的表演场馆，而是随遇而安——只要他们能够表演，不管室内还是室外。他们编排了两部剧，连续在夏季的两个月中表演，然而之后团组便解散。1918 年在莫斯科，时年十六岁的娜塔莉亚·萨兹（Natalia Satz）和几位职业偶剧演员一同成立了一个偶剧及皮影戏团，这个剧团被认为是世界上第一个职业儿童剧团。他们当时的工作条件非常艰苦，剧团也仅存活了八个月的时间。而对于萨兹而言，这段经历为她在苏联开创了一番漫长而又激动人心的儿童戏剧事业（见本章下文）。

① 主要参考文献来自 Morton（1979）。

当时,在苏联很多城市都出现了儿童剧团。在极为艰苦的工作条件下,大家都心怀强烈的理想主义信念,试图为那些多灾多难的孩子做些什么。1920年,作家萨穆伊尔·马尔沙克(Samuil Marshak)在北高加索地区的克拉斯诺达尔市创立了一个儿童剧团,坚持了四年之久,很多当时因为内战而流亡的艺术家们都参与其中。克拉斯诺达尔儿童剧团是第一个试图开发自己剧目的剧团。他们进行了多方面的尝试,比如在演出过程中与观众互动。另外一位重要的先驱人物是来自拉托维亚的阿斯娅·拉西斯(Asja Lacis)。1918年,她被派往奥缪尔去指导当地的剧团,后来逐渐把精力转移到孤儿院和街头孩子的儿童剧场工作中。她采用即兴随意的工作方式,所以应当被视为戏剧教育的先驱。后来,拉西斯通过与瓦尔特·本雅明(Walter Benjamin)的关系也对德国的儿童剧场产生了影响。

两个关键的儿童剧团与两位关键的先驱人物

1921年,亚历山大·布吕安特塞夫(Aleksander Bryantsev)创建了列宁格勒青年剧团(LENTIUZ)。他是一位经验丰富的演员及导演,成为苏联儿童剧场界最具影响力的人物之一。他所作出的贡献涉及很多领域。

布吕安特塞夫创造了一个儿童剧场工作的模板。很多着眼年轻观众的剧团(TIUZ剧团)都遵循这个模板。他雇佣职业的教育工作者,研究舞台/空间、孩子们的体验以及他们对演出的反应这三者之间的关系。演出之余,他还邀请孩子们来到剧场,给他们讲故事,之后让他们共同参与各种戏剧活动,整个剧院里的每个角落都沸沸扬扬。他定期组织与观众的互动论坛,这些观众中既有孩子也有成人。这些安排都是为了帮助剧场的员工把握正确的工作方向。

布吕安特塞夫从古希腊剧场和伊丽莎白时代剧场中获得启发,自己绘

制了舞台与剧院的设计图。观众距离舞台更近了,这就影响到演员的表演风格。这种条件下,演员在表演时就必须真正地化身为人物形象,而不能满足于通过夸张的动作和故弄玄虚的习式来简单演示(对比斯坦尼斯拉夫斯基的影响)。布吕安特塞夫着重强调表演教育和训练的重要性,并指出演员必须接受特殊的教育与培训才能够表演儿童剧,因为他认为这是一项要求极为严格的任务。他所培养的演员中包括反串男童的少女演员(参见本章下文)。

布吕安特塞夫与他的列宁格勒青年剧团的一个主要特征是严肃认真。儿童被严肃认真地对待,而不是被低估。剧团于 1962 年搬迁至一栋新的建筑中,1980 年改名为"布吕安特塞夫少儿剧场"。

1920 年,萨兹在莫斯科筹备创建了苏联第一个国立儿童剧场,首场演出的剧目是根据吉卜林的《丛林故事》改编的《毛克利》。萨兹随后逐渐接管了整个剧场的领导权。剧团经历了几次更名,最终定名"莫斯科中央儿童剧场",同时也是苏联最大的儿童剧场。1937 年,由于政府当局对她的查禁,萨兹被迫逃亡。20 世纪 40 年代后期,她在哈萨克斯坦南部的阿尔玛阿塔成立了一个儿童剧场。1965 年,她又在莫斯科成立了世界上第一个儿童音乐戏剧场,这个剧场如今取名"娜塔莉亚·萨兹儿童音乐剧场"。

宣传与前卫

在十月革命前后,生成了一种特殊形式的戏剧:报纸剧场。演出采用拼贴画的形式(把很多短小的片段串联起来),讲述新闻,把富有争论的话题用戏剧化和评论性的形式展现出来。

说到前卫,值得一提的人物是兼具演员和导演双重身份的格雷戈里·罗沙利(Gregori Roshal)。他是梅耶荷德的学生,20 世纪 20 年代初从事户

外剧场的工作,在这里观众也是参与者。他实验性地尝试运用剧场作为工作形式,为学校老师组织有关教育性质的戏剧与剧场的工作坊以及戏剧研讨会。此外,他还努力争取使戏剧列入学校基础教育的大纲。罗沙利后来成为一位成就卓越的电影导演和剧作家。

反串

苏联儿童剧场中最为特殊的是"少女反串男童"的表演形式。[①] 大家很早便意识到让孩子扮演孩子的角色是很困难的——尤其是那些孩子是主角的角色,人们认为孩子缺乏进入角色、代入角色以及始终如一地把持角色的能力。而让成人扮演孩子也同样不是易事,表演会让人感觉做作和浅薄。后来,人们开始着重培训一些具有特殊条件的年轻女演员,并专门为此发展出一套训练体系。有些女演员主攻女童角色,其他则主攻男童和青少年男子的角色。久而久之,这些扮演反串角色的女演员成了这一独特表演类型的专家。到了 20 世纪 70 年代末,这一表演传统在苏联渐渐败落,但它曾标志着苏联戏剧界给予儿童剧场的崇高地位。

剧目题材

在苏联儿童剧场中,我们看不到极为明确的剧目取向。关于什么是优秀的儿童剧这个问题——不管是从形式上还是内容上而言,相关的讨论从未间断。在起初阶段,人们的选择余地有限,主要采用现成的童话故事、神话和散文资料。到了后来,当剧场开始直接与剧作家合作,少儿戏剧才慢慢迎来了春天。当然,童话故事始终保持着它强势的地位,与此同时从未间断过的议题则是*哪些童话故事最为合适*,以及我们想由此表达怎样的意念。

① Travesty 一词源于意大利语,原意乔装。在英语中,它用来表述荒诞或滑稽的模仿。

在更多的情况下,有关剧目的讨论往往聚焦在剧目的教育性对比娱乐性的问题上。很多 TIUZ 剧团被指太过拘泥于道德路线,另一些剧团则被批为肤浅、过于哗众取宠。很多人认为,一部好的儿童剧应当既有娱乐性,也能有助孩子成长,同时又不给定所有问题的答案。

1991 年,苏联解体。对于之后的俄罗斯儿童剧场的发展状况,我们不甚了解。但有很多迹象表明,剧场工作——无论是从整体而言还是从儿童剧场分支来看——陷入了困难的境地。这一点体现在剧场资源的减少以及剧场作为重要文化元素在人们意识中地位的降低。

美国儿童剧场

在美国,儿童剧场的一些初期尝试始于 19 世纪末期。我们可以找到诸如家庭剧目之类的表演,但那也只是非常零星的现象。演员的概念在当时的美国并不是非常强势,较苏联而言,美国儿童剧场的发展选择了一个截然不同的取向。[①]

先锋时代

可以称得上是美国第一个真正的儿童剧场的是纽约下东区的儿童教育剧团(The Educational Children's Theatre)。剧场的一个项目自 1903 年开始,运行了 6 年。最初的想法是由此为来自波兰和俄罗斯的移民提供语言教育的机会。剧目完全选自莎士比亚剧作,演员包括儿童与成人,观众有儿童也有成人。这个项目有着明确的社会意义,为之后的美国儿童剧场的发展起了创立规范的作用。1910 至 1920 年间,很多儿童剧场项目陆续涌现。

① 主要参考文献来自 McCaselin(1987)。

它们的一个共同点是：项目的创建人也是它的终结者。很多项目的寿命很短，这一点与苏联儿童剧场发展初期的状况相似。

社团组织的涌现

在美国，民间的社团组织在儿童剧场的发展中发挥了重要作用。1910年，*美国戏剧同盟*（The Drama League of America）成立。该组织对全国各地的儿童剧场项目予以支持，发行期刊、建立剧本库以供借用。多年间，美国戏剧同盟一直保持很大的影响力，但最终于 1931 年解散。

另一个重要的社团组织是*美国青年联盟协会*（The Association of Junior League of America），它成立于 1913 年，是一个妇女社团组织。起初，社员们辗转到各地的课外活动中心专注于*讲故事*。从 1922 年开始，他们也开始表演儿童剧，当时的表演非常注重服装和舞台美术。20 世纪 60 年代，他们开始雇佣职业演员。

除了上述组织之外，社会上也陆续出现了很多其他的重要社团，它们为儿童剧场在美国的发展提供了有力支持，发挥了重要作用。

教育机构的角色

儿童剧场与戏剧教育领域的一位先驱人物是温妮弗列德·瓦德（Winifred Ward）。她在 20 世纪 20 年代的工作（*创造性戏剧*的工作模式和大孩子与大学生共同参与的儿童剧制作）被视为"儿童（以及与儿童一起）学习戏剧和剧场"这一课题发展的转折点，她的工作模式在美国大学教育中成为典型。她与戏剧专业的学生共事，学生们创造排演出儿童剧作品，之后去大学和中小学表演。有时，他们也会外出进行较长时间的巡演。这使戏剧专业的学生有机会受到真正的有关儿童剧场的教育，从而也促成了众多小型戏剧团体的形成。而有关儿童剧场的各种实验性尝试和新理念的开发也

恰恰是在大学里展开的,大学还拥有经济自由这一必要条件。

职业剧团

如同我们所见,上述各种社团所从事的工作以业余戏剧(基于使用业余的时间)和戏剧专业大学生的活动(针对学校教育)为主,但职业团组其实也早已出现,克利夫兰的*卡拉姆儿童剧团*(Karamu House Children's Theatre)就是其中之一。该剧团成立于 1918 年,至今依然存在。建团之初,剧团位于一个为黑人新建的居住区,剧团当时主要想传播与表现的是南部黑人文化中的神话与传说。卡拉姆儿童剧团在同类戏剧社团圈内一枝独秀,设有一个成人剧场部门和一个儿童剧场部门。

20 世纪 30 年代"大萧条时期",美国政府深感必须为那些失业的演员提供援助。*联邦戏剧工程*(The Federal Theatre Project)启动,它参与建立了众多遍布各地的职业儿童剧团,儿童剧场也随之迎来了一段花开灿烂季。联邦戏剧工程从 1935 年持续运行到 1939 年。如今,美国全国共拥有约一千个大大小小的社会戏剧团体从事儿童剧场,而剧院机构很少制作儿童剧。这些团体从联邦政府、州政府以及市政府获得一定的经济支持,但主要经济来源还是票房收入。

剧目题材

由于演出需要推销,职业剧团就必须顺应市场的需求。因此,剧目的选择大多为传统题材:童话故事和知名故事等。人们认为儿童是保守的,他们只愿看熟悉的东西。美国儿童剧场发展越发趋向纯娱乐性,音乐剧更是占据了主导。

国家的角色

国家与政府在儿童剧场发展过程中的作用很小,从 20 世纪 30 年代实

行了临时举措之后至 60 年代这几十年间,政府的工作日程从未真正重视过儿童。到了 60 年代,人们开始坚信艺术的重要性,认为儿童应该有机会体验各种类型的艺术。相关的支持项目才随之陆续启动,艺术中心相继建成。

品质的提升

有人说,儿童剧的品质自 60 年代开始有所提升,尽管儿童剧场社团的数量减少了。但总体而言,儿童剧场在美国的地位依然较低。人们通常认为,只有理想主义者或失败的演员才会选择从事儿童剧场工作。这种态度在欧洲的戏剧界也存在。

德国解放式儿童剧场

在德国,儿童剧场以不同面貌呈现。我们简要了解一下解放式剧场是如何发展的。这段发展过程,后来在 70 年代直接影响到斯堪的纳维亚地区的团体剧场运动(Group Theatre Movement)的发展。这里所谓的解放是指无产阶级获取自由,代表了德国儿童剧场中的左翼力量。

20 世纪 20 年代的儿童剧场

这一时期有两个关键人物值得我们关注。*埃德温·霍诺尔*(Edwin Hoernle)受到了本章前文提及的苏联"报纸剧场"的影响,他成立了"鼓宣团"(鼓动宣传团体组织),为德国共产党召集成员,同时教育工人看清自身、思想觉醒。后来,他又成立了儿童参与表演的鼓宣团,在集会上表演,也在街头和后院一类的场所表演。说到霍诺尔的行为,人们称之为"把孩子绑在了德国共产党的马车前沿"。他的戏剧中无一反映儿童自己的境遇、梦想和想象。

哲学家和文学批评家瓦尔特·本雅明受到拉西斯(见本章前文)的极大

影响。根据拉西斯的理论与实践,本雅明于 1928 年起草了一个工人阶级儿童剧场方案,主要内容是关于儿童在通过戏剧形式进行创造时应当拥有自我对于事物的意识。本雅明从未把自己的想法付诸实践,但他的方案于 60 年代被重新发现,并影响了 1968 年之后马克思主义取向的儿童剧场的发展。

这里,我们也应该提及布莱希特 20 世纪 20 年代末编著的教育剧(见第二章)。这些教育剧是为学生或工人而写的,活跃的排练过程就是学习的过程,同时也可以将排演成果当作戏表演给观众看。[1] 一个教育剧的创作可能源自参与者的倡议,一个很好的例子是《是系列与非系列》。布莱希特先创作了《是系列》,但将它用作剧本的学生对其反抗激烈并要求新的方案。因此,布莱希特才写了《非系列》——《是系列》的姊妹篇,但包含了一些细小而关键的改动,使两者组成一个整体。

我们可见,20 年代所有的儿童剧场实践都是儿童自己参与表演的实例。

1968 年后的儿童剧场

1968 年的学生运动之后,西柏林很多大学生开始对儿童剧场工作产生兴趣。他们希望通过艺术创作的过程,促进思想觉醒,提高全民自我意识和改变社会的能力。很多项目启动起来,大学与西柏林市的各个区镇政府积极合作。

70 年代早期,在柏林马基斯维耶特尔区启动了一个儿童剧场项目。项目从本雅明的思路、民主以及无压迫式的工作进程出发,主要从事一种教育性质的角色游戏,有时也最终演变成工作。在这个名叫 Fest 的项目里,成

[1] 参见 Erika Hughes(2011)。

人与儿童在一个公园中合作表演。工作持续进行了几周的时间。人们还建造了一座"城市",其中有很多固定的角色,最终以一个挑衅的矛盾场面作结。大家意在期望孩子们能选择立场,对抗不公。当然,问题的解决方案并不是每次都能像成人所期望的那样"理想",表演者经常陷入俗套和陈词滥调。在丹麦也曾出现过一两个衍生项目。[①]

1966 年,西德第一个永久性儿童剧团在西柏林的 Reichskabarett 剧场成立,该剧团后来获名 Grips Theater für Kinder。剧团创作自己的剧本,很多曾在斯堪的纳维亚地区上演。在舞台与观众之间的相对关系的结构方式上,该剧团的工作法也成为很多其他戏剧社团的参照。

瑞典、丹麦和挪威的儿童剧场

20 世纪 60 年代末至 70 年代初,在斯堪的纳维亚出现了众多的独立剧团,其中很多剧团从事儿童剧场。独立剧团通常有这样几个特点:经济条件非常有限;自己主动寻求并创造演出机会;希望能给儿童观众们带来剧院机构所提供的之外的东西。有些团组也明显秉持某种社会政治性的意念,他们愿意实验性尝试不同的表演形式,探索不同形式的表演者与观众之间的关系。在团体内部,集体领导以及成员民主管理是常见的管理模式。

"年轻克拉娜"(Unga Klara)是瑞典的一个重要戏剧团体。它于 1975 年成立,由剧作家及导演苏珊·乌斯登(Suzanne Osten)领导。乌斯登是斯堪的纳维亚儿童及青少年剧场领域中的领军人物之一,她拥有一套独特的

① 这种形式很像当代的 Laiv。Laiv 是一种即兴创造出来的现场角色表演,它在既定环境与范围内进行,而且通常是在业余时间发生。Laiv 也叫做 LARP(Live Action Role Playing)。

戏剧语言,并以无畏的姿态和精彩的艺术手段来探讨那些有关童年和青春期敏感难缠的话题。这些主题包括被忽视、暴力、性侵、不合群、吸毒和种族歧视等等。2006 年,她协同六位演员及"年轻克拉娜"的其他成员率先创作了适合 6 至 12 个月年龄孩子的戏剧:"婴儿戏剧"。[①]

艾尔莎·奥兰纽斯(Elsa Olenius)1943 年在斯德哥尔摩建立了名为"我们的剧场"(Vår Teater)剧团(剧团成立受到瓦德的创造性戏剧影响),是针对儿童和青少年的业余戏剧学校。"我们的剧场"最光辉的时候一度接近8000 名成员,分布在斯德哥尔摩周边的 14 处剧院和 45 处小规模的戏剧空间。现在,"我们的剧场"被纳入了斯德哥尔摩课外文化学校的一部分。剧团所从事的是由孩子们参与创作与表演的儿童剧。

另外一个历史久远的剧团是"悬丝戏偶剧场"(Marionetteatern),它是瑞典的第一个戏偶剧团,也是瑞典第一个永久性儿童剧场。该团是由戏偶形象大师及导演迈克尔·麦斯克(Michael Meschke)于 1958 年建立,直至1999 年,他本人一直担任剧场的艺术总监。从 2003 年开始,"悬丝戏偶剧场"成为斯德哥尔摩大剧院的一个组成部分。

丹麦哈德斯利夫地区的姆伦(Møllen)剧团可以说是斯堪的纳维亚儿童剧场发展历程的代表性案例。该剧团于 1974 年成立,并在早期就发展出一系列表现形式,使虚幻和现实交错,让表演者与孩子互动。姆伦剧团一直不断地发展,并且创造出一套自己的表演艺术形式。

丹麦的儿童剧场水平总体较高,拥有众多戏剧社团。据说,丹麦三分之一的戏剧观众是儿童。丹麦儿童剧场享有很高的国际声誉,这归功于它自

① 在网上可以找到与乌斯登工作相关的英语文献和视频。

身崇高的艺术品质,同时也是因为它完全贴近儿童——认真对待儿童。"38号儿童剧团"(Teatret Gruppe 38,成立于 1972 年)就是一个成功案例,他们近年来巡演世界各地,获得巨大成功。

在挪威,文化部很早就将儿童剧场纳入剧院机构的工作议程。所有剧院必须编排上演儿童剧,这些儿童剧是什么样的儿童剧呢? 让我们研究一下它们的剧目选择,就能略知一二了。70 年代的发展趋势以创作新的戏剧形式和新剧本为主导,而近年来的发展方向则是取材经典剧目和演出。儿童文学家托比杨·埃格内尔(Thorbjørn Egner)的戏剧作品可谓一枝独秀,比如《豆蔻镇的居民与强盗》,是当时主流的儿童剧场并反复排演。一些经戏剧性改编的童话故事和儿童文学也时常出现在剧院舞台上,如:童话故事《小红帽》《白雪公主》《灰姑娘》,儿童文学《彼得·潘》《丛林故事》《长袜子皮皮》和《屋顶上的小飞人》。近年来,创新剧目与创新形式的呼声越来越高,但剧院机构的倾向仍然以选择"经典"儿童剧目为主。原因之一在于家长出于开销上的考虑会在可以选择的条件下更倾向知名剧目。

在挪威,将儿童剧安排在剧院的大剧场里上演是很平常的事。但在近几年,我们很高兴地看到了越来越多的小型儿童剧和在剧院里的小剧场演出的儿童剧目。在这里,观众和演员的距离很近,观众和舞台空间关系也因此增加了其他可能性。我们可以说,这类演出是以孩子为前提的。近距离要求演员以另一种方式存在、以另一种方式和观众交流。现在也存在着一种新崛起的针对三岁以下婴幼儿的舞台艺术和艺术交流趋势,灵感汲取国际项目"闪光鸟"[①]。

① 访问以下网址阅读更多关于"闪光鸟"项目:http://www. dansdesign. com/gb/articles/index_oslo. html。

TIE 教育剧场

有一种戏剧形式必须提及，它把舞台戏剧艺术和戏剧教育结合起来：教育剧场。这种流派最早出现在 20 世纪 60 年代的英国[1]，它是一种独立的戏剧类型，在学校或幼儿园里巡演。一个教育剧场项目（TIE programme），包含演出和不同形式的工作方法。它具有一种融合形式，演教员直接将参与者融入项目中的不同部分。前置工作坊和课后工作坊，常成为整体戏剧工作的一个组成部分。在 TIE 进行过程中，集体创编的过程最重要。有时我们也会用到专门为教育剧场所编写的台词和剧本。在挪威，教育剧场的开场最常见的是基于项目（TIE 剧团社很少见）。很多人的工作灵感取自自己的 TIE 课程考试项目[2]，他们把作品进一步发展，并带到学校巡演。不同于其他针对校园的戏剧形式，教育剧场有一个区别：它每次只跟一个班级进行工作。在中国，教育剧场是一种全新的戏剧类型。据笔者所知，中国第一个教育剧场作品是由抓马宝贝儿童教育培训机构（Drama Rainbow）于 2010 年在北京原创的《约翰·柏兰托》（John Balento）。[3] 在上海，迈入教育剧场

[1] 更多有关 TIE 的信息，参见第三版《通过剧场而学习》（*Learning Through Theatre*，Jackson and Vine，2013）等相关书籍。

[2] 关于这种戏剧形式的课，可以在奥斯陆城市大学（Oslo Metropolitan University College）和西挪威应用科学大学（Western Norway University of Applied Sciences）看到。西挪威应用科学大学的"教育剧场/应用剧场"单元是英语授课。至 2019 年春季，已有来自上海的 29 名学生以及其他国际学生参与了学习。

[3] 继《约翰·柏兰托》之后，抓马宝贝又创作了六部教育剧场作品，其中四部作品由克里斯·库佩（Chris Cooper）撰写，它们分别是《另一面的我》（*The Other Side of Me*）、《箱子屋》（*The Box Room*）、《做妈妈》（*Making Mummy*）和《弃儿》（*The Foundling*）。除此之外，他们还基于英国伯明翰 Big Brum TIE 机构的相关作品创作了《灰》、《巨人的拥抱》（*The Giant's Embrace*）。抓马宝贝的艺术总监曹曦担任了这五个教育剧场作品的导演。

领域最重要的一步是上海戏剧学院对于 TIE 模块的研发。[①] 中国在教育剧场领域的研究对该领域的发展具有重要意义。目前,笔者能够提及的相关研究资料仅有郑丝丝撰写的、研究戏剧教育和应用剧场的硕士论文。[②]

有关儿童剧场的迷思

在大致了解过儿童剧的理念、发展方向和表现形式之后,我们深入学习一下维薇卡·哈格奈尔(Viveka Hagnell)在 20 世纪 80 年代初提出的有关儿童剧场实践的重要研究。这项研究至今仍然很有意义,尽管其中的案例已经是几十年前的事情了。哈格奈尔总结记录了成人表演儿童剧的十二个迷思,这对于我们戏剧教育工作者而言是非常有学习价值的。我们简析其中的十个迷思。[③]

迷思一:儿童在剧院中想看的是简单娱乐

研究表明,少儿在体验过参与性强的戏剧之后对于简单娱乐性的戏剧就基本丧失了兴趣。但同时,戏剧不应该变成枯燥的教育法,娱乐性不

① 自 2014 年起,教育剧场成为上海戏剧学院戏文系戏剧教育专业中应用戏剧学习的一个组成部分。该专业部分本科毕业生在其毕业论文设计与答辩中展示了各自创建的教育剧场作品,迄今为止共有七部,由戏剧教师徐阳担任导师。这七部作品分别是:《班·骆维特》(Ben Lovett)、《狩猎》(Hunt)、《科洛西姆》(Colosseum)、《真实》(Reality)、《蝇王》(Lord of the flies)、《我们》(We can be us)、《拯救》(Saved)。其中最后一部作品出自爱德华·邦德之手。
② 《教育剧场(TIE)和引导者角色》(TIE and the Facilitator's Role,2015)研究论述了教育剧场在西方国家的发展及其在中国的应用。
③ 这里的简析有一部分来自对哈格奈尔本人见解的总结,也有一部分是笔者自己的思考。哈格奈尔的第六个迷思和第十一个迷思不在本书简析之内,它们分别是:儿童剧场证明解决日常生活中的问题是多么的简单;巡演戏剧是儿童剧场的显灵咒语。

应完全抹杀。认为伟大的艺术不可能成为优秀的教育法的观点是荒谬的。

迷思二：儿童观众大笑与欢呼代表演出的成功

哈格奈尔在这里所针对的是那些以观众席上的欢呼与大笑来衡量演出成功与否的戏剧评论。她指出，欢笑的功能是减缓张力，或者是阻挡忧虑情绪进入的安全阀门，有时是幸灾乐祸的表现。而在平静和专注的气氛下，一场演出也可以给观众带来莫大的艺术体验。与观众夸夸其谈并不一定代表演员与观众实现了良好的交流。

迷思三：儿童剧与成人剧不同，因为前者要求持续的热闹与情节

很多儿童剧场艺术家都认为儿童观众需求的是快节奏，否则他们将会感到无聊。然而，哈格奈尔的研究表明，儿童剧中的事件通常过多而节奏过快。孩子感到无聊不是因为戏的节奏慢，而是因为他们没有跟上戏的进度——或者是因为戏的内容没有关注到他们。一场演出不会因为演员在舞台上一刻不停地忙进忙出而变得精彩，小孩子需要时间来捕捉、进而代入新的人物形象。成人可借助自己丰富的经验参照来理解各种印象，儿童则需要更平缓的节奏才行。

迷思四：当代的儿童剧是与观众的对话，必须调集孩子们的积极性

但事实上，观众直接掌控戏中事件的发展是很少见的。所谓调集观众的积极性似乎大都是为了做而做，孩子们的表述也大都是对于演出本身原本就包含的内容的一种肯定。如果我们真心希望一种开放式的表演风格，那么我们就必须认真对待所有提议。剧中的互动要求演员能够基于现场的

倡议和即时的状况做到即兴发挥。[1]

迷思五：优秀的儿童剧具有深邃含意

这当然是好事，但问题是这个启示能否顺利传达给儿童观众。关于含意的传达，哈格奈尔列举了十七条常见阻碍：

1. 含意的表达方式过于抽象，只是通过台词与歌曲。

2. 含意与整体设定没有融合到位，而是出现在关键事件之外。

3. 对于观众群体的年龄、经验背景、兴趣和理解预判错误。

4. 剧情发展过程中，某些细节过度得引人注目，使得观众的注意力偏离主线。

5. 过多的事件同时发生，缺少对观众注意力的引导。

6. 过长的语言形式的表演。

7. 同情与反感把握有误。

8. 戏剧作品未能达到观众的期望值所产生的干扰。

9. 受到令人恐惧的元素阻碍，主导了（不佳）观看体验。

10. 含意本身不清晰（比如，发生的事情过多）。

11. 角色过多，无法理清；或者出现多次一人分饰几角的情况。

12. 缺失一个能让孩子代入的核心角色。

13. 表演时间过长或节奏感差。

14. 节奏过快，观众跟不上剧情发展。

15. 演员不理会观众给予的回应，观众因而感到恼火和失望。

16. 剧中内容与形式之间有冲突，戏剧的各部分缺乏统一的导向。

[1] 这是教育剧场中的很重要的一块，也是开展教育剧场的前提。在低龄儿童剧场的工作中，这也至关重要。参阅 Böhnish(2012) 与 Hovik(2015)。

17. 含意本身对于观众而言很费解。

迷思七：无需成人的介入，孩子会自然而然地把剧中的经历与现实生活挂钩

不一定。我们发现，剧中与孩子的现实生活连接点越多，孩子就越有可能把剧中的体验与自己的现实生活中的经历联系起来。如果我们希望孩子能够区分和理解不同的场合与情境，那么他们必需有成人的帮助，这些帮助应有条理地进行。前置工作坊和后续工作坊可以有效地帮到我们，但对于材料的选择要求很高。一个工作例子是"从文本到剧场"，它经常用作于孩子看演出之前的准备工作（例十　狮心兄弟，和例十四—7　在一个仲夏夜之梦中，这两个工作坊创作之初是以服务剧场观摩为目的的）。而之于教育剧场形式来说，老师可以采用后续工作坊的模式，以延续之前的教育剧场项目。

迷思八：儿童观众能自然而然地联系自我进而代入剧中的儿童角色

儿童观众对演员所扮演角色的代入，就像他们代入洋娃娃的身份那样简单。而且他们往往倾向认同强大的角色。儿童在观剧时也会变换角色和代入不同对象，从而经历角色认同的变化和冲突。如果孩子强烈地代入了角色，随后角色经历了巨大的困境，那么会给孩子造成情绪认知困难。

迷思九：儿童剧应该"友善"，应该杜绝诸如悲伤与恐惧之类的复杂情感

哈格奈尔指出，强烈情感的表现是利还是弊取决于它能够提供多大的操作空间。很多剧团都认为情感的推敲是很重要的，并利用童话故事来尝试面对这个挑战。童话故事中的一个要素是：成功是很难的——障碍重重、长路漫漫。在某些类型的表演中，复杂问题的解决被过分地简单

化了。

迷思十：世上没有怪兽，童话剧是骗小孩的

20 世纪 70 年代，极端左翼主义尤为主张这一观点。随着时间的推移，人们的态度有所改变，童话历险依然在剧场中广泛使用。至于这是为了把孩子从现实中转移，还是利用乌托邦的神力赐予孩子一些愿景，哈格奈尔认为这是一个现实的论题（对比苏联时期的剧目辩论）。学者布鲁诺·贝特尔海姆（Bruno Bettelheim，1991）对此有所探讨，可以作为参考依据。他曾研究过儿童如何借助和运用童话历险故事进行身份认同。

迷思十二：偶戏自有一套规则

哈格奈尔指出，在演员与观众之间保持联系的问题上，偶戏其实和其他类型的戏剧一样，遵循基本相同的规则。偶戏对于儿童具有强大的吸引力，这是由于它所能产生的视觉效应，以及它有违"自然法则"的表演属性（比如，偶能在天空中飞，偶没有头还是能讲话，等等）。但同时我们需知，若想要保持观众的兴趣和注意力，与他们的目光交流很重要。

从教学法角度而言，戏偶是极佳的辅助工具，因为它创造注意力，更不用说它所创造的快乐。作为儿童自己的工作任务中的手段，偶还具有一项特殊的功能，因为很多孩子觉得用偶表达事物比用自己的肢体要容易。

婴幼儿剧场研究简述

三岁以下的婴幼儿剧场在哈格奈尔的研究时期还未出现，而进入 21 世纪之后，它逐渐发展成一个重要的领域。这是一个新的研究对象，有趣的是，很多来自戏剧学科的学者都投入到该领域的先锋工作中。西姆珂·伯

尼施(Siemke Böhnisch，2012)就是一位婴幼儿剧场的研究者。她关注演员面对小观众的过程中所经历的挑战；她举例这些小家伙的存在感和他们作为观众的特殊方式，以及这些是怎样影响剧情的。伯尼施运用德国戏剧研究专家艾利卡·费舍尔·李希特(Erika Fischer-Lichte)的反馈回路(feedback loop)概念，这个概念描述的是演员与观众之间在演出过程中所产生的交互作用，尤其关注那些没有计划、也无法计划和控制的过程。伯尼施还研究学习了这些不同的过程是如何发生的、它们是如何被其中的人所掌控的。她提出"掌控战略"和"阿德赫克特定战略"，以此为出发点来研究剧场表演。至于儿童观众，她既从单个观众层面研究，也从群体观众层面研究，陪同的成人观众对剧情和儿童观众的影响也是她研究内容的一部分。

莉莎·霍威克(Lise Hovik)的研究与她自身从事的艺术工作紧密相关，她的出发点正是一个面向婴幼儿观众的剧目《红鞋子》。霍威克(2015)探讨了剧场事件发生时的不同方面，她着重探讨了演员与观众的共同存在感在儿童剧场中的作用。在理论研究方面，霍威克也借助李希特的表演美学作为基点。

上述这两个研究项目带给我们关于婴幼儿剧场的洞见，相信也会对大孩子的剧场产生影响。在 20 世纪 80 年代，哈格奈尔以从业者的角度表明了儿童剧领域存在的诸多迷思。而如今这些迷思仍然广泛存在。对于"儿童剧不能承受之轻"的焦虑是可以理解的。

一场儿童剧演出后的探讨

我们现在该做些什么呢？我们尽可能多看一些儿童剧，带着哈格奈儿提

出的那些迷思，用敏锐的眼光观察观众和演员的互动。我们讨论，向我们所经历的事物发问，并思考透彻。如果我们并非完全理解或者完全喜欢，我们找找原因，但也要记得，儿童的目标群体是孩子们。几个提问：

□演员/剧组想用此达到什么目的？（如果你不知道，可以猜测一下）

□他们有无达到预期的目的？

□他们以怎样的方式去联接孩子？他们严肃认真地对待孩子了吗？

□演员与观众之间的互动是怎样进行的？

□形式与内容是如何结合的？

□戏中有观众可以代入的或者感兴趣的角色吗？

□什么给人印象深刻？

□吸引人之处和扣人心弦之处是什么？

□观众足够成熟且能理解故事了吗？还是他们被低估了？

□有没有具有含意的瞬间？

□如何才能使这部戏在演出结束后仍然保持启发性？

剧场体验能促使孩子自己创造的欲望，我们发现了很多这样的案例，但是孩子并不总是能被成人预先的猜想所启发，比如一些戏剧性的内容或是充满英雄气概的角色。有时，比如像布景或哑剧式的行动等形式元素就能导向充满创意和戏剧性的构建游戏。戈斯（Guss）在她的研究中对此有所证实。她的研究涵盖不同内容，其中包括这样一个案例：两个孩子共同经历了一次剧场体验，而在演出结束数天之后的一次戏剧性游戏中，先前的戏剧体验所给予的启发转变成自己的艺术实践（Guss，2001）。

很重要的是，作为戏剧老师的我们给孩子创造体验优秀儿童剧的机会，也将儿童剧结合到我们自己的工作中，以作为未来可使用的素材。

 戏剧概念

鼓宣团	利用空间
报纸剧场	拼贴
独立剧团	剧院机构
互动剧场	流动剧场
剧目	教育剧场
教育剧场项目	反串

任务

角色构建

基于例十二，和你的同事或伙伴进行一个工作坊，逐渐发展出一个角色，这个角色将在以后和孩子工作的时候用到。在此之外，还能再增加一些小角色，以发展出一些"古怪"的场景（参见例十三）。

儿童演出

基于"从联想到游戏"的方法（参见例十三），尝试和你的同学或同事一起创作一个短小的演出，观众群体是你所授课的幼儿园团组或者你自己班

里的同学。

例十二　一个古怪的人

这个练习的针对对象是戏剧工作任务的引导者。你可以与一组同事或是其他人员共同完成这个练习。

我们将要创建一个角色,这个角色可以在你未来和孩子们共同工作的不同场合中用到。[①] 很多人肯定都曾经历或尝试过运用手偶或指偶作为固定的讲述角色:一个朋友戏偶(那只总是健忘的小泰迪熊,或者总是竖着耳朵的兔子)。现在,你要尝试创建一个由你真人扮演的角色:一个你偶尔可以进入扮演的角色。当你完成这个角色的创建时,你也就做好了面对孩子们的准备。

工作任务中的不同阶段

角色看上去如何?

找一套服装(最好出其不意或奇怪一点)。

你想当女性还是男性,还是取其之间? 也许你想当一个大孩子? 通常情况下,我们是先得知角色,之后寻找服装,而这次我们反过来。

角色如何行动?

你肯定注意到这世界上存在着各种各样的走路方式,而你现在要做的是寻找角色的体态特征。穿上服装并多加尝试;敢于实验;不要急于决定,而是多多尝试不同的选择;来回走走;尝试站姿、走姿和跑姿等等。如果你有一些特别的发现,它可能会帮助你进入角色(柔和缓慢的行动,僵硬生涩的行动,外八字,膝关节呈僵硬状,手捋头发,鼻尖朝天或目光朝地,等等)。

① 这里所描述的是一个缩减版的独白项目,是笔者在苏格兰/丹麦戏剧教育家大卫·凯尔-莱特(David Keirr Wright)的启发下研发而出的。

角色如何说话?

坐在椅子上,大声朗读报纸里的一则短文(讣告、天气、读者来信)。尝试不同的读法,你更情愿用哪一种? 是宏亮的嗓音,深沉沙哑,还是单调尖叫? 做出选择。再把短文读一遍,思考一下,在发表短文评论时大声与自己对话。两个人一组,相互讲述自己的结论。如果你觉得自己的角色应该与你本人相去甚远,你就必须有意识地加工你的声音。

角色究竟是谁?

你们几个人一组,最好是五至六人一组,相互采访。采访人以你自己的身份提问,而被采访人以角色的身份回答,我们要琢磨的角色在采访的过程中不断发展、丰富。你即兴问答关于角色的信息:你叫什么? 多大年龄? 住哪儿? 做什么工作? 有家人、亲戚和朋友吗? 喜欢什么样的食物? 擅长做什么? 每周一晚八点十分你在哪儿? 这种提问可以持续十五至二十分钟。这样,你就会对角色越来越了解了。

回想角色最擅长什么?

如果你是一个菜农,也许你有个习惯,喜欢抠指甲或者总是谈论各种土壤和菜虫…… 如果你是一个厨子,你可能一闻到食物的气味就会闻香而去,或者随手就能搓出杏仁翻糖,或者总喜欢捋胡子…… 如果你是单脚站冠军,大概你会习惯性地伸出手臂保持平衡…… 如果你有一副音乐的耳朵,也许你走哪都带着小乐器…… 或者,你说话时总爱打拍子? 如果你碰巧爱好打油诗,你可以引用几句…… 或者直接给别人说的话加韵? 如果你是侦探,那或许多疑,仔细端详别人,用手指掸灰尘…… 诸如此类。

你给别人讲故事

你的听众群体其实是儿童,但如果你的角色把儿童听众当作大人来看,

那也不错。故事内容可以很日常——重要的是你(角色)用何种方式来表述故事。现在,你可以和同事尝试一下。

你可以事先自问

这个角色是不是总爱不停讲述自己曾看到过的事件(一个观察者)?是不是总是遭遇那些自己无法理解的经历?是不是一个总爱多嘴或者爱泄密的人?选择角色的一个主要性格特征,这个角色就会变得生动、独特和引人入胜。

结果呢?

找到角色了吗?角色可行吗?如果不完全可行,可以借助他人的帮助换一个类型再试试。集体工作可以帮助每个人寻找各自的"古怪人"。找机会在小观众面前表演一小段,片段不需要很长时间(大概五至六分钟)。也要考虑好如何用某种仪式来实现角色的进入和脱离。

如果你喜欢自己的角色,而且他也能吸引孩子们的注意力,你肯定会在今后的工作中多次利用它。如果反响不是很好,你也不喜欢这个角色设定,那么可以尝试创建一个新的角色。角色的有效性是很重要的——也可以借引他人的想法和主意。

创造这个角色的目的是什么?

☐中断幼儿园或学校教室里的常规。

☐激发灵感,唤起想象力。

☐向孩子发问,向世界发问。

☐通过本末倒置的方式"挑战"孩子。

☐代入、成为一个通常遇不到的人——可以是成人,也可是孩子。

☐使孩子以全新的方式观摩、聆听和体验。

☐唤起好奇心与求知欲。

　　我们要杜绝的是,把角色创建成了另一个老师！这个角色向孩子们发问,但从来没有"正确答案"之说。角色的与众不同之处,恰恰是在于他有看事情的不同角度,有其他的本领,了解幼儿园和学校教职工不知道的东西。一个额外的挑战将存在于当我们把角色带给年纪最小的婴幼儿的时候。这时候会发生什么？ 我们必须做的是什么？ 孩子们会怎么做？

　　去创作和扮演角色总会伴有即兴的部分。随着时间的推移,这将会给你带来具有价值的表演训练和(但愿会有的)快乐、有趣的和儿童一起度过的经验。而事实上,你所做的俨然是一个微型的互动剧场了。

例十三　一把椅子,一部电话,一张纸

从联想到表演

　　这一策略最初是由萨特科夫斯基(Szatkowski,1985)提出并发展而来,多用于青少年群体。我们通过工作方法去探究年轻人究竟对什么感兴趣,这对于没有表演经验的年轻人而言是一个非常结构化的引导方法。萨特科夫斯基也研发出另一类似的方法,用来创作简约型的微型剧场片段,但它的要求更高。他论及并尝试以戏剧排演作为教育戏剧的工作方法。如果是成人与青少年共同参与,我们可以把大家分为三至四人一组。

- 首先,随意布置一个简单的布景,比如:一把椅子。椅子旁边的地板上有一部电话机,听筒没有复位而是搁在地板上(或者是一部手机,手机盖和电池板散落一边),椅子上有一个纸团(或者椅子干脆就倒在地上)。

 其他建议:一个翻倒在地上的书包,书本翻落一地,一副耳机和一袋开了口的方便面;或者一块大石头,一顶脏兮兮的女帽,一只童鞋和

一个手电筒。①

- 现在,每位参与者开始联想:这是谁的地方? 换句话说:是谁刚刚离开了这个地方,留下这么一团糟——发生了什么?

- 每个小组的每位参与者各自向大家讲述自己的故事版本。之后,每个小组都进入逐步的商讨。第一步是大家要选定一位主要人物和事件,可以采用一个组员或多个组员的不同联想中的元素。

- 下一步是挖掘一下人物。每位组员轮流讲述这位主角的某个信息,可以进行五至六轮。之后,我们添加主角的个人信息(年龄、居住区域、婚姻状况、职业等),性格(紊乱、憎恨、嫉妒、幽默等),习性与恶习(抽烟、咬指甲、午休等),爱好(冰激凌、蓝色、摇滚),还有不喜欢什么。在这个过程中,如果不同意他人的建议,每位参与者都有否决权。而这位行使否决权的组员则必须给出一个新的建议:"否决! 他不是无家可归者。他是一个鱼贩子。"这个环节的关键不是花费大量时间进行讨论,而是亮出各自即兴的想法与联想。之后,每个小组需要决定扮演主角的人选。

- 首先,小组成员达成一致,确定主角所要经历的一个事件,它将会使我们更加清晰地了解这个主角——他甚至可能会让我们感到惊讶。片段中需要包含一个矛盾或是挑战主角的情形;主角会与一两个配角接触;小组也需要从组员中推选出一位导演。在继续下一步之前,

① 布景的目的是启发参与者的联想。椅子、电话和纸团会打开很多不同的思维通道,比如:它并没有指定这里主要人物的性别。选择布景的时候要注意,有些道具的使用——单独或结合使用——会有不同的联想效果。比如:一瓶翻倒的葡萄酒和女人的内衣,或者一把枪、一个士兵的头盔还有一封信,或者一辆损坏的自行车和一顶帽子……类似的道具组合会很具引导性。如果你希望左右戏的发展方向,就可以通过道具与道具的结合来实现。

小组也需要决定不同角色之间的关系，为什么他们要在这个场景里相遇。

- 现在，我们要关注配角的创造，但首先要决定这些配角由谁来扮演。之后，这些配角以角色的身份接受采访提问，比如：你住在几楼？弯腰把上身伸出窗外是什么感受？提问的人以联想的方式提问，而回答的人以联想的方式回答。我们可以就个人信息提问，也可以就性格特点提问。

- 当不同的角色获取了足够的有关自己角色的信息之后，小组便可以开始讨论道具与布景的事宜。事件场景应该是什么样子的？需要什么布景和道具？这里提倡大家使用简单的布景和道具，避免场景中充满太多细节。把需要的家具和道具摆放到位，如果小组和导演同意，也可以使用一些简易的服装。在第一次即兴表演之前，必须决定一个事件的开局，最好也能决定第一句台词。

小组的成员们走进不同角色开始表演，而被组员推选出来的导演（们）密切地关注着。演完第一遍后，首先由演员先说说刚才的演练进行得如何。之后，导演从局外人的角度发表看法：哪些是易懂的，有张力的，演得出色的；另外，哪些是混乱的，模糊的，乏味的。这个片段是想说些什么？说清楚了吗？主题表现出来了吗？哪里表达得过分清晰，哪里又是过分模糊？过度表达与太过模糊同样糟糕。如果表演与导演的经验不足，要想给出具有建设性的意见和指导并非易事；但每人总能带来点想法。然后，根据大家的提议和指示重新排演。表演过程中不需要过多的言语，动作能够表达很多内容。尝试不同的演绎版本，利用好空间。不要惧怕停顿和沉默。利用好眼神和模仿、近距和远距、声音特性，等等。戏剧的结构很重要。高潮点在

哪里？戏剧张力的曲线是一直在爬升，还是一开始就充满张力？

经过多次排演、修改与精加工，小组已经做好了对外展示作品的准备。他们即将迎来来自其他小组的新一轮充满价值的、针对演出本身也针对主题的反馈。

如果目标群体是十岁以下的孩子，则不宜分组，而是采用集体的形式，以便老师作为助手和引导者，支持着整个过程的发展。最好选用不受限制、能带来不同联想的布景，我们第一步使用的布景也可以直接使用。

第五章　艺术教学法和戏剧

我还没有学完，我愿了解更多。

我时刻准备着改变自我，调整自我，前

移我的地平线。

我愿聆听你的诉说。

　　　　——亚历山德拉·库尔霍·安多

里尔（Alexandra Coelho Ahndoril）

什么是艺术教学法？

　　长期以来，人们将普通教学法和科目教学法加以区分。前者归属于教育学，而后者则与各门不同的科目直接相关。最近几年，艺术教学法[1]逐渐成为一个重要的概念。除了结合不同的学习理论和发展心理学理论之外，艺术教学法还要基于不同艺术学科自身的学科语言（Nyrnes，2006）。[2]

　　教学法是有关教学的研究。基于具体学科的实践和理论，我们对于教

[1] 该概念是挪威艺术性研究的核心概念，该概念的中文译法由本书审校者郑丝丝建议。

[2] 西挪威应用科学大学的阿斯劳格·纽尔内斯（Aslaug Nyrnes）教授是这一领域的先锋者和推动人。

学法的理解广义包含教学的内容、意图和方法。艺术教学法包含以下几个层面的内容。

首先，在艺术教学法中总是从具体的内容出发。就像诗朗诵者知道在一首十四行诗中如何利用节奏——不同于自由诗的节奏；或者像吉他手一样，有时弹大横按，有时切换不同指法组合；或者像教师进入角色的时候用轻声细语、小心翼翼地说话、表演方式，以抓住大家的注意力；又或是用响亮却冷酷的声音以渲染情境所需的恐怖感。

其次，艺术教学法离不开学科本身的传统和理念。老师需掌握大量的表达形式并有能力运用它们，用它们来实现交流。通过各艺术的不同形式，艺术学科技能，艺术学科传统，以及艺术学科表达形式，发展出能够辨别细微差别的眼和耳。一个老师必须要能够看见、面对、提炼细节。

第三种是言语表达。即如何口头表达、讨论探究以及书面表达不同的艺术形式。具体的艺术性细节处理发生在艺术形式本身的材料和属性中，比如戏剧，是通过声音、肢体和空间。细微差异和细节，通过精准的语言来展现。因此，通过学科语言进行不同表达，须借助听、读能力上的微妙差别。通过表述和表达，我们能同时在美感经验之外和美感经验之中获得反思。

通过运用具体内容、传统和理念以及言语表达，我们能以一种新的方式为艺术学科辩护。细节之处的准确度是艺术学科的核心，那代表了专业。学会读懂细节意味着学会理解多样性，这是为了发展对差异性的尊重。

针对学生来讲，在学习过程中通过领会老师的手势、肢体语言、眼神、口语、文字进行表述和表达，他们也发展着这些能力。

现在，我们将走进戏剧教育的不同方面——也是这门学科的思考领域，帮助明晰对戏剧学科的认识。在实践中，具体的侧重点取决于老师的实际

工作条件和对象。

戏剧学科

戏剧的特别之处在于戏剧是一种身体的表现，学科涉及复杂的交流过程。我们的工作通过形式来完成，有形式上的意识是我们工作的前提。

但事实上，用语言来描绘这个学科是很困难的。学科需要发展具体的方法来表述和描述。学科术语和用辞非常重要，它帮助我们围绕学科、通过学科开展交流。这不仅是为了学科领域范围以内的交流沟通，也针对学科外部的（对家长，其他学科领域的同事、官员和政客）的交流。长期以来，这也是学科发展最头疼的问题：对专业术语发展的不重视、混淆地运用和含糊不清的理解。这也许能够解释为什么存在着对专业的迷思和偏见。在过去的十几年，这种情况有所好转。科学研究和优秀的学科文献——既有来自斯堪的纳维亚的，也有来自英语国家——增强了术语的可靠性和准确度。①

戏剧学科的外在表现形式是演出。根据西方传统，每年都会举行圣诞节演出和夏日演出季。但这些并不总是以孩子本身为前提而且往往缺乏专业性。不断增强的专业美学意识令我们更加重视外部形式和内容之间的关系，给以儿童为出发点和前提而创造的舞台呈现带来了新方式。戏剧教育工作者的水平得到提升，也让他们有能力创造出既能融入孩子的参与，也不失学科专业品质的专业演出作品。学科优势一直在被证明，并且潜力巨大。但针对这个领域的探索研究，从幼儿园到博士课题阶段，

① 希弗拉·舍曼（Shifra Schohnmann）编著的《教育剧场/戏剧之重要概念》（*Key Concepts in Theatre/Drama Education*，2011）针对概念研究和概念澄清做了一次有意思的尝试。

依然很少。

亲身体验戏剧

在戏剧中,亲身经历是关键。这也是艺术教学法中的一个重要元素。单凭理论知识还不够,即便你拥有普通教育的教学经验。我们需要的是作为一位参与者的自身体验,只有这样,我们才能真正理解每一个(教学)过程的进行,从参与者视角体会过程是否奏效。戏剧老师需要记录自己以便进行反思,这也有助于未来教师自己设计、执行教案或评估戏剧的工作。老师也应发展锻炼自身的即兴能力,因为即兴创作是教育性戏剧工作的根本。学习该专业的大学生体验到这个学科的两面:作为参与者(通过练习、戏剧过程和剧场作品);带着元视角来体验,观察、反思活动的教学性。

戏剧的学科地位

在许多国家,戏剧暂时没有被归入学校传统必修科目中[①],也没有固定课时。当今它在基础教育阶段主要作为一种工作方式和交流形式。而戏剧在幼儿园里的存在形式和功能基本相同。

戏剧在基础教育体系中的这一地位也赋予我们——从事戏剧教育的人——一个艰巨的责任,那就是努力实现戏剧学科的"合法地位",阐明它在中小学和幼儿教育中的功能与需求。奥德·贝里格拉芙·赛博(Aud Berggraf Sæbø)曾研究过个体性学习和集体性学习之间的关联以及戏剧学

① 目前,只有澳大利亚、爱尔兰和冰岛已经把戏剧纳入了课程大纲。但同时,也有不少国家在大学中优先考虑戏剧。所有师范类专业的学生会必修教育戏剧的课程,同时能进修进阶课程。其他学生可以报读戏剧和应用剧场本科专业,还可以在这个领域读研究生继续深造。

科在学校的地位（Sæbø，2011）。

从哲学、教育学和社会学类的文献中，我们可以找到对戏剧实践的支持，这些间接对戏剧的学科地位产生影响。[①] 戏剧的学科地位直接与戏剧的根本教学意图相关，这些我们在后面会再谈到。

戏剧学科的意义

长期以来，业内人士相信戏剧学科的作用，这深深影响着学科氛围。这种"信任"对于业外人士而言有时会显得盲目，但他们的怀疑态度有时也是可以理解的。随着戏剧学科的不断变化与发展，上课的形式与内容之间的侧重关系也随之改变。在某些历史发展阶段，提供跟参与者个性发展相关的体验是学科的侧重点。而今天的侧重点在于艺术形式，并强调知识和洞见是在内容和形式相互关联起来以后才会发生。

戏剧学科的价值很难评估，尤其是涉及参与者的体验、知识量和戏剧性体验这些实验指标，就算被评估出来，也会有人对此抱有怀疑态度。不管怎样，只要我们的测量对象是儿童，凭一点就会带来一系列阻碍。这类工作首先非常耗时，需要一组固定的观测对象。戏剧课本身还不是必修课，这就使评估的执行难上加难。国际上也有采用定量研究方法，来评估戏剧教学对学习潜力的影响的案例。[②] 在我们争取戏剧学科成为基础教育必修课的努

① 比如：本雅明为工人阶级编撰的儿童戏剧（参照第四章），杜威的教育思想与从艺术中获取经验（2010；1980），维果茨基的游戏理论和对于培养艺术审美的观点（1976；1978），弗莱雷的对话和辩证法（1968），等等。

② 澳大利亚人约翰·卡罗尔（Carroll，1986）研究了澳大利亚学生在戏剧学科和其他学科中的语言技能。约翰·萨默斯（Somers，1996）研究了教育性戏剧如何影响学生在戏剧课中和其他学科中的学习。安妮·班福德（Bamford，2009）领导了一个较大规模的国际研究项目，课题是艺术学科在学校教育中的重要性，研究获得很多关注。

力过程中,这类研究结果的贡献是不应该低估的。这类实验结果比起在幼儿园或者校园开展的质性研究,往往会带来更积极的社会影响。西挪威应用科学大学在 2008 至 2010 年期间参与欧盟教育委员会 DICE(Drama Improves Lisbon Key Competences in Education)调研项目,来自 12 个国家 5 000 余名 13—16 岁的青少年参与其中。该项目的研究成果表明,青少年终生学习的五大关键能力都有加强[参考亚当·西伯利(Cziboly),2010 和库珀(Cooper),2010][①],实验证实校园中的戏剧/剧场活动有正面积极的作用。

　　戏剧学科的意义还体现在老师的个人研究。在小组工作时保持观察态度,用带有反思和批判的眼光来对待,并和同事们多进行经验交流。我们必须要锻炼我们捕捉信息的能力——那些孩子们在戏剧工作、剧场活动过程中以及课后通过交谈所输出的信息。

戏剧学科的发展

　　长期以来,戏剧老师们把精力都过度集中在学习新方法与新练习上。大家忙于参加不同的相关课程,聆听各种新出炉的想法,随即将它们付诸实践尝试。但后来,新的需求要我们从历史发展的角度来回顾戏剧学科。戏剧学科是怎么开始的? 它经历了怎样的发展历程? 是什么导致了新理念的产生与成长? 在 20 世纪 70 年代末和 80 年代初,有关戏剧专业的历史性描述相继出现(如 Bolton,1984)。这些文献对于戏剧老师的职业认同而言具有重要的意义,它使老师能够反思自己的理论与实践的根基。儿童戏剧的历史发展对于理解戏剧学科也发挥了重要作用(Hagnell,1983;McCaslin,

① DICE 研究的五大关键能力:用母语交流、学会学习、社交、创业精神和文化表达。参考 DICE 研究报告 www.dramanetwork.eu,有多种语言版本,其中包括中文。

1987；Morton，1979）。此外，戏剧老师还能在历史学、戏剧学、美学理论、文化理论中寻找重要的素材。

作为一门科学学科，戏剧仍然是一个很年轻的科目。它有不足，但也有优势。它缺乏传统科目所具有的影响力，但它因此可以摆脱僵化机制的抑制，从而避免学科自身的研究和开发受阻。戏剧学科的学术界较小，相对来说，这使得整个科研领域便于学者们追溯和了解。很多国家级和国际性的合作机制都在努力工作，积极促进信息互换和交流，甚至为科研合作项目提供协助。①

1970 年以来，通过高等教育机构以及不断增加的科研机遇，戏剧学科逐渐在国际层面确立了自己的研究能力。如今，各阶段的学生都能获得基础研究方法的知识，在戏剧教学领域开展调查与研究。

戏剧作为"培育"方法

近些年来，"培育"的概念在很多国家的教育体系中引起了越来越大的关注。教育学学者柏恩特·古斯塔夫森（Bernt Gustavsson）提及三方面的相关背景：（1）快速的变化和未来的不可预测性所导致的当今社会发展的不确定性；（2）教育体系之主要目标的相关讨论：工具性学习还是全面性学习；（3）个人主义对比社会公民意识。

"培育"的概念可以从不同的方面去理解，而不再仅是一个死板的静态术语。这意味着我们必须根据自己所置身的实际情况去清晰定义这个概

① 这里列举两个戏剧领域的国际学术大会。国际戏剧研究机构大会（International Drama in Education Research Institute，IDIERI）——国际会议，每三年举办一次；国际戏剧/剧场与教育联盟（International Drama and Theatre in Education Association，IDEA）世界大会，每三年举办一次。

念。本章的开头引用了演员及作家亚历山德拉·安多里尔的一段话,描述了她从一个戏剧艺术家的角度是如何理解"培育"这个概念的。

丹麦戏剧研究学者伊达·克鲁格荷尔特(Ida Krøgholt)从经验和实践角度对"培育"作出了描述。她说"培育"包括"把握世界的能力和区分不同情感领域(比如感知、意愿或感情)的能力,使人能够根据这个世界所赐予的各种不同机遇而采取相应的行动"。[①] 她强调,"培育"描述更多的是一种发展,而不是简单拥有某种知识。这一点可以凸显戏剧教育的跨审美属性。

在戏剧学科中,"培育"可以被理解为亲身经历与经验。我们通过经验获取洞察、理解与知识,这其中也包含一个历史文化的维度。

作为戏剧老师在幼儿园或者学校教室里观察"培育"情况的时候,我们所关注的兴许就是每一个孩子和小组在实践戏剧课程中是如何向新的体验和知识打开自我,同时将自己已有的经验提升至更具深度和广度的洞见。

幼儿园和学校教室里的艺术教学法

现在,我们举例展示教学方面的规划与考虑能如何帮助我们在幼儿园和学校里做好戏剧教育工作。

规划工作的出发点可能各有不同:它可以是学校年度工作计划中的一个主题(比如:外国儿童、水、两栖动物、历险活动或者菩萨);它可以是一段有趣或激动人心的前文本[②](形式可以是一个故事,一则报纸新闻的标题,

———————————

① 克鲁格荷尔特有关"培育"的文献目前只有丹麦语版本。
② O'Neill(1995)运用"前文本"(pretext)的概念来定义老师在规划戏剧教案时所使用的初始材料。

一幅艺术作品，一张照片，一段音乐或视频）；它可以是小组中存在的一个具体问题（有关集体意识的、行为举止的或者情感的）；它也可以是大家想要学习的某种特定形式（形象剧场、舞蹈或皮影戏）。

目标和方法

我们应当时刻思考这样一个问题：我们为什么想要运用戏剧？我们应当评估戏剧的形式是否真正适合我们当前的这个项目或者为当前这个儿童小组所规划的课程。选择使用戏剧教育的总体目标之一是希望为孩子们创造一些挑战，并为他们提供一种可选的非传统的培养、学习和探索的机会。孩子们将会经历肢体、情感和认知方面的体验，不出意外的话也会获取新的理解与洞见。无论课程规划的出发点是什么，很重要的一点是仔细思考当前这项具体工作的短期与长期目标分别是什么。这些目标在课程规划阶段的后期可能会发生变化，所以在具体的规划工作过程中，我们也需要评估原先的目标设定，监督自己是否正在按照自己真正希望的方向继续。

在准备戏剧教案过程中的挑战之一是如何选择方法和方法组合，因为可能性很多，而有剧作法考虑的构架（dramaturgical structure）更会给课程整体带来重要成效。有些时候，工作方法已经被某些因素确定，这些因素可能是某个特定的工作内容、某些以前的经验或者事先设定的目标。而有些时候，我们则必须付出极大的努力才能规划出一节有机的、富有剧作法的戏剧课。当然，参与者自身的参与经验以及小组的规模大小和组成也会左右我们对于工作方法的选择。此外，所用的教室空间和其他外在条件也会影响到我们的选择和可能性。

即使所有的书面规划和其他课前准备工作完全就绪，一节戏剧课本身

并没有准备完毕。在课堂里、地板上，我们作为老师必须和孩子们一起即兴探索，从而继续发展课堂内容。我们接受孩子们的想法与反应，随时根据情况做出感觉正确的调整，随时评估进程中的工作，在感到必要时就马上中断原来的计划。即使是一个周密的课堂计划，它也不应成为拘禁我们的陷阱，而是为我们提供与孩子们共同进入创造性工作氛围的一种保障。一次又一次的实践表明，现实里发生的情况往往不同于事先的期望。但对于老师而言，工作中的这些不可预见性恰恰也使工作过程变得精彩有趣。我们时刻都置身于一个不断学习的过程中。

重要的开局

戏剧课的一个极为重要的部分是开局，它为孩子们的参与程度奠定基础。老师的任务很明确：寻找到这样一个良好的起点——它能汇集注意力，激发期盼心态与参与欲望，并逐步引导孩子进入虚构情境。我们经常提及"保护"——进入角色的保护（*protection into role*），指的是老师必须承担起责任，确保孩子不被扔进他们所不能掌控或忍受的情境里。提供保护的方式有多种，其中一种方式是"集体绘画"故事里的环境开局（如例八　白雪公主）。集体绘画时，孩子们并没有置身于虚构情境中，但他们有机会参与创建过程，从而对虚构情境产生一种犹如作者对于其作品的拥有感。另外一种提供保护的开局方式是"构建角色"，为了一步一步靠近虚构故事本身的创作，小组成员首先共同构建一个角色。第三种提供保护的开局方式是"创建空间"。在老师和学生之间达成了虚构协议（同意共同进入虚构故事）之后，老师可以直接进入角色（"教师入戏"）开始表演，并逐步揭开情境的面貌。当老师转向小组成员们时，很重要的一点是让那些迫不及待的孩子首

先发言,同时给予那些内心不安的孩子充分的适应时间。老师帮助孩子建立起对虚构故事的信任与信心,并通过亲身的参与和表演来保持这份信任与信心。还有一种提供保护的开局方式是通过运用事先收集的媒体资料(图片、地图、文字和音乐)共同发展出一部虚构故事。"Protection"在这里的含义其实远超出了传统的"保护"的概念,它还包含了为老师和孩子共同步入的戏剧工作坊创造*兴趣*和*动机*的意思。[①]

创建自己的教案

创建自己的教案是一项辛苦而艰巨的工作任务,但同时,能把自己的创造力和专业知识运用到这样一个充满思考与写作的工作中,也是一件具有激励性和重要性的事情。尤其当我们作为老师接手一个具体的学生小组的时候,为他们量身定制特别创作,让人感觉格外有意义。孩子就在我们眼前,我们思考什么内容能促使他们参与,他们需要什么样的挑战,我们对他们的期望值是什么,等等。如果老师对整个小组非常了解,但并没有与他们一同从事戏剧的经验,就很容易低估孩子的能力,并对他们的想法过早做出评判:"不行,那样不行! 那样的话,小杨会生气,小付会害怕,或者就是小谷全权掌控……"但我们也知道孩子的表现也可能会给我们惊喜。小组里最害羞的孩子可能会以大家最出乎意料的方式突然参与进来,那些平日过度活跃而且注意力不集中的孩子也可能突然间被深深地融入虚构故事中。当然,问题也可能随时出现。之后,老师逐步发展自己的一套建设性的教学方式——最好通过即兴表演的形式。在教案规划阶段,老师应当保持开放和

[①] 参考戴维斯(Davis,2017;第 4 章)关于"'进入角色的保护'和第二维度"的论述。

无偏见的心态,创造出一些富有潜力的情境,用它们来吸引孩子们的注意力,激发孩子参与集体创作与探索过程的欲望。

来!　共同创建一个戏剧教案!

通过一个实例,通过你(读者)我(笔者)之间的一次虚构对话,笔者将尝试描述备课规划阶段中老师潜在的工作流程。当然,规划课程的方式与方法很多,下面仅是一种策略的一个例子而已。但要点是,把"教学反思"作为前提纳入教学规划阶段,我们不应总是根据惯例做事,而是每一次都保持"新鲜和新颖"的状态。

我们(你和我)一致同意,教案的开端可以各不相同,但它是一个至关重要的环节。我们两人应该怎样开始呢?让我们一起策划一下如何给一节课创建开端以及几个后续阶段。这次,我们两人从一个合作问题谈起,教学对象是一个一年级的班级。

我说:"我们该怎么办呢?我们这个小组最近的进展不很乐观,很让人绝望。今天又有一个妈妈来电话说她女儿乔茹不想上学了。不久之前,我们得知了杨·艾格尔感觉不愉快。这个班里的恶势力在主导和压制着其他学生。小孩子不愿上学,下课不愿出教室休息玩耍,大人不在附近时就感到不安,这都是很糟糕的情况。我们应当怎样做才能为整个班级创造一点共同的集体经历,把学生的注意力从他们自己身上转移到别的事情上,而同时不忘我们需要解决的问题?"

你是一位聪明的同事,所以你回答说:"我们一直在和学生交谈并解释,但效果甚微。也许我们应该尝试创建一个精彩有趣的戏剧教案?试试无

妨！"说做就做，现在就启动。我们首先画出一个联想圆圈，把"强制权威"写进去作为我们的起始词汇，之后我们的各种联想词汇便不断涌入。大家有言在先，不实施任何筛选与控制，我们应当无拘束地尽情流露自己的联想：压迫、权、焦虑、上帝、挨打、欺凌、嘲弄、地位、冰冷、抑郁、咬指甲、胃疼、孤独、骚扰、恐惧、冒汗、围攻、马屁精、假好人、捅马蜂窝、弱肉强食、武器、战争、新纳粹……

我们正处在一个摸索前行找寻定义的阶段。我们在脑海里记住这些联想词，过一会儿也许会帮助我们找到定义的方向。现在，我们开始寻找上述某种情形可能发生的环境。我们知道，在创建一个戏剧教案时，我们必须寻找到一个工作框架，一个我们能够扎根其中并展开工作的环境。

我们再画一个新的联想圆圈：幼儿园、学校、课外兴趣班、家、工作单位、体育运动团队、街拐角的帮派、肯尼亚、部队、监狱、政坛、物业管理会，等等。联想圆圈是一个很好的练习，但我们也都同意不采用幼儿园和学校这两个建议，因为我们将要做的是探究与处理一个现实中的挑战和问题，而幼儿园和学校这两个环境对于学生们而言太过熟悉，会比较敏感。因此，我们必须创造*距离*。联想词汇已经给我们很多的选择，但不觉得我们还可以再让它更具异国情调、更具历险性一些吗？试试动物园、马戏团、海盗船、火星、印第安营地、丛林？结果，我们两人的最爱是海盗船。

海盗船

海盗社会是一个异国情调十足而且激动人心的戏剧环境，那里充满了各种可以用来探索不同主题的情境。我们一起记录下最重要的目标：

- *给孩子提供一次精彩振奋并具有挑战性的集体经历。*

这一点对我们来说非常重要,因为就像你说的：这个小组对于这个
需求迫在眉睫。

- 研究被压迫是怎样的感觉以及它在剧中是怎样影响的。

 我们认为这样也许可以让孩子更加清醒地意识到他们各自面对班级
 其他成员的表现和态度。

- 通过一些建设性的方式尝试打破一些班级里存在的不良社群结构。

比如,我们可以让那些"称霸型"的孩子尝试扮演"弱势"角色,反之亦
然。这里,我们遭遇了一个非常棘手的讨论话题：有关老师介入操纵的问
题。我们两人最终一致同意不应该通过强制分配他们"不感兴趣"的角色来
惩罚我们这些有问题的孩子。

你嘴里咬嚼着铅笔,皱起眉头,然后说："你看,我们现在就只有社群性
目标了！这样一来,戏剧就只是他们成长与培育中的一个工具而已……"我
立即打断你的话,解释说我们的工作还没有完成,但从社会性的角度开局感
觉还是很自然的,因为我们需要处理的问题是班级里的一个现实的、社群性
的问题。我激动地继续说：

- 培养孩子扮演不同角色的能力,通过提供多元化的挑战增强扮演技
 能,增强孩子们对戏剧情境以及空间运用的意识,使孩子们更多明白
 音效和肢体语言在不同戏剧情境中的作用,为孩子们做集体性即兴
 训练……

你笑了起来,因为你知道这一点对你我来说都是同等重要的目标,但你
只是想挑逗我一下。

我们继续讨论。我们讨论有关海盗社会的知识,这对于我们而言是否
也是一个主题性的目标？我们讨论专业术语、想象力、词汇量、船舶知识、航

海、导航等等。我们两人一致同意,我们的确愿意孩子通过这个教案增加他们在这些不同领域的知识量。这一刻,我们决定开始启动具体的规划工作——哪怕是我们之后再重回到目标制定这一步——因为规划工作所需的元素与建议已初步成型,我们不可能事先知悉所有的一切!

有一点是很清楚的:在这样一个我们所规划的教案中,我们必须在场保护好孩子,确保他们不会被粗暴地踢出戏外。我们应当给予他们足够的时间慢慢地进入并适应戏剧,并希望他们能被这出戏所吸引与激励。我们所设定的第一点是:

我们要画海盗船("集体绘画")

我们根据小组参与者的建议画一艘海盗船。我们注意到,这艘船需要有一个名字,这一点很重要。

这样一来,我们创造了一个与孩子们共享的起点。孩子们自己构建虚构的环境,并梳理清楚一些与海盗社会相关的术语。一些孩子知道很多相关词汇,而另一些孩子则知之甚少。通过绘画,这些词汇与术语变得具体。这个工作环节为我们进入戏剧提供了一个温和的过渡。

其他可选的开局方式可以是:绘制一张藏宝图,写下或者画出一个强盗们所需物品的清单,制定海盗船上的规则,绘制船长室或者船长室里的大财宝箱……

下一步可以是开始扮演,我们开始构建海盗船("创建空间"),然后我们展开船上的日常工作——拖地、做饭、擦亮刀枪等等。这类情境适合运用哑剧形式表现。但是,我们考虑在此增加一个阶段,所以孩子们仍然还没有进入戏剧。这次,我们选择:

海盗新手("角色塑造")

小组里的一个孩子走上前去,其他孩子为他塑造形象,他是一个刚入伙的海盗新手。他叫什么名字?

"角色塑造"是一个较为"温和"的切入口,它仅仅要求每一位参与者提出自己的想法,但同时我们也做到了彼此不说话的情况下仍然可以合作,由此在我们这个"小社会"里拉近彼此的距离。"角色塑造"的运行模式与"定格"类似,我们在没有言语的情况下给他人(我们可以幽默地称之为"黏土团")定形。小组里的每一位参与者一个接一个走上前对其进行修改,直至所有参与者对他的形象都表示满意为止。这个角色是"海盗新手",我们称之为角色的第一维度。

然后,我们可以让孩子塑造海盗新手被海盗船长责骂过后的样子,我们在这里要给角色添加情感和态度。这就是我们所谓的角色的第二维度。现在,我们有了第一个切合主题的戏剧性表述片段。[①]

到目前为止,一切进展顺利。但你现在想要我们创造一个戏剧表演情境。我同意,但我想知道它应该是怎样的一个情境。也许现在是时候让孩子们登船工作起来了,然后海盗船长也出现了——他骂骂咧咧,丑陋无比。嗯,这样可以。但我好奇的是,如果我们给孩子们来一点出其不备,让戏剧表演的情境突然间完全呈现在孩子们面前,那会发生什么呢?这样也许会使得我们的主题变得更加清晰?你有点怀疑,说:"别忘了,孩子们只有六岁啊。你我都知道,这个年纪的孩子会很容易产生恐惧感,他们也许会失去对

① 20世纪80年代后期,大卫·戴维斯做客卓尔根讲学,他当时讲述了角色的第一和第二维度,使用了海盗船上的一个男孩的例子。戴维斯《想象真实:迈向戏剧的新理论》(2017)中又以另外一种方式使用了这个例子。笔者在1998年创作《海盗船》的教案时,也受到了戴维斯的启发。

于虚构的意识而把它误解为现实。"

　　不过,你仍然同意我们可以把我的这个想法纳入规划之中,然后根据孩子在前面两个阶段的实际参与情况,再决定是否挑战他们。因此,下一个阶段(创作角色的第二维度)的过程与前一个阶段(创作角色的第一维度)类似。

海盗船长(又一个"角色塑造")

　　这次,老师被塑造成为海盗船的船长。

　　现在,参与者们将完全自己承担所有责任,而老师则只是一块黏土,他一言不发,只能被参与者所塑造。我们可以选择一位参与者负责搜集大家的意见,确认大家是否一致认同所塑造的角色形象。当大家一致"满意"通过后,老师便开始他的戏剧表演。参与者不知道老师将会直接步入下一个阶段,这是一个计划中的惊异。

"站成两排!"("教师入戏")

　　海盗船长发飙了,他大声咆哮,命令船员在甲板上站成两排。在洗劫前面的商船之前,船长必须严格检阅队伍。这是一个即兴创作的阶段,所有人都多少有点"不知所措"。船长认为部分船员非常无用,并提醒大家上次袭击一艘过路商船是多么的失败。这个"场景"以船员自己创造出的响亮口号来结尾。("我们的口号是什么?对!大家一起,我数到三。记住,伙计们,要让那帮荷兰人听到我们的口号就吓得冷汗直流。一、二、三……")

　　我们两人讨论了一会儿。我认为,海盗船长必须拥有很大的权威性,真正表现出他的专制权。他不会听取任何船员的建议,而是与船员对立,最好还辱骂其中的几个船员。(参见第三章中的角色类型之"对立者"。)我们统

一意见,船长需要权威并向船员施压,但他也必须接受一些船员的建议。我们最终还是没有探讨完毕这个教案是否适合我们的这个班级。你提及戏剧文献中曾描述过的一些极为失败以至"可怕"的案例,但我认为我会在实战现场保持敏感机动的工作状态,随时灵活处理可能出现的情况并调节我和孩子之间的关系。但我们两人之间有一点共识:过大的吼叫声可能会惊吓六岁的孩子,因为成人在躯体上本来就远大于儿童,再加上成人过高的声音,这对于孩子们而言会有些过分。但我们也许可以运用象征权威的信号?无论怎样,我们必须小心谨慎,让缺乏安全感的孩子们明白这只不过是一出戏。(现在,我们两人休息片刻。)那个扮演船长的人不能畏惧孩子们的反应,否则海盗船长就会变成一只没人害怕的无牙老虎,而我们必须坚持权威与权力的展示。孩子们扮演海盗的角色,但是他们同时也是被压迫者。我们并非要把他们深入代入角色,而是想快速建立起一个描述,并在一定的压力中展开即兴创作。在尊重并保留你的观点与建议的前提下,我仍然想要探索我自己的那些构想。因此,"在船上工作"这样一个替代方案(见上文"海盗新手"段落)是很好的。但海盗船长这个角色人物是无论如何都不可避免的。是否应该给孩子们一些自己的时间以便他们汇集起来联合反抗船长?但这样会不会难度过大?我们喝杯咖啡,继续计划下一个阶段的教学内容。

一幅可怕的画面("定格")

把全班分成三人一组的小组,每一组创建一个定格画面,展现商船上的荷兰人在看到海盗船时的瞬间。我们观摩所有的定格画面,选择出其中一个作为深入研究的对象,为他们添加思想。充当观众的孩子们可以走近这一被选择的定格画面,把手搭在其中一个角色的肩上,并大声讲述角色的

思想。

在这里，我们的视角从前面的海盗变换成被袭的受害者。我们从波瓦的形象剧场出发，但在添加并讲述完毕角色思想之后，我们便终止形象剧场模式。因为我们不知道孩子们的定格画面究竟是什么样的，也许他们的画面并不含有被压迫的元素。而且，这么多的动态环节对于我们的儿童参与者而言可能会过于复杂。通过为角色添加思想，我们能够为受害者的处境创造出更为强烈的情感。我们有意避免海盗与荷兰商人之间的搏斗场面，变换全班的视角。通过为角色添加思想（孩子通常不会区分台词与思想），参与者展示他们是如何理解定格画面的。如果我们的工作任务是有关海盗登船的那一段场景，我们也许会需要把全班分成两队，创作三个大型的定格画面，运用敲鼓来代表不同画面之间的转换，并添加戏剧性音乐等。但考虑到我们为教案所设定的时间框架，这样的规划对于这些六岁孩子而言可能难度过高——无论是从戏剧表演形式角度还是从组织角度。但未来或许可以试试？现在，我们要进入独立工作任务的规划阶段。

"今天……"（"在角色身份里写作"）

我们两人讨论了三个不同的任务：刚入伙的海盗新手在袭击商船后的当晚写日记；或者，被袭商船上的一个荷兰人成功逃脱并给他的亲戚写一封信；或者，海盗船长给他在伦敦的老母亲写一封信。以最后一个任务为例，我们假设船长已经有十年没有见到他的母亲了，而且他也不习惯写信。最后，我们把文本高声朗读出来。

我们的设想包括三个不同的书写情境和角色，我们可以只选用其中之一。这其实取决于工作任务的进展，当然还取决于我们试图用此达到什么目的。所有的选择及其视角都很有趣，但我们两人共同最感兴趣的是第一

和第二个选择,即新海盗成员和逃脱的荷兰商人。你质疑道,孩子们真的会服从我们的要求乖乖地写吗? 我曾实施过类似的教案,深知创建恰当气氛的重要性——我们也许可以熄灯,点上小蜡烛(虚构中的角色确实是在黑暗中写信或者写日记的)。这样,孩子们进入情境的真实体验感会增强,这会帮助他们代入角色进行写作。你打断我的解答,指出班里有书写能力的孩子不多。我对此的答复非常简单:在我们的这个虚构情境中,所有的成年男子都会书写! 但你有一个更好的主意,你想把这个环节创建成一个集体性的任务:孩子们轮流用手在空中比划着假装"书写"(大声说出强盗新成员所"写"的内容)。由此,我们实际上共同创作了一页日记,我们可以坐在地板上,一边组织语句一边用手"写"。我赞同你的主意,在昏暗的灯光下以集体书写的方式构建角色也许是最好的方案。至此,我们听取了孩子对于当天发生的戏剧性事件的看法。现在,我们要创建一个甲板下的情境。

货舱内("两人小组即兴创作"与"集体即兴创作")

货舱里因禁着荷兰商船上的船员。他们两人一组背靠背坐着,手臂彼此相扣。现在,老师的角色是故事叙述者,他讲述了因犯的情况,并最后说明他们已经这样被因禁了三天。他们在想些什么? 他们饿吗? 他们渴吗? 他们被捆绑这么长时间,不疼吗? 他们能睡觉吗? 他们能听到甲板上的声音吗? 他们想念荷兰的家人吗?

现在,我们要研究一下被捆绑、内心恐惧并且不知未来会发生什么是怎样一种感受。这个环节更多的是两人小组的即兴创作,而不是全班性的集体互动。老师讲述的方式非常重要,它直接影响到孩子在角色中的体验。老师通过叙述进行引导,很重要的一点是给事件足够的时间予以发展,老师

不做不必要的叙述。如果孩子(在戏剧表演中)不严肃认真地对待情境,而是停留在肤浅的表面(不现实,行动过度),老师可以充当海盗新手(中间人)进入角色,前来传达船长的命令。这样,我们又一次把注意的焦点放在受害者身上,以提供更强烈的角色体验。这段戏剧表演之后,我们需要和孩子们进行交谈,孩子们可以借此机会释放出他们所有的想法和观点——无论是有关这段戏的内容还是戏剧表演的方式。我们也许可以在这里加入一段仪式,尤其是如果戏剧表演出现肤浅化的趋势。

强制送礼("仪式")

这里,每个人都清楚他们被囚禁了。大家得知,在当晚的海盗派对上,他们每个人必须走上前去,向船长献上一份自己最心爱的东西作为礼物。他们还听说,船长非常喜欢让所有的海盗目睹囚犯恭恭敬敬向他行礼并当众给他送礼。孩子画出他们所拥有的最心爱的东西——那份他们必须送给海盗船长的"礼物"。当所有的人都准备完毕,大家围坐成一个半圆,一把椅子背对孩子们放置在地板上,这是海盗派对上船长坐的座位。囚犯不允许走到船长的前面送礼(只有客人才允许这样做),他们只能从船长的背后恭敬行礼并把礼物放在他的椅子的后面! 在献礼之前,大家商定好应该怎样做、说什么——他们决定先予以问候,然后也许说出他们送的是什么礼物。这样,我们就为大家创造了一个共同的出发点。之后,大家一个接一个地走上前、问候、说几句话并献上礼物。

至此,我们的主题中产生了一个新的焦点,那就是这些荷兰人(孩子们)最不想给别人但又不得不送给船长的礼物。"仪式"是一种意义浓厚的集体性的活动,在这一段场景中,让孩子一个一个地走上前去给一把空椅子献礼会避免孩子的注意力集中在船长的角色上。现在,我们逐渐临近整个教案

的结尾。我们两人讨论教案的最后一个阶段应该是怎样的,给这类工作任务结尾是一件非常困难的事情。孩子们也许想了解更多有关海盗生活的知识。如果是这样,我们可以创建以下阶段。

会见一个角色

孩子决定老师所要扮演的角色以及他们自己作为一个整体所要扮演的角色,比如:强盗新手在五十年后和他的子孙们走在大街上;或者,海盗船长在警察局被审讯;或者,一个被囚禁的荷兰人接受记者采访。这里有很多不同的可能性,但记住,决定角色分工的是孩子们。

我迫不及待地用笔敲打桌子并说道:"如果我们要这样做的话,有一件事将会非常重要。不管是你还是我作为教师入戏,我们绝对要避免使角色成为一个道德说教者——只说那些从教育法角度而言正确的东西。这个角色不能成为一个刚刚悟出道理的悔改的罪人……重要的是孩子能够提出他们的问题并得到答复。"你略带质疑地看着我,但我的意思是,孩子能够(通过先后扮演海盗和商人)对前面戏剧过程中的事物有所了解是很有乐趣的,现在他们可以听到一些新的、意想不到的东西。这样,潜台词会变得明显,比如在海盗撒谎的时候,孩子们就能立刻识破。那他们会怎样反应呢? 现在,你开始摇头了,提出了相反的意见——即使是老坏蛋也可能改善自己并远离自己的前科。这没有问题,但我不愿追随老套而创作一个快乐结尾,不愿给我们的教案强行佩戴一枚道德的徽章。在我看来,更重要的是孩子有机会经历了不同的情境、接受了不同的挑战以及获得了独立思考的机会。课堂结束后,我们当然会和孩子一起讨论回顾整个学习过程。

课后交谈

这里，我们回顾一下我们一起经历了什么。整体感觉怎样？有哪些精彩？有哪些愚蠢？有哪些可怕？有哪些难忘的瞬间？这么多的角色是否很难协调处理？你相信这个虚构故事吗？你相信其他角色吗？这里，我们必须确保所有的孩子都能参与到讨论中。如果我们的课堂进行得还算成功，那我们至少为大家提供了一两个小时充满精彩经历的课堂时光。那么，关于原本需要解决的那个问题，我们是否正在向解决方案靠拢呢？这一点我们不得而知。况且，这样的问题不是一夜之间就能解决的，但我们的努力也许能播下一些具有发展潜力的种子——包括戏剧内容方面和集体性体验。

*你突然说："那我们的艺术形式呢？你不记得了，我们一开始的时候对于教学目标有所困惑？我们创建的这个教案建议有考虑到教学目标吗？我们在教案中计划了这么多不同的戏剧形式让孩子们去体验与运用，这真让孩子学习到了戏剧形式的知识了吗？难道孩子不应该获得更多练习和提高技巧的机会吗？"我明白你说话的意图。*于是，我们两人静心坐下来展开了长时间的讨论：有关戏剧中的形式与内容，有关这个班级学生年龄段的需求，有关逐步建立起表演技能，有关老师的一个特殊责任——创建含有清晰强烈的戏剧形式，有关引导孩子更有意识地去做、去理解、去分析情境，有关我们有时候也可以允许自己就某个剧情细节进行额外的练习或精加工——比如甲板下会需要些什么，还需要做些什么才会使得整个情形感觉最佳。其实，你我两人的不同意见并不是很多，但在何时才是最优化的练习时机的问题上，我们略有各自不同的观点。在结束今天的工作会议之前，我俩就以下这一点达成共识：诗意的语言、手势和清晰的信息表述是老师强有力的

工具,而这些都会通过戏剧工作坊逐渐地、潜移默化地转变成为孩子的学识。

时间到:现在,我们两人结束了这段虚构的交谈。①

关于本章例子

本章最后收录了两个例子。第一个例子包含七个可用于戏剧工作坊的不同构想,这些构想分别基于不同的艺术形式,我们称其为"艺术七踪"。这里,我们通过举例阐明如何运用图片、音乐以及图片结合文字来启动创造性的过程戏剧,其中很多的情况下都是由参与者自己从现有材料中发展和创造出主题。这些构想其实是一些可以进一步加工的小型教案,它们既可以用作独立的教案也可以用作以教案发展教案的基点。当我们了解清楚孩子的初步想法以及他们想如何运用这些现有材料的时候,我们可以灵活地添加新的元素并进一步深入运用这些材料。我们特意在本章中讨论"艺术七踪"的原因如下:

- 我们希望能够强调老师拥有跨学科的定位。能够望穿学科之间的界限是作为艺术教育的体现。我们需要熟知艺术的世界及其表达方式,同时对于其他类型的表达形式也要存有好奇。只有这样,我们才能不断丰富我们自己的学科领域,增强它在教育场景中的发展潜力。

- 我们希望这七个构想能够展现戏剧教学思想的广度与多样性,为戏

① 本戏剧教案曾在戏剧教育专业的学生的课堂中实践过,学生们也曾借鉴教案中的部分内容与他们自己编排的教案相结合,带到幼儿园和中小学校园中进行了实践。

剧教案的制定与规划带来用处与益处。

本章最后一个例子是本书中所收录的最为复杂、细节最多的戏剧教案。在这个教案中，我们为每一个阶段各自添加了一个详细的小结与分析部分。我们希望这些小结与分析连同本章其他的表述能够清晰描绘一些重要的、具有教学意义的事项，而这些事项恰恰也是我们在规划戏剧工作坊时所要考虑的。这个教案曾在幼儿园被试验运用过，实践过程本身其实并不复杂，尽管它乍一眼看上去会给人以复杂的感觉。这个教案也曾启发他人制作编排了无比奇特的、关于工厂的过程戏剧，这些工厂的产品类别多种多样（香肠、木凳、造纸、橡皮手套等等）。我们可以裁剪和改动这个例子，根据自己工作对象的实际情况选择自己所需部分，摒弃其他部分。这个教案是为幼儿园的孩子设计的，但也可用于小学班级。

 戏剧概念

戏剧剧本	虚构协议
集体绘画	背景衬托
前文本	进入角色的保护
构建角色	在角色身份里写作
潜台词	音乐衬托

任务

设计你的首个过程戏剧

寻找一个你感兴趣并且适合你的学员团组的*前文本*或主题，创建一个良好的开局。规划一个学习任务，这个任务可以划分成二至三节课（每次20 至 40 分钟）来进行，尝试引入一些不同的方法和习式，详细地书面描述教案包含的不同步骤。步骤描述会为你提供很有效的帮助，无论是在实践过程中还是课后回顾（准备工作越充分，实施过程便越感自如）。在第一次试验实施教案之后，作教学实践日志。教案应当可以反复使用与修改。在课后进行回顾分析时，你记录下来的自然反应与感想将非常具有价值，有助于你思考教案中是否有需要改进的地方。

艺术表现形式作为过程戏剧的前文本

阅读例十四中的所有例子——踪迹一至七。

- 从书籍中寻找一些艺术图片，让一组同事每人各取一张，大家共同讨论如何把手里的这张图片运用到一个过程戏剧中：作为开局，作为布景①或者作为教案中的一个阶段。感觉一下你自己是否被这些图片所触动：你受到启发了吗？你开始想象了吗？你感到好奇、挑衅或是热血沸腾了吗？心里想着你所要授课的儿童团组，这张图片能激起孩子们的想象力和创造力吗？

① 将彩色透明的图片通过投射设备展现在挂屏或墙面上，参见第六章。

- 以同样的方式,我们也可以处理音乐。有些时候是音乐首先出现,给你的课程规划带来启发;也有些时候是你先有了一个点子或是主题,之后用音乐作为效果、创造气氛,或是作为舞蹈和动作的伴奏。让你的每一位同事贡献一曲他个人认为具有启发性和激励性的音乐选段,但有时个人的音乐品位会阻碍某些音乐类型和曲目入选,我们应当避免这一点。试听音乐选段,分享你的感受与联想,提出你的构想进行尝试。

- 寻找一些文字。哪怕只是一句诗词就有可能为你打开和将你引向戏剧性的创造空间。翻阅一些图画书籍,观察图片与文字(图片的描述文本)这两种艺术表达方式之间的交融与互动。这种类型的材料对于我们的过程戏剧而言含有哪些启发性的元素? 什么能给我们在戏剧教室的地板上提供一次有意义的集体体验? 和你的同事分享这些材料,看看你们能否共同挖掘出什么。

例十四　艺术七踪

这个例子包含七则独立的想法,每一则构想都是基于一张图片、一段音乐或是图片与文字的组合。这里,你可以自己创建全新的构想,创造你自己的表达方式与方法的组合。事实上,只需一种艺术形式就足以把你引向一个主题——一个你愿意深究的主题。

以画作为基点

踪迹一: 一千年前……

图片 1:一张中国北宋名画《闸口盘车图》(公元 960 至 1279 年),见书前彩插 1。

设备

- 图片复印件若干张,确保三人一组可共用一张图片。

- 使用宋代时期的乐器类型所演奏的音乐:《潇湘水云》。

把桌椅靠墙摆放,孩子躺在地板上,合上眼睛。开启音乐作为背景,老师用他轻柔的声音讲述:"那是一个炎热的上午,马路上传来马的嘶鸣声,巨大的三轮车车轮碾轧路面的石块,轰轰作响。女人们相互呼唤,男人们交头接耳。有些人手推沉重的独轮车。鱼儿在河里扑腾乱跳。这是一千年前宋代的一天,一个小镇里,一条小河旁。"学员被分成三人一组的若干小组,大家坐在地板上。老师给每个小组分发一张图片。

研究图片:发生了什么事? 你们注意到什么了吗? 工具、东西、人、动物、交通工具? 人们坐在什么上面? 房子是什么样的? 那个年代跟现代相比有什么不同? 邀请所有小组去寻找细节。

集体对话:所有人都能向全班讲述他们所注意到的事物,大家集体讨论这张旧图片。

三个宋代人:每个小组从图片上找出三个住在这个小镇上的人(这三个人物可以任意从图片上的任何位置选择)。小组中所有组员一起探讨这三个人在做什么,他们的职业是什么,他们可能是谁。小组可以给这三个人物各自取名、决定人物身份。

30秒的场景:场景发生在这个小镇的什么地方(看图)? 每一位人物角色可以拥有一至三句台词。人物角色肢体行动,四处移动,只是在不同的行动之间说几句台词。排演出一个短剧。要计时——短剧的长度为三十秒。

展示:全班学员就表演区和观众区的位置统一意见,三人小组轮流展示各自的小场景。如果有人强烈拒绝展示,他们可以无需展示,但在其他小

组展示完毕之后,各小组参与评论短剧,这也包括那些没有展示的小组。

交谈:你认为谁画了这幅图片上的画? 你认为他是这个镇上的人吗? 谈论绘图人的视角,他想通过图片向人们讲述些什么? 当一个来自一千年前的人是不是很难?

再次学习小镇图片:老师再次播放音乐,所有人再观察一次图片。现在,我们注意到什么新的东西吗?

踪迹二: 二次创造

图片 2:特尔耶·勒赛尔(Terje Resell)的蚀刻作品《兄弟姐妹》,见书前彩插 2。

设备

● 一块比较透明的雪纺布(最好白色)。

● 音乐:《卡伐蒂娜》(Cavatina)。

我们可以"走进"图片,将它进行二次创造,把静止不动的画面变成即兴创作的表演。但在下面的例子中,我们运用得更多的是一种极简主义的形式。

研究图片:向孩子们展示图片,最好你和孩子们都能同时看到图片,但你不需要告诉孩子们图片的标题。标题有时候会限制人的思维,但有时候也能打开想象力。孩子们研究着图片,最好你和他们也一起简短讨论一下图片。

二次创造:让孩子们运用肢体进行图片的二次创造。这可以通过二人小组进行,也可以以集体方式进行,后者需要有两个孩子充当可被塑造的"黏土团"。当你展示图片的时候,要确保图片后面的背景是干净的。我们把这张图片叫什么名字呢? 这两个人物之间是什么关系? 如果你能找到一

块透明雪纺布,把它挂置在图片与孩子之间,使孩子们透过"面纱"看图片。现在看起来怎么样? 相比"面纱"距离图片较近和较远,感受到有什么不同吗? 至于图片的名字,我们是用原名还是另取新名?

变动:我们可以在保持人物体姿不变的前提下把画面后面那个人物移到前面来吗? 现在感受到变化了吗? 图片是否必须更名了? 我们是把雪纺布挂置在人物与孩子们之间? 还是把雪纺布置于这两个图片人物之间? 感受有变化吗?

图片系列:现在,我们编制一个图片系列 a-b-c。我们目前已有两张图片:原始图片 a;图片人物从雪纺布后移到前面位置的图片 b。我们还要添加第三张图片(图片 c)。大家首先讨论一下,我们需要在 a 和 b 之间加第三张图片,或是加在 a 和 b 之后? 还有,我们想让这三张图片用什么次序出现? a-b-c、a-c-b、b-a-c,还是 b-c-a? 现在我们创作图片 c 的内容,然后练习刚才决定的次序,从一张图片的动作过渡到下一张图片。现在,我们重复刚刚完毕的展示环节——这次用慢动作。我们的图片系列叫什么名字? 最后,我们加上音乐,将《卡伐蒂娜》再重复一次。

这个工作任务讲述的主题是什么? 判断一下这个主题是否调动了孩子们的积极参与性,有没有什么新内容产生,以用于下一次的工作。

踪迹三: 背景衬托

图片 3:瓦西里·康定斯基(Wassily Kandinsky)之《作曲四号》(*Composition IV*),1911 年,见彩插 3。

设备

- 选择 1:在电脑上下载好图片,使用投影仪。

- 选择 2(这个准备更花时间):将图片复印 4—6 份、大纸卷、不同颜色

的颜料和笔刷或者彩笔记号笔、胶带。

康定斯基的很多抽象绘画作品充满线条、形式和颜色,具有很大的启发性。如果需要,我们可以运用内容较写实的画作作为背景。

对应选择 1:将图片投映到墙面上,现在我们就有了一个背景衬托。

对应选择 2:将班级分成 4—6 个小组。每个小组分发一张康定斯基的画、一张大纸、颜料、笔刷(或者彩色记号笔)。受康定斯基的启发,我们现在一起创作四幅自己的"康定斯基画",然后把它们挂到墙面上。这样,我们就有了一幅更精彩的背景图了!

研究图片:和孩子们一起研究图片。看到了什么?这可能是什么?这在哪儿?这是哪一个特定的国家还是完全另外一个世界?我们把它叫什么?那里有人、动物或是什么其他生物吗?我们能用这张图片作为背景并创建几个奇特的场景吗?

奇特的表演片段:现在,我们可以让全组的参与者共同创造一组小型的戏剧表演片段,或者分组进行。在这个奇特的世界里能发生什么?这里,你给予孩子们非现实形式的启发,鼓励他们产生怪诞的联想。注意确保戏剧表演片段的短小,不要耗时过长,片段的起始可以用某种形式的信号操控。你们继续工作,说不定会创造出一段有史以来最为怪诞的戏剧片段。最后,或许再加点儿音乐?

与康定斯基会面:对于全组来说,有一种方式的结局会非常精彩,那就是与画家康定斯基本人会面并向他提问。老师亲自扮演康定斯基。结局处,可以让孩子们躺在地板上,根据你这位"画家"的想法,把孩子们构成对应的线条、圆圈或其他的表达(别忘了最后把你的这幅"画"拍摄下来)。

音乐作为基点

以下两个例子,每一例都可以分成两个工作阶段来完成,两个阶段最好能安排在连续的两天进行,以助孩子们理解与消化音乐。

踪迹四: 对话

音乐:爱德华·格里格(Edvard Grieg)《霍尔堡组曲》(*Holberg Suite*)之序曲。

音乐内容:告诉孩子们你现在要播放一段音乐,他们要认真听。知道这段音乐在为你们讲述什么吗? 它让你们想到了什么? 是有人在彼此交谈吗? 如果是,是谁呢?

再听音乐:孩子们听到了什么? 让他们尽情说出所有的想法。现在,我们要尝试发现音乐里面的"人物"在说些什么。你们觉得他们在说些什么?

三听音乐:又听一次。两人一组相互描述他们所听到的音乐中的声音在说些什么。

哑剧片段:每组的两人从他们的构想出发(可以选择两人中一人的构想或者结合两人的不同构想),尝试创作一段哑剧形式的片段,片段描述同一个"空间"里的两个人物角色在交谈。发生了什么行动,他们处于空间的哪个位置? 是彼此相隔很远、很近,还是保持了"正常"距离? 这个距离在交谈中产生变化吗? 在所有的两人小组即兴创造他们的构想时,老师开启音乐。这个环节将会重复一次,给孩子们再次尝试的机会。向孩子们强调,他们可以运用夸张的手势和有声的哑剧。

展示:集合全班所有的小组并重新划分为两大组(如果班级学生较多,也可分成三大组),一组先作为观众,另一组各就各位准备展示。音乐响起,

不同的两人小组的孩子同时展示他们的哑剧对话。如果他们在某个时间点上没有"对话",他们就地进入定格状态,之后他们也可能会重新动起来,继续彼此在戏中的"对话"。第一大组展示完毕后,另一大组进行展示。

谈论与聆听:现在,大家一起谈论那些戏剧表演片段讲述的是什么。也许你应该趁机记录一些潜在的主题(以供日后采用)。最后,音乐再次响起,大家再次聆听,这一点很重要。

格里格的作曲《山魔王的大厅》(*In the Hall of Mountain King*)与《晨曲》(*Morning Mood*),是经常被借用于教育性活动中的两首。尤其是《山魔王的大厅》,它内容具体,经常在学校和幼儿园为舞蹈戏剧使用。一项研究表明,这些舞蹈戏剧和"编舞也都非常类似"。在我们的教案规划中,孩子们基于他们自己的联想,积极参与到协同创造的过程中。同时,孩子们也能置身于格里格美丽动人的音乐之中,对其增加了解。在这里老师还可以向孩子们介绍格里格,讲述这支曲子的一个特殊背景——这是他在经历了三年没有创作任何作品的"曲荒"阶段之后的第一部作品。

踪迹五: 你是谁?

音乐:贝里奥·卢西亚诺(Luciano Berio)《系列 3》(*Sequenza 3*)。

设备

● 一个锣。

这是贝里奥作曲的一支女高音的当代乐曲。在乐曲中,唱、说[1]和情感声音(哭笑)交替出现。

聆听与谈论:我们聆听这段乐曲,和孩子们谈论他们对乐曲留意到什

[1] 有趣的是,这里的"说"是如呓语一般(也可参见例十九 绿孩子)。

么，有什么感到奇怪、有趣和美好的东西。之后，我们再听一遍。

采访女高音歌唱演员：在半圆开口处摆放一张椅子，那些想"成为"女高音歌唱演员的参与者轮流坐在椅子上，其他人向她提问。歌唱演员可以随时离开座位，随之被新人替换。采访作为一种即兴的集体性调查。孩子们用自己的方式组织语言与提问，譬如为什么她哭或者笑，她用她那奇怪的语言到底说了什么，她在和谁说话，等等。如果采访的局面开始变得无聊，你作为老师也可以在适当的时机提出一些"狡猾"的问题："你刚刚说（比如，你昨天收到一封信）……你具体是什么意思？"这样可以启发学生问一些具有引导性的问题。

再次聆听：现在，我们再听一次乐曲。

用呓语（讲胡话）的方式交谈：不给任何提示，你突然开始和坐成半圆的孩子们用呓语交谈。想办法迫使他们接受这一点！比如，你可以先用呓语进行一个"说明"，告知大家即将要做的事情（你必须展示与示范）：你们将要即兴演出三个场景。场景一是有关乐曲内容之前发生的事，场景二是有关乐曲的内容，场景三是有关乐曲内容之后发生的事。现在，孩子们需要一个更加清晰的解释。（如果你觉得用呓语解释难度太大，就暂时不用它，但孩子们总归还是需要一小段呓语的预热练习。）把那张空椅子（女高音歌唱演员的椅子）摆放在房间的正中，孩子们根据自己的意愿决定他们各自和歌唱演员的关系（妈妈、爸爸、爱人、老师、指挥），并由此分成不同小组。在以下的即兴演出中，我们遵循乐曲的内容并全部运用呓语交谈。

根据乐曲即兴创作：大家各自在教室空间里找到自己的位置，每个人都知道他本人与这张空椅子（女高音歌唱演员）的关系。老师击锣示意，第一个场景展示开始（约三十秒）。场景二：音乐响起——孩子们根据乐曲的内容继

续即兴创作(两分钟)。场景三:即兴创作——渐渐淡出(约一分钟)。

交谈与计划:大家一起谈论这场戏剧表演,讨论是否需要再尝试一次。如果是,我们重复相同的内容还是尝试新内容? 我们事先需要就那些事宜统一意见吗?

聆听:最后,我们安安静静地坐在各自的椅子上聆听乐曲。

画作结合文字作为基点

戏剧的材料往往基于现存的文字资料,尤其是童话与故事。而这里,我们学习两个以文字为基点的实例。我们把《圣经·旧约》结合画作,把莎士比亚结合奥维德。圣经的文字很有诗意,并且图片资料丰富。通过游戏和过程戏剧,孩子能够体验到一个关于人类的虚荣与傲慢的故事和"巴别塔困惑"的起源。通过莎士比亚名剧,参与者将会置身于一个充满想象的世界,把玩罗马时代诗歌艺术中的神话。

踪迹六: 巴别塔

《摩西五经》第一卷第十一章一至九节以及本书图片 4 和 5:彼得·布吕赫尔(Pieter Brueghel)的绘画作品(见书前彩插 4 和 5)。

在这个教案中,孩子们合作进行任务,并共同承担一个集体角色,合作与演出在一些给定的框架内进行。文字材料是基础,先把它逐段地介绍,最后总体性介绍。不过,首要的事情是整理教室,我们需要一块很大的空地。

老师朗读一至四节经文,并告知大家:全体参与者都是这座即将建起的城市的城民,现在已经开工的项目是那座高耸入云的塔,城民也将会由此而闻名世界。所有的城民都要参与建塔工作,否则这项任务将无法完成。为了能把塔建得尽可能又高又好,城民们摸索出一个经验,那就是他们不能每个人都单独运送石块,而是必须相互传递石块而形成一条人力输送带。

有些工作任务的劳动强度相对较小,而有些则相对较大,所以城民们必须很好地合作。大家分成四个工作小组(四排),并制定了两条严格的规则:

1. 当一个人向下一个人传递石块的时候,这个传递的人必须说这样一句话:……(让孩子们自己组织语言创造这句话)——否则下一个人将不能接过石块。

2. 当每一个工作小组最前列的人(排头)堆放了五块石块之后,他大声叫喊道:……(让孩子们自己组织语言创造这句话)然后,他转移至排尾,而他后面的人变成排头,也堆放五块石块,以此类推。

这样,工作进程就变得既顺利又轻松,不会因为劳动强度不均而有人抱怨自己的工作最辛苦。

稍作练习,然后动工:动工之前,孩子们先集体讨论教室里有什么可以用作石块,还是不用道具而假装搬运石块。孩子们分成四个小组,允许他们"偷偷"练习一下,以熟悉规则。现在,大家都准备好了,可以动工了,老师站在一旁观察工作进程和合作状况。过了一会儿,老师给出信号:"静止!"所有人停下工作并保持定格,老师在不同的小组之间走动并报道工作现场的情况(像记者的新闻报道一样)。之后,老师示意工作可以继续进行了。(这些新闻报道能够协助创造张力和戏剧性,定格中的很多细节都可以利用起来,但这些片段不宜过长——宁可多而短,不要少而长。)

转折点:工程继续,塔越建越高,此时再次定格。老师在教室空间的边缘处爬上一把椅子,他大声自言自语道:"看呀,这里的人民,他们共享同一种语言,这是他们有史以来第一次共建一个工程。现在,他们无可阻挡,他们可以实现任何梦想。"(第六节)老师从椅子上下来,走到人群中的每一个人身边,前后走动。然后,他(跳出角色)说,从即刻开始没有人能够正常交

谈了——所有人都在说自己的、别人无法明白的语言。我们来看看这会怎样影响工程的建设？……（不久，塔的有些部分塌陷了——或者老师/孩子们感觉是停工的时候了。）

为什么会是这样：孩子们集合在一起，老师总体讲述/朗读巴别塔的历史故事（一至九节）。现在，孩子们可以谈论这座城市、城民、高塔和上帝的干预。孩子对这个故事有什么感想？这个故事的意义是什么？现在，我们把布吕赫尔的那幅画拿出来，画中有无数的细节可供孩子去发现与谈论，并由此衍生出新的定格与即兴演出（见彩插 5 细节图片）。结局是集体大扫除，大家"清除"那座始终没有高耸入云的高塔。

踪迹七：　在一个仲夏夜之梦中

这里，我们从《仲夏夜之梦》中获取灵感，选取两个不同工作坊中的两个阶段，用作孩子们去剧院观看莎士比亚的《仲夏夜之梦》前的准备工作。[①] 第一段（A）选自一个工作坊的开局，为六至八岁的孩子设计，目的是让孩子们熟悉《仲夏夜之梦》剧本中的部分内容和人物角色，以便他们在剧院观摩演出时能够轻松跟进故事全局的发展。第二段（B）选自另一个工作坊的结尾，为九至十一岁孩子设计。在这个阶段，学生了解到那出戏中戏——剧本中的木匠试图排演的神话故事。

A. 在一切皆可能发生的森林里（六—八岁）

设备

● 帕克脖子上的项圈（用皱纹纸、布条或者丝带制成）。

① 这个例子展示了我们"从文本到剧场"的工作形式（另见例十　狮心兄弟）。通常情况下，在这类教案中，我们先介绍人物角色和寓言，我们也会编排出戏中的几段简单的舞台场景。这个教案最初是由笔者与斯蒂格·埃里克森合作完成的。

- 一只"魔"铃铛,一只自行车铃铛或手机中的不同音效。

- 四根跳皮筋用的橡皮筋。

- 一朵小纸红花。

- 一大块布料。

老师"教师入戏"扮演帕克的角色,他既是叙述者、组织者,又是那个掌握"魔力"的人。我们用这样的方式来介绍帕克这一角色是因为他在戏中确实有掌控操纵"年轻人"(还有工匠们)的行为。由此,我们通过"教师入戏"交代这段戏剧表演的部分故事背景。所有的线索都掌控在老师手中,但同时,老师也设法使学生积极参与以赋予故事生命力。如果老师本人在此工作过程中需要一个"备忘清单",他可以把帕克的角色扮演成一个健忘的人,因而必须时不时地看看他的"魔书"(比如,内含"备忘清单"的内容)。这个角色为学生提供了安全感,因为他是一个引导型的角色,老师对于故事发展持掌控权。同时,老师应合理针对每个学生的构想做出即兴回应并认真对待,这一点是很重要的。

全班学生一起准备场地:a)桌椅全部移开,靠墙摆放;b)在场地空间的较长的一面墙边摆放一张桌子,桌子上面摆放一把椅子,用一大块布将桌椅上下盖住,它就变成了国王的宝座,在空座位上放上红花道具;c)在宝座对面的墙壁边,学生靠墙而坐,这样可以确保足够的表演空间。当一切准备就绪,老师告知学生他们将会走进一个奇异的故事里,那里会发生很多奇异的事情。

老师给自己戴上项圈,随即也就进入了帕克的角色。他踱来踱去,没有注意到孩子们。他一边手里摆弄着铃铛,一边嘴里念叨着他所拥有的魔力。突然间,他"发现"森林之王(奥布朗)——他恭恭敬敬地走到一个孩子面前说道:"尊敬的精灵之首、森林之王,我愿带您前往森林深处的国王宝座!"

挽着这位学生的手，帮他坐上国王的宝座，并为他献花。之后，帕克可以针对国王稍作自由发挥，比如：送上小点心，讲述点事情，在他耳边轻声细语，等等。帕克在孩子中还会"发现"故事中的其他人物角色，并把他们逐个引领到表演区域，安排在他们应该站的位置。以上帕克的这段开局只是可行方案中的一种，每一位老师可以即兴创作发挥：

——哦，看，这里来了一个少女（带一位学生上场）。她大概……15 岁吧？奥布朗仙王，您看得出吗，她深坠爱河？嗯……这里来了一个少年（带另一位学生上台，让他站在与少女保持一定距离的地方）。我觉得他年纪稍大一些，大概 15 岁半 16 岁吧？少女爱上少年了。是的，看看吧（把一根跳皮筋用的橡皮筋一端系在少女身上，然后把另一端套在少年身上）。

——哎呀，他不喜欢这个少女（使少年转身，带离少女身边）。他更喜欢这个年轻的姑娘（带一位新的学生上场，与前两位学生所站的位置拉开一定距离，用一根新的橡皮筋套在少年和这位少女身上）。但是这位少女不想要这位少年（使少女转身，并带离少年身边）。这些人类是奇怪的物种，不是吗，奥布朗仙王？

——（突然想起了什么！）您想要一串葡萄吗？（给奥布朗葡萄……同时关注第二位少女。）她会喜欢谁呢？好，这里又来了一位少年（一名新学生上场，把橡皮筋从少女身上拉到并套在少年身上，然后再拉回到少女身上并套住少女）。看到了么，他想选她，这让他总算有点自豪和喜悦了。

——可是,现在又是谁来了?少女的父亲……(新学生上场,上场时手臂务必呈交叉姿势。)他想予以干涉,他想让女儿跟另外那个男人结婚,但女儿拒绝。多么不听话的孩子啊！看看这些年轻人相互拉拉扯扯,也难怪这位父亲生气。奥布朗仙王,您怎么看(走近仙王,让仙王在他耳边轻声细语)。是的,我也很同情她(看着第一位少女)。我们可以施点魔法！在他们睡觉的时候,是的(响铃),闭上眼！他们现在睡觉了！

——(大声言自语道):我在他眼睛里滴一点花汁(拿出花,在第二位少年眼中"滴液"),他会爱上睁开眼睛后看到的第一个人。(把他转向第一个少女,把他的橡皮筋拉到并套在少女身上。)想象一下,少女醒来后会说什么？您说什么,奥布朗仙王？(再次让仙王对他耳语。)哎呀,搞错了？需要眼睛滴液的是另外那个少年。我再试一次。(滴液,把第一位少年的橡皮筋拉到第一位少女身上,并把少年转身面向少女。)

——(铃铛响)大家快醒醒！看看这位少女,是多么的恐惧！她认为他们在开她的玩笑,因为之前没人喜欢她,可现在两人都喜欢她了！再看那一位少女(向另一位少女看去),之前两人都喜欢她,可现在没人喜欢她！这些人类啊！！！也许我们必须多滴一些……? 不要吗？好吧！我们就随他们去吧。要不我们大家一起走遍大森林去施施魔法吧。(拿掉所有的橡皮筋。)

——所有的森林精灵都在吗？(帕克让所有的孩子都一起登场)。奥布朗仙王,您想跟我们一起吗？(帮助他从国王宝座上下来。)

在森林游戏中,我们可以调暗光线来强调夜晚的感觉。帕克("教师入戏")用略带狡猾的语调指导大家说:*你们在我的森林中游荡,我会用一种声音把你们变成木头(定格)。让我看看那种声音是什么声音?(采用学生们的建议。)我们试试……(多试几次,每次时间不要太长,这样有助于所有的孩子都能跟上。)你们可以跑着玩这个木头人游戏吗?……再试试倒着走玩这个游戏?昨晚奥布朗仙王就是这么和我们玩的。他用的是哪种声音?我看看……我们还要玩更多魔法吗?玩什么呢?*

现在,我们可以让一位学生戴上帕克的项圈并拿着铃铛/喇叭去向别人施魔法,把他们变成木头("定格")。但如果这么做,我们需要对孩子们的参与保持高度适应性。其他的魔法建议还有:使人入睡,使人梦游,把人变成动物、鬼怪、小丑等等。

最后,全班学生集合在一起,在地板上围坐成一个圆圈。老师向大家讲述一个名叫《仲夏夜之梦》的剧本,说的是一个仲夏夜发生的故事,就像大家刚刚度过的夜晚一样。剧本中有一个名叫帕克的精灵(就像老师扮演的那个角色一样),还有奥布朗仙王和他的仙后,然后还有那四位总是添乱和坠入爱河的少男少女。但故事里还有其他人——一个古怪的工匠、一个公爵和他的大臣们。现在我们可以跟孩子们交谈,讨论他们刚刚的经历,孩子们也可以相互提问,等等。

B. 皮拉摩斯和提斯柏(九—十一岁)

莎士比亚在很多剧作中借鉴运用了古罗马诗人奥维德(Ovid)的《变形记》(*Metamorphoses*)。在《仲夏夜之梦》中,皮拉摩斯和提斯柏的神话被用作工匠们表演的剧本。在中世纪,工匠表演戏剧是常事,莎士比亚在剧作中对此进行喜剧性的加工与应用。皮拉摩斯和提斯柏的神话是一部悲剧,但

在《仲夏夜之梦》中,这个悲剧故事被重塑为一部喜剧,因为工匠们的表演水平太低。在《罗密欧与朱丽叶》中,皮拉摩斯和提斯柏的神话也被用作出发点。在这里,我们把这个神话的悲剧性原版故事运用到工作坊中。

讲述神话:一种比较理想的叙述方式,是让学生围坐成一个圈,老师以讲故事的方式叙述。另一种方式是老师直接朗读原文(《变形记》,2016)。之后,大家共同讨论故事的内容,需要的时候可以重复讨论某些片段,以便所有学生都能对故事有所了解,都能熟悉皮拉摩斯和提斯柏这两个名字。

定格画面:把全班分成五个小组,每个小组获取一个纸条,纸条上写有一项任务的描述:

(1)皮拉摩斯和提斯柏住在相邻的两个房间,他们的父母不允许他们在一起。

(2)提斯柏正在去往尼努斯坟墓的路上,那里也正是她和皮拉摩斯约会的地方。

(3)皮拉摩斯约会迟到了。

(4)提斯柏回来了。(提斯柏为了躲避一头狮子而离开了约会地点,之后又回来了。)

(5)最后一个定格画面。

每个小组创建故事里的一个瞬间。通过一些提问,老师可以帮助不同的小组选择不同的瞬间,比如:第一组——他们有没有发现墙上的裂缝,透过那条裂缝他们可以说话?第二组——提斯柏看到狮子和公牛了吗?她在逃跑吗?她惊慌中丢失了外套吗?第三组——月亮出来了吗?皮拉摩斯看到了什么?他明白自己看到的是什么吗?他做了什么?第四组——提斯柏回来的时候看到了什么?她看到结满红色桑果的桑树了吗?她看到地上的

人吗？如果看到了，她知道是皮拉摩斯吗？第五组——最后怎样了，最后的画面是什么样的？

每个小组各自分配角色：皮拉摩斯、提斯柏、父母、狮子、墙壁、树、石头。如果有人没有参与定格画面，他们可以协助其他人塑造形象。整个工作任务应该在无声中进行。当所有的小组完成各自的定格画面之后，大家站成一个大圆圈，并根据故事的发展顺序依次进行展示。在每个小组的展示过程中，老师可以进入定格画面，把手搭在一个人物的肩上，这个人物就可以大声说出他的想法——或者是一句台词。展示结束后，大家可以共同讨论这个神话故事和刚刚进行的定格画面的展示，共同讨论《仲夏夜之梦》和莎士比亚。

例十五　TOXY 有限公司

这个工作任务为五至六岁的十二人团组（六男六女）而设计，但也可以作相应的调整以便适用于其他年龄阶段和不同规模的团组。我们需要一个中大型的教室（下称"大教室"）和一个相对较小的隔壁教室（下称"小教室"）。整个工作任务分为五个部分，每个部分耗时约一至一个半小时。

我们选择的工作主题是服装，我们想教授孩子们一些有关不同布料的知识，包括它们各自的来源和材料属性。我们想为孩子们提供协同合作的训练，培养他们的想象能力、创造能力和表达能力。

在教案规划阶段，我们（老师们）就服装这一题材进行几轮联想与讨论，最终决定以一家服装厂作为外部环境框架。我们给服装厂起一个简短但朗朗上口的名字：TOXY 有限公司。工厂的环境有助于孩子们对明确的工作任务产生兴趣。我们可以利用工厂内部的等级观念，跟踪一个产品生产，以

了解工厂各部门之间的关联。

随着规划工作的进展，我们也越发意识到不同态度的存在。我们认识到孩子之间存在某种服装文化，有些东西是"流行的"，而有些东西是"过时的"。逐渐地，我们的这个工作方案的焦点转变为包容意识和资源意识，而"服装"最终仅作为工作框架。服装成为一种表述大众价值的媒介。老师运用"教师入戏"形式，从虚构情境构建整个工作任务。

设备

- 五张不同工厂部门指示牌（见下图）。

- 员工考勤卡（一人一张）。

- 考勤章和印泥（两个颜色）。

- A4 大小的塑料文件袋。

- 生产车间主任的工作外套（老师甲使用）。

- 大号纸张，订书机，蜡笔。

- 不同的碎布料，剪刀。

- 咖啡杯、咖啡壶和纸巾。

- 设计部门的主任工作服（一条彩色围巾）。

- 摇铃。

- 总经理袖章。

- 活动挂图版（含纸）和记号笔。

- 记者马甲两件。

- 十四样废旧衣服（比如：马甲、袜子、披肩、衬衫、羊毛衫等）。

- 音乐：《温馨氛围》（*Sweet Ambience*）。

- 音景：《机器声 1》（*Machine Sound 1*）和《机器声 2》（*Machine Sound 2*）。

I. TOXY 有限公司

在隔壁小教室里，我们移开所有桌椅。我们事先制作这样一个指示牌：

> **TOXY有限公司**
> **织造车间**

我们把指示牌挂在隔壁小教室的门上，指示牌下方挂有一只 A4 大小向上开口的塑料文件袋。我们也为每一个孩子制作了一张卡（员工考勤卡），卡片最上方印有"TOXY 有限公司"的字样。在大教室里，我们摆放一张桌子，桌后摆放一把椅子，另外十二把椅子以桌子为圆心呈半圆形状摆放在桌前，出入印章、印泥（最好有不同颜色以区分进和出）和员工考勤卡都摆放在桌上。

1. 在大教室里，老师甲把孩子集合在一起，大家看着门上的指示牌，推测门后的小教室里会是什么。老师介绍这家 TOXY 有限公司，提及这家工厂有自己的纺纱车间和织布车间，并介绍在工厂里工作的所有人，还有他们每天早上来到工厂都要领取自己的考勤卡并盖章。

2. 老师甲穿上一件工作外套，扮演生产车间主任的角色（见第三章角色类型一：领导者）。他与所有的新雇员进行交谈，向他们解释上下班和休息时间等相关规则。每人领取一张考勤卡，并在卡上作出标记（或写上名字），以便识别。

3. 考勤仪式：老师甲走出生产车间主任的角色，向孩子介绍考勤卡的意义与功能，和孩子协商好他们如何完成考勤这个环节。所有的人都按照他们的决定进行考勤盖章，并把考勤卡放进那个塑料文件

袋。我们可以先练习一次考勤盖章。孩子必须知道这个步骤是必
不可少的,否则工人将无法获取工资。

4. 老师乙消失在织布车间里,生产车间主任(老师甲)带领新雇员参观
工厂。生产车间主任讲述织机的问题,说明织机上有很多不同的按
钮,只有按钮全部操作正确才能够真正地启动织机。老师乙站在织
造车间中间的地板上,老师甲向孩子解释这台织机(老师乙入戏扮
演织机)是如何运作的——只要我们以正确的顺序按下正确的按
钮,织机的所有部分就会正常运行。

我们暂停教案进程,老师甲要求大家搭起一部织机,观察它是如何运转
的。所有的人都可以和老师乙一同成为织机的不同组件,当老师甲走上前
去按某个按钮(某人的额头)时,这个组件就晃动他的头、手臂或者脚,同时
发出某种声音。在老师乙身上示范一次。现在,一些孩子可以依次走到老
师乙旁边,进入定格"变成"一个织机组件。老师甲进入角色,告诉大家他们
要尝试启动这部织机。此时老师播放音乐:《温馨氛围》。老师甲按照孩子
们(组件)走上来的顺序按下按钮,当整部织机启动之后,老师甲表示满意,
并给那些有需要的组件使用润滑油。通过相反顺序按下按钮,织机便停止
运转了。音乐停止。

5. 走出角色,大家共同讨论是否有更简易的启动与关闭织机的方式,
以及增大和降低运转强度的功能。等大家各自回到自己的组件位
置后,我们将试验这些建议。织机启动,生产车间主任对于织布稍
作介绍与解释(颜色、纹路、质量等等)。我们在织机上试验不同的
运转强度,之后关闭织机。孩子们现在可以稍微放松一些,生产车

间主任继续向孩子们(重新回到新雇员的角色)介绍,好像他们一直都站在那里观察这部巨大的织布机一样。他们从织布车间里出来,老师(走出角色)说这就是工作的一天。最后,大家看到了所有的车间与厂房,从而完成了这座大工厂的参观。作为生产车间主任,老师甲要求大家准备打卡离厂(与前文打卡进厂的仪式相同)。

6. 作为结尾,孩子和老师一同——从内容方面和表演方面——交谈他们今天做了些什么。在这个反思阶段的最后,老师告知大家明天将会体验到工厂里的更多新事物。

小结与分析:

在开局阶段,很重要的一点是构建环境,建立一些日常规范,以帮助孩子们加深对工厂环境的印象。老师一开始要有意识地把孩子的注意力引领到指示牌上,思考它可能的含义,随后,才进入与工厂相关的介绍和讲解。通过这个方式,我们给孩子们一个进入状态的机会,让他们对即将发生的事情做好思想准备("保护")。之后,孩子们通过戏剧表演("教师入戏")逐步获取他们所需要知道的信息。孩子们所扮演的新雇员的角色确立了一项基本规则:他们是成人。我们必须自始至终像对待成年人和有经验的人那样去对待这些孩子,这样他们才会得到所需的地位,这样才会显得真实。如果孩子们从自己的角色中脱离出来(向生产车间主任求助——就像小学生向老师求助一样,或者拽朋友的头发,或者需要上洗手间等),我们必须尝试把他们拉回到角色中,把他们完全当作成年工人来对待(对比"保护")。在叙述过程中,老师可以变化时间跨度,在时间线上切换,从新时间点继续叙述。有时我们中断进程以讨论、解释和为下一阶段做规划。

　　事先把所有的教室和空间打扫干净有助于使孩子们产生期待,帮助他们进入我们创建的这个虚构世界。我们所使用的道具和服装并不多,但只要是被采纳和使用的,它就应该是尽可能地逼真可信,比如:精细制作的指示牌和考勤卡。如果没有打卡机,我们可用印章和印泥代替进行考勤打卡。我们用仪式(考勤)来构建一个工厂的日常形态。

　　我们有意识地选择了既让孩子们扮演人物角色又让他们以哑剧形式扮演织机的组件,这样一来,孩子们既是大环境中的参与者,同时也变成这个环境的创建者。在织机运转那一段戏中,如果织机运作时间太长,孩子们也许会疲倦,那么我们可以重复关机而后重新启动。

　　我们的构架非常紧凑,但不要忘记尽量采纳孩子自己的选择、构想和提议。最终的全天总结也非常重要,让孩子分享个人的观点与看法、提出问题,为老师能够更好地完成课堂的后续阶段提供重要的信息。

II. 绘图室里

　　在大教室里摆放一张长桌和足够的椅子,现场也备有大纸、颜料和订书机,墙上留有挂图的空间,一个台面上摆放着不同颜色和品质的布料,裁剪桌就位。小教室里摆放着三四张小桌子,桌子周围有椅子,每张桌子上面摆放着一张纸巾。靠角落的一张桌子上摆放着咖啡杯、一个咖啡壶和一个铃铛。小教室的门上挂着一个牌子,上面写着以下字样,门上的塑料文件袋仍然保留。

> **TOXY有限公司**
> **餐厅**

　　1. 新的工作日从上岗考勤仪式开始。老师甲现在是设计部门的主任

（一个和前一天课堂中类似的领导者角色），我们可以用简单的服装和道具来标识这个角色，比如一件色彩斑斓的披肩和一副中老年式样的眼镜（当她与员工谈话时，她的视线越过眼镜框的上沿注视着员工）。考勤仪式结束后，这位主任直奔主题地说：设计部门目前的工作压力很大，为了能够按时完成所有绘图工作，大家必须全力以赴地努力付出。考虑到夏季系列的销售业绩非常糟糕，公司总经理对今秋的产品系列尤其关注。她向大家展示来自织布车间的布料，让设计师触摸感受这些布料，问他们有何感想。她要求大家各自选择一种设计所需的布料，剪下一块样品，然后绘图设计出优质实用的儿童服装。参与者工作的同时，主任可以四处巡视，时而指点、时而提问（自始至终使用"成人化"的语言）。

2. 午餐：老师乙摇响铃铛，通知大家餐厅的午餐服务已经开放。老师乙是餐厅的工作人员（中间人的角色，但级别低于设计部门的设计师），他收银并为客人倒咖啡（哑剧），他时而自言自语、时而与愿意和他说话的人小聊片刻。午餐服务结束时，老师乙摇铃示意。

3. 秋季产品系列的设计工作即将结束。所有的设计师把各自的布料样品用订书机订在设计图纸的一角，并上前把设计图纸挂起展示，向大家介绍他的款式、布料以及所适合的年龄群体。主任和其他人可以提问。最终的结论是，设计部成功创造了一个优秀的秋季产品系列，客户必定非常喜欢。

4. 工作日接近尾声。每一个人就地整理打扫，主任确保一切合格，大家做好了离岗考勤仪式的准备。

5. 课后交谈。孩子们可以谈论自己参与课堂的感受，谈论秋季产品系

列的销售情况会如何。

小结与分析：

在这部分中,孩子对于戏剧情境的某些部分已较为熟悉(工厂的工作环境、考勤、戏剧表演形式),但有些部分则是全新而有趣的(设计部、餐厅)。孩子以职业雇员的身份直接进入戏剧表演,他们所做的一切都是以角色的身份来实施的。这里,两位老师都进入角色("教师入戏"),但他们两人的级别有所不同。由此,孩子也有机会因两人不同的级别,体验不同的协同扮演。老师甲仍然担负主要的角色功能。事实上在第一天和第二天,这两位老师的角色完全可以由一位老师来完成,但由两位老师共同参与会更好些。况且,老师乙在后面两天的课堂中将会承担更为深入的角色与功能,他在最初两天的出现能积极铺垫他的后续角色。

在这第二天的课堂中,我们的愿望是让孩子感受体验工厂生活的崭新方面,参与整个生产过程中的一个新环节,体验作为专家的感受,鉴定不同的布料,经历工作单位里的上下级关系。

虽然班级里大部分孩子的识字量较少,但标识牌和文字仍然是很重要的。有些文字和标识是可以从视觉上被识别出的,有些也能起到激起好奇心的作用——让人想知道门后是什么。我们将在今后的几天中继续使用这些标识牌,这样,在一个即使是不断变化的过程戏剧中,我们也能建立起某种连续性。

如果出现个别孩子表现不认真或是不严肃,老师必须承担责任把他们引回工作任务中来。具体的方式可以是向他们提问——有关布料的材质和颜色,也可以是用某个细节问题来启发他们开始工作。别忘了,这些参与者

可是行业专家!

III. 秋季产品系列

事先把大教室和小教室整理干净,确保足够的地面空间。大教室的门内侧挂有以下标识牌:

> **TOXY有限公司**
> **裁剪车间**

通往小教室的门外侧挂有以下标识牌,塑料文件袋也像往常一样挂在门上。在两个房间里播放准备好的音景:《机器声 1》和《机器声 2》。

> **TOXY有限公司**
> **缝制车间**

1. 在大教室里,孩子和老师共同学习上述两个标识牌。老师甲解释说,全体学生今天将会被分成两个小组工作,一部分人在裁剪组——把布料裁剪成布块,另一部分人在缝制组——把布块缝接成衣服。

 老师甲把大家分成两组,并告知两组分别在自己的车间里和车间主任(老师)一起工作。在上岗考勤完毕之后,大家各就各位工作,但稍后他们也会有机会参观彼此的车间,最后进行离岗考勤仪式。

2. a. 裁剪车间:老师稍微介绍机器设备的外貌,以及它们在运转时如何切割成堆的布料。孩子们决定机器设备所处的位置和基本运转原理,定好他们自己怎样在这些机器设备间走动。当大家都明白自己的任务之后,老师通过播放音景:《机器声 1》以制造音乐

衬托。但是要注意音量,以免打扰到另一个车间的工作。然后工作开始,大家进行哑剧表演。

b. 缝制车间:老师讲述缝衣的流程,一位工人只负责一个环节。大家共同确定要缝制的产品具体是什么,探讨怎样操作,分配各自的任务,计划每一件服装如何从一个工人传递给下一个工人,等等。老师播放音景:《机器声 2》。工作开始,哑剧表演开始。

3. 现在,一个车间的工人将要考察另一个车间的工作情况(缝制车间与裁剪车间的工人轮流参观彼此的车间),两车间的音景同时大声播放。

4. 所有参与者在大教室里集合。老师甲问工人对于他们生产出来的产品有何想法。戏剧表演在此处中断。孩子被问道:接下去要做点什么才能吸引人来买这些衣服。这里,我们要采纳孩子的构想,这些想法可能是制作广告图片或广告片,可能是把衣服运到商场,可能是搭建展示橱窗或者直接在店里销售。无论是采纳哪一种构想,我们都可以运用"形象剧场"的技巧:构建简单的角色或团组,创作一个具有说服力的定格画面——也许还可以添加思想、台词或对话框。我们可以把所有孩子分成两组,每组有不同的任务。在这里,老师加入孩子的工作,并按照他们的流程工作。

5. 在结尾,我们进行大家早已熟知的离岗考勤仪式。正当考勤仪式进行之际,老师乙以公司总经理的角色冲进来——比如他可以佩戴袖章(角色类别 2:对立者。地位高、严格、霸道),他指责工人们工作节奏慢、懒惰,因为他刚刚得知城里另外一家工厂早在三周前就已经完成了秋季产品系列的生产。

6. 除了反思戏剧表演形式之外，我们也可以假想一下 TOXY 有限公司的前景会怎样，那里的工人会怎样。孩子也许也想谈论一下工厂里的工作和这位公司总经理。

小结与分析：

在第三天的课堂中，我们所进行的主要是肢体活动——我们在戏剧表演中运用了哑剧和定格画面，由此训练孩子运用较象征性的工作方式及肢体表达能力。

我们选择了车间环境音作为背景音效，因为我们所扮演的角色是工厂里的工人。这些音效增强了虚构中的真实感。

两位老师的功能是角色外的组织者或者集体工作中与大家平等的参与者。"教师入戏"仅仅是在考勤环节和总经理出现的那一小段场景中有所应用，而我们也由此对于等级划分这一元素产生额外的关注。

在产品生产完毕之后，大家共同讨论产品的营销方式。这里，我们特意选择了不为每一位工人分配具体的工作任务，我们的期望是孩子自己通过想象和知识来推动工作的进展，我们将会在接下来一天的工作中继续延伸发展这一思路。在总经理突然出现之前，工厂里的工作状况一直是顺利的；而现在，我们隐约意识到一切也许并不是那么美好。这一事件发生在一个工作日的尾声，这给接下来的一天创造了期待与悬念。

IV. 一款时尚产品

小教室里摆放着一张桌子和一把椅子，也可能还有一些其他道具。门上的指示牌上写着：

> **TOXY有限公司**
> **总经理室**

大教室里摆放着一张长桌和足够所有人坐下所需要的椅子,还有一块白板或活动挂图板,并准备好大号纸张和蜡笔。

1. 新的工作日从大家上岗考勤开始。老师甲(设计团队经理)谈起前一天发生的事情,有些担心。总经理很快就要来上班了,设计团队经理很紧张,他问团队在这种情况下是否有必要立刻展开冬季系列产品的设计工作。此时,总经理貌似正常但是快步地走进大教室并径直走进他的办公室。雇员在这里应该怎样反应? 他们继续刚刚的交谈吗? 还是继续工作?

2. 总经理突然召集大家到他的办公室开会,他精力充沛,说个没完,貌似心情不错。昨天夜里,他梦见自己的公司前途光明,前提条件是他们改换产品风格并设计出精彩绝伦、孩子看了就必须要买的新产品。既然秋季系列产品已经错过了时机,没有顾客对此感兴趣,所以要扔掉,我们得给新产品腾出仓储空间。新时机到来了。设计团队的新任务是创造出无敌的流行款式,让孩子为之欢呼不已。这将会是一款极为特殊的、前所未有的服装产品。最后,设计团队成员若有问题可以向总经理提出。

3. 设计团队走进绘图室。这个任务合作完成,设计团队经理根据团队成员提出的建议,在白板上绘制产品的图样。总经理来到绘图室,关注工作进展,他要求材料必须是防水、免熨和防污,并且可以直接置于水中轻易清洗。只有这样,孩子的父母也才会觉得好,愿意购

买。绘图工作继续，所有人都倍感压力，因为这项产品必须要达到极为特殊的水准。

4. 老师甲走出角色，成为叙述者。他讲道，秋季系列产品已经全部被处理掉，新产品所需的那种特殊的、有塑料感的布料在亚洲其他地方有低价生产。老师甲继续讲道，TOXY 有限公司的机器无法生产这种特殊布料，所以总经理决定辞退所有纺纱车间和织布车间的工人，把所有的机械设备都卖给波兰，并从亚洲国家购进新式布料。

5. 现在，老师甲要求孩子们用"角色塑造"的方式来创作一位纺纱工人、一位织布工人和总经理。我们所塑造的瞬间是当他们从总经理那里得知他们被解雇的时候。全体参与者都加入这个定格画面的工作中，使定格的表达尽量清晰。随后可以给角色添加思想，以增加变化。尝试给这三个角色添加一个词语描述或者一句短台词外加一个动作（动态化）。之后，大家作短暂的相互交流。

6. 老师甲（以设计团队经理的角色）和设计团队交谈，大家都认为解雇事件非常遗憾。经理勉励没有被解雇的设计团队员工们，表扬他们用辛勤的工作换来了这一款儿童服装精品，并且按时交货。为此，他们将主持一场小小的记者招待会——尽管只有两名记者来参加。但遗憾的是，设计团队经理本人将随同总经理出差赴伦敦。经理把新闻发布会现场布置好，两把椅子摆放在长桌的一边给记者，设计团队坐在长桌的另外一边。经理离开了。

7. 记者招待会。两位老师以记者的角色（"最不懂的人"）敲门，他们身穿记者马甲，手拿笔记本和笔。他们自我介绍后便向设计团队猛烈发问，我们在这里完全可以提出一些挑衅性的问题，比如这款产品

究竟有什么特殊，是否可能有害健康，为什么时髦如此重要，与价格相关的问题，还有他们是否不关心那些被解雇的工人，等等。最后的问题是有关工厂的工作环境。工人们暗示他们要下班了，记者问他们能否观摩员工的离岗考勤。如果可以的话，让孩子们自己负责完成离岗考勤仪式。

8. 交谈与讨论。今天的课很长，其中包含了很多不同的感受，因此有必要在此时给孩子们讨论的机会。

小结与分析：

第四阶段的课堂耗时相比前面几个阶段长，但是我们认为孩子们至此已经适应了本教案，并且表现得相当投入，所以他们应该有能力应对。但万不得已的时候，我们也可以把第四阶段分成两个部分，在第三步与第四步之间加入一次休息。

这一天的课堂内容跌宕起伏。我们期望孩子们能够思考行动的后果，在工作坊过程中保持创意与积极性，同情弱势人群，能够为自己参与制作的成果挺身而出进行辩护，工作过程中能运用口头和非口头表达形式，等等。这里，我们有意识地把总经理塑造成为一位典型的老板形象，同时也可以尝试加入一些细微的改动。但人物的维度尽量做到单一，否则他会变得过于复杂，使孩子们对之无法处理。孩子们必须能清晰地看到权威与对立的存在（参见第三章的角色类型）。

我们运用集体绘画的形式设计了一款时尚的儿童服装，这使我们在教学内容上覆盖了很多不同的方面：对产品的集体责任，支持彼此的创意，激发主观能动性，在工作过程中大胆发问。让孩子们提出建议但由老师进行

绘图,这使得孩子们对于支配权有所感受,并体会到这件产品属于大家。从活动组织角度而言,我们需要对如何采纳孩子们的建议判定相应的规则,这一点是很重要的。是让孩子们按照顺序一个一个地给出自己的建议? 还是让孩子们完全自发地给出建议? 所有的建议都将被立即采纳,还是首先要经过讨论? (参见第三章的"集体绘画")

对于"形象剧场",我们在这里较以前运用得更加深入了,大家对于它的一些技巧也都比较熟悉了。我们全组一起工作而不考虑分组,原因是孩子们的年龄较小,还不能相互协同把握这类任务,而合作可以给予孩子们良好的集体体验。我们不在最后创造理想画面,这不是我们这个语境下的追求。创造理想画面会大大增加工作的难度。

在记者招待会上,我们特意安排孩子们成为专家,而老师们却是那些"最不懂的人"。借此机会,我们确保向所有孩子提问。一般来讲,调动全体参与者积极参与课堂活动是老师的一项重要任务。在这里,我们允许自己提出一些尖锐和具有挑衅意味的问题,促使孩子们思考那些他们未曾想过的问题。

V. 戏后戏

今天没有标识牌,没有搜集考勤卡的塑料文件袋。大教室里,椅子被摆放成半圆形,半圆开口处另外摆放一把椅子,这把椅子在外形上最好与其他椅子有所区别。一只大纸箱中装有十四样废旧衣物(比如:马甲、袜子、披肩、衬衫、羊毛衫等)。

1. 叙述者坐在半圆开口处的椅子上,面对孩子们。稍等片刻,以便孩子们有时间对于场景设计进行提问。之后,叙述者讲述 TOXY 有限公司的故事:这曾经是一家非常好的工厂,生产优质的儿童服

装。但突然间,他们想要多赚钱,开始向现代与时尚风格转向。刚开始还一切顺利,可后来却演变为一场灾难——它既是工厂工人的灾难,也是整个城市的灾难。

2. 焦点人物。叙述者的椅子现在变成了焦点人物坐的"针毡"。参与者自愿"坐针毡"讲解所发生的事情(通过即兴创作创造自己的故事版本):为什么一切会这么糟糕?孩子可以自己选择一个人物角色(总经理、设计师、市长、商店雇员或者记者),并从这个角色的角度出发进行讲述和回答问题。焦点人物自己决定在"针毡"上逗留时间的长短。发问者们可以严苛一点,也可以指责。这时老师和孩子们同为参与者。

3. 叙述者再次坐在叙述椅上,继续讲述 TOXY 公司和那个伟大的儿童时尚。讲述以叙事形式(或者童话故事形式)进行,叙述内容基于之前学生描述的相关事件。最后以某种满意的方式结束叙述。

4. 短暂静场之后,老师要求孩子们躺在地板上并闭上眼睛。大家假装躺在家中自己的床上,做了一个很长的、很奇怪的有关一家工厂的梦。大家刚刚从梦中醒来,但还没有力气睁开眼睛,都想再休息一会儿。要求孩子们尝试回想梦中梦到了什么,思考他们记得最清楚的是哪些事物。老师给予孩子们充分的时间思考。睁开眼睛,伸伸懒腰,然后爬起来坐在"床上"。现在,每一位参与者讲述一些特别的、有关 TOXY 有限公司的梦中事物。

5. 现在,全体学生交谈片刻,谈论他们所经历的事情,说说他们的感想,探讨他们本可以做些什么以改变结局。

6. 最后,老师甲拿出装有十四样废旧衣物的箱子,带点儿神秘色彩地

问大家是否愿意参与一个奇怪的游戏。游戏的内容是让参与者穿上别人丢弃的旧衣服或者有点奇怪的衣服，而且在当天余下的时间，在学校里都要保持这一身着装。这是一个秘密的游戏，不允许大家向别人透露。如果孩子们愿意参与这个游戏，老师可以采用一个小仪式，让每一位参与者（包括老师乙）走上前来并穿上自己的那一套服装或衣物。最后，由一位参与者上前把最后一样衣物给老师甲穿上。

7. 孩子回家之前，大家集合并交谈。有人对孩子们的着装指指点点吗？有孩子被欺负吗？孩子是如何面对与处理的？团组共同决定他们是否下一周会继续这个游戏。他们也许可以回家找出一些类似的废旧衣物？如果大家决定下周继续这个游戏，他们可以每天早晨召开一个秘密会议，共同穿戴上这些废旧衣物。也许大家可以告知父母这个秘密游戏。在下一周的周末，大家再次集合，共同小结，结束秘密游戏。

小结与分析：

在第五天的课堂中，令孩子们感到意外的元素是工厂的消失。孩子们起先对此也许会感到失望，但我们很快就会给予他们"掌控权"。通过"焦点人物"，他们即兴创作，拾起记忆的碎片，回顾所发生的一切和成因。孩子们掌控此刻的整个叙述过程，我们也相信他们有能力完成任务。但也许孩子中没人敢于打头阵，那就需要一位老师率先坐在"针毡"上充当焦点人物。老师记住要保持耐心，给孩子充分的时间做决定。大家提问，"坐针毡"的焦点人物必须要为他自己的行为和观点辩护。

　　下一步，我们让老师以叙述的方式进行总结。"焦点人物"的环节也许会导致结构不清晰和信息分散，通过老师的叙述把孩子们提供的不同想法汇总整合，继续故事。当然这样的总结对老师的专注力和叙述能力提出了较高要求。

　　我们不愿就此结束，我们仍然希望给予孩子一些时间，让他们回顾过去的五天中所发生的一切。为了给孩子们营造安静的思考环境和高度的专注力，我们用梦境作为情境框架。当孩子们讲述梦中最清晰的记忆时，我们了解到哪些事物通过不同的方式给他们留下了深刻的印象。考虑到有十二个孩子需要讲述，我们可以在第四步把他们分成两个小组，两组的活动在两个不同的房间里分别同时进行。

　　最后，我们需要一次总结性的交谈与讨论。孩子理所当然必须能够抒发他们的观点和思想，但老师对于交谈的掌控也是非常重要的，以便对服装时尚跟风话题做出一些总结性的讨论。这个话题也正是最后两天的课堂内容中我们想着重聚焦的话题，所以我们特意尝试在教案的尾声引入孩子的日常生活。于是，我们构建了一个游戏，内容是有关敢于看上去和别人不一样、敢于与众不同、敢于身穿陈旧衣物并"锻炼"自己应对不同意见的能力。需要强调的是，我们不是主张"摒弃那些时尚的裤子"或者"杜绝合成材料"，也不是为了批判而批判，更不是为了进行道德教化。我们更希望的是通过这个秘密游戏使孩子能够从他们自己的学校现实生活的角度有所体验和思考。总体来说，我们期望孩子们通过这个教案所获取的经验与经历会以某种方式、在某种程度上为他们带来积极的影响。

第六章　戏剧与进展

行动、改进、成功……

强化、提升、目标、偏差？

努力、提高、流畅……

趋势、增长、发展、成长……

升级……

　　进展（progression，源自拉丁文 progedi，意为前进）的含义是前行与发展。在教学法的范畴内，我们可以从多个视角去看待"进展"这一概念。在学生的学习过程中，老师对于教学活动内容的选择——所运用的工作模式、所教授的知识和所赋予的经验——层层递进，逐步增加其挑战性与难度系数；可视为进展的一种形式。对于戏剧老师而言，这关乎他对艺术形式的选择。另一个方面，是指老师关注孩子个人的进展——学习过程是怎样的，通过何种方式接近目标，成功如何体现。在当今的戏剧教育体系中，发展与学习过程本身并不被视为通往更高水平要求的步骤。我们什么时候才算会阅读？是我们学会读字母，学会拼写了的时候吗？当今较为普遍的看法是：进展是一个螺旋式的发展过程。在这个过程中，孩子或学生会反复遇到相同的戏剧方法、主题和训练形式，这个过程应当能够为他们提供新的挑战，以协助创建新的经验、眼光和理解。还有一点对于老师而言非常重要，那就

是老师对于人类发展的不同领域所具有的知识。有说法称，进展在戏剧教育中是不可能的。我不同意。

在本章中，我们将探讨儿童时期的戏剧性表达方式，从方法论的角度对于进展进行深入探究，并应用实例展示针对不同年龄阶段的工作任务——从最年幼到较为年长的孩子，最后也会提到老师们在这个过程中所遇到的挑战。依照参与者在艺术性学习过程中的不同的主观影响程度，本章最后的三个例子展示了教学过程中可采用的三种不同开放程度的可能性。

童年时期戏剧表现形式的发展

戏剧性游戏（角色游戏）在心理学研究领域备受关注，社会学研究和人类学研究领域也对它也有所涉及。很多研究学者比如维果茨基、萨顿-史密斯、布依登狄耶克（Buytendijk）和梅洛-庞蒂都从他们不同的视角去强调戏剧性游戏领域的发展，尤其关注的是戏剧性游戏中孩子的表现与表达方式。有些戏剧学者还试图对戏剧性游戏本身进行分析，比如勃顿研究孩子在游戏中的内心活动和外在行为。他还研究了儿童不同的感情层次，以及这些层次如何影响集体游戏和戏剧工作（勃顿，1979：第三章，第四章）。

儿童在游戏与戏剧中的发展

我们在本书前文曾经说过，戏剧性游戏和戏剧共享同一个本质。这两者都是有关一个建构出来的"假装世界"——在戏剧术语中称为虚构。然而，我们对于儿童驾驭这个领域所具有的前提条件了解多少呢？这里，有两位学者必须提及：先锋史莱德（1965）和戏剧学者理查德·柯特尼（Richard

Courtney，1982）。他们为 15 岁以下的少年儿童制定了不同发展阶段的划分。

史莱德把儿童的发展划分为四个不同的年龄阶段。第一阶段是零至五岁，第二阶段是五至七岁，第三阶段是七至十二岁，第四阶段是十二岁至十五岁。我们会关注前三个阶段即零至十二岁。史莱德的年龄划分跨度较大，但他对于每一个年龄阶段的描述却很详细。史莱德认为，儿童早在婴幼儿时期就开始尝试某些形式的戏剧。他区分试验与模仿，并指出，婴儿最早具创意的行为是通过手脚并用来实现的。他把婴幼儿的手臂横扫动作（比如把桌子上的东西撸到地上）与后期绘画技能发展之初的涂画进行类比。而最明显的艺术形式的迹象首先出现在儿童对于声音和行动的探索。他认为儿童的这些探索性活动就是戏剧，因为戏剧（Drama）这个概念的本意就是"行动"（to act）。哪里有游戏，哪里就有戏剧。只是成人并不是总能够意识到这一点而已（Slade，1965）。

早在一岁的时候，儿童就会在游戏中展现出社交性元素。史莱德以"躲猫猫"（把脸一隐一现逗小孩的游戏）为例，指出这个游戏可以理解为一个明确的同时也是最原始的戏剧性"入场和离场"。史莱德强调儿童在这个阶段尚未开始"展示自己"而是与"观众"共同游戏的重要性：

> 很关键的是，我们要在这个阶段避免让炫耀得到发展。即便我们已经给了这个孩子过多关注，这是我们最后可以把握机会来把事情做对，因为我们现在完完全全置身于演员和观众的关系中。共同分享，无论如何都比向人展示来得更健康（Slade 1965：24 - 25）。

这个"最后机会"是指避免孩子过于热衷于展示自己以获取关注,史莱德把这个阶段设定在孩子学习走路的时期!

史莱德区分*自我性游戏*(孩子亲身参与到游戏中)和*投射性游戏*(游戏发生在身外,通过玩物件来进行)。这是他对游戏这个概念的关键论述。根据史莱德的看法,这个两种游戏都是戏剧,但自我性游戏的戏剧性最为明显。投射性游戏出现在早期发展阶段,而自我性游戏会随着时间的推移而变得更为常见与清晰。这两种形式的游戏相辅相成——投射性游戏发展孩子深度挖掘的能力(吸收能力),自我性游戏发展孩子的真诚意识(诚意)。两者都指向艺术性表现。

儿童七至十二岁的阶段被史莱德称作儿童戏剧的开花时节,这与儿童在不同领域的发展紧密相关:社交发展(更强的集体意识)、感官的发展(视觉、听觉和触觉)和专注力的发展。史莱德强调印象(impression)和表达(expression)的重要性,强调两者必须保持平衡,而他认为戏剧尤其能够实现这一点。

柯特尼对于不同年龄段的发展具有更详细的划分,他把零至十个月归属为第一阶段,之后至五岁归属第二阶段,第三阶段覆盖五至七岁。他强调这些年龄发展阶段中所使用的不同年龄分段只能作为参考,必须灵活运用。

柯特尼的研究表明,六个月大的婴幼儿能够预测高潮点,能够使别人成为自己的观众,能够有明确的意图,能够参与重复性的行动,能够探索事物,能够创造游戏中的声音与语言;十个月大的婴幼儿会假装表现得像自己的妈妈。一个婴幼儿感觉他是能控制周围环境的,因为他的思想直接转化成行动。

在一至二岁的时候,儿童开始发展自我性游戏和投射性游戏,并通过外

部模仿来控制外部世界。此时，他还不能区分象征与现实，行动与动作的意义远大于言语。孩子非常喜欢"跟我学"一类的模仿游戏，尝试体验入戏与出戏（对比前文"入场和离场"）。

从二至三岁起，儿童可以完成一系列的行为动作，尽管他的专注力持续时间较短。之前，孩子是在行动发生的同时对之进行直接模仿；而现在，他也可以在事后对过去的经验进行模仿。孩子发展了一定的角色变换的能力，并且把玩具带入游戏中。他会进一步发展与推动游戏中的故事，并能独立参与到音乐故事游戏中。

在三至四岁的阶段，儿童开始探索所有不同的领域。他们的专注力持续有所增加，能够创造自己的"假想环境"，遵循简单的规则，参与简单的集体游戏，并能在很大程度上运用语言。孩子开始尝试穿戴服装来扮演角色，并开始运用夸张和滑稽的方式来展示他们所模仿的形象，比如他们的父母。

到了四至五岁阶段，儿童的能力和经验明显增加，这一点可以在各种类型的行动中有所体现。孩子创造幻想角色，借助声音表现不同的角色，开始区分象征与现实，并拥有更多的角色模型可供选用。在这一阶段，孩子也开始创造戏剧性仪式。然而，这一阶段的孩子的专注力仍然只集中在游戏的某一个方面，对于游戏的其他方面不予关注。

从五岁开始，儿童已拥有较为广阔的经验空间，并用此进行戏剧性的游戏。孩子学会在不同的角色之间变换，并开始理解复杂的社会情况。游戏中的象征元素在更大程度上被现实主义所代替，孩子也更加关注别人的反应。恐惧与兴奋经常伴随着游戏的过程，语言在孩子的集体游戏中越发显得重要。

柯特尼把七至十二岁这一阶段称为"儿童规划者"(The Child as Planner)的阶段。他提出，戏剧性游戏在儿童的这一阶段发生的最大的变化是它变成了真正的社交活动，孩子学习分享彼此的构想并通过具有成效的方式相互合作。除了非常愿意扮演各自的角色之外，孩子也变得更加乐于规划、更加乐于试验探索不同的方式。他们试验夸张的角色，他们对于别人的角色展现出真诚的兴趣。他们用哑剧和肢体语言来表达角色的情感，但这些角色的展现往往是传统的与平面化的。

史莱德与柯特尼二人的思想共享一个相对类似的基本出发点：改革教育学和人文心理学。有趣的是，两位学者都很关注儿童在空间与形状的运用(圆、半圆和前舞台①)这一细节上的发展。当然，我们可以质疑这些形状能否被视为普遍的与"自然的"发展特征。在价值观的层面，这两位学者的理论迥然不同。史莱德总是以好与不好的方式作出评判，并以这种评判作为其理论的基础；而柯特尼则保持中立。史莱德是一位教育学家，他的读者是老师，所以他不断为读者提供建议；而柯特尼则满足于较为客观的描述。

史莱德与柯特尼的理论对于戏剧的影响

1954年，史莱德发表了他有关儿童发展阶段的年龄划分的理论，对当时的戏剧活动实践产生了一定的影响。但他的理论逐渐引来一些批评，一方面是由于他近乎浪漫的基本观，另一方面是由于他的资料缺乏系统性。史莱德最重要的贡献是他所提倡的态度：最有利于保障儿童发展的方式是为他们创造安全和具有激励性的环境；为他们创造良好的条件；不要强迫式

① 这里，史莱德所指的是在舞台上进行的游戏和扮演——考虑到可能会有表演者之外的人观摩。Proscenium原指古希腊剧场中舞台后区的装饰墙，这里是指前舞台，即舞台最前面的部分。

发展，而是允许每一个孩子根据自身的节奏步步前行。在当时的一段时间里，史莱德与他的理论对于学前教育曾产生过较大的影响。在被遗忘多年后的今天，史莱德的理论又在一些大学中被重新提起。

游戏理论研究者古斯（Guss）曾参考史莱德的理论，通过研究儿童自然游戏中的行为，以及儿童在成人引导的戏剧游戏中的应对程度来论述进展。厄恩-巴鲁赫（Öhrn-Baruch）在其学前儿童发展系统化的研究中也曾参考过史莱德的理论。她概述了儿童的戏剧性行为，并建议出儿童在不同年龄阶段所适合进行的练习与活动。

柯特尼的理论对于教育性戏剧实践的影响相对较小，但它在*理论界*的影响却很大，尤其是在加拿大和澳大利亚。他的研究是一次重大尝试，帮助我们理解与分析戏剧对于儿童所能导致的发展，并把这个理解与知识系统化。如果有学者能进一步理论性地深入探讨戏剧性表达形式所能带来的个人发展，并结合审美发展观点，那对于戏剧教育而言将会非常有益。

我们需要关注幼儿园和学校中所发生的儿童戏剧性游戏，以及游戏进行时的各种外在条件，这一点非常重要。因为如果我们能深入对环境的研究，从而对儿童游戏中的"剧场形式"感到熟悉与自信，将会帮助创造更多的游戏和美学活动，从而能为孩子提供更多样的体验与经验。这种熟悉与自信也能协助我们更好地运用"戏剧形式库"来服务那些最年幼的孩子。

如同本书前文中所述，近些年来，部分舞台艺术家开始着眼于以三岁以下的幼童作为受众群体。随着一些相关的演出和研究项目的进行，人们对于这些幼儿参与者和幼儿观众产生了新的认识与尊重（见第四章）。

从剧场的角度解读戏剧性游戏

在研究儿童游戏发展的过程中,笔者意识到运用剧场术语的重要性,这样会让人对于孩子的游戏能力和发展潜力产生新的认知。笔者观察过从简单到复杂的各种儿童游戏模式,越发深信:游戏发展阶段的年龄界限是一个变数,孩子的性格个性和经验背景通常是更相关的,而不是他的特定年龄阶段。比如,我曾惊艳地观察到这样一个女孩,她是幼儿园中年纪最小的,已经有双语能力,在角色扮演中的表现力极强,综合运用哑剧、手势、声音和语言等各种表达方式。另一发现是,每一所幼儿园的校园文化也直接影响到孩子表达方式的运用与发展。有些幼儿园注重社会现实性游戏,灵感与题材来自日常生活,而有些幼儿园则以更具表现性和幻想性的游戏为主。

三个分析工具

在一个早期的研究项目中(1990 至 1994 年),笔者尝试研发一些简单的工具,以便通过剧场语言用来研究儿童的游戏。[1] 我将这三个工具分别命名为职能、戏剧表演风格与戏剧表演能力。古斯(2001)也曾基于她自己的观察对儿童的戏剧性游戏进行分析,其中也运用了这三个相同的工具,不同之处是她运用其他方式与这三个工具相结合,对游戏进行了非常细致的研究。[2]

① 参考赫戈斯塔特、克努德森和特拉格腾(Heggstad, Knudsen, & Trageton, 1994)第四章。在本书中,笔者把当时运用的"编剧法视角"(Dramaturgical Aspect)简化归纳成为"游戏表演风格"。
② 在古斯(2001)第五章中,她研究了三个游戏(或按照她的叫法:演出)。第一个游戏需时仅五分钟,在这个游戏的描述中,古斯使用了编剧、戏剧顾问、叙述者(旁白)、演员、编舞、舞蹈、作曲和音乐这些不同的功能职务。她也研究了游戏中的表达形式、整体构成以及孩子们道具运用。她从一个宽广的角度去理解与分析这五分钟的游戏。

职能

研究儿童游戏的方式之一是观察孩子在游戏场景中所主动承担的功能是什么。我们可以沿用剧场表演中的五个职能（参见第二章），在游戏过程中若出现其他职能的需求，我们也可以进行扩充。这里，我们的工作首先是记录孩子在戏剧性游戏中的职能。然后，我们可以进一步研究这些职能在游戏中是如何进行的，孩子在此过程中发生了怎样的变化，孩子如何在不同的职能之间转换，孩子们的偏好：

- 编剧；
- 演员；
- 导演；
- 舞台设计；
- 观众。

编剧的职能是写故事，发展故事，发展游戏的内容。演员的职能是进入虚构情境，成为他者。导演的职能是决定游戏如何进行，演员在空间里的位置，演员如何扮演他们的角色以及表现他们的台词。导演既要提出建议，也要为人纠正。舞台设计的功能是利用家具、盒子、布料和其他设备来设计与布置游戏场景，他同时也根据需求负责落实游戏所需的道具和服装。观众的功能是观摩，他也许是置身事件之外的。

戏剧表演风格

下一个观察角度是有关孩子如何通过形式与风格（见第一章）在戏剧中进行表达。这里，我们选取三种从儿童表现形式角度而言非常有趣的戏剧表演风格：社会现实型、荒诞型和表现型。

社会现实型风格经常体现在孩子模仿他认识的行动或人物，比如：打

草的农民、做饭的妈妈、看病人的医生等等。

荒诞型风格的实例可以在一些短小的片段中捕捉到,比如:幼儿园的孩子假装他们是母牛并给自己挤奶,或者总是飞往天堂去和上帝交谈的马群,或者住在"飞床"上的兔子们。

表现型风格也许是游戏中最为常见的。它的特点是夸张、起伏和极端,比如:拳击比赛中的小裁判员开心地扭着屁股,然后突然把自己抛进擂台中央。

孩子们对于不同风格的倾向可能取决于性格个性、想象力、外在条件以及幼儿园的校园文化。

戏剧表演能力

这里,我们所研究的是儿童在与其他儿童互动时即兴发挥与表达自我的过程。我们把这一主题分成三个主要部分来分析。

个人材料:我们可以观察孩子如何运用声音来表现不同人物角色以创造张力和气氛。进一步而言,我们可以观察孩子的词汇选用,以及他如何在不同的角色与游戏中灵活运用词汇。我们也可以观察孩子如何运用变换的游戏信号(口音变换和方言的使用)。① 肢体表达方式也很值得研究,这里,我们关注孩子的肢体语言、手势、动作形态、空间运用以及其过剩能量在游戏中的表现方式。

社交层面:这里所研究的是孩子与其他孩子之间的互动合作,以及孩子如何找到加入集体游戏的切入口,从而协助游戏继续进行与发展。孩子们怎样在游戏中找到共同的焦点? 接受别人的想法和提议是集体游戏中非常重要的一部分。另外还有一点很有用,就是我们最好能同时关注到孩子

① 一个切换虚构情境的信号是变化方言、口音,或者变化声音。在很多语言类型里,孩子会用过去时态来决定接下来要发生的事。中文里,孩子们会用一种主导性的说法;现在,我们都是母鸡!

们在游戏之中与之外的"地位"，这两者不一定一致。而"地位"也可能与孩子如何扮演角色相关。

即兴发挥的能力：这里所研究的是"假想世界"的创造——进入虚构故事，担当人物角色，戏剧性地表达自我，与他人互动合作，接受即时出现的想法。孩子的想象力和自发性至关重要，同样重要的是他全身心投入游戏的能力（欲望）以及他代入角色与情境的能力（或欲望）。

分析戏剧性游戏

分析戏剧性游戏非常有趣，但也很复杂。审美维度是戏剧性游戏的一个关键部分，对它进行研究具有重要意义，因为这能帮助我们加深对于游戏的本质、游戏在儿童发展过程中的功能和作用的理解。上述这些分析工具，我们既可以看到其好处也可以看到其弱点。弱点是戏剧性游戏片段而非整体性的理解；好处是它们可以使人更清晰地看到游戏中的审美视角，让我们对于孩子的表演能力产生更强的意识，或者至少能辨认出更多的表演能力。戏剧工作者坚信儿童在角色扮演中总是比在现实生活中高出一头，他们在戏剧性活动中也观察到同样的现象（Vygotsky，1976）。擅长解读角色游戏能使我们在幼儿园的戏剧与剧场教育工作中更加善于选择最适合孩子的工作方式，也因而会有助于我们对于校园里的孩子的表现（既包括总体表现也包括戏剧工作坊中的表现）建立合适的期望值。

上述三个分析工具各自满足不同的运用需求。职能是最简单的一个考虑方面，也是一个良好的起点。除了能够训练观察、分析和系统化，我们还能由此意识到我们在游戏情境中能给孩子提供哪些可能性，以及每一个孩子的个人发展与模式。而下一步，老师就可以结合灵感与启发，以便扩展职

能的种类。戏剧表演风格可以从儿童个体和集体两个层面考虑。这里，我们也可以研究风格的偏好和不同模式，留意幼儿园的校园文化是否对此产生影响。对于戏剧表演能力，我们可以首先选择出一组孩子作为研究对象，然后跟踪观察他们的游戏。这里，我们可以锁定明确的研究范围，比如声音/语言运用、接受/排斥或者自发性/想象力。即使是通过这样对于一个或一组孩子的锁定领域的研究，我们同样能获取广义层面的、通用的重要知识。

幼儿园的老师具有长期的游戏观察经验，但在这里，他们又被赋予了新的观察角度。老师将能从游戏观察中获取大量知识——不仅是了解孩子的兴趣所在，还能理解他们的游戏方式和力所能及的程度。对于小学老师而言，研究六至八岁儿童的戏剧表演能力，能为老师们打开理解游戏这一现象的大门。

戏剧方法运用的进展

在戏剧学科的相关文献中，有关戏剧方法运用进展的研究目前还不多。但这是一个重要的方面，当我们想通过戏剧工作来给各个阶段的发展提供空间的时候。我们以不同的方式来看进展：

1. 同一个方法用不同形式进行，应不同年龄团组的需要而修改，例如同样是做形象剧场，对不同年龄对象用不同做法，又或者是教师入戏，对不同对象采用不同方式。教师亦可以结合不同方法中的各元素进行教学。

2. 一组参与者持续进行同一方法，由浅入深地向更高的水平进发。教师应根据参与者处于哪个学习阶段来决定如何推进该方法。这个关于进展的观念，关注的是长期的发展，例如渐进的戏剧化手法、不同戏剧形式（例如偶戏）的掌握，或越来越复杂的过程戏剧。

以"形象剧场"为例来说明

先说明一点,我们要清晰地认识到,根据波瓦的特殊思想,形象剧场的关键是研究被压迫的情境。[1] 在幼儿园和小学低年级,被压迫的概念在个别场合会适用,但一般情况下,我们仅仅是运用波瓦的戏剧形式元素,形象剧场的第一步是很有用的。

作为戏剧教育老师,我们必须了解戏剧方法中所包含的主要策略(练习、游戏和技巧)和波瓦针对形象剧场提出的各种不同的方法。动态化过程要求参与者具有一定水准的成熟智力,而我们不可能从幼儿园和小学低年级的孩子身上强求这一点——尤其是我们要把动态变成可重复的动作的时候,或是将被压迫形象转变为理想形象的过程中。因此,我们必须在这种戏剧方法中选取合适的元素,以适合教学对象的成熟程度和水平,这一点是很重要的。相比之下,高年级的学生则可以受益于动态化过程中的所有部分。

以下让我们用一些例子来说明我们如何在这个模型框架下开展活动,然而要强调的是,这些只是建议,实际上的选择很多。其实,下至两三岁的幼儿都有可能适应这些教学活动——起码是教案中的某些环节。

一种方式是开展不同类型的"定格游戏",比如:孩子随着老师连续敲打的鼓声随意跑动,而当老师的鼓声停止时,孩子们也同时站定。这样,孩子学会在行动中"定格",之后相互"破译"彼此定格画面的意义,最后为所有的定格画面简单命名。逐步地,孩子可以创造出各种坚强的、高兴的、生气的、恐惧的和怪异的定格画面,而"破译"工作也由此变得越发清晰和重要。下一步,我们可以两人一组进行工作。一人先进入定格画面,之后另一个人

[1] 波瓦所指的压迫是一个广义的概念,它涵盖了政治性和经济性的压迫,也存在于社会性的角色模式和行为仪式。

加入,在画面中寻找自己的位置,使定格画面得到扩充。最后,其他孩子观阅定格画面,解析其看到的意思。随着孩子增强对肢体表达能力的理解,定格练习的内容可以进一步扩充,难度可以进一步提升。

还有一种加强肢体意识和合作精神的练习方式是波瓦所推荐的"照镜子":一个人做出动作,另一人站在他对面,像镜子一样同步做出对手的动作;一会儿后,两人交换角色,刚才做镜子的现在变成领导者,其对手变成镜子。这里,我们可以加入一些进展,使两位参与者保持一定距离(专注于手臂和脸部表情的模仿),之后逐渐扩大两人之间的距离,提高对参与者专注力的要求。一开始,我们可以进行一些有具体内容的动作,之后,我们可以渐渐鼓励一些并无具体意义的动作。在练习进行期间,我们可以播放慢节奏的音乐,每一对参与者由此发挥创造出一些舞步。不同的集体游戏,比如《大酋长》(Boal,2006),也可以用作训练团组的注意力和合作能力。

另一种进展练习是相互塑造。引导者可以先担任雕塑家进行演示,孩子们当"黏土"。这样,引导者能够展示无需语言表达而"塑造"不同的雕塑形象,也能够向"黏土块"(孩子)展示他们的各种可能性、局限性以及对于他们的尊重。根据团组的具体情况,我们可以评估决定是以大组还是以两人一组的形式进行练习。但无论怎样,很重要的一点是老师必须提供具体的工作任务(动物雕塑、怪兽,或者现实中的不同职业)。然后,我们可以创造一个大型的集体画面,两人一组创造自己的小画面,但这些小画面同属一个相同的整体背景(森林、公园、动物园、博物馆或农场)。我们也可以直接创造一个事件的定格画面(可以是一件激动的事,也可以是件麻烦的事),而这样的画面通常是被包含在一个更大的场景中。这样的画面聚焦了某一个问题或者矛盾,暂停故事的进程,反思故事中的这一刻(参考第五章中的《海盗

船》)。现在,我们为波瓦所建议的动态化过程创建了一个起点。我们首先可以进一步强化或者清晰化我们的定格画面,然后给它"赋予思想"——画面中每个角色说出其思想。儿童经常难以区分思想和台词,但这无关紧要。重要的是我们对于画面的解析,弄清楚了人物角色之间的关系。

这样,我们运用了波瓦的形象剧场中的一些元素,为之后的工作和波瓦提倡的渐进构建形象剧场打下了基础,以达到更高维度(螺旋式递进)。参见更多波瓦书籍(2000, 2006)。

以"教师入戏"为例来说明

我们在前面的章节中较详细地论述了"教师入戏"这一方法的特征。这一方法本身并不具有循序渐进的阶梯式构架的进展。然而,"教师入戏"强调一个"明确和良好的开端",戏剧表演过程中也会出现中断的环节,以便参与者走出角色进行讨论,最终也通常以讨论或对话结尾。这也许可以被理解为某种意味的进展。"教师入戏"所具有的特性,也造就了这个方法本身的内部结构。

那我们应如何在不同层面上运用这个方法,从而实现对主题的探讨?这些层面又是怎样的组成呢? 希思考特和勃顿没有结合研究进展和"教师入戏",他们在实践的过程中即时地灵活调整运用方法,但没有表明如果通过这样的方法会将参与者带向更高维度的发展。[1]

在创建《老式行李箱》(例十七)的时候,我们当时的目的是为了研究"教师入戏"是否适用于三至四岁的孩子(当时幼儿园里最小的孩子)。为了进行比较,我们也为五至七岁的孩子创建了一个教案。结果表明,这个教案更

[1] 然而,希思考特和勃顿(1995)在"工作中的进展和深化"(Progressing and Deepening the Work)一章中(第 60 页),强调教师对学生的思考和理解能力的发展负有责任。

加适合年龄稍大一些的孩子。这真的是和孩子的年龄相关吗？还是因为我们在第一次给三至四岁孩子的授课时表达不够明确清晰？我们在和那些最年幼的孩子交流时，也许过度运用了口头表达，忽视了肢体表达，因而显得不够清晰。这些试验和比较非常有意义，但它同时也提出了要求：我们事后必须从进展、艺术美学标准和引导者角色的各个角度对工作方法作出相应的调整和改进。现在，我们将尝试探讨"教师入戏"这一特殊方法中的几个具体的产生进展的可能性。

*虚构：*我们必须向参与者解释多少？第一次与儿童团组使用这个方法的时候，需要做些什么？戏剧表演过程中需要旁边时常有辅导员介入协助吗？这里，我们需要懂得阅读符号和给出符号，训练相信虚构的能力，我们需要积极地参与到虚构中，展示对于虚构情境的团结一致。幼儿很难区分戏剧与现实，这对于我们来说是一个重大挑战。我们怎样做才能表明这两者的区别呢？在《老式行李箱》中，我们选择让孩子共同参与创造人物角色（老师的角色），因为我们认为这样对于那些年幼、缺乏经验的孩子来说是有帮助的。在其他教案中，我们会让孩子亲眼目睹老师穿上道具服装、变身为角色人物的过程。我们也可以请孩子决定一个进入戏剧的开始信号，予以使用。即使是年龄稍大的孩子，如果没有戏剧经验，进入虚构情境对于他们而言同样并非易事。

老师角色类型的选择：[1]这个选择对于老师想给团组带来什么样的挑战具有重要意义。低地位的角色（无助的、被遗弃的等）会赋予孩子较高的地位，他们因而成为能够帮助和协助别人的人，成为好人，成为拥有资源的

———————————

[1] 参考第三章中的"角色类型"。

人。因此,这类角色对于幼童而言具有积极的挑战性,对于有心理发展障碍的孩子来说也有功效。但是,对于缺乏安全感和自制力较弱的孩子,看到平日里具有强大责任感和执行力的成人突然间变得无助和脆弱,他们也许会作出过激或者负面的反应。这样带来的主要问题可能是孩子不理解虚构,因而对其不相信。但这并不意味着孩子不应当接受这样的挑战,在这里,团体协作可能成为一种很好的支持。比如,一位老师扮演自己的角色,而另一位老师则加入孩子的那一"队"。另一种老师角色类型是内容定位积极的高地位角色,它适用于低龄儿童和缺乏戏剧经验的对象。这种角色所给孩子的挑战也许较小,但因此能更清晰地为老师预示孩子们可能作出的反应。高地位但定位负面的老师角色经常会导致团组中部分孩子反应过激甚或脱离戏剧角色,这里又一次出现了对于虚构与现实之间无法区分理解的问题。还有一种老师角色类型是中间人——地位不高不低,这种角色类型对于老师和孩子双方而言都是具有挑战性的,也是激动人心的。

协同决策的程度:这一点与上述"老师角色类型的选择"具有部分关联,都是关于给孩子递进的挑战和责任,但这里还涉及引导者对"教师入戏"的经验有多少。我们必须通过实践经验才能理解"教师入戏"对老师所提出的是哪些要求,也才能理解如何通过"教师入戏"这一方法构建团组的能力。引导者必须能够行动与思考并进,置身于情境之中,根据参与者的行动作出即兴发挥。可以说,我们的工作是在开辟入口,以让工作对象更多地参与进来,从而直接影响课堂的内容、形式和结果。

本章最后收录了一个例子《"骰子"盗窃团伙》(例十八),教案的开端结构紧凑,但后续逐步为协同创造和学生的投入提供"入口"。最后,课堂的一切都掌握在学生手中。"教师入戏"所扮演的"老大"最终把一切都交付给盗

贼们。这个教案设计针对有过程戏剧经验的学生,需要学生有一定的进入
集体性角色和集体性领导的能力。

一个给最年幼孩子的过程戏剧——也对幼儿园的其他孩子开放

自从一至三岁的儿童允许入托以来,学步期儿童的戏剧教育也已成为
一个重要学科领域。对于针对幼儿的戏剧教案,我们知道多少呢?他们会
愿意参与什么?他们能做什么?他们会怎样理解与对待一个虚构奇幻的世
界?笔者本人曾经因为需要这一领域的经验,决定为一至三岁的幼儿特别
创建一个戏剧教案,并和目标对象进行实践。

《失踪的小小小野兔》

我相信艺术的表达对于幼童具有自然、直接的吸引力,我决定选用阿尔
布雷特·丢勒的水彩画《野兔》作为创作的前文本(见书前彩插 6),教案是
关于森林里的小野兔。轻柔的竹笛演奏曲,对于营造森林里静谧温和的氛
围是不可或缺的。森林的大背景在墙上标记出来。服装我们准备好足够的
野兔尾巴(可以准备两个假狐狸尾巴,剪成十二段,每个"尾巴"别上一个别
针)。后续再加入一些重要的道具,比如新鲜带叶子的胡萝卜。故事的内容
很简单,一共八个阶段,结合事件起伏,以制造吸引力。

有关教案的几点思考

本教案的目的是通过审美形态让孩子经历一次集体体验。孩子的感官
世界通过图画、音乐、动感、气息和味道而得到激发。此外,我们也通过模仿

和重复来鼓励与启发孩子的肢体表达。整个教案基于授课对象的年龄而定制,但孩子各有不同,现实很快就让我们意识到这一点。有些孩子一看见我们就哭了起来,只有两个孩子愿意戴上兔子尾巴,若无引导者主动寻找胡萝卜也没有孩子能找到胡萝卜,等等。不容置疑的结论是,儿童戏剧教育之最重要的经验来自于现场——在和孩子一起工作的地板上。作为讲师,我固然能轻松解释模仿的含义,但只有到了实践过程中,我才真正明白"模仿"这一学习和活动的形式。

我们带给这些孩子的教案并不涉及什么全新的、跨学科的主题。谁没有假装过森林里的动物?谁没有玩过人或物失踪或者类似的游戏?在这个教案中,重要的是使用不同的审美表现形式,让艺术成为经验和体验的一个具体的起点。

当二十五分钟变成几天与几周

至此,我们尝试创建了一个进展系列中的第一步,现在应该如何继续发展呢?这片森林对于孩子而言究竟是什么,它能变成什么?它是一个地方,一个空间——一个虚构空间——在那里大家共处,任何事都可能发生。小野兔是一个角色,一个身份,它提供了多种发挥的可能。它是一个集体角色,为所有参与者提供平等的表演空间,但它同时也从每一个个体的视角为孩子提供挑战。小野兔是人类的隐喻,而森林就是世界。走进这个虚构世界,我们就能通过体验来进行探索。

森林中的戏剧表演可以持续几天甚至几周,孩子最好能建造野兔洞穴。那里日夜交替,晴雨变换,小事件时有发生:发现了好多小松果和一个硕大的松果,听到各种动物的声音——哪些是我们的朋友,哪些是我们需要逃避

的野兽？天空中还有飞鸟,告诉我们很多关于外面的世界的事……

　　……有一天,所有的大孩子和小孩子(野兔们和森林里的其他动物)都在森林里,也许一个小女孩或者小男孩(老师)会出现:"我不知道我在哪里！我迷路了！有人能帮我吗？"这样一来,孩子们就可以一起表演一个童话故事,我们运用叙述把整个故事——一集一集地,一段一段地,一天一天地——串联起来,小野兔既可以是戏剧的参与者也可以充当观众。

全园孩子共同加入大合演

　　幼儿园里的大孩子们,会以他们自己的方式准备森林里的聚会。我们想象一下遥远群山之中饥饿狼群的生活,它们无时无刻不处在狩猎状态;或者想象一下打猎队伍,他们整理行装,外出狩猎,野外就餐,大树下躲雨;还有樵夫一家或者蚂蚁窝中的蚂蚁,他们都在干什么？这些森林中所有的生物——鬼鬼祟祟的饿狼群,优秀的猎人们,蹦蹦跳跳的野兔们,或者其他动物——他们能聚集一堂吗？也许整个熊家族也会来,它们通常都是三只熊一组出行,它们每天吃稀饭,在森林里漫步。总之,森林一直在那里,带着它的秘密、机遇和危险。

　　这一类的工作方式在英语中可以被叫做轮换角色(rolling role)①。这种形式要求老师之间充分合作,老师们必须共同规划并相互分享彼此的想法,时间与空间必须相辅相成。我们需要什么设备？在戏剧进程中,孩子自己能够创造些什么？森林会每天不断地扩张吗？森林里的各种生灵何时进

——————————————

① 希思考特在她的小学跨学科戏剧教案中曾大量运用这种形式。

行相互介绍？他们在戏剧中何时相遇？他们何时作为观众，观摩他者的故
事？我们应当如何构建大家的共同经历？我们要提前决定多少内容？故事
中的"接力棒"是什么？故事的结尾应当是怎样？这些问题都是老师们在教
案规划阶段需要考虑、在教案实施阶段则需要灵活调整的。[①]

教师的挑战

戏剧教育工作者的主要挑战，是要能看见儿童。我们必须训练自己的
观察与分析能力，我们必须能够判断什么是应当关注的焦点，还有它应当在
什么时机成为关注的焦点。在很大程度上，问题的关键在于孩子处在哪一
条水平线上以及团组的构成。我们必须擦亮眼睛，发掘每一个孩子的游戏
和扮演能力，探究每一个孩子需要怎样的激励和挑战。

另一项挑战是根据工作对象的实际需求灵活调整工作过程中所运用的
方法、技巧和形式。这一点很容易被忽略，我们尝试说明*如何*简化方法和调
整方法的运用，以助孩子逐步掌握不同的技巧和形式。方法是学习的途径，
对于我们学科而言方法和表现形式紧密相关。正因如此，我们的工作方法
和我们所应用的形式，成为了具有丰富含义的表达途径。

本章所介绍的进展和戏剧很大程度上是和幼儿园教育相关。基础教育
阶段的老师们也会遇到与进展相关的问题，因为同一个班里的孩子常常不
处在同一条发展成熟水平线上。事实上，通过学习不同方法中关于进展的

① 林德奎斯特(Lindqvist，1995，part Ⅱ：The Project)曾经研究过一种类似的工作形式，在她的工
作中，也经常会出现成人为孩子展示间断的表演片段，然后用这些表演作品作为一个长期戏剧项
目的起点。

描述,老师们也会获得一些启发,了解如何将戏剧介绍给那些没有戏剧经验的孩子或者是需要额外支持的孩子。我们在《失踪的小小小野兔》描述了适用于幼儿园孩子的方法——"轮换角色",这对于学校老师来说也是个具有启发意义的工作形式。也许同一年级的两个班还能整合到一起工作。比如分开进行不同环节,再相互展示;或者一起进行,相互采纳意见,随后再分组工作发展内容,最后再回到集体性工作模式。

　　本章最后一个例子《"骰子"盗窃团伙》最初是为六至七岁的孩子设计的,但实践表明它可适用于整个中低年级的班级。这个教案有趣而且激动人心,因为孩子们将扮演盗贼,而且这些盗贼们有点古怪、迷信,还有点闹哄哄。教案本身结构严谨,但同时也给参与者较大的想象和决策空间。而这一点也正是老师最大的挑战。

 戏剧概念

动态化	审美维度
自我性游戏	投射性游戏
前舞台	轮换角色
"照镜子"练习	戏剧表演能力
戏剧表演风格	潜台词
模仿	

实践练习

在接近我们学习的尾声之时，如果你能够在两个不同年龄组别的班级里尝试进行同一过程戏剧将是很有益处的。

我们建议你试试看这个教案，《老式行李箱》（例十七）。这里，孩子会参与创作主角的过程中。你未必一定要用到一个真的行李箱，但是采用教案中的框架，借助于一个鞋盒或者月饼盒，里面放进一些私人物品。这么做是为了我们由此可以赋予角色特征，男性或女性、年轻或年老等。孩子们是决定这个主角的人，再由他们决定角色的服装。由此，我们的即兴工作便开始了。在你脑海深处的教学主题或许会影响你对角色内容的塑造。选取最适用于当前小组的那一个，最好是和小组生活相关的（例：说闲话、友情、攀比、科技和社交媒体）。

完成教学实践后，反思你的经验，或者与其他人讨论这个经验。对于两个不同年龄阶段的团组来说，教案的实施过程和效果如何（引导、语言、肢体行动、虚构故事、参与积极性、特别的修改等等）？我们能从这段集体体验中生成什么新知识呢？

例十六 失踪的小小小野兔

一至三岁幼儿戏剧教案

本教案分为八个阶段。我们在这里着重强调一点，那就是老师在授课过程中要积极响应幼儿的投入和即兴回应，并基于那些即时出现的情形做出即兴发挥。最大的任务和挑战是通过戏剧的结构和语言为这群年龄最小

的孩子建立一个共同的焦点。教案由两位老师协作完成：老师甲是故事的叙述者并入戏扮演一个角色,老师乙负责音效和画面(技术人员)。如果能安排第三个成人,让他与孩子共同参与游戏和表演。提前将房间准备好,注意以下两点:尽可能清空房间里的家具,留有足够的地面空间。

设备

- 电脑和投影仪。
- 一组四张幻灯片。

 (1) 一张绿色森林的照片(小尺寸)。

 (2) Albrecht Dürer 的《野兔》(彩插 6)。

 (3) 一张全黑图片。

 (4) 一张绿色森林的图片(同第一张,大尺寸)。

- 一篮兔尾巴(一人一个)。
- 新鲜的胡萝卜(最好有叶子)。
- 小野兔玩偶(或者手偶)。
- 音乐:笛子演奏曲《茉莉花》,中国民乐。

教案流程

从一幅画出发

老师甲把所有孩子聚集到他的周围(手里拿着一个装满兔尾巴的篮子),然后播放幻灯片——幻灯片 1:一张森林的照片。他说:"快看,看看我们的森林! 但是,我们的小小小野兔在哪里? 你们可以看见它吗?"(老师和孩子们进行交流后,切换到幻灯片 2:丢勒的水彩画《野兔》)我们和孩子们继续讨论着这只小小小野兔,让他们说说自己都看到了什么或者想到了什么。随后老师(切换幻灯片 3:黑色图片)说:"今晚,这只小小小野兔没有回

家……你们记得吧，我们昨天是一起出去找食物的，我们都肚皮饱饱地回家了，只有这只小小小野兔没有回来。我们希望它能快回家……"（幻灯片停留在黑屏）

野兔必须有尾巴

老师甲说他可以扮演野兔妈妈，那么他就必须先戴上兔子尾巴。戴好兔子尾巴后，问孩子是否愿意当小野兔，一起帮助寻找那只失踪的小小小野兔。（如果有孩子回答不愿意，那也没有关系，就让他们在一旁观摩，直到他们逐渐感觉准备好了，再给他们分发兔子尾巴。）

"但是，在我们出发去森林里寻找失踪的小小小野兔之前，所有的小野兔们必须戴上自己的尾巴……"我们严肃庄重地为每个孩子戴上兔子尾巴（一个简短的仪式，成人也要参与其中）。老师甲跟所有孩子确认："尾巴都戴好了吗？准备好从我们的兔窝里跳出去了吗？"

森林的早晨

野兔妈妈请孩子们随她一同进入漆黑的大森林，她原地爬了一圈，说道："呵弗呵弗，外面好黑啊……太阳得快些出来了？"（切换幻灯片 4：慢慢浮现的绿色森林）"哦，快看那！天空渐渐亮起来了……"（老师播放音效，声音渐入，音量慢慢提高，但不能高过人声）在这里，小野兔们在谈论这片美丽的森林——他们生活的地方。

野兔们能跳能滚

野兔妈妈对小野兔说，他们现在必须进行一些肢体训练，以便他们在随后的寻找失踪小野兔的过程中表现出色。首先是一个模仿游戏（"我们打滚"，"我们蹦跳"等）。同时，老师乙把胡萝卜分散摆放在地板上。

野兔们总能找到食物

随着模仿游戏继续,孩子发现遍地胡萝卜,小野兔们谈论他们是多么的饥饿,还有已经多久没有吃饭了。(根据孩子的实际反应,我们也许可以把胡萝卜街在嘴里并开始四处蹦跳,或者我们当场就把胡萝卜吃掉,也可以搜集起来,等找到失踪的小小小野兔之后再吃。)

野兔们会用鼻子嗅

野兔妈妈说,如果有人发现失踪的小小小野兔,他就得大声喊叫:"快来。(大家齐声练习喊叫)大家都快来。"我们继续进行模仿游戏,但现在做的动作是"寻找":四面观望,鼻子朝上嗅、贴着地面嗅。我们没有找到失踪的小小小野兔,野兔妈妈又一次把全体野兔们聚集到她周围。

森林里有时天气不好,皮毛会湿掉

野兔妈妈重新把关注焦点转移到森林。(老师乙利用声音模仿大风呼啸,把野兔玩偶或手偶放到房间的某处)野兔妈妈说:"哎呀,这么大的风啊,可能是坏天气要来了。(也可以和孩子一起模仿风声)大家必须抓紧时间,否则我们的皮毛就要湿透了。我的皮毛已经湿了⋯⋯你呢? 如果有人找到失踪的小小小野兔,那他就必须叫喊'快来',然后我们大家都过去。"

终于⋯⋯我们找到小小小野兔了

有人找到了失踪的小小小野兔,所有的野兔们重新聚到了一起。又回到了窝里,真好。老师甲把小野兔的手偶戴在手上,小野兔微微有些抽泣——然后,大家开始讨论究竟发生了什么。结尾时,老师甲说道:"小野兔们现在很累了,他们直接倒下睡着了,呼噜呼噜的。到这里,我们的小小小野兔的故事也讲完了。"

之后,我们摘下尾巴,一起玩玩野兔玩偶,最后把胡萝卜吃掉。

例十七　老式行李箱

本教案由笔者和斯蒂格·埃里克森合作创建。

设备

● 一个老式的大行李箱摆放在房间侧墙的中间位置。大行李箱中装有不同的物品,比如:一个摇摇马、一块旧桌布、一只旧烛台、一支蜡烛、一大盒火柴、一台老式打字机、一把梳子、一只瓷杯(箱子中的物品可以是其他的东西,能关联一个动作)。

● 一只大塑料袋,里面装有几件不同的服装,袋子放在房间的一处角落。除了一把椅子和一张凳子,房间里没有任何家具。

在以下教案流程描述中,一位老师担任引导者,另一位老师参加戏剧扮演。

教案流程

我们研究一下行李箱

我们把孩子聚集起来,看着行李箱,再打开它,研究箱子里的物品。我们通过提问设法让孩子展开评论:"谁是这个箱子的主人?"我们让孩子决定谁是箱子的主人(性别是什么,名字是什么等)。合上行李箱。

人物角色塑造

引导者问孩子是否愿意与箱子的主人见面。参与戏剧扮演的那一位老师面无表情地站着。引导者请孩子查看大塑料袋,看看是否有适合这位面无表情的箱子主人穿的衣服。孩子给他穿上衣服。然后继续塑造箱子主人在找回自己的行李箱时候的状态。(老师可以向孩子展示如何挪动肢体、"捏塑"面部表情以进行人物角色塑造。再搬一把椅子,以便孩子站上去进

行工作。）

我们怎样让这个角色"活"起来呢？老师们向孩子征集一个可以全员参与的建议。这时我们进行一个"开始——结束——再开始"的小仪式。孩子尝试他们的不同建议，角色（即箱子的主人）决定一个最优方案。

角色被激活

角色找到自己的行李箱，松了一口气。他看不到孩子的存在。他打开行李箱，往箱子里看。他把箱子里的东西一件一件地取出来，同时自言自语（注意从一开始就尽量采用孩子之前提出的想法）。角色小心翼翼地把取出来的物品放在箱子（一张桌子）上面，点蜡烛，在打字机旁坐下。

角色想喝咖啡，他觉得让孩子去给他准备咖啡是理所当然的。引导的老师问孩子是否愿意给角色送咖啡，这样可以观察孩子是否真的置身于虚幻世界中。（角色接受所有送上来的咖啡，并"批评"那些没有或不愿给他送咖啡的孩子。）这是角色和孩子之间的第一次互动。

写信

角色想给国家电信公司写一封信！他发现打字机里没有纸。他在箱子里找，必须把箱子里所有的东西都拿出来。如果孩子说箱子里没有纸，对话便开始了：你是怎么知道的？你是拿了所有的纸（略微生气）？

孩子必须找到一些纸。角色很好奇这些纸究竟是不是他的。角色接过所有的纸，但只有一种纸是用来写信的！

角色一边写信一边大声说话。（要求电话公司为他配置一部手机，如今人人都有手机！）时不时地转向孩子。"你们的确都有手机吧？让我看看？怎么用？"角色和孩子之间进行通话，直到角色能自己使用手机。角色要求获取一部手机。

结局阶段

引导者把孩子集合到房间的一个角落,问道:"我们要不要结束这个戏剧?"还是再进行一次仪式?如果孩子不愿结束戏剧,角色便开始把自己的物品装回大行李箱里,同时也开始索要所有他看到的东西。如果孩子仍然不愿结束,引导者则应该尝试使用一些仪式。

讨论

大家对行李箱主人这个角色有什么看法?我们如何教会他学着与他人分享,或是借用别人的东西而不是独自霸占?如果时间允许,可再由老师进入角色身份,结合孩子之前创造的"开始——结束——再开始"仪式,对解决方案进行探索。

例十八 "骰子"盗窃团伙

设备

- 三盏头灯。

- 一只海绵玩具骰子,大号。

- 每人一枚骰子(和一只装下所有骰子的袋子)。

- 美纹纸胶带或粉笔。

- 报警器铃声(比如手机拟音)。

- 印有骰子的贴纸(复制下图)。

- 一卷纸和彩色记号笔或蜡笔。

- 电子邮件(见教案最后的附件)。

- 两个 A5 大小的信封,里面装着来自 DKD 的来信。

- 音景:《"骰子"盗窃团伙的噩梦》。

第一部分——警察与小偷

一个游戏

——在地板上用美纹纸胶带或粉笔标识出一个房间——警察局,有一至两个出入口。

——由参与者扮演一名或多名警察(团组决定警察人数)——其他参与者扮演小偷。

——几名警察看守警察局的出入口——其他警察抓捕小偷。

——小偷可以闯入监狱营救同伴——抓住一个小偷同伴,大声叫喊"你自由了",然后带他一同穿过出入口逃跑,直到再次被警察抓回监狱。

——警察们试图抓住所有的小偷,把他们送进监狱。

注意:那些没有理解游戏规则的参与者从蹲监狱开始! 游戏只进行一次,然后进行以下的戏剧化版本。

戏剧化的版本

1. 关灯。警察局里安排三名警察,其他参与者都是小偷,站在警察局外面。

2. 老师讲述:"这是一个寒冷的冬天,路上结着冰,很滑。在大都市的市中心,街道上无比安静,不奇怪,已经是凌晨一点半了。警察局里的三名值班警察正在写每日工作报告。这将会是一个宁静的夜

晚——也许他们不需要冒着严寒、顶着头灯出去巡逻了吧？在警察局外面，一些小偷顺着墙边鬼祟徘徊。小偷人数很多，正在寻找作案机会。道路很滑，他们必须小心行走，因为最糟糕的事情就是被警察抓住。"

3. 我们练习一遍：让我们看看这些小偷是怎样在很滑的地面上顺着墙边鬼祟徘徊的！不许动！（给每一位警察一盏头灯。）戴上头灯，开灯，关灯。

4. 老师继续讲述："如果听见报警铃声，所有警察就立刻起身，亮起头灯，冲进那漆黑的寒夜。尽力去抓捕所有的小偷。但小偷们很狡猾，他们偷偷地潜入监狱，然后大叫"自由了"，被捕的小偷便可以逃出监狱，消失在黑夜中。"

5. 戏剧（游戏）开始："这样一个寒冬夜，大家都准备好了吗？警察局里的警察都各就各位、戴好头灯了吗？头灯是关着的吗？所有小偷在进城的路上了吗？那么，盗窃可以开始了。""报警器的铃声是这样的（播放铃声），我一响起报警器的声音，扮演就开始了。"

6. 戏后讨论：这一版本的《警察与小偷》游戏中发生了什么？与前一版本有什么区别？

第二部分——"骰子"盗窃团伙

我们构建房间

我们想要多加了解这些小偷。首先，我们必须把警察局转变成盗窃团伙的总部，但我们需要更多的房间。盗窃团伙总部应当是什么样的？学生分组，用美纹纸胶带或粉笔在地上标记各自的房间和内部构造。房间描绘完成后，每一组向大家介绍自己的房间。最后，老师在总部最中心的房间里

摆一个高脚凳,上面放一只大骰子。

小偷的规章

(从纸卷里剪取一大张纸,并备好彩色记号笔或蜡笔。)

总部的这些小偷自称是"'骰子'盗窃团伙"。他们有一套严格的规章,所有成员必须遵守这些规则。现在,我们共同制定这些规则,然后把它们挂在墙上。头两条规则是已知的(老师事先将它们写在纸张上,现在加入学生的新建议):

1. "骰子"盗窃团伙的成员是一名秘密成员,成员身上总是贴着骰子的标志。

2. "骰子"盗窃团伙的成员只在夜间行动。

3. "骰子"盗窃团伙的成员……

4. "骰子"盗窃团伙的成员……

学生的规则建议不限数量。而最后一条规则由老师制定:"骰子"盗窃团伙的成员总是服从骰子的判断!

"骰子"盗窃团伙迎来新成员

"教师入戏":"亲爱的小偷伙计们,你们想成为'骰子'盗窃团伙的成员,不是吗? 我是团伙的'二把手'(老师拿出一张贴纸,贴在胸前,贴纸上写着"二把手"),我们的'老大'现在正蹲监狱呢。在昨夜盗窃人民广场一家金店(或者运用大家熟悉的周边环境)行动中,他拿着一袋子钻石跑出金店时,不慎在结冰的路面上滑倒,不幸被捕。我昨晚掷骰子了,但他并没有理会,他没有服从骰子的判断! 我们希望他尽快被释放。"

"现在,大家先在总部四处参观一下,然后我们进行新成员入会仪式。""二把手"带领整个新成员团体参观盗窃团伙的总部,自豪地介绍总部各个

房间的不同设备和装饰——就是之前学生自己创建的那些。由此,老师对学生的构想和工作予以肯定。现在,我们进入盗窃团伙总部最秘密的房间。

仪式

"二把手":"并不是所有的小偷都参加过入团仪式的,你们必须站成一个圆圈。来,让我看看你们……你们很强壮。让我感受一下跟你们握手的感觉(握一两个人的手)。你们看上去很精干……你们准备好了吗?我们先齐声把规章朗读一遍(高举规章标识牌)。"

"当我走到你们每个人面前的时候,我们做一次'骰子问候',你们来的时候听说过怎么做吧?"老师立即接受参与者中提出的第一个建议:"说得对,就是它!还有我们的战斗口号,这个你们也知道吧?"(如果没有参与者提出任何建议,老师就与学生共同商定一个战斗口号。)"我们来试试,我数到三,大家共同呼喊我们的战斗口号!"(老师扮演的角色要始终保持严厉的要求和严肃的态度,但同时也要给与参与者一定的地位。)"有谁可以在仪式过程中担任助理?"把装满贴纸的信封给助理。(在这个环节中,我们可以设法关联到前面所创造出来的规章制度。)

"大家跟我一起说:我发誓服从'骰子'盗窃团伙的规章和骰子的判断。"接下来,"二把手"与每一个人进行单独问候、重复战斗口号,助理给"二把手"递贴纸,"二把手"把它用力贴在每人的胸前。

来自"老大"的信息—— 一封电子邮件

"二把手"说他收到一封"老大"发来的电子邮件,"二把手"让新成员阅读邮件,并根据邮件中的指示要求新成员们拿出地下工程的方案……"记住,地下工程意味着与下水管道和其他相关的东西打交道!我们在地下还会遇到什么其他的障碍?"

邮件搜寻…	⊕写邮件\|∨	←回复全部1\|∨	删除	存档	垃圾箱\|∨	清空	移至∨	类别∨	↶撤销

星标邮件	收件箱	大阴谋
∧二把手		
∧收件箱 143	发件人	老大（boss@dicerobbers. com）
∧草稿箱 2		
已发送 13	收件人	二把手（nextleader@dicerobbers. com）
已删除		
存档	主题	超级计划
日志		
记事本		
垃圾箱 7		

听着！

昨夜我骰子没掷好，麻烦大了，这会儿我又进去了。但是，我正在紧密规划，我有一个超级想法！

新成员到了没有？ 以下是交给他们的任务：

1. 绘制一张从我们总部到尚大银行的路线草图（不是地图，你懂我的意思），而且是要画一条地下路线！这很重要！
2. 绘图过程中，如遇到障碍，就掷骰子！ 如果掷出偶数（你懂的，二、四、六），那就是"可"！然后直接把路线从障碍上画过去（当然，我是说我们可以凿通，或者干脆把它炸掉！）。如果掷出奇数（一、三、五），那就是"不可"！ 那他们必须想方设法找到另一条通往尚大银行的路线。
3. 线路图做好之后，行动就可以开始了。记住，这个行动必须在一周内完成！

我相信你有能力确保他们好好干活！

我应该几天后就能出狱了，我在找关系把我弄出去！

老大

构建计划——必须使用骰子！

把学生分成三至四人一组，每组获取一张大纸和彩色记号笔或蜡笔。每个小组首先画出地下可能遇到的某种类型的障碍（开始绘画之前，可以让小组自由讨论并提出设想）。绘画完毕后，组里的一位成员把纸张传递给另

一个小组，并向这个小组解释他们所画出的障碍。所有小偷都收到了自己的骰子。现在，小偷的任务是找出克服障碍的办法——是爆破、绕行还是其他解决方案？对于每一个提出的方案，他们必须质疑，并通过掷骰子来决定他们是否按照该方案行事。偶数表示"可"！奇数表示"不可"！最后，把每一个小组的方案建议贴在墙上（每两个方案之间用一小张空白纸分隔开），组成一个方案系列。在方案间隔处的空白小纸张上，我们画出两个障碍之间的过渡。起点是"'骰子'盗窃团伙"的总部，目的地是尚大银行。注意：二把手在离开总部之前先掷了骰子……

夜幕降临大都市

故事叙述者："'骰子'盗窃团伙的新成员等待着二把手，他们看着钟点——已经是午夜了——他们现在要出击了。他们偷偷摸摸地走在寒冷的街道上——直到报警铃声突然响起，一名戴头灯的警察（老师）出现并大声喊道：'我以法律的名义叫你们站住！'现在会发生什么？所有小偷都还会回到盗窃团伙总部吗……？"

小偷的自述

大家在地板上围坐成一个圆圈进行叙述，大骰子依次传递给每一位小偷。持有大骰子的小偷讲述当天所偷的东西和所发生的事情。有几位成员很愿意站起身来运用不同形式向大家展示所发生的事情。（最后，大骰子又回到二把手手中。）

二把手不停地捣鼓着大骰子，一边低声自语一边掷骰子，之后又自己嘀咕一番再掷骰子。掷完骰子，他一会儿高兴，一会儿担忧。他就这样反复持续着，直到有人开口问他究竟在做什么。就在这时，来信了。

一封信件

一封信件自天而降到团组：信封上写着"重要信息"。信封里有一封信，书写字体非常潦草（发现信件的人打开信封并大声朗读）："我知道你们在干什么！我会抓住你们，一劳永逸！末日即将来临！祝好，一个目睹一切的人。"最后的落款是DKD和"骰子"盗窃团伙的徽标。小偷们相互传阅这封信，最后落款中的自家徽标是最让大家不安的。

"骰子"盗窃团伙成员的终极噩梦

音景：《"骰子"盗窃团伙的噩梦》。

大家躺在地板上，灯熄了，音乐响起。噩梦之后，开灯。四至五人一组编排一段适合音乐背景的噩梦内容，之后结合音景相互表演展示。

"老大"出狱

老师把胸前写有"二把手"的贴纸换成"老大"的贴纸。（参与者可以事先决定"老大"的人物特点：口音、身体特征等。）他突然出现，像是见了鬼一样慌张……这是什么？他手里有一封新的署名信件，信封上写着"更重要信息"。"老大"跑来跑去，四处询问和打听，好像是被吓坏了。他掷了一次骰子，接下来便瘫坐在地板上。信件的内容："你们觉得是谁拍了这些照片？哈，说到控制权，到底在谁的手里呢？DKD（并附带"骰子"盗窃团伙的徽标，还有一个建筑物的鸟瞰图——图片可从网上下载）"

过了一会儿，"老大"强制冷静下来，用颤抖的声音问道："通往尚大银行的地下通道项目进行得怎么样了？"团伙成员们必须向"老大"展示图纸并详细解释。"老大"这才又完全恢复平静……并开始表扬项目计划，但对于每一个新想法，他还是用掷骰子方式来确认……"可，不可——我们该怎么做……"

团伙成员接管了

"现在要发生什么了？我们要夺权吗？怎么做？""老大"把全部大权都放给了团组,他本人以担忧的心态参与成员们决定要做的事情。下面会发生什么?

总结

最终的结尾怎样,完全取决于团组参与者的构想和提议。课堂结束后,我们需要一个讨论的环节,讨论内容包括课堂的内容与形式、参与者的体验与反思——在这样一个贼戏中,盗贼们和学生们所面对的困难分别是什么,对于"老大"和"二把手"而言又怎样呢?整个班级团组的体验和富有创意的构想也可能启发一两个包含写作任务的教案环节。

意见和建议

如果有人想知道DKD的含义,你作为老师必须有一个答案。笔者有自己的答案,但我们更愿让读者自己去找出自己的版本——一个名称或是某种描述性的形式,它也许会导致一个新的教案环节的产生……

本教案中包含两段前文本:一个是一个规则性游戏《警察与小偷》,它引入了背景和角色的介绍;另一个是骰子,它决定了形式和内容。这个教案在很大程度上强调了道具与设备的重要性。通过本书中的例子,我们有所觉察,不同的戏剧教案中的设备运用程度大不相同,老师需要认真考虑道具的具体意义。

本教案运用了两个"教师入戏"的人物角色:"二把手"是一个典型的"中间人",而"老大"的角色类型则比较难以把握,他介于"领导者"和"无助者"之间(参见第三章)。

　　我们来总结一下。进展是我们工作领域中一个有趣的部分。一些艺术学科以锻炼专门技巧和能力为重心,进展的结构性因而显得清晰,但戏剧教育不能与其类比。针对幼儿园孩子们的戏剧和针对校园内学生的戏剧工作方式不同,因此工作中的进展也不相同。以《"骰子"盗窃团伙》为例,某些环节的构成和挑战度相对较易,有些却复杂严格,要求参与者有较高程度的戏剧理解力和应对能力。诸多不同的过程戏剧教案,通过虚构的世界来帮助孩子们认识和理解戏剧这门艺术,建立社交能力,探知主题,以及面对矛盾和冲突。久而久之,对孩子们而言,戏剧中的进展也就越来越明显了。

第七章　戏剧与评估

> ……镜子的其他碎片被做成了眼镜
>
> 然后，一切都出错了
>
> 在有人想带上这副眼镜，看得更清
>
> 晰，更公正的时候……
>
> （选自《白雪皇后》）

我们"在地板"上开展戏剧工作。我们不是坐在家里批改作业，也不是站在学生旁边度量他们的表现。我们本身就是这个创造性过程的参与者。那要摆脱主观性来评估，这样可能吗？实际上不能。哪怕是对于其他学科来讲，这通常也无法做到。所有的评估都是基于某些价值、态度和一种学科观。对于我们来说具有决定性的，是有意识地采取立场和掌握专业能力以能够进行真正的评估，而不是简单地"认为"。在此，专业判断是关键。这种判断能力来自于我们对戏剧教育的洞见与经验，来自于理论和实践。

为什么要评估？

意图是两面的：我们分别从老师的视角，以及从儿童的视角来看。但这个层面上，重要的是评估给老师的工作所带来的价值。通过教育性、自身

性、专业性的角度，帮助老师了解孩子们的个人发展和集体发展。

通过一个持续的评估过程，老师将有机会针对教案规划、教学实践和引导风格进行调整。这也会在实践中给老师带来对于戏剧的更清晰的专业性认知和审美认知，同时也会让他们看见每一个孩子的进步和发展。另外，集体的发展也同样需要关注和深入分析。

对于孩子而言，由他们参与其中的评估是不一样的。这里我们首要提及的是孩子们语言表达、自我经历和体验的能力得到锻炼，能从他人的想法里收获自己的洞见，学会追溯和回想，学会把握重点。此外，孩子们获得机会（得到锻炼）向老师和同伴做出具有建设性的回应。

在针对孩子们的表演能力作反馈时，老师不应单纯地进行"评分"，而是作为一种协助，来帮孩子们留意戏剧高潮、戏剧性可能、主题转移和团组的集体责任。我们谈及戏剧过程中积极成功的方面，这点很重要。

如何评估？

针对幼儿园和学校的戏剧教育工作，我们可以从不同的层面和根据不同的场合来进行评估。其中一种类型的评估是*教师自行评估*，它主要覆盖三个评估领域：（1）参与者的发展、付出的努力和获得的成果；（2）形式与内容；（3）老师的自我评估。

第一个评估领域涉及孩子发展的多个方面，包括个人与社交能力的发展、表达能力的发展、对于戏剧工作形式的接受情况、在虚构框架内的创造能力、反思能力和合作能力。在本书第一章中，我们介绍了游戏观察过程可用到的清单表。这种结构的评估形式也许会显得机械化，同时有点肤浅。

但它的确能帮助老师领悟孩子们不同的个人的表现和理解他们所处的情境。结构化观察法永远不应该单独使用，它必须结合更开放性的形式，比如参与式观察和与参与者对谈。

第二个评估完全针对学科本身：从戏剧性角度来看整个戏剧流程，它进行得如何？最激动人心的时刻是哪些？这背后的原因是什么？不同的环节中又存在哪些阻碍？出于戏剧性考虑，哪些是我们本可以做的？从内容角度上来说，各环节进展如何？工作的成果是什么？内容和形式实现得如何？

第三个评估领域是老师对于自身作为策划者、组织者和参与者的职能评估。这三重身份紧密相连。是什么吸引了工作团组？实施过程中，哪些环节较为顺利？做了哪些改变？于何种程度运用了审美工具——"教师入戏"、"叙述"，或非口语信号？老师如何在现场构建工作？老师和团队的协同合作、互动过程是怎样的？

另外一种类型的评估是集体评估。在幼儿园里实行集体评估往往比较困难，因为孩子们在活动结束后通常没有太多耐心。我们将在后文中讨论如何解决这个问题。我们希望孩子们对个人和集体的经验有所领会。他们是否能通过口语表达自己所学到的东西？他们是如何看待自己与他人以及集体的合作过程的？这类评估，能帮助老师加深对参与者想法的洞见，同时也对自己的能力加深认识。此外，老师也得到针对自己不同角色职能的反馈。

需要正式评估吗？

除了非正式的评估之外，还存在正式评估，尽管正式评估比较适用于年

龄较大的参与者。对戏剧展示进行正式评估是很难的。比如，一个集体舞台作品涉及很多方面，包括整体与部分、集体与个人、形式与内容。我们的评估标准应怎样制定？哪些方面是重要的？参与者自身的反思对评估的影响有哪些？我们究竟可以多直接？有什么方面是我们没评估到的（因为我们没有接近的渠道）？

　　如同戏剧学科中的其他不同评估一样，它特别强调老师（考官）有专业的学科能力和经验。一种可行的方式是借鉴丹麦的"The IAN 模式"。这一模式被用于评估表演性艺术作品的质量，并通过三个关键角度来评定：意愿、能力和必要性。意愿，指的是专注、沟通、独创性和梦想，这可以应用到中学生和大学生的戏剧作品中。能力，指的是技能、工艺和个人风格。这里我们选择一些方面进行评估，但评估要求应根据参与者个人接受的教育水平而定。能力评估往往是和考试结合在一起。此外，必要性是关于需求，结合对所处的时代关注，和观众的对话，勇气和全力以赴，思想唤醒。必要性的某些方面，更加适用于集体性评估。①

评估工具

教师的评估工具

　　观察：最重要的评估工具是观察。在戏剧工作中，观察主要是通过老师亲自参与到戏剧过程中来实现的。因此，老师同时具有参与者和观察者

① "The IAN 模式"由丹麦奥胡斯大学的约恩·朗斯特德（Jørn Langsted），卡恩·汉娜（Karen Hannah）和夏洛特·洛丹姆·拉尔森（Charlotte Rørdam Larsen）开发。详细信息参见：https://yamspace. org/toolkit/ian-model。

的双重身份。这种双重身份的存在形式比较难以掌控，需要良好的训练。一位缺乏经验的戏剧教育工作者通常很容易陷入忙于处理个人角色或功能的境地，以至于忘记观察整体状况和其中的每一个孩子。而当老师逐渐习惯了与孩子共同扮演，便会形成三方面的意识：*戏剧方面*（通过参与到虚构中以及有意识地运用剧场元素），*教育与方法方面*（通过角色内部或外部的组织与引导），还有*分析方面*（通过敏锐地洞察扮演中所发生的事——有关孩子的或是与自己相关的——以及应当怎样理解这个扮演，从戏剧教育工作者的角度出发什么是关键，要做些什么才能实现进一步的发展）。

日志或报告：除了上述参与式观察，我们可以通过写日志的方式来记录我们的印象。为了能够跟踪某一段时间内的发展情况，我们最好能够把记录的重点局限在几个主要的领域。为此，我们可以制定一份自己的清单表，以助于将注意力集中（参见第一章）。

视频：另一个有趣的评估工具是拍摄视频。尽管视频仅能捕捉到现实的一小部分，但拍摄到的素材是又具体又有益处的。对于老师的自我评估和剧作法（Dramaturg）以及剧场元素的分析而言，视频是一个尤其有用的评估工具（参考第六章）。

助教：幼儿园有一个很大的优势，那就是老师经常可以团队合作。在戏剧活动实施过程中，如果能有两位老师同时参与到戏剧工作中，那会带来很多可能性——无论是从戏剧表演的角度、组织角度，还是从老师观察的角度而言。而在学校里，有时也可能两位老师一起工作。如果老师同事之间能够实现良好的合作和具有结构性地引导，那将优化你们在引导能力、组织能力和戏剧表演各方面的表现。

集体评估工具

对话：对话环节有时会碰到比较大的困难，尤其是对幼儿园的低龄儿童，但在学校里也一样。实践表明，如果孩子们在对话的过程中能运用一些其他的表达方式，效果会更好。老师可以将孩子们聚集到一张桌子边，让他们画画或者捏黏土。老师也可以让他们做一些他们认为课堂体验中好玩但是重要的东西。与此同时，让孩子们说说集体的共同经历，由老师向孩子们提问。如果对话进行得不顺利，我们可以尝试将话题转移到他们所做的东西上，重新延展话题。如果想要争取最好的效果，则一次参加的人数不宜过多。而且，对话的时间不宜长过他们作画或者做手工的时间。

老师在对话环节中所提出的问题至关重要。在戏剧活动结束后，我们经常会听到老师问孩子们"好玩吗？"或者"你们觉得怎么样？"之类的问题。这些问题通常能够引导孩子们说出一些他们在戏剧中的体会。至于在戏剧过程中——包括戏里和戏外——需要提出的问题，则需要老师进行充分的思考与准备。①

比如，在《国王的钥匙》（例六）之后，我们可以通过提问展开反思："**为什么把粮食归为己有对于国王来说如此重要？**"孩子们会有很多回答，老师的任务是跟进这些回答，跟进的方式有多种：重述回答（赋回答以价值——并且确保大家都能听见），点头（表示接受回答），问其他人有何想法，如果回答不清晰就请作答的人解释，等等。老师可以提的下一个问题是："对于一位国王或总统而言，你认为他最重要的三项任务是**什么**？让我们两人一组来

① 摩根和萨克斯顿在 *Asking Better Questions*（2006）中对此有所论述，有助于读者参考。

讨论这个问题——之后，我们分享并择优排序我们的观点。"（由此，整个小组都参与到讨论之中。）然后，老师可以这样说："在我们的故事里，人民采取了**什么**行动——他们是**怎样**完成的？"参与者反思人们采取的行动，老师详细询问国王花园中所发生的事件，人们如何相互合作，有些人怎样采取冒险举动而其他人怎样小心行事等。反思的方式之一是回顾高潮时刻："我们故事中最为紧张和激动人心的时刻有**哪些**？"这里，参与者可以直接回答问题——或者也可以通过定格画面的方式来回答。之后，老师可以跟进故事的结果："**为什么**这个问题的答案只有一个/会有这么多？"大家就此展开讨论。现在，老师可以用另一种方式汇总所有的体验，比如这样说："我们共同创造了这个故事，但如果你要把这个故事写下来，**有没有**需要更改的地方？如果有，是什么——为什么？"

在一次教学活动之后，为了能打开对话，老师可以将话题聚焦在某些具体的教学段落，探讨参与者在当时当刻的具体思考。我们可以鼓励每一位参与者加入对话：哪些时候是最激动人心的？为什么？他们当时作出各种反应的原因是什么？他们也可以讲述他们认为可怕、厌恶或者好的事情。这些个人反馈经常能够激励和启发其他参与者挖掘出自己的感受和故事，并相互提问。我们也可以谈论课堂进行得不顺利的地方，不顺的原因是什么。我们还可以从戏剧表演本身的视角进行讨论，是否有人在扮演过程中的某一刻把虚构误认为是"现实"，从虚构中脱离的感受是怎样的。在对话过程中，老师应注意领悟孩子们对于今后课堂的期望值，并从孩子身上捕捉提升教学的构想。

由老师来激励、激发学生是很重要的。我们通过问题，也通过我们提问的方式、接受回答的方式来做到这一点。类比于戏剧中的非口语信号，面部

表情、肢体语言、声音高低、节奏，和我们的用语同等重要。

应当多久进行一次评估？

我们在每一次戏剧活动之后都需要进行这种集体评估吗？答案自然是否定的。对话环节当然不应盲目进行。从教育性的角度来看，如果当天的戏剧活动尤其扣人心弦，那在教案结束后安排对话最合适不过了。此外，作为一个大项目的结尾，在项目后以对话环节作总结也很合适。另外，对于一个相对较大规模的戏剧活动项目而言，在项目结束后，以对话的方式对项目予以总结和收尾是很重要的。

最后的例子

在本书的最后，我们将基于相同的出发点展示三种戏剧传统。但这个例子的目的不是为了简单地评估好坏，而是为了帮助我们探索在不同的戏剧传统下，我们如何以不同的方式进行评估。这三种传统分别为练习型、剧场作品型、过程戏剧型。我们使用同一段前文本进行工作，展示我们对这三种传统的理解。

这个例子是作为说明写给在校的师范生和戏剧老师的，但同时也能应用于不同的儿童团组，但事先要根据年龄特点进行调整。第一个传统（练习型）包括感官、肢体和声音练习。其目的更多在于激发孩子而不是为了训练和完善表达技巧。这个传统中包含了一些很小的可用于展示的表演，纵使这个传统本身对儿童为他人进行表演的做法持有怀疑态度。第一个传统很适合幼儿园里的孩子。但因为我们将通过一段颇有潜力的前文本来阐释，

所以这个传统可能也会给年纪大一点的儿童带来意义。第二个传统（剧场作品型）最适合学校里的孩子，但或许不包括最低年纪的那些，至少我们的这版举例不适合。不过，"剧场作品"对学校里的所有孩子都会很有吸引力。我们强调为各表演小片段提供清晰的剧场性条件，这是为能够进行后续加工演出作品作铺垫。在这个传统中，老师可以进行一些用到身体和声音的练习，在孩子得以训练自己的"身体乐器"的同时，我们也强调提供给孩子足够的时间排练，以保证在观众面前的演出效果。在每次尝试结束时，老师可以问孩子们："我们有没有将想表达的东西表达出来？"第三个传统（过程戏剧型），有一些剧场作品的共同特征，我们可以看到过程戏剧也可以为剧场作品片段提供一些工作出发点。第二、第三个传统都使用了一些第一传统中的素材，这种结合可以大跨度地发展戏剧教育。关于最后这个例子，但凡只要前文本（传说）和这三种工作传统能够给老师自己的工作带去一些灵感，我们就感到满足了。现在，我们简单介绍这三种传统。

传统一：戏剧作为个性发展的方法——练习型戏剧

布莱恩·威于 1967 年出版的《在戏剧中成长》（*Development Through Drama*）是首批戏剧教科书之一，它被译成多种语言发行。该书在戏剧实践领域产生重大影响，并在之后的很长时间里持续保持主导地位。威介绍了个性发展图表，在这个图表中一共有四个递进的层面。A 层最简单即"关于个人的潜力和技能"。最外延的 D 层代表"个人通过周围内外的激发获得发展"。他的理论还包括以下七个方面：（1）专注力（Concentration）；（2）感官（The senses）；（3）想象力（Imagination）；（4）自身（The physicalself）；（5）演讲（Speech）；（6）情绪（Feelings）；（7）智力（Intellect）。威研究通过戏

剧对这些方面的促进作用。在实践中，威的工作具有一种排练结构，但他的教学工作常常从某主题或故事出发，因此各活动环节并非毫不相干，这和威很多追随者的做法不一样。在接下去的例子里，笔者将根据自己的理解尝试说明他的工作方法，结合所选用的传说作为出发点。

　　威的一个不足之处是戏剧概念不清晰。[①] 他说："……戏剧的一个基本定义可以是：'练习生活'。"他继续道："这也可以是'教育'的精准定义。"他也说道："戏剧从广义上来讲是一种教育的方式和一种生活的方式。"他的表演观点不像他的老师史莱德那样教条，威认为展示和表演可以作为启发。但谈及幼儿园的孩子，威的观点是明确的。他认为幼儿不应向观众表演，不能在他们学会应对观众情绪之前做这件事！

传统二：戏剧作为剧场表演训练和剧场作品

　　戴维·霍恩布鲁克（David Hornbrook）尝试复兴学校剧场这一古老传统（Hornbrook，1991），我们以此作为论述的出发点。这一传统强调戏剧学科中的技巧方面——学会并掌握剧场中的各个元素。我们通过各种专项练习来训练肢体和声音，从而使它们灵活自如并充满表现力，就像是属于自己的身体乐器一样。戏剧表演技能训练是重点。尽管戏剧表演技能和不同戏剧活动都很相关，但它在这里尤其重要。团组也通过其他的剧场手段进行工作（灯光，音效，舞台设计，化妆，服装等）。在剧场作品创造过程中，戏剧老师的一项重要任务是让学生理解*排练*的重要性（Hornbrook 1991：81）。即兴表演也是一个关键的环节，同样重要的是戏剧文本（语言）——无论是

① 原文引自威（1967），第 6 至第 7 页。

撰写剧本、排演自己原创的剧目或是经典剧本。霍恩布鲁克和戏剧符号学[①]家们应用了引申文本这一概念,他将剧场演出视为"文本"。在"文本"中所有视觉元素(符号)连同语言,形成一个整体的"戏剧文本"。在剧场演出创作过程中,所有孩子都各自担负自己的职能:编剧、演员、布景、灯光和音效、舞台监督[②],还有导演。并非所有人都需要出现在舞台上。霍恩布鲁克认为,那些更情愿在幕后工作的人(如技术人员)应当被允许做幕后工作。他指出,尽管舞台演出是自然而然的目标,但这并不意味着我们的工作必须止步于此。在实践中,我们通常不会超越霍恩布鲁克所谓的"编辑阶段"。在"剧场实验室"的框架内,全班学生可以较好地、有目的性地探索剧场里的不同元素和表达形式。在所有这些戏剧工作中,很重要的一点是:培养学生接受剧场艺术的能力(像观众一样)和分析评估一场演出的能力(像评论家一样)。霍恩布鲁克不认可过程戏剧,他强调孩子从五岁开始就应当接受明确的戏剧技能训练。这里,笔者加注一点:事实上,有很多剧场创作策略在实施过程中运用到比霍恩布鲁克更多的即兴创作,使得学生能够对素材进行自由发挥,这些方法与过程戏剧几乎相同。

传统三: 过程戏剧——强调主题探索和以戏剧作为艺术形式

这一传统在第二章中有详尽论述,在第四章和第六章中也有所提及。

① 可参考不同文献,比如埃思林的论述(Esslin, 1984),他借助塔德乌斯·考弗赞(Tadeusz Kowzan)的十三个戏剧符号作为其论述的出发点。

② 舞台监督负责剧场排练和演出过程中的机器设备的协调,他与导演和技术人员相互配合,确保所有剧组人员各尽其职。

 戏剧概念

呓语（讲胡话）	舞台监督
剧本	个性方面
前文本	过程戏剧
戏剧符号学	练习型戏剧
潜台词	关键场景
剧场作品	

观察练习

第一章中的观察练习主要着眼于戏剧性游戏，以及某些选定儿童对象的发展，而最后这几个观察练习则可以告诉你很多关于每个孩子在审美、智力、情感和社交方面的有趣信息。现在，到了你和同事、同学们交流分享彼此经验的时候了，这将对你们很有裨益。

例十九 绿孩子

三种传统与三种策略

在这个例子中，笔者试图展示不同的戏剧传统蕴含了怎样不同的实践方法。本着忠于这些戏剧传统中原本意图的原则，笔者试图创建清晰实用

的例子。①

　　对于这三种不同的戏剧传统,笔者选用了同一个出发点。这一前文本提供了很多可能性,可被视为很多当前社会情况的隐喻。绿孩子的故事来源于早期的不列颠岛屿的编年史,它是一个奇怪的传说,讲述的是 12 世纪早期被发现于英国萨福克郡比特斯村的两个孩子。

> 　　从前,有一个男孩和一个女孩,他们从外形上看和常人没什么不同,只是他们的皮肤是浅绿色的。他们是被几个村民发现的,被发现时惊恐不安地躺在一个洞穴旁边。这两个孩子说着奇怪的语言,似乎也听不懂村民跟他们说的话。他们看起来无比饥饿,但又不愿理会面前的面包和肉——他们只是痛苦地哭泣。
>
> 　　小男孩非常虚弱,不久后便死去,而小女孩逐渐开始进食,并学说当地语言。不久,她身上的绿色消失了,看上去完全和常人一样。

　　这个故事也有其他版本,其中有些版本更具细节,比如:小女孩长大成人,结了婚,成为一名虔诚的基督徒。考虑到我们的工作语境,笔者认为简短紧凑的版本最能激发想象。②

────────────

① 20 世纪 70 年代中期,笔者参加过一个由布莱恩·威主讲的、为期较长的培训课程。对于霍恩布鲁克的实践方法,笔者只是通过阅读相关文献以及听取他本人的理论讲座而进行学习。对于过程戏剧,笔者有深度研究,除了专业文献阅读之外,笔者曾大量参与了由勃顿、希思考特和欧尼尔以及很多其他该领域的权威专家所主持的工作坊。
② 笔者于 1994 年听闻这个传说,带着它参加了 1995 年在澳大利亚布里斯班举行的国际戏剧/剧场联盟 IDEA 国际大会。会上,笔者和格里菲斯大学的朱莉·邓恩(Julie Dunn)担任儿童早期教育兴趣小组的组长。我们通过过程戏剧展示了这个传说,并在此过程中获得了两位表演教师的大力协助——他们是来自英国兰卡斯特"公爵教育剧场"(The Dukes TIE)的伊恩·尤曼(Ian Yoman)和戴利·唐纳利(Daley Donnelly)。

传统一：戏剧作为个性发展的方法——练习型戏剧

设备

- 天花板上的射灯（若有），放在地上的聚光灯或其他光源（灯光向上照射）。

- 一长卷大纸。

- 油漆刷。

- 水彩颜料，色板，装水的洗笔桶。

- 音景：《刺耳之声》（*Voice Cacophony*）。

- 音乐：《布兰诗歌》《四季》之《冬》。

- 一卷纸。

- 油漆滚筒或刷子。

- 颜料。

教案流程

听声音

站在原地，闭上眼睛，静心聆听：

- 你自己的声音（心跳，呼吸，肚子）。

- 房间里的声音。

- 百万光年之外发来的宇宙之音。

探索虚构空间

关灯，房间里一片黑暗，大家在房间里来回走动：

- 你在一个山洞里——你曾去过很多山洞,感觉很习惯很安全。

- 坐下,聆听洞顶朝下滴水的声音;自己发出一些响声,并倾听回音。

- 探究山洞,触摸潮湿的洞壁。

- 捡起几块石头,感受它们的形状。

- 在洞内狭窄地方小心行走。

- 现在,你找到了你的弟弟或姐姐,你们手拉着手。

- 你们一起走动。

- 相互轻声交谈,但只是用呓语交谈。

灯光/声音——即兴练习

射灯突然亮起来,音效音量调大(音景:《刺耳之声》):

- 如果你是第一次看到这束光、第一次听到这些声音,你会如何反应?

- 创建一个定格画面,姐弟俩被突如其来的灯光和声音吓到了。

- 每个小组依次向大家展示自己的定格画面。

肢体运动

所有人都在田地里干农活(音乐:《四季》之《冬》):

- 收割大麦,捆绑大麦。

- 吃野餐,喝牛奶,注视天上的鸟儿、地上的田鼠,还有昆虫和云。

- 继续干农活。

- 收工回家。

戏剧性配乐

直到现在,我们才开始讲述绿孩子的传说的第一部分(以上文本第一段)。

聆听音乐:《布兰诗歌》。感受音乐的开端、逐渐增强、进入高潮、尾声。

多次重播音乐,房间里什么地方可以作为洞穴的入口?

小组合作

将班级分成 A、B 两组,分别在两个教室工作(两间教室都播放音乐)。

A 组代表那两个孩子:

- 他们练习在黑暗中行走和突然遇见外面的世界。

- 配一点山洞深处的音效,也可以创造一点呓语台词。

- 在音乐开始之前,我们要加一个段落吗?

- 在这两分半钟的音乐进程中发生了什么?

B 组代表在田地里干活的村民:

- 他们练习一天劳动之后收工的场景。

- 漫步在回家的途中。

- 突然看到那两个孩子。

- 这里需要加入什么制造气氛的元素吗?

- 在音乐开始之前,我们要加一个段落吗?

- 在两分半钟的音乐进程中发生了什么?

在音乐背景下展示 A 与 B 的相遇

这一段场景对于各组而言是经过练习与计划的,但同时也包含即兴创作,因为两组相互不知道对方的想法。

谱写一首相遇之歌

A、B 两组再进行一次对分,变成四个小组。每一个小组找到自己的空间并编创一首与"他者"相遇之歌。可以借用一首大家熟悉的曲调,配上自己编创的歌。这个环节不应超过二十分钟。

相互聆听

每个小组向大家展示自己编排的歌曲。

由绿孩子与村民相遇启发而来的绘画

把纸卷铺在地板上，把颜料和刷子也摆放在地板上。音乐响起：首先是维瓦尔第的曲子，然后是奥尔夫的。我们试图借由绘画再现绿孩子和村民相遇时所产生的气氛与感受。

课后讨论

孩子们相互分享彼此的经历和思想。

传统二： 戏剧作为剧场表演训练和剧场作品

教案流程

教案简介

与参与者一起阅读《绿孩子》的传说。

向大家介绍一个暂时取名为《绿孩子》的剧场作品构想，作品的基本思路可以讨论，主题可以是文化冲突与融合——一个具有时代性的话题。我们聚焦在四个关键场景（在后续过程中，我们可以创建这四个关键时刻之间、之前、之后的不同场景）：

I. *相遇*（绿孩子与一个或者多个村民相遇）：至少三名演员。

II. *第一顿饭*：至少三名演员。

III. *男孩离世*：至少两名演员。

IV. *女孩成为村民一员*：全班集体参与。

担当剧作家

把全班分成四个编剧小组,每个小组负责一个关键场景。注意:决定每个场景里的人数。场景里的人数可以超过小组成员的数量。给大家三十分钟时间完成场景的编创。这个过程可以是一个纯粹的写作过程,小组成员各自写下自己的构想与方案,然后大家共同汇总讨论;或者,我们先进行即兴练习,记录,再进行即兴练习,再记录,以此类推。在小组汇总之前,每组选出一名导演。由导演决定他们想向观众传达的是什么,想要告诉观众的是什么。

全体展示

每个小组向大家介绍自己的剧本,并由各位导演阐述剧本的主要焦点。

担当舞台设计师、灯光设计师、音效设计师、演员、导演

- 我们需要两名舞台设计师,他们主要负责舞台的布景、服装和道具(如果有服装与道具的话)。舞台设计师应当与导演紧密合作。有一个关键决定要在工作开始前就做出,那就是观众的位置。我们现在必须讨论这个问题:我们有几个不同的可能性(四面观众,两面观众,常规观众席,观众位置随着不同的场景而变动,等等)。舞台设计师制作出一份设计草图或初稿。

- 我们需要两名灯光设计师兼音效设计师或者技术人员,他们也要和导演紧密合作。设计师们制作出一份设计草图或初稿。

- 老师担任引导者角色,负责全局。老师也是总导演,必须与每个工作小组保持沟通。

- 四个小组展开各自的场景工作,由各组导演进行指导。

集体工作

舞台设计师、灯光设计师和音效设计师向大家描述自己的构想，之后，每一个场景依次上演。注意：非常重要的一点是，老师就表演和所做出的选择给出反馈，并把来自舞台设计、灯光、音效、剧本和导演的各方意见整合到一起。

创作过程总结

大家就后续排练工作达成一致，制定进程规划等。

传统三：过程戏剧

设备

- 一张覆盖小村及周边地区的地图。比特斯村坐落于克劳福德公爵的十块领土中最小的一块。我们可以用毛刷和颜料在一张未经漂白的纸上或是棕色的纸上画地图。用"十"字标记房屋，另外再标记田地、大山或山丘、森林和边缘地带的一条河，还有在房屋附近画一个圆圈来象征一口井。
- 喝水用的碗（老式的陶瓷碗或者木碗）。
- 头巾。
- 裁开的布条。

教案中，我们会使用一些隐喻性和象征性的元素，比如：井、水、接生婆。不要提前透露故事的内容。

教案流程

教案简介

所有参与者在地板上围坐成一个圈,老师翻开地图铺在地板上,向大家介绍整个地区,解释地图上不同的标记和区域。这是一张中世纪时期的地图。老师设法鼓励参与者在地图上主动寻找与辨认。这里住着一些自称是"南方人"的村民,他们生活贫困,收割的大麦都交给了公爵,有些村民拥有一些牲口,但是这里缺乏优质的觅食地。向参与者介绍那口井。

向参与者提问,问当时的人们都忙于些什么,恐惧什么,感激什么,等等。

村民聚集在井边

教师入戏,扮演挖井项目的发起人和工程的领导者。

领导者开始讲话,他向村民们介绍工程进度,感谢大家的艰辛付出,最终换回出色的成果:这口井即将启用了。

定格——挖井工程启动

回想工程启动的第一天。还记得那天的大雨吗?还记得雨是什么时候停的、之后我们才能开始挖掘的吗?你(指着一位参与者)当时站在哪里?你当时在干什么?你当时用的是你自己的锄头吗?大家一个一个地依次展示自己当时站的位置和方式。(老师继续激励孩子们的主动参与性,通过语言植入一些条件,比如:"你年纪很大","你的腰酸了","你只是一个小女孩","你的独轮车最大",等等。)

之后,老师问大家:工程进行了多长时间?我记得你当时每天收工回家之前都在那棵树上刻一道印记。还记得我们最后一天砌井砖的情景吗?我们要不要重现一下那个场景?我们那天是多么的劳累但却非常高兴!

仪式——分享第一碗水

现在,我们将共同享用第一碗井水。也许一位村民可以向井里投下水桶,舀起第一桶水,倒进碗里。水碗依次传递下去。(传递从老师开始——老师态度庄严、平静、高兴。)所有的参与者都依次饮用碗中的水,并传递下去。

问题来了

我们发现这口井太小了,不能满足村民们的全部用水需求,它只够提供饮用水和餐厨用水,所以我们必须节约用水。

大家开始讨论每户人家的用水需求量、人口数量、每人的用水需求量。随后还可以和邻居讨论他们的用水需求。引导者(老师)提议,十二岁以上的村民每人每天半桶水,十二岁以下者半桶的半桶。然后请最年长者来计算,现在村庄每天的用水量是多少——然后,老师脱离角色,中断进程。老师介绍那个独自住在大橡树下的接生婆,老师戴上头巾重新入戏,走到人群中坐下。

分享水源

最年长者(由谁扮演?)开始计算用水量,每一位参与者必须说出他和他的家庭需要多少用水。接生婆的用水需求较大……(接生婆家里藏着两个孩子——至此,我们第一次接触到前文本的核心)。这里,老师的言语表达较少,主要通过潜台词和肢体语言以及眼神表达,挑战参与者——同时,她坚持声称她需要很多的水。就此,我们尝试获取大家的不同意见。逐渐,大家发现了事实真相。所有人脱离角色。学生可以评论、反馈和提问。引导者把前文本的第一段念给大家听(见本书 274 页)。

山洞里的孩子——转变视角

老师:现在我们一起探索这些孩子的声音。让我们假设,他们只用简

单的音节但不同的组合方式沟通：啊啊啊啊啊……喔喔喔喔……咦咦咦咦喔喔……两人一组，小声地进行练习。

在我们村子的附近有一个大山洞。山洞是什么？那里光线如何？声音、气味是怎样的？（参与者描述。）接生婆就是在这里发现那对姐弟的，他们一直住在这里。他们拥有的唯一的东西就是这根布条。他们一直拉着这根布条（老师此时分给每对学生一根布条）。现在你们将进入小男孩和小女孩的角色。决定一下谁是谁？在房间里找到你们想开始的地方。

给参与者的信息：这个大山洞里漆黑一片，现在请你们闭上眼睛。你跟你的弟弟或者姐姐很小声地说话，记得用你们的语言。在我关灯以后，你们慢慢地在房间里移动，仔细分辨山洞里的声音，感受山洞的墙面、山洞的气味，小心你的步伐，过了一会儿你停下脚步，你在那个位置上静静地站着或者坐下。等到所有人重新恢复安静，我会把灯打开，你们还是保持在原位不动。

老师打开灯，让学生站在自己的位置看一看周围的景象。

脱离角色：你在刚才的即兴活动中体验到了什么？

我们的工作可以在此中止，或者继续——让孩子们和接生婆再见一次面？村民们可以拒绝接纳这两个孩子，也可以决定接受。这个问题可以和参与者讨论，也可付诸实践。这两种可能性会分别把我们的教案引向哪里呢？

进一步的探索可以通过不同的方式实现，这取决对孩子们对怎样的选择更感兴趣，也取决对参与者的年龄和他们过去的戏剧经验。无论团组如何决定，活动过后参与讨论和沟通想法是很重要的。

戏剧和评估的总结

　　本章中，我们主要探讨了由老师执行的非正式评估。老师可以对孩子进行一段时间的持续观察，研究孩子如何发展、如何在集体活动中有所建树，以及他们如何表现。同时，老师也不断评估教案的内容与形式，以及教案的实践效果。对于教师个人发展而言，最重要的也许莫过于他在每个教学部分完成之后的自我评估。此外，我们也探讨了由参与者集体执行的间接评估，这类评估通常在课堂最后开展。在这类评估中，由老师引导集体讨论，通过提问来启发参与者的反思——有口语表达和肢体表达。

　　如果我们反观这三个传统，并从儿童的角度出发，第一个传统：戏剧作为个性发展的方法——练习型戏剧，在孩子的反思方面强调得较少。第二个传统：戏剧作为剧场表演训练和剧场作品，首先展开了对戏剧形式的讨论，戏剧主题也会在过程中被提及。第三个传统：过程戏剧——强调主题探索和以戏剧作为艺术形式，更多的是建立在一个持续的反思过程上的对于主题的反思、对于参与者的戏剧性创作反思，以及对于内容和形式间的关联的反思。老师的提问能力很重要，这是能否激发讨论、深化讨论，如何提供给儿童一个安全的讨论空间的关键所在。提问能力，正如同老师创造戏剧教案的能力、引导过程戏剧的能力一样举足轻重。

后　记

在这本书的最后，我们就幼儿园和学校的戏剧工作过程中所能遇到的挑战作出几点总结。

我们自始至终想为孩子制造张力与轻松、行动与思考、体验与经验；我们通过游戏、戏剧和剧场探索不同的故事和瞬间；我们赋予每一位参与者挑战，同时也确保集体的互动；在准备教案时，我们选择具有启发性的前文本和素材：图片、雕塑、装置、音乐、歌曲、故事、诗歌、绘本或者小说。这些材料本身就是我们可以运用的宝藏。我们的选择，会直接影响我们的集体体验。同时，我们也要时刻作好准备，随时应对自发的、毫无预备的突发情形，以及这些瞬间所带来的灵感。

道具的意义

如同音乐、图片和文字，道具也是一项重要的灵感来源。孩子会把一根棍子当作马，把一块方积木当作可乐瓶，或者把一个坐垫当作电脑。维果茨基提及"轴心"（Pivot）——当一根棍子像一匹马一样被对待的时候，它就自然而然地成为了马的象征。但并非所有的事物都能成为他物的象征，比如一个球不能象征一匹马——两者的基本形状太过不同。我们要认可孩子对于道具所持有的灵活性，但在成人引导的戏剧工作过程中，我们通常实施另一种战略——斟酌道具的选择。我们的道具应符合审美，具有象征价值，并

能激发想象和投入。

戏剧老师始终猎寻着某物

从事戏剧教育工作的人无时无刻不在追寻着潜在的"戏剧宝藏"。总有一天,这件被追寻已久的某物会带来重要价值。想象一下你给团组介绍那个装满宝贝的小盒子时伴随着的惊喜——一颗珍珠、一张旧照片、一张皱巴巴的火车票;或者是那只漂亮的彩绘木蛋,被围坐成圈的参与者们相互传递的时候;或者是我们触摸那装满粮食的布袋,想着它能喂饱我们所有人;又或者当我们把只剩下几口水的蓝色小水壶放置在桌面上的时候。象征(道具和服装)应当能够提供给参与者和行动一些额外的东西。有时候,我们甚至会发现一些极为有趣的事物,瞬间就能激发我们进行一次全新的教案规划!

因人而异

游戏是以孩子为前提的:快乐是一个重要的驱动力,主动性来自于每个个体。戏剧也取决于参与者的水平来发展。因此跨集体性活动有很大潜力,同时也提供我们空间以面向需要特殊照顾的孩子们。参与者永远不应被低估,我们也总应从他们的角度出发。比如:他们生活中的现状,他们需要什么,不仅仅指激励和支持。游戏是孩子的舞台,在那里孩子与他者相遇——也许只是短暂的一瞬,或者较长的一时。戏剧活动是一个共有的空间,空间里人人平等,集体经验对于团体有着内在价值。

最后

你已走过了 7 条路径,慢慢熟悉了戏剧理论,学习了以不同的方式从事

戏剧工作。如果你正好还"在地上"进行过实践,那你或许已经开阔了视野,备受鼓励而开始即兴发挥、创建工作方案,你学习了有关剧作法(Dramaturgy)和实践性的剧场工作,并获得了引导者角色甚至自己参与剧场表演的经验。如果是这样,那你已经为戏剧和剧场工作的日常应用打下了基础。现在,你可以继续向前迈进了!

参考文献[*]

Andersen, Hans Christian. 1983. "The Snow Queen" In *The Complete Fairy Tales and Stories*. Translatedby Erik Christian Haugaard. New York: Anchor.

白雪皇后/（丹麦）安徒生著；叶君健译；北京：大众文艺出版社，2010

Aristotle. 2013. *Poetics*. Translated by Anthony Kenny. Oxford: Oxford World's Classics.

诗学/（古希腊）亚里士多德著；陈中梅译注；北京：商务出版社，1996

Artaud, Antonin. 1994[1938]. *The Theatre and Its Double*. Translated from French by Mary Caroline Richards. New York: Grove Press.

Bamford, Anne. 2009. *The Wow Factor*. Gmb H Formation, Germany: Waxmann Verlag.

Bettelheim, Bruno. 1991 [1976]. *The Uses of Enchantment. The Meaning and Importance of Fairytales*, London: Penguin.

Boal, Augusto. 1992. *Games for Actors and Non-actors*, London/New York: Routledge.

Boal, Augusto. 1993[1974]. *Theatre of the Oppressed*. Translated from Spanish by Charles and Maria-Odilia Leal McBride. New York: Theatre Communication Group Inc.

被压迫者剧场/（巴西）奥古斯都・波瓦著；赖淑雅译；台北：扬智出版，2000

Boal, Augusto. 1995. *Rainbow of Desire*, London/New York: Routledge.

Bolton, Gavin. 1979. *Towards a Theory of Drama in Education*. London: Longham Group Ltd.

Bolton, Gavin 1992. *New Perspectives on Classroom Drama*. Hemel Hempstead, UK: Simon & Schuster.

[*] 参考文献中列出了部分文献已有的中文版信息。

Bolton, Gavin. 2003. *Dorothy Heathcote's Story. Biography of a Remarkable Drama Teacher*. London: Trentham Books Ltd.

Bond, Edward 2000. *The Hidden Plot. Notes on Theatre and the State*. London: Methuen.

Boyne, John 2006. *The Boy in the Striped Pyjamas*. Oxford: David Fickling Books.
穿条纹睡衣的男孩/(爱尔兰)约翰·伯恩著;龙婧译;西安:陕西师范大学出版社,2007

Brecht, Bertolt. 1964. *On Theatre. The Development of an Aesthetic*. Translation by John Willett. New York: Hill and Wang/London: Methuen.
布莱希特戏剧/(德国)贝·布莱希特;丁扬忠,张明等译;北京:中国戏剧出版社,1990

Brecht, Bertolt. 2015. *The Measures Taken and Other Lehrstücke*. London/New York: Bloomsbury Methuen Drama.

Buytendijk, Frederik J. J. 1933. *Wesen und Sinn des Spiels*. Berlin: Kurt Wolf Verlag.

Böhnisch, Siemke. 2012. "Non-Discreet First-Time Spectators: How Very Young Children (0 – 3 years) Challenge Theatre". In: S. Pop-Curseu, I. Pop-Curseu, A. Maniutiu, L. Pavel- Teutisian, D. Nyedi (Eds.). *Regards sur le Mauvais Spectateur/Looking at Bad Spectator* (pp. 211 – 219). Cluj-Napoca, Romania: Presa Universitara Clujeana.

Carroll, John. 1986. *The Treatment of Dr. Lister* (monograph and video). Bathurst, Australia: Charles Sturt University.

Courtney, Richard. 1982. *RePlay*, Ontario: OISE Press.

Davis, David. 2014. *Imagining the Real. Towards a New Theory of Drama in Education*. London: A Trentham Book. Institute of Education Press.
想象真实:迈向教育戏剧新理论/(英)大卫·戴维斯著;曹曦译;北京:中国人民大学出版社,2017

Dewey, John and Evilyn Dewey. 2010 [1915]. *Schools of Tomorrow*. Kessinger Publishing. (Legacy Reprint Publishing).
明日之学校/(美)约翰·杜威,艾薇霖·杜威;赵祥磷等译;济南:山东教育出版社, 2005

Dewey, John. 1980[1934]. *Art as Experience*. New York: Perigee Books.

DICE Consortium (editor Cooper, Chris). 2010. *Making a World of Difference — A DICE Resource for Practitioners on Educational Theatre and Drama*, Budapest: DICE Consortium. See: http://www. dramanetwork. eu (Search: educational resource. No Chinese version).

DICE Consortium (editor Cziboly, Ádám). 2010. *The DICE has been cast — A DICE Resource. Research Findings and Recommandations on Educational Theatre and Drama*, Budapest：DICE Consortium. See：http://dramanetwork. eu (Search：policy paper. 中文版报告分为完整版和精简版两种。Both short and full version in Chinese).

Erikson, Erik H. 1993. *Childhood and Society*. New York/London：W. W. Norton.
儿童与社会/（美）埃里克森著；罗静等编译；上海：学林出版社,1992

Eriksson, Stig A. and Kari Mjaaland Heggstad. 2007. "Unlocking Ibsen to Young People". In Chengzhou He（ed.）. *North West Passage no. 4. Ibsen in Moderen China*. Torino：Universitâdegli Studi di Torino. Chinese translation in the STA-publication edited by Liu Minghou. *The Immortal Ibsen. The Collection of Ibsen's 100th Anniversary International Symposium in China*（ISBN 978-7-104-02759-1）, No. 4, 2008.
向学生们展示易卜生的戏剧世界/（挪威）斯蒂格·埃里克森,卡丽·米娅兰德·赫戈斯塔特著；董维拿译；选自刘明厚主编《不朽的易卜生：百年易卜生中国国际研讨会论文集》；北京：中国戏剧出版社；2008

Eriksson, Stig A. 2009. *Distancing at Close Range. Investigating the Significance of Distancing in Drama Education*. PhD. thesis. Vasa, Finland：Åbo Akademi.

Esslin, Martin. 1984. *The Field of Drama*, London：Methuen.

Fosse, Jon. 2001. *Teaterstykke* 2, Oslo：Det Norske Samlaget.
秋之梦/（挪威）约恩·福瑟著；邹鲁路译；上海：上海译文出版社,2016

Freire, Paulo. 1968. *Pedagogy of the Oppressed*. Translated by Myra Bergman Ramos. New York：Herder and Herder.
被压迫者教育学/（巴西）保罗·弗莱雷著；顾建新等译；影响力教育理论译丛；上海：华东师范大学出版社,2001

Freud, Sigmund. 1961. Beyond the Pleasure Principle [1920]. In James Strachey（ed.）（red.）：*The Standard Edition of the Complete Psychological Works of Sigmund Freud*, London：The Hogarth Press.
超越快乐原则/（德）西格蒙德·弗洛伊德著；高申春译；台北：米娜贝尔出版社,2007

Grimm, Jacob and Willhelm. *Grimm's Fairytales*. Translated from German by Margaret Hunt. Mineola, New York：Dover Publications Inc.
格林童话/（德）格林兄弟著；方振宇,张蓉译；北京：星球地图出版社,2015

Guss, Faith. 2001. Drama Performance in Children's Play-culture：The Possibilities and Significance of Form. Oslo：*Hi Oreport*, no. 6.

Hagnell，Viveka. 1983. *Barnteater — myter och meningar*，Malmö，Sweden：Liber Förlag.

Haseman，Brad and John O'Toole. 1986. *Dramawise：An Introduction to the Elements of Drama*. Sydney：Heinemann.
戏剧实验室：学与教的实践/（澳）布莱德·赫斯曼，约翰·奥图著；黄婉萍，陈玉兰译；台北：成长基金会，2005

Hauge，Olav H. 1972. *Dikti samling*［*Collection of poems*］，Oslo，Norway：Noregs Boklag.

Heathcote，Dorothy. 1984. "Material for significance" in Johnson，Liz and Cecily O'Neill eds.（1991［1984］）. *Dorothy Heathcote：Collected Writings on Education and Drama*. Evanston，Illinois：Northwestern University Press. pp. 126 - 137.

Heathcote，Dorothy and Gavin Bolton. 1995. *Drama for Learning. Dorothy Heathcote's Mantle of the Expert Approach to Education*，Portsmouth：Heineman.
戏剧教学：桃乐丝·希思考特的专家外衣教育模式/（英）桃乐丝·希思考特，盖文·伯顿；郑黛琼，郑黛君译；台北：心理出版社，2006

Heggstad，Kari Mjaaland. 2005. "A Limited Space — A Limited Span of Time. Presenting Jon Fosse — a Contemporary Norwegian Dramatist". Translated to Chinese by Wu Jingqing. In Cao Lucheng（ed.）：*Theatre Arts-Academic Journal*，2005，no. 5. Shanghai Theatre Academy.
有限的时空——评挪威当代剧作家约恩·福瑟/（挪威）卡丽·米娅兰德·赫戈斯塔特著；吴靖青译；戏剧艺术，2005 年第 5 期

Heggstad，Kari Mjaaland. 2011. "Frames and Framing"（pp. 259 - 264）. In Shifra Schonmann（ed.）. *Key Concepts in Theatre/Drama Education*. Rotterdam：Sense Publishers.

Hornbrook，David. 1991. *Education in Drama. Casting the Dramatic Curriculum*. London：The Falmer Press.

Hovik，Lise. 2015. "The Red Shoes Project — Democracy in theatre for the very young?" In：ASSITEJ 50th Anniversary Newsletter N68. . http://www. assitej-international. org/en/2015/10/the-red-shoes-project-democracy-in-theatre-for-the-very-young/.

Hughes，Erika. 2011. "Brecht's Lehrstücke and Drama Education". In Shifra Schonmann（ed.）. *Key Concepts in Theatre/Drama Education*. Rotterdam：Sense Publishers.

Jackson，Anthony and Chris Vine（eds.）. 2013. *Learning Through Theatre*，London — New York：Routledge，3rd Edition.

Johnstone，Keith. 1987［1981］. *Impro. Improvisation and the Theatre*. London：

Routledge.

Krøgholt, Ida. 2001. *Performance og Dramapædagogik — etkryds felt* [*Performance and Educational Drama — A Crossing Field*], Aarhus, Denmark: Institutfor Dramaturgi.

Langsted, Jørn, Karen Hannah, Charlotte Rørdam Larsen. (No year ref. exists). *The IAN Model. Evaluation of Artistic Quality in the Performing Arts.* https://yamspace.org/toolkit/ian-model[Based on Danish publication 2005. *Ønskekvistmodellen*, Århus: Institute for Dramaturgy].

Lawrence, Chris. 1982. "Teacher and Role — A Drama Teaching Partnership". In *2D*, vol. 1, no. 2.

Li Han — 中国儿童戏剧史/李涵（编）；北京：中国戏剧出版社，2003

Lindgren, Astrid. 2004[1973 in Swedish]. *The Brothers Lianheart.* Translated by Jill M. Morgan. Cynthiana, KY: Purple House Press.

狮心兄弟/（瑞典）阿斯特丽德・林格伦著；李之义译；北京：中国少年儿童出版社，2009

Lindqvist, Gunilla. 1995. *The Aesthetics of Play. A Didactic Study of Play and Culture in Preschools.* A doctoral thesis. Uppsala, Sweden: Uppsala University, Studies in Education.

Magnér, Bjørn. 1980. *Hur vet du det? Socioanalys i praktiken* [*How do you know that? Socio-analysis in Practice*], Gothenburg, Sweden: Esselte Studium AB.

McCaselin, Nellie. 1987. *Historical Guide to Children's Theatre in America*, Westport, USA: Greenwood Press.

Merleau-Ponty, Maurice. 1996. *The Phenomenology of Perception.* Translated from the French by Colin Smith. Dehli, India: Shri Jainendra Press.

Moreno, Jacob Levy. 1946. *Psychodrama* Vol. 1. Beacon House.

Moreno, Jacob Levy. 1959. *Psychodrama* Vol. 3. Beacon House.

Morgan, Norah and Juliana Saxton. 1987. *Teaching Drama: A Mind of Many Wonders*, Cheltenham, England: Nelson Thorns Ltd.

戏剧教学：启动多彩的心/诺拉・摩根，朱丽安娜・萨克斯顿著；郑黛琼译；台北：心理出版社，1999

Morgan, Norah and Juliana Saxton. 2006. *Asking Better Questions*, Ontario: Pembroke Publishers.

Morton, Miriam (ed.) 1979. *Through the Magic Curtain: Theatre for Children*,

Adolecents and Young Adults in the U. S. S. R.，New Orleans：The Anchorage Press.

Neelands，Jonothan. 1990［1984］. *Making Sense of Drama. A Guide to Classroom Practice*，Oxford：Heinemann.
透视戏剧：戏剧教学实作指南/（英）乔纳森·尼兰德著；陈仁富，黄国伦译；台北：心理出版社，2010

Neelands，Jonothan. 2001. "In the Hands of Living People"（pp. 47 - 62）. In *Drama Research* No. 1.

Neelands，Jonothan and Tony Goode. 2015［1990］. *Structuring Drama Work* 3rd. Edition. Cambridge：Cambridge University Press.
建构戏剧/（英）乔纳森·尼兰德，托尼·古德著；舒志义，李慧心译；台北：成长基金会，2005

Nyrnes，Aslaug. 2006. *Lighting from the Side：Rhetoric and Artistic Research.* A booklet in the series：Sensuous Knowledge. Focus on Artistic Research and Development. No. 03. Bergen，Norway：Bergen National Academy of the Arts.

O'Neill，Cecily 1995. *Drama Worlds. A Framework for Process Drama*，Portsmouth，England：Heinemann.

O'Toole，John. 1992. *The Process of Drama. Negotiating Art and Meaning*，London/New York：Routledge.

Ovid. 2000. "The story of Pyramus and Thisbe" In：*Ovid's Metamorphosis.* Book IV. Translated by Anthony S. Kline. http://ovid. lib. virginia. edu/trans/Metamorph4. htm#478205189.
变形记卷四：皮若摩斯和桑斯比/（古罗马）奥维德著；杨周翰译；北京：人民文学出版社，2016

Perrault，Charles［First published 1697，Paris］. *Little Red Riding Hood.* http://www. pitt. edu/~dash/perrault02. html.
小红帽/（法）夏尔·佩罗著；张小言译；上海：上海译文出版社，2013

Piaget，Jean. 1962［1945］. *Play，Dreams and Imitation in Childhood*，New York：Norton.

Schonmann，Shifra. 2011. *Key Concepts in Theatre/Drama Education.* Rotterdam：Sense Publishers.

Shakespeare，William.［Written between 1595 - 1599］. *A Midsummer Night's Dream*（pp. 174 - 194）. In：The Complete Works of William Shakespeare. London：Spring

Books.

仲夏夜之梦/(英)莎士比亚著;(英)吉尔伯特绘;朱生豪译;北京:人民文学出版社,2012

Slade, Peter. 1965[1954]. *Child Drama*, London: University of London Press.

Somers, John. (ed.) 1996. "The Nature of Learning in Drama in Education". I: *Drama and Theatre in Education. Contemporary Research*, Canada: Captus University Publications.

Sutton-Smith, Brian. 1979. *Play and Learning*, New York: Gardner Press.

Sutton-Smith, Brian. and Mary Ann Magee 1989. "Reversible Childhood", *Play and Culture*, no. 2.

Szatkowski, Janek 1991. Det åpne teater ["The Open Theatre"], Oslo, Norway: *Drama. Nordisk dramapedagogisk tids-skrift*, nr. 2.

Sæbø, Aud Berggraf. 2011. "The Relationship between the Individual and the Collective Learning Process in Drama" (pp. 23 - 27). In Shifra Shonmann (ed.). *Key Concepts in Theatre/drama Education*. Rotterdam: Sense Publishers.

von Wright, Heidi. 2006. *Härifrån och ner*, [A Poem Collection] Helsingfors, Finland: Schildts Förlag.

Vygotsky, Lev Semjonovitsj. 1976. "Play and its Role in the Mental Development of the Child". http://www. mathcs. duq. edu/~packer/Courses/Psy225/Classic%203%20Vygotsky. pdf.

Vygotsky, Lev Semjonovitsj 1978. "The Role of Play in Development" In *Mind in Society*. (Trans. M. Cole). Cambridge, MA: Harvard University Press. (pp. 92 - 104). https://www. colorado. edu/physics/EducationIssues/T&LPhys/PDFs/vygot _chap7. pdf.

Ward, Winifred. 1930. *Creative Dramatics*, New York/London.

Way, Brian. 1967. *Development Through Drama*. New York: Humanity press.

Woolland, Brian. 1993. *The Teaching of Drama in the Primary School*, London/New York: Longman.

Zheng Sisi. 2015. *TIE and the Facilitator's Role*. A master degree thesis in Drama Education and Applied Theatre. Bergen: Bergen University College (Western Norway University of Applied Sciences).

教育剧场(TIE)和引导者角色(戏剧教育与应用剧场专业硕士毕业论文)/郑丝丝著;卑尔根:卑尔根大学学院(现为西挪威应用科学大学),2015

名词索引

人名索引

附录：本书涉及的音乐/音景索引

读者可扫描下面的二维码,打开相关的音乐链接或文件

第二章		
曲目	例子	音乐/音景
1		《天使花园》 *The Garden of Angles* Performed by Dragon Orchestra, Delta Company, 2000. https://music.163.com/#/song?id=4030356
2	例四 魔毯	《孩童之歌》 Heychild's theme *Heychild* Performedby Darren Mahommed, *Biorhythm* 2, 1990.
3		《帕迪·奥斯纳普》 *Paddy O'Snap's*(old Irish folk music) From *The Blue Fiddle* fiddle by Seán Smyth, arr. by Steve Cooney, Mulligan Records
4	例五 街头游戏	《被人看到没带伞》 *Caught With out An Umbrella*(rap) By Spearhead Home,Capital Records (7243 8 29113 26) https://music.163.com/#/song?id=27137528
5	例六 国王的钥匙	《饥饿》 *Hunger*, soundscape by Marius Kristian Heggstad

曲目	例子	音乐/音景
6		《拉罗塔》 *La Rotta*-Medieval European music performed by Anne Nitter Sandvik & Laila Kolve, Rikskonsertene
7	例七 白雪皇后	《巨大的山妖魔镜》 *The Huge Troll Mirror*, soundscape by Marius Kristian Heggstad
8		《在白雪皇后的城堡中》 *In the Snow Queen's Castle*, soundscape by Marius Kristian Heggstad
9	例九 神笔马良	《东海渔歌》 Fisherman's Song of The East China Sea. https://music. 163. com/#/song? id=101891
10		《男孩的噩梦》 *The Boy's Nightmare*, soundscape by Marius Kristian Heggstad
11		《筝锋》 The Blade of Gu Qin https://music. 163. com/#/song? id =101903
12	例十一 穿条纹睡衣的男孩	《王者之心》 *Tristan and Isolde* *Prelude* by Richard Wagner Performed by ZheJiang Orchestra https://music. 163. com/#/song? id=52045811
13	例十四 艺术七踪	*踪迹一：一千年前* 《潇湘水云》 Chinese music with instruments from Song Dynasty Performed by Xiao Xiang Shui Yun https://music. 163. com/ #/song? id=5281529
14		*踪迹二：二次创造* 《卡伐蒂娜》 *Cavatina*, performed by Xue Fei Yang https://music. 163. com/#/song? id=317783

续表

曲目	例子	音乐/音景
15		踪迹四：对话 《霍尔堡组曲》 *Prelude* from *op.* 40 *The Holberg Suite* by Edvard Grieg, performed by Shanghai Orchestra https：//music.163.com/#/song? id＝542058378
16		踪迹五：你是谁？ 《系列3》 *Sequenza* 3 by Luciano Berio, performed by Else Haug, Rikskonsertene
17	例十五 TOXY 有限公司	《温馨氛围》 *Biosphere-Sweet Ambience*（club mix） by Todd Gibson in *Strictly Rhythm*，TEN Records（1991）
18		《机器声1》 *Machine Sound* 1，soundtrack by Marius Kristian Heggstad
19		《机器声2》 *Machine Sound* 2，soundtrack by Marius Kristian Heggstad
20	例十六 失踪的小小小野兔	《茉莉花》 *Jasmin*，Chinese folk music, performed by flute https：//music.163.com/#/song? id＝429461814
21	例十八 "骰子"盗窃团伙	《"骰子"盗窃团伙的噩梦》 *The DICE-robbers' Nightmare*，soundscape by Marius Kristian Heggstad
22	例十九 绿孩子	《刺耳之声》 *Voice Cacophony*，soundtrack by Marius Kristian Heggstad
23		《布兰诗歌》 *Introduction from Carmina Burana* by Carl Orff Performed by Shanghai ECHO Chorus https：//music.163.com/#/song? id＝438900432
24		《四季》之《冬》 *Winter*-2. *Largo* from *The Four Seasons* by Vivaldi Performed by Chinese National Orchestra https：//music.163.com/#/song? id＝34274311

图书在版编目(CIP)数据

通往教育戏剧的 7 条路径/(挪)卡丽·米娅兰德·赫戈斯塔特著;王玛雅、王治译.—上海:华东师范大学出版社,2019

ISBN 978 - 7 - 5675 - 9465 - 4

Ⅰ.①通… Ⅱ.①卡…②王… Ⅲ.①戏剧教育—儿童教育—教学研究 Ⅳ.①J8

中国版本图书馆 CIP 数据核字(2019)第 172461 号

通往教育戏剧的 7 条路径

著　　者　[挪威]卡丽·米娅兰德·赫戈斯塔特(Kari Mjaaland Heggstad)
译　　者　王玛雅　王治
审　　定　陈玉兰
审　　校　郑丝丝
责任编辑　彭呈军
特约编辑　徐思思
责任校对　王丽平
装帧设计　刘怡霖
封面图片来源:Wassily Kandinsky:Composition IV. Kunstsammlung Nordrhein-Westfalen,
Dusseldorf, Germany/Peter Willi/Bridgeman Images

出版发行　华东师范大学出版社
社　　址　上海市中山北路 3663 号　邮编 200062
网　　址　www.ecnupress.com.cn
电　　话　021 - 60821666　行政传真 021 - 62572105
客服电话　021 - 62865537　门市(邮购)电话 021 - 62869887
地　　址　上海市中山北路 3663 号华东师范大学校内先锋路口
网　　店　http://hdsdcbs.tmall.com

印 刷 者　上海展强印刷有限公司
开　　本　787×1092　16 开
印　　张　20.75
插　　页　4
字　　数　259 千字
版　　次　2019 年 10 月第 1 版
印　　次　2024 年 9 月第 5 次
书　　号　ISBN 978 - 7 - 5675 - 9465 - 4
定　　价　68.00 元

出 版 人　王　焰

(如发现本版图书有印订质量问题,请寄回本社客服中心调换或电话 021 - 62865537 联系)

上海市版权局著作权合同登记　图字：09 - 2019 - 061 号